以此書送給我親愛的兒子

頭部造形規律之立體形塑應用

作者／魏道慧

著作財產權人／魏道慧

e-mail／artanat@ms75.hinet.net

發行人／陳偉祥

出版者／北星圖書事業股份有限公司

地址／新北市永和區中正路458號B1

電話／886-2-29229000

傳真／886-2-29229041

網址／www.nsbooks.com.tw

e-mail／nsbook@nsbooks.com.tw

劃撥帳戶／北星文化事業有限公司

　　　　　劃撥帳號50042987

出版日期／2017年12月臺初版

定價／新臺幣950元

ISBN　978-986-6399-75-6

國家圖書館出版品預行編目(CIP)資料

頭部造形規律之立體形塑應用 /
魏道慧作. -- 臺初版. -- 新北市：北星圖書, 2017.12
288面 ; 28×21公分
ISBN 978-986-6399-75-6(平裝)

1.藝術解剖學

901.3　　　　　　　　　　　　　106021615

頭部造形規律之立體形塑應用

Application of the Law in 3D Head Modeling

魏道慧 著

為了一個理想—結合「人體結構與藝術構成」—而走入 這條漫長而孤獨的路。三十多年來在藝用解剖學、基礎塑造、 人體素描教學中，以科學的態度實際地研究與實驗，至今終於 完成這兩本「實用的藝用解剖學」。

在上一本《頭部造形規律之解析》中，極力地擺脫從醫用解剖學繼承而來的包袱—由裡而外細分的解剖知識，回歸到藝用解剖學應有的認識模式—整體先於細節、由外而內的認識模式。研究人體造型的主題雖然古老，但是，站立在數位時代的二十一世紀，採用了可量化、可複製的攝影與光影分析來更新研究途徑。筆者為了化不可見為可見，採用計畫性的「光」探索影響體表的解剖結構，以突破一般的觀察無法確切得知之限制，有系統地證明「頭部的造形規律」。

本書《頭部造形規律之立體形塑應用》目的是將造形規律應用至 3D 建模與胸像塑造中。在「數位建模中的頭部形塑—以 ZBrush 中的實作為例」，詳細地呈現造形規律的應用過程，目的在證明了它可以有效地與實作結合，立體塑形方法在數位虛擬與實體雕塑皆相通，重在觀念而不限於媒材、技法，更不限於立體或平面之應用。

正式著手這兩書有十年的時間，期盼本書能充實藝術教育，帶給藝術界朋友實質幫助，也望同好惠予賜教！

魏道慧 謹誌
二〇一七年十二月於臺北

 魏道慧作品

Iwent into a long and lonely research journey for the purpose of combining Human Anatomy and Artistic Composition. For the past 30 years, I had conducted countless experiments while teaching Art Anatomy, Figure Drawing and Clay Sculpture. Finally, I completed the two "Practical Art Anatomy".

In the last book "Analysis of Head Modeling Law" , I tried to get rid of the limitations from the traditional medical anatomy— the research method of anatomy from inside to outside—and return to the fundamental mode of art anatomy, that makes the whole precedes details and explores from outside to inside. Although the study of human body modeling is an ancient art, in view of the digital era of 21st century, I used a new research method of quantifiable and replicable photographic and light and shadow analysis. To make the invisible visible, specific lights were designed to explore the anatomical structure of body appearances. This kind of arrangement helps to break through the barrier and limitation of ordinary observation to bring out the definite results that we cannot get in the past, and proved "The law of head modeling" systematically.

I continue to write this book "Application of the Law in 3D Head Modeling" . It described the utilization of regular modeling pattern to build 3D model and portrait. In "3D modeling of head sculpture——examples using ZBrush" , I demonstrated the process of applying the Law of Modeling. The method of 3D can be used in virtual and practical sculpture. What really matters is the concept, not the media material and techniques, nor is it limited to 3D or graphic works.

I had been working on the two books for the past ten years, and I hope it can help to enrich our art education and offer some practical help to the art circle. Any feedback from the readers would be sincerely appreciated.

WEI, TAO-HUI

CONTENTS

目錄

肆、名作中的造形探索

結　論

附　件

Contents

III .Modeling of Bust in Clay Sculpture

IV . An Exploration of Modeling in Masterpiece

Conclusion

Appendix

管紹宇・大一基礎塑造作業

頭部重要的解剖點——
從皮薩烈夫斯基的《雕塑頭像技法》談起

Ⅰ．An important anatomical point of the head —Talking from
Pisarevsky Lev Moiseevich 's " Sculpture Avatar Technique"

劉侑珣‧大一同學對做作業

一、皮薩烈夫斯基
是頗具盛名的蘇俄雕塑家與雕塑教育者

　　解剖點的確立是藝用解剖學研究人體造形的第一步，它直接關係著平面描繪與「立體形塑」中人體形塑的成果，雖然在上本書《頭部造形規律的解析》中，從頭部「大範圍的確立」、「大面的交界處」、「大面中的解剖結構」至「五官的體表變化」中已經一一印證。但是，頗具盛名的蘇俄雕塑藝術家、雕塑教育者 L.M.皮薩烈夫斯基(Pisarevsky Lev Moiseevich ，1906-1974) 在所著的《雕塑頭像技法》，對頭部的骨骼隆突(解剖點)做了類似的研究，因此本書《頭部造形規律之立體形塑應用》之始，筆者將研究結果與他的論述做對照，以加深讀者對造形規律的根本—解剖點—觀念。[1]

1. 皮薩烈夫斯基是以雕塑家的角度來論述藝用解剖學

　　拜科技之賜，筆者為了化不可見為可見，以科學的方法採用計畫性的「光」探索影響體表的解剖結構，突破了一般的觀察無法確切得知的限制，以「光」突顯形體變化，有系統的由外在形態向內研究解剖結構。數位攝影發明之後，本研究又得以尋找不同臉型的模特兒反覆拍照，累積資料，歸納出比例上相對位置，印證解剖點的共同規律。因此此研究與六十多年前的著作是不可同日而語，但是，以雕塑家的角度來做藝用解剖學論述，實屬稀罕，幾無它選，所有的研究都是立在前人肩膀上，以前人之成果再出發，如果沒有前人之研究，無法成就今日的論述。

　　《雕塑頭像技法》是以手繪圖來標示解剖形體與結構，參酌筆者的《頭部造形規律的解析》，可以看出皮薩烈夫斯基的著作雖然是公認的典範，卻仍有待商榷之處。本文從皮薩烈夫斯基著《雕塑頭像技法》中歸納的頭部二十八個重要解剖點開始探討，並提出更容易理解的幾何圖形化 3D 模型加以對照。內容僅針對「頭部基本型之形塑」中與應用直接相關的解剖點做探討，不作頭型、年齡、表情以及雕塑步驟……等之鑽研。

2. 皮薩烈夫斯基是以雕塑教師身份來談《雕塑頭像技法》

　　皮薩烈夫斯基在人像作品和公共藝術領域都十分具影響力，是一位學者型的藝術家。(圖1、2)他於 1926 年考入莫斯科國立師範大學雕塑系，後來成為雕塑教師，1933 年皮薩烈夫斯基受邀製作大型雕像《列寧》(Lenin)，現陳列在克里米亞的大港—克赤(Kerch)，之後他陸續在海參崴創作許多古蹟雕像，傑出貢獻受國家授予獎牌與功勳。1950-1960 年擔任莫斯科國立師範學院圖文、藝術、工藝美術系主任，1956 年他以論文〈人類頭部造形〉(Modeling of the human head)被授予藝術史博士學位，1962 年該論文被選為學院的教學範本，同時又發表論文〈人類的解剖結構及其年齡的變化〉 (Anatomical structures of human figure and change

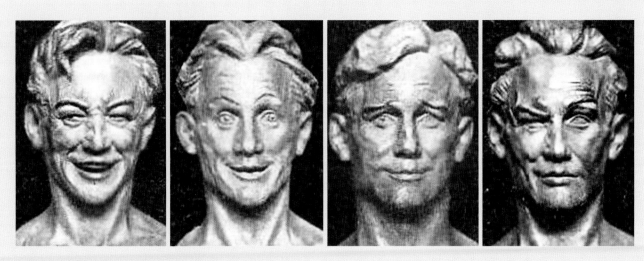

♠圖 2 《雕塑頭像技法》第三章表情肌肉功能的範例作品[3]

her age)。1974 年去世後，政府將其辦公住所規畫為博物館以展覽他的作品，供後人緬懷追念。[2]1989 年四川美術出版社出版、傅宏堃翻譯的《雕塑頭像技法》，即出自皮薩列夫斯基的兩篇論文，他成就了一本可貴的技法書，也嘗試理論與實務的結合。

在傅宏堃翻譯的《雕塑頭像技法》中包括六章：

■ 第一章：頭部正面和側面的解剖與
■ 第二章：依年齡變化的頭部特徵
■ 第三章：表情肌肉的功能
■ 第四章：面部細節的解剖結構
■ 第五章：頭與頸的運動
■ 第六章：頭部雕塑的技術步驟。

其中的第一章、第六章與本書《頭部造形規律之立體形塑應用》密切相關，因此本文針對這兩章進行研究，歸納出頭部重要解剖點，並研究其「頭部主要的基本體面」模型的適用性。

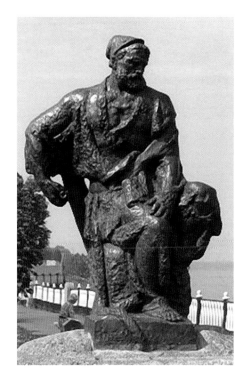

♠圖 1 皮薩列夫斯基作品《縴夫紀念碑》（Monument of Hauler, 1977）豎立於窩瓦河畔。

二、皮薩烈夫斯基的
「頭部正面和側面的解剖點」之探討

　　皮薩烈夫斯基以十頁篇幅說明「頭部正面與側面的解剖」，包含了頭蓋骨、面部的骨骼隆突、頭顱的基本類型、面角等。皮薩烈夫斯基在「頭部基本骨骼隆突」中，提出「人像中應注意到的二十個骨點」，並以正、側面圖標示；由於解剖名稱是由俄文翻譯而來，其中譯文恐有推測之虞，因此筆者以《頭部造形規律之解析》中的名稱加以對照，再配上圖片，進一步的增補皮薩烈夫斯基未說明的解剖點之形狀與比例上相對位置（圖3、4及表一）。

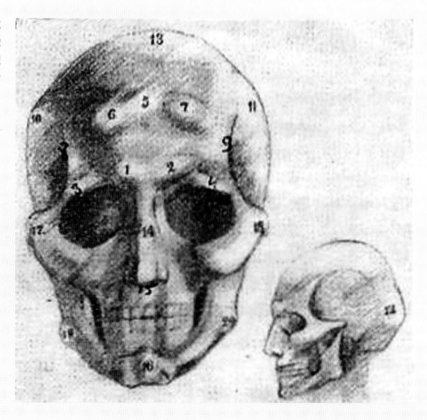

◐圖3　《雕塑頭像技法》中的頭骨示意圖，以下說明前為皮薩烈夫斯基的「人像中應注意到的二十個骨點」原譯名，斜線後為筆者《頭部造形規律之解析》中的對照名稱：

1,2　眉弓中央隆起/眉弓隆起

3,4　眉弓旁側隆突
　　　（上眼眶隆突）/額顴突

5　　中心縫/縱向額溝

6,7　額結節/額結節

8,9　顳線/顳線

10,11　頂骨/顳側結節

12　枕骨/枕後突隆

13　冠狀隆突/顱頂結節

14　鼻前隆起/鼻樑隆起

15　鼻與上頜骨連接處/鼻下切跡

16　下頦隆突/頦粗隆

17,18　顴突/顴突隆

19,20　下頜外隆突/下顎角。筆者增添了八
　　　　個骨點，標示於圖4。

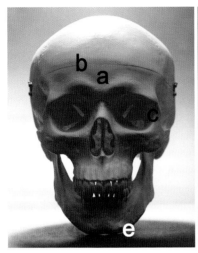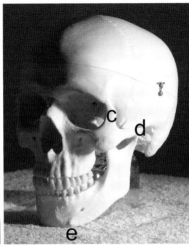

⋂圖 4　**筆者增加的骨點：**

a. 眉間三角　b. 橫向額溝　c. 眶外角　d. 顴骨弓隆起　e. 頦結節

c、d、e 左右各一，因此與上圖皮薩烈夫斯基《雕塑頭部技法》的二十處，合計二十八處。右圖眉峰外上亮點為「前額骨顴突」、「額顴突」，亦為「眉側三角」。[4]

▶▶ **表 1·皮薩烈夫斯基的二十個骨點與筆者研究之對照法**

皮薩烈夫斯基《雕塑頭部技法》中名稱	筆者在《頭部造形規律之解析》中的名稱及形狀、位置	
1,2	眉弓中央隆起	「眉弓隆起」範圍僅限於眉頭上方，形狀是粗短的突隆，像一粒橫放在眉頭上方的瓜子，是成熟男性的體表特徵。[5]
3,4	眉弓旁側隆突（上眼眶隆突）	位於眉峰外側的眉弓骨與顴骨銜接處，是斜向外下的三角隆突，在醫學解剖中命名為「前額骨顴突」、「額顴突」，也是頂光時眉峰外側呈現亮面的位置，筆者命名為「眉側三角」，以與整體造形結合。[6]
5	中心縫	此為前額骨上的「縱向額溝」。
6,7	額結節	額骨上左右各一的鈍隆為「額結節」，正面橫向位置在黑眼珠內半部垂直上方，縱向高度在頭頂至眉頭間二分之一處。
8,9	顳線	太陽穴、顳窩的前緣，從額側向下延伸至眼外側，老人、瘦子、素食者較顯現於體表。
10,11	頂骨	為藝用解剖學中的「顳側結節」，標示處為醫用解剖學中顱頂骨的「頂結節」位置，但是，左右兩塊顱頂骨在頭頂中軸會合後，原本在單邊中央的「頂結節」轉而呈現在頭顱兩側，因應造形美術之需，筆者造形重新命名為「顳側結節」。[7]

12	枕骨	從側面看，枕骨在耳上緣水平略高處較為突隆，是腦後輪廓的重要轉折點，在《頭部造形規律之解析》中將此處定名為「枕後突隆」。[8]
13	冠狀隆突	正面草圖中標示在頭頂中央最上端的隆起處，在《頭部造形規律之解析》中，將它定名為「顱頂結節」。「顱頂結節」並無特殊功能，因此醫用解剖學中並未將此處命名。但是，在人物造形中有它的重要性，故在藝用解剖學領域增加此處之名。
14	鼻前隆起	草圖中標示的位置在鼻樑中段，亦於鼻骨下端，鼻硬骨與軟骨在此會合，鼻樑高者此處隆起，鼻樑低此處低陷。筆者認為在造形美術中命名「鼻樑隆起」更為適切。
15	鼻與上頜骨連接處	亦即鼻中隔與人中交會處，下端形成切跡，故名為「鼻下切跡」，以與「鼻中切跡」區分。
16	下頦隆突	草圖中標示在下巴中央的隆起處，是下顎骨的「頦粗隆」，其外附著「舉頦肌」，於表層合成「頦突隆」。
17,18	顴突	眼外下方的顴骨上突隆，是臉部重要隆起，具保護眼球、免受外力撞擊之作用，與文中「顴突隆」同。顴骨之後主耳孔前的隆起為「顴骨弓」，「顴骨弓」最向側面的突起處為「顴骨弓隆起」。
19,20	下頜外隆突	草圖中標示在是下顎枝與下顎體的交角處，即「下顎角」位置。下顎枝在耳殼下方，其斜度與耳前緣相似。從正前方觀看時「下顎角」為咬肌所遮蔽。

1. 皮薩烈夫斯基的「人像中應注意到的二十個骨點」

皮薩烈夫斯基從正面與側面角度談論「人像中應注意的二十個骨點」，倘若先以正面、側面最大範圍、外圍輪廓線經過位置的骨點做探討，再延伸至相鄰的隆突，則更具實用價值。因為在人像雕塑中，往往是先塑出體積，也就是將最大範圍塑出來，因此外圍輪廓線上各解剖點的定位非常重要。而皮薩烈夫斯的論述，是解剖點的介紹，並未定位每個骨點的空間位置。說明如下：

物象上的每一點中都有 X、Y、Z 值，亦即每一點都有橫向、縱向、空間深度位置的數值。但是，一般在數位建模或人物塑造，通常只注意到它的橫向、縱向關係，未注意到深度位置，因此每一個點的深度位置幾乎都停留在同樣的深度空間裡。以「正面視點最大範圍經過位置」來說，外圍輪廓線上與視點距離最遠的解剖點是「顱側結節」，它的深度位置在側面視點的耳後緣垂直線上；與視點距離最近的解剖點則是下巴下緣，它們在深度空間中有很大差距的。

由於「光」之行徑與視線行徑是一樣的─遇阻擋即終止，因此光源位置與視點相同時，「光照邊際」是「最大範圍經過處」，「光照邊際」線之前與之後的形體皆向內收窄。「最大

範圍經過處」必為同一視點的「外圍輪廓線經過處」，若將
《頭部造形規律之解析》的研究結果應用在實作中，則具有
相當大的意義。例如：在模型側面標出「正面視點最大範
圍經過處」的解剖點位置，串連成線後再以順時針或逆時
針方向轉動，在正面視點角度此線若成為邊緣線，則此模
型必符合自然人的容貌，因此解剖點位置的研究是非常重
要的。

2. 筆者的「二十八個骨點」及其 X、Y、Z 位置

因應造型的需求，接著以筆者從「正面視點最大範圍經
過位置」及其「相鄰解剖點」做探討，也就是「頭部正面
視點外圍輪廓線經過處」的相關八個解剖點，分別可由縱
向、橫向、深度位置來定位;同時與皮薩烈夫斯基的「人像
中應注意到的二十個骨點」做對照。從表二可以發現有八
個骨點—左右顱側結節、左右顴骨弓隆起、左右頦結節、
左右顴骨弓—是皮薩烈夫斯所未曾提及的，文獻中也未見
類似的研究。至於解剖點的 X、Y、Z 位置，是筆者以三百
名大學生統計之平均質（表二與圖 5）。

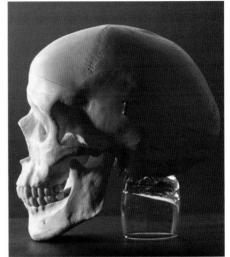

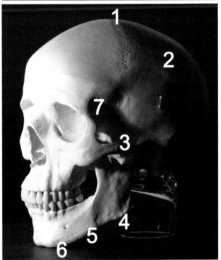

●圖 5　光源與正面視點位置相同時，「光照邊際」是正面視點「外圍輪廓線
經過處」，亦為正面視點「最大範圍經過的位置」。左圖及右圖的光照邊際
是正面視點最大範圍經過處。

1. 顱頂結節　　　5. 下顎底
2. 顱側結節　　　6. 頦結節
3. 顴骨弓隆起　　7. 顳線
4. 下顎角

▶ 表 2 · 「正面視點最大範圍經過位置」及其「相鄰解剖點」

	名稱	意義	縱向位置	橫向位置	備註
1	顱頂結節	腦顱最高點	中軸上	側面耳前緣垂直線上	皮薩烈夫斯基二十個骨點的編號13
2	顱側結節	正面腦顱最寬點	耳上緣至顱頂結節 1/2 水平線上	側面耳後緣垂直線上	不含在二十個骨點中
3	顴骨弓	太陽穴與頰之分界	顴骨主耳孔上	顴骨至耳孔上	不含在二十個骨點中
4	顴骨弓隆起[9]	顴骨弓上面的一點，是正面顱最寬點	耳孔之上、眼之下	側面耳孔與眼尾 1/2 處	不含在二十個骨點中
5	下顎角	下顎骨後下的轉角	下唇緣略低處	側面耳下方	二十個骨點中的19、20
6	下顎底	頭顱下緣			普通名詞
7	頦結節[10]	下巴最寬點		中軸之側	不含在二十個骨點中
8	顳線	額側的開始	太陽穴的前界		二十個骨點中的8、9

　　至於「側面視點最大範圍經過位置」及其「相鄰解剖點」的十五個解剖點是否含在皮薩烈夫斯基《雕塑頭像技法》提及的二十個骨點中？以及橫向、縱向、空間深度位置位置在哪？對照後發現有六處不在皮薩列夫斯基的討論之列，十五個解剖點中而有八個解剖點是經過臉中軸線，可見模特兒處於側面視點時，較正面更能顯示大多數的解剖點（圖6與表三）。

　　從皮薩烈夫斯的「人像中應注意到的二十個骨點」，至筆者的「正面、側面視點最大範圍經過位置」及其「相鄰解剖點」分析，另外有三處骨骼凹凸要特別提出來，它也是人像形塑中的重點：眉間三角、橫向額溝、眶外角(請參考圖4)，其意義與空間相對位置說明如下：

■ 眉間三角：左右「眉弓隆起」上緣的三角平面，三角尖向下，在中軸線上。
■ 橫向額溝：左右「額結節」之下與「眉間三角」之間的橫向淺溝是「橫向額溝」。較「縱向額溝」明顯。
■ 眶外角：在眼尾的外側、眼窩外緣的骨骼稜線處，眶外角較眼窩內緣後縮，因此眼睛後段較後收，老人、瘦人更明顯。

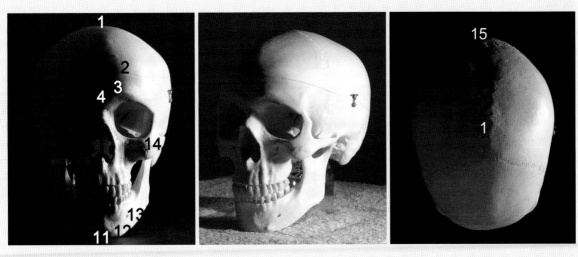

🔊圖6 光源與側面視點位置相同時,「光照邊際」是側面視點的「外圍輪廓線經過處」,亦為側面視點「最大範圍經過的位置」,左圖及右圖的光照邊際是側面視點最大範圍經過處。

1. 顱頂結節	3. 眉弓隆起	11.頦突隆	13.下顎底	15.枕後突隆
2. 額結節	4. 鼻根	12.頦結節	14.顴突隆	

▶▶ 表3・「側面視點最大範圍經過位置」及其「相鄰解剖點」

碼	名稱	意義	縱向位置	橫向位置	備註
1	顱頂結節	腦顱最高點	中軸上	側面耳前緣垂直線上	皮薩烈夫斯基二十個骨點中的[13]
2	額結節	頂面至縱面的轉換點	眉頭至顱頂結節1/2 水平線上	黑眼珠內半部垂直上方	二十個骨點中的 6、7
3	眉弓隆起	眉頭上方的隆起處	眉頭上方	中軸之側	二十個骨點中的編號1、2
4	鼻根	前額骨與鼻骨交會處	與黑眼珠齊高	中軸上	普通名詞
5	鼻樑隆起	鼻骨與軟骨交會處	鼻樑 1/2 位置	中軸上	二十個骨點中的[14]
6	鼻下切跡	鼻底緣	底緣	中軸上	二十個骨點中的[15]
7	鼻下嵴[11]	唇繫帶基底		中軸上	不含在二十個骨點中
8	上齒列中央[12]	上唇微尖		中軸上	不含在二十個骨點中

9	下齒列微側	下唇微方		近中軸	不含在二十個骨點中
10	唇頦溝	唇下彎弧	唇與下巴間的凹痕	中軸	屬體表表現，不含在二十個骨點中。
11	頦粗隆	「人」字形	下巴隆起處	中軸	二十個骨點中的 16
12	頦結節	「人」字形兩下端		中軸之側	不含在二十個骨點中
13	下顎底	頭顱下緣			普通名詞
14	顴突隆	臉部重要隆起		臉正與側轉角處	二十個骨點中的 17、18
15	枕後突隆	腦顱後方突點	耳上緣水平線之上	中軸	不含在二十個骨點中

三、皮薩列夫斯基的
「泥塑時頭部側面的重要解剖點」之探討

　　《雕塑頭像技法》除了泥塑過程外，皮薩列夫斯基研究了構成「頭部基本體面的解剖點分佈」，目的是以頭部側面六個解剖點幫助泥塑時構成「主要的基本體面」，以提升塑造的立體感（表四、圖 7-1、7-2）。然而六個解剖點僅標示於簡圖上，未確切說明形狀、位置，其中還有令人誤解的名詞。因此筆者以《頭部造形規律之解析》中的研究結果加以補充，並配上由頭部幾何圖形化 3D 模型，以說明各解剖點的位置。而造型實踐需注意之處亦一併書寫於表格中。

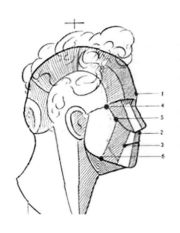
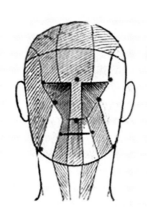

⟲圖 7-1　皮薩列夫斯基在《雕塑頭像技法》中，幫助構成「主要的基本體面」，提升塑造的立體感的六個解剖點之分佈圖，側面圖中之標示由上而下分別為 1.4.5.2.3.6。13 前為書中原名，斜線之後為筆者《頭部造形規律之解析》中的對照名稱：

1　眉間隆突的最高凸出點/眉弓隆起
2　鼻與上唇聯接處/鼻下切跡
3　口角/口角
4　外眼角/眶外角
5　顴骨前上方角/顴突隆
6　咬肌前下顎末/頰轉角

↺圖 7-2 《雕塑頭像技法》書中，依據此六點塑出的頭像基本體面圖。[13]

皮薩列夫斯的六個解剖點，全部集中在臉部，文中雖然提到腦顱，但體面的劃分並未涉及。依筆者之見，頭部基本體面應先以立方體之六個面劃分為思考方向，再在大面中劃分小面。因此以筆者之研究來補充皮薩列夫斯基的構成「主要的基本體面」六個解剖點之不足。以下分成三部分：

▶▶ 表 4．

皮薩列夫斯基《雕塑頭部技法》中名稱 p.40	筆者在《頭部造形規律之解析》中的摘要
1 眉間隆突的最高凸出點	即「眉弓隆起」前緣
2 鼻與上唇聯接處	圖 7-1 標示的位置在鼻下緣與人中交會點，即為「人像中應注意到的二十個骨點」中的「鼻下切跡」。它在造形上具二種意義： ・此點與「眉弓隆起」連線，是塑造中觀察臉側斜度的重要參考資料。 ・此點與鼻翼溝的距離，說明鼻翼是否依附在上顎骨的弧型骨面上；若距離太近，則上顎骨的弧度不足。
3 口角	側面角度的口角與前方外輪廓線的距離，說明口唇是否依附在馬蹄狀齒列上；若距離太近，則口角深度位置不對，齒列的弧度不足。
4 外眼角	圖中標示的位置是在「眶外角」處，應是翻譯的誤差。「眶外角」在眼眶骨外側，它是上與下、正與側的轉折點。「眶外角」與眼皮前方外輪廓線的距離若不足，則眼睛的圓弧度不夠、眼尾深度位置不對，立體感不夠
5 顴骨前上方角	即「顴突隆」前緣。
6 咬肌前下顎末	皮薩列夫斯說的是「咬肌前緣」與下顎交會處，但就「主要的基本體面」劃分、提升塑造的立體感部分，是以「咬肌」隆起更為貼切。「咬肌」隆起至頦結節間是一三角形平面。

➲圖8 筆者監製之幾何圖形化 3D 模型，頭部頂面與縱面的交界經過 1 左右額結節、2 顳側結節、3 枕後突隆；底面與縱面的交界為下顎骨底。

➲圖9 臉部正面與側面的交界經過 1 額結節外側、2 眉峰、3 眶外角、4 顴突隆、5 頦結節。其中的眶外角、顴突隆包含在皮薩烈夫斯基在《雕塑頭像技法》中「主要的基本體面」的六個解剖點中。

➲圖10 頭部側面與背面交界經過 1 斜方肌外緣、2 顳側結節，不包含在皮薩烈夫斯基在的解剖點中。

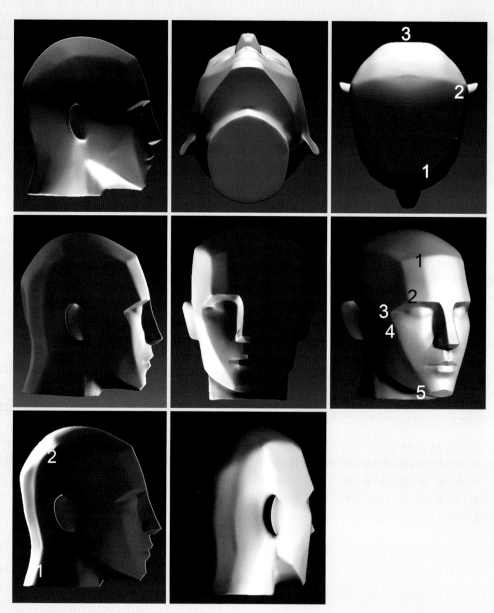

A. 大面的交界處——立體感的提升

以立方體的模式思考，將頭部劃分成六個面，而面與面交界線上的解剖點就是提升立體感的關鍵位置，因此行動研究執行的成果之一就是數位建模之頭部幾何圖形化 3D 模型。（圖 8、9、10）這也呼應筆者在《頭部造形規律之立體形塑應用》中對形體結構與造形實踐結合的努力，研究結果也補充了「人像中應注意到的二十個骨點」中的不足。

　　由於頭部與頸部銜接，因此底面與縱面的交界線即是下顎骨底，而頂面與縱面、正面與側面、側面與背面的交界線位置及解剖點也一一證明於《頭部造形規律之解析》章節中。在此以幾何圖形化的 3D 模型呈現，它較自然人的分面更易讓人瞭解，有助於立體觀念的建立。本文之頭部幾何圖形化 3D 模型由陳廷豪建模、筆者造形指導。

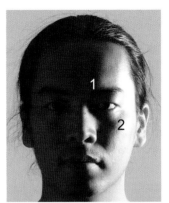

B. 大面的再劃分——
　外圍輪廓線對應在深度空間的位置

　　將頭部劃分成六大面後，進一步的在大面中分出次面，例如：側面視點外圍輪廓線經過處是正面、頂面、背面中央帶位置，由於人體是左右對稱的結構，因此，它成一對、在中軸兩側。所以，確定了外圍輪廓線經過的位置，也就是確定了縱向中央帶隆起的範圍，也就是在正面、頂面、背面這些大面中又分出次一體塊。

　　從側面視點觀看頭部，除了外圍輪廓線經過形體的外緣，眼部、頰部前端也呈現出輪廓線，因此又形成另一體塊分面處，眼部、頰部輪廓線之內向內陷，之外斜向後。這些位置是筆者在《頭部造形規律之解析》中，已證明於第一章「頭部大範圍的確立」之中。

　　（圖 11）幾何圖形化的 3D 模型目的在建立一個前導觀念。光源與側面視點位置相同時，光線照亮了側面，中央帶暗調與灰調的交界線(光照邊際)是側面視點最大範圍經過的位置，也是側面視點外圍輪廓線經過的位置，光照邊際左、右對稱位置之間的範圍是中央帶突起的體塊。中央帶突起體塊是以下解剖點連線範圍之內：額結節內側、眉弓隆起點、鼻根、鼻樑、人中嵴、上唇中央、下唇微側、唇

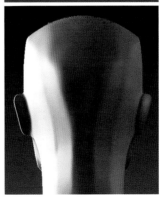

➲圖 11　光照邊際為側面視點外圍輪廓線經過處，由於它是大面中的局部隆起，所以，在幾何圖形化 3D 模型的簡化中較為模糊，因此以模特兒照片補充。其中的 1 眉弓隆起、2 顴突隆是皮薩烈夫斯基在「提升塑造的立體感」的六個解剖點中提到的。

頰溝、頦突隆側邊。後斜的體塊在正側交界線之內及以下解剖點連線之外，有二段：

■ 眉峰斜向黑眼珠，再垂直向下至眼袋。
■ 顴突隆斜向鼻唇溝處。

　　（圖 12-1、12-2）光源與視點位置相同時，中圖、右圖的「光照邊際」分別是正面視點、背面視點的外圍輪廓線經過處。兩道「光照邊際」之間的範圍是向側邊突起的體塊。突起體塊的範圍分別說明如下：

■ 體塊分面的前界經過以下解剖點（圖 12-1）：顱頂結節 1、顱側結節 2、顴骨弓隆起 3、額突隆後下 4、頰轉角 5、頦突隆下方 6。
■ 體塊分面的後界經過以下解剖點（圖 12-2）：顱頂結節 1、顱側結節 2、耳 7、下顎枝 8。
■ 頭部頂面的前後界為顱頂結節 1、顱側結節 2。

　　由於人體是左右對稱的結構，所以，只要有一邊側面視點的外圍輪廓線經過位置，即可在大面確定出次體塊範圍。而左右向的體塊隆起，則須分別找出正面與背面視點的外圍輪廓線經過處，才能分出大面中次一體塊。

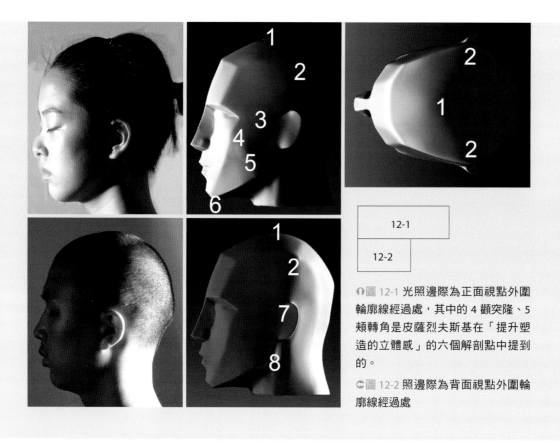

| 12-1 |
| 12-2 |

↑圖 12-1 光照邊際為正面視點外圍輪廓線經過處，其中的 4 顴突隆、5 頰轉角是皮薩烈夫斯基在「提升塑造的立體感」的六個解剖點中提到的。

←圖 12-2 照邊際為背面視點外圍輪廓線經過處

C. 大面中的解剖結構

人體表面的起伏是內部解剖結構在體表的表現，如果先將形體起伏幾何圖形化，則人體複雜的形式將更具整體性、直觀的、更鮮明，將有助於形塑者對造型、空間、形體結構的認識。本章以幾何圖形化圖片呈現，目的在此。

幾何圖形化是指空間和造型的平面化，以構成各個完整明確的「形」，「結構」是構成的狀態。不言而喻，本單元是著重研究各個「形」的構成原理。形和形之間不同的對比關係正是此原理中不同解剖結構之間的關係。

頭部六大面與大面的再劃分，幾乎都是在研究體塊橫向起伏的分面位置。而解剖結構，幾乎著重在體塊的縱向研究，當手掌由頭頂向側面下移至額側、顳側、頰側、頸，第一個碰到的轉折是頂面與側面的交界，其次是橫向的顴骨弓、斜向後下的咬肌隆起、再下方是下顎底。原本的側前面範圍又依此將體塊劃分推進一層：（圖13）

- 額結節、顳側結節、枕後突隆是顳側的頂縱分面處
- 顴骨弓是太陽穴與頰側的體塊分面處
- 咬肌隆起是頰側與頰後的分面處
- 下顎骨底緣是縱面與底面的分面處

六面中正面的中央帶隆起、眼範圍內外劃分、頰前如頰側劃分都是橫向的形體起伏，參考圖11。而正面的縱向的體塊分面處在哪？以手掌由頂面向前下滑，避開鼻樑，經過前額、眉弓、眼、頰前，回到人中、口蓋、唇、下巴，一個個轉折都是縱向的體塊分面處，縱橫結合始能形塑出一個結構嚴謹的頭部。臉正面範圍的體塊分面是：（圖14）

- 額結節是頂縱分面處
- 眉弓是額部與眼窩的分面處
- 鼻唇溝(法令紋)是頰前與口範圍的分面處
- 唇頦溝是與口範圍與下巴的體塊分面處
- 下顎骨底是底縱分面處

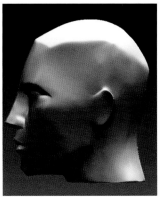

⋒圖 13　臉部側面又以顴骨弓 1 劃分出太陽穴、頰部的分界。咬肌 2 劃分出頰後與頰前的分界。

⋒圖 14　正面的解剖結構起伏細膩，在幾何圖形化 3D 模型的簡化中較為模糊，因此以農夫角面像補充。[14]

　　當手掌由頭頂向後移，頂面的中央隆起，背面在枕後突隆處又形成大轉折。枕後突隆與左右顱側結節圍成後頂部，左右顱側結節與左右額結節圍成前頂部，五個解剖點連結成頂面與縱面的交界。（圖15）至此頭部基本分面完成。

　　本文呼應皮薩列夫斯基的《雕塑頭像技法》首章「頭部正面和側面的解剖」與末章「頭部雕塑的技術」研究，進一步從骨骼於體表的表現，再從體表解析內部結構。在上一本書《頭部造形規律之解析》，筆者以統計 300 位模特兒的比例相對位置，來對照皮薩列夫斯基的研究，並重新建立頭部「主要的基本體面」的幾何圖型化 3D 模型，作為《頭部造形規律之立體形塑應用》的前導。本篇要點有三：第一，認識頭部二十八處重要解剖點，以強化頭部形體規律的觀念；第二，以由光線來揭示頭部重要解剖點的位置，也是下章立體建模與塑造可以引用的方法；第三，造型實踐的順序需要先整體後局部、由大而小，從立體感的強化、大面、次面與隱藏的解剖結構來落實。

↺圖 14-1 正面是以解剖位置做再分面處，俯視圖中臉前端的輪廓線為分面處，問中亦可觀察到不同層次的斷面造形。

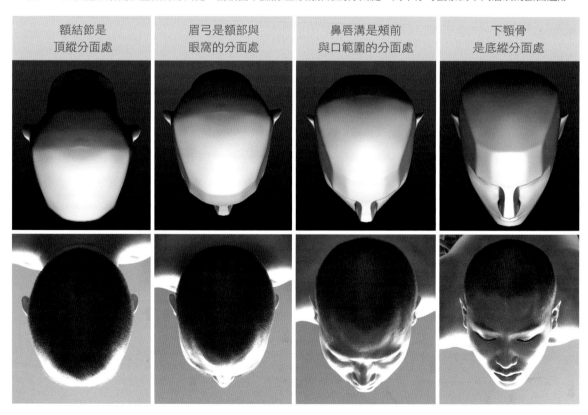

| 額結節是頂縱分面處 | 眉弓是額部與眼窩的分面處 | 鼻唇溝是頰前與口範圍的分面處 | 下顎骨是底縱分面處 |

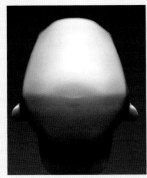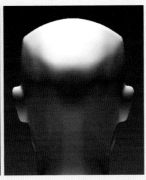

◖圖15　頂面與背面範圍的體塊分面，左圖頂部亮面為前頂面、灰調為後頂面，下面的暗調為縱面。右圖左右顳側結節與枕後突隆之上的亮面為後頂面、之下暗調為縱面。

註釋

1　A.M 皮薩列夫斯基著，《雕塑頭像技法》（傅宏楚譯）（成都：四川美術出版社，1989）。書本著者疑有誤，經留俄老師協助查得，皮薩列夫斯基名字前面的縮寫不是 A.M 而是 L.M. Pisarevsky，俄文名為 Лев Моисеевич Писаревский (1906-1974)。筆者擁有的是二十多年前雕塑前輩何明蹟老師托人專程贈予的影印本。書中僅有原作者中文譯名「A.M 皮薩列夫斯基著」，因絕版而無法購得正式出版之譯本。全書僅四十八頁，當年的印刷致使手繪圖本極為模糊，之後在網路上中於找到此書俄文資料，也得到較清楚的圖片。資料出處 " Глава третья. Работа мимических мышц " <http://rezbaderevo.ru/glava-tretya-rabota-mimicheskih-myshc>(2014.05.18 點閱)

2　資料出處：Писаревский Лев Моисеевич<http://cbs-kaluga.ru/Skulptory/Pisarevskiy-Lev-Moiseevich/> 及 <http://demetra.yar.ru/oblast/rybinskiy/persons/pisarevskiy_lm/>(2013.11.24 點閱)

3　資料出處 " Глава третья. Работа мимических мышц " <http://rezbaderevo.ru/glava-tretya-rabota-mimicheskih-myshc>(2014.05.18 點閱)

4　骨骼模型出自創立於 1876 年的德國 Somso Parent 公司，此公司長期與醫學教授合作，專門從事醫學及教育模型研發，擁有自己的博物館（Somso Museum），生產的模型為真人頭骨翻製，頗負盛譽。骨骼照片為筆者親自打光、拍攝。

5　「眉弓隆起」在生理上並沒有作用，故醫用解剖學中並未予以命名。

6　「前額骨」延伸至眉弓骨外端收窄、向外下移行、與顴骨銜接，因此此收窄、與顴骨銜接處在醫學解剖中命名為「前額骨顴突」，見巫祈華，《實地解剖學》，（臺北：國立編譯館，1958）:333。然「前額骨顴突」是前額骨的局部位置的名稱，在造形美術中筆者又直接將它命名為「眉側三角」。

7　見巫祈華，《實地解剖學》，335。以及魏道慧，《人體結構與藝術構成》，38。

8　「「枕後突隆」僅是枕骨表面的大圓丘，無特殊功能，因此在醫用解剖學中並未命名。醫用解剖學另命名它的下方、轉向顳骨底部的粗糙面為「枕後突隆」（External occipital protuberance），因為它是斜方肌、薦棘肌的起始處。但是，「枕後突隆」在造形美術上有其命名的必要性，故在藝用解剖學領域增加此名。參考李文森，《解剖生理學》，（臺北：華杏出版股份有限公司，1988）:134。

9　顴骨弓隆起：顴骨後方與顳骨會合形成骨橋，名為「顴骨弓」，是頰側重要隆起。正面觀看的隆起點為「顴骨弓隆起」，為臉部最寬處。

10　頦結節：下頜骨的「頦粗隆」近似三角形，三角底的兩側成結節狀隆起，名為「頦結節」，常呈現於男性體表。

11　鼻下嵴在骨骼的中軸上，體表的人中嵴則在中軸左右。

12　上齒列與下齒列的明暗分佈與體表造形一致，上唇較尖、下唇微方。

13　資料出處：Глава шестая. "Технический порядок и последовательный метод лепки головы" <http://www.rezbaderevo.ru/glava-shestaya-tehnicheskiy-poryadok-i-posledovatelnyy-metod-lepki-golovy>(2013.11.30 點閱)

14　在胡國強著、廣西美術出版社的《藝用人體結構教學》書中見到「農夫解剖像」後，請託在中央美院進修的學生梁世偉購買，得知它是三件一組：農夫像、農夫解剖像、農夫角面像，於寒暑假分三次攜回。又學生劉佑珣、施奕璇、陳盈志，同學陳景昌亦陸續回，千里迢迢破了二件，非常感激他們。石膏像作者為何人？雖多方探詢卻始終無從得知。非常珍貴的三尊作品，因此筆者在書中廣為引用，感謝從中協助者。

貳

頭部形塑——
以 ZBrush 實作為例

The Head Shaping on Digital Modeling——
Such as The Implementation from ZBrush

◖ 洪瑞翔・大一基礎塑造作業

3. 理論與實務的結合──ZBrush建模中「顴骨」至「下巴」的造形

II. 「臉部側面」解剖結構的置入

A 「顱頂」與「顱側」交界處的造形

1. 解剖形態說明
2. 體表的造形規律：側面的頂、縱交界呈圓弧狀
3. 理論與實務的結合──ZBrush建模中「顱頂」至「顱側」的造形

B 「眉弓」與「顴骨弓」的造形

1. 解剖形態說明
2. 體表的造形規律：「眉弓」與「顴骨弓」串連成「Z」字
3. 理論與實務的結合
 ──ZBrush建模中「顳窩」與「顴骨弓」的造形

C 「顴骨」與「咬肌」的造形

1. 解剖形態說明
2. 體表的造形規律：頰側轉至下顎枝的體塊分面呈大「V」字
3. 理論與實務的結合
 ──ZBrush建模中「顴骨」與「咬肌」的造形

D 「下顎底」的造形

1. 解剖形態說明
2. 體表的造形規律：下顎底部呈大三角形
3. 理論與實務的結合──ZBrush建模中「下顎底」的造形

III. 「頭部背面」解剖結構的置入

1. 解剖形態說明
2. 體表的造形規律
3. 理論與實務的結合──ZBrush建模中「頭部背面」的造形

四、「青年頭像」與其它3D模型之差異

I. 整體造型：腦顱大於面顱、五官的立體感

II. 大範圍的界定：外圍輪廓線在深度空間的位置
 Ⓐ 正面視點最大範圍經過深度空間的位置
 Ⓑ 側面視點最大範圍經過深度空間的位置

III. 立體感的提升：大面與大面的交界處

IV. 形體與結構的表現：寫實的根源
 Ⓐ 「正面」解剖結構的表現
 Ⓑ 「側面」解剖結構的表現

米開朗基羅（Michelangelo）作品

一、因應數位建模的跨領域整合

從事「藝用解剖學」、塑造、素描教學多年，無時不以理論與實作結合為己任，終於完成《頭部造形規律之解析》，本章將「頭部造形規律」一步步的應用至立體形塑，藉此證明本研究的價值，同時也打破過往學習者的觀念─「藝用解剖學」學習艱辛、與實作流程脫軌之現象。

1. 研究動機：3D 建模未與人體造形知識結合，以致寫實成效不彰

在電腦技術發展飛速的今天，3D 動畫除了擴展了影視、電玩等的表現，也被用於模擬新聞事件、生產線過程、醫學研究……等；但是，虛擬人物建模與動畫製作，仍然擁有一定的困難度。人臉動畫技術分成「人臉建模」與「人臉動畫」兩個部分，人臉建模是人臉的靜態建模，人臉動畫是在既有的靜態模型上建立動態過程，以驅動靜態模型做出表情、動作；因此，人臉的寫實能力直接影響造形表現與表情的成敗。

筆者多年來常常思考，如何將藝用解剖學應用至人臉建模中，尤其是在 pixologic 公司的 ZBrush 軟體上市後。3D 建模是在電腦視窗的平面中創造虛擬的立體人物形式，它的困難度更甚於直接立體形塑。3D 建模之所以成果不彰，其中最重要的原因是人體造形觀念未能與形塑方法結合。人體造形觀念一方面源自面對模特兒的觀察與實作，另一方面源自於藝用解剖學學理，然而在觀察、實作中若沒有恰當的引導者則蹉跎時光，另一方面傳統上的藝用解剖學過於偏向於骨骼、肌肉的局部的認識模式，未能與實作中的先「整體後局部」結合，未能與體表關係結合，或常陷於「有形無體」……等等，這些都是寫實人物建模所遇到的重重障礙。

2. 研究目的：將「頭部造形規律」有系統的引入建模應用

3D 動畫誕生之初，就決定了它是技術與藝術的結合，藝術形式的表達能力與電腦技術的嫻熟運用都是不可缺的。筆者參加了 ZBrush 課程、對它有初步瞭解後，正式開始探索建模與藝用解剖學兩個領域的結合，然而知道如何操作到靈活運用還是有一段距離的，而當時又心繫於「頭部造形規律之解析」的研究，於是藉著學生陳廷豪、葉怡秀的手與筆者的造型指導中，三年來每週一次的師生共同建模中，理論與實務逐漸結合。陳廷豪主修雕塑，在剛入

巨匠電腦學習就來參與建模，完成「頭部幾何圖形化」模型後，因兵役而由葉怡秀重新開始做「頭部寫實人物」模型。也因這段機緣，陳廷豪在兵役後得以直接進入上市的國際遊戲產品開發公司工作。葉怡秀主修多媒體動畫藝術，選修我在學院開的「初階藝用解剖學」後，又隨班附讀雕塑系的「藝用解剖學」，並在筆者指導下做人像塑造，也因人像塑造的訓練，解開在虛擬空間的疑點。葉怡秀是我數十年教學生涯中，對藝用解剖學最為著迷、學得最徹底的學生，她以無比的耐心接受比雕塑系學生更嚴謹、更有系統的指導，她與筆者共同經歷著將藝用解剖學學理與寫實人物建模結合的實驗歷程，完成了本文中的「青年頭像模型」；我亦見識到建模的每一個環節，看到 ZBrush、3dsMax、Maya 的便捷與限制。本文將頭部造形規律一一引至建模應用，期盼跨領域的結合能為寫實人物形式表現開啟另一個途徑。

3. 研究範圍：從「視角的判讀」開始，到「青年頭像」模型完成後與其它模型的比較

在 3D 物體本身的「Model 座標系統」中，物體上的任何一點都有 X、Y、Z 值，亦即橫向、縱向、深度空間的位置。一般在人物建模時只注意到每一點的橫向、縱向位置，而將每一點的深度位置停留在不確知的空間裡，因此本文將「頭部造形規律」的研究結果引用至數位建模中，以解決了 z 值的問題。本章之研究範圍分成三部分進行：

- 視角的判讀與分析：照片是建模的重要參考資料，建模時必須與照片取得同一視角，才能製作出一致的模型，才知道該如何拍出更適用的照片，因此視角的判讀先於建模過程的呈現。
- 造形規律在 ZBrush 建模中的實踐：以《頭部造形規律之解析》的研究成果應用至建模，從「頭部大範圍經過的位置」、「面與面交界處」及「大面中的解剖結構置入」中，一步步呈現造形規律的應用過程，並以「光」輔助調整模型，完成「青年頭像模型」。
- 「青年頭像模型」與其它 3D 模型的比較：以其它 3D 模型與「青年頭像模型」對照，以多方面瞭解不同臉型建模的重點。

4. 研究方法：
以「光」檢視模型，從不同「面」的修正中逐步完成「體」的造形規律

王華祥指出：沒有「形」即沒有「體」。沒有好的「形」就沒有好的「體」。「形」是平面的，「體」是立體的。在物理世界中「形」和「體」是不能分離的，它們是一個完整的概念。但是，在美術中「形」可以沒有「體」而單獨存在，不過「體」是不能沒有「形」的，「體」

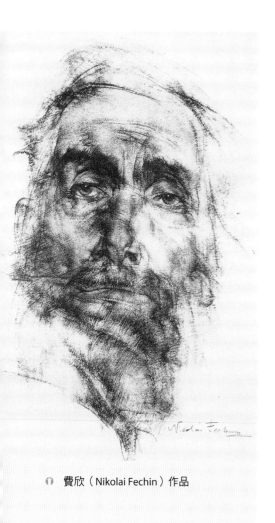

費欣（Nikolai Fechin）作品

的存在必須以「形」為前提。「形」即「形狀」和「輪廓」，除了球體之外，「形體」是由無數個不 、不同朝向的「面」組合而成的。[1]ZBrush 建模是在虛擬空間中形塑「形體」，因此，在 ZBrush 建模中，可以藉由許多不同角度的「面」之「形狀」和「輪廓」逐漸組合而成整體。

藉著已印證的「造形規律」經過位置來調整「形狀」、「輪廓線」、「結構」，藉著「明暗」檢視「造形規律」線經過處的形體起伏轉折。進行的方式是在模型與模特兒體積近似後，在模型畫上「造形規律」線，此線就是某視點的外圍輪廓線，因此建模時可以加以利用。[2]

光線如同視線般是以直線前進，遇阻隔即終止；所以，光源與視點在同一位置時，光可以抵達處視線亦可抵達，故「光照邊際」也就是該視點的「最大範圍經過的位置」。「光照邊際」處的明暗變化同時也反應出體表與內部骨骼、肌肉的層層穿插銜接，明確對應出形體結構的起伏變化。「光」之投影造成明暗，在明暗中感知「形體」的存在，透過「明暗」變化，便可探討「形體」的起伏轉折，因此藉著明暗研究「形體」，再將它應用至立體形塑，是既科學又務實的方法。

二、視角的分析與判讀

　　藝用解剖學中所有的人體比例皆是以「平視」時之狀況為準，離開「平視」視角時，比例與五官位置的相互關係即刻改變，因此，五官位置常常是視角判讀的依據。認識「平視」時五官位置關係後，才能以五官位置的相互關係判斷照片中的視角。因此參考照片建模或塑形之前一定要對此充分瞭解。

A. 五官位置與比例關係

　　「比例」是構成美的基礎，也是形式美的主要法則之一。歷代藝術家不斷地探求人體的比例規律，如達文西、米開朗基羅、杜勒等對人體比例皆作深入的研究，並提出理想化的比例和測定人體比例的法則，這些法則是形式美的重要參照。

　　人體比例是指人體整體與局部、局部與局部之間度量的比較，它是三度空間裡認識人體形式的起點，也是藝用解剖學組成的重要部分。「人體比例」通常是指發育成熟的健康男性的平均數據之比例，文藝復興時期的藝術家，從直接觀察人體轉為以一套比例法則來創作理想的作品，就像古希臘人做的那樣。經過統計研究，形成一套源於自然人、高於自然人、符合審美心理的比例法則。

1. 頭高是三又二分之一單位

　　在造形藝術中，整體的諧調比局部精美更重要，因此局部應配合整體，非整體遷就局部，如此才能形成結構嚴謹、合於機械性意義的生動人體。在人體美術中，最為大家所熟悉的是以「頭高」為度量單位，而頭部高度的測量時，頭部保持向前平視的角度，測量者必須與每一個測量點保持平視。頭部最高點至下顎下緣的垂直高度，稱之「頭高」。（圖1）

　　自古希臘開始，人體美術就以「頭高」當作度量人體全身及各部分的單位。達文西不僅對人體的比例標準感興趣，也熱衷於頭

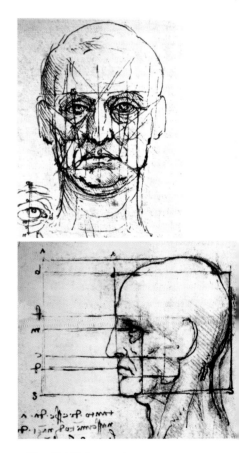

🔵圖1　達文西（Leonardo Da Vinci）的成人比例圖

部和臉部比例的研究，他分別提出了一個普遍標準，可以作為畫人體、畫頭部的比例參考。安德魯・盧米斯（Andrew Loomis， 1892-1959） 依據達文西的標準繪出的頭部比例，也是藝術家公認最實用的法則，其中包含了五官的配置位置，也就是歸納出頭部整體與局部的比例關係。它與中國古代畫家的「豎三庭、橫五眼」相同，「三庭」是指臉的長度從髮際至眉頭、眉頭至鼻底、鼻底至下巴的距離是三等分；「五眼」是指臉的正面寬度為五只眼睛的寬度，兩眼間、外眼角至顳側均為一個眼睛的寬度，而眼尾至耳前緣為二個眼睛的寬度。（圖 2-1、2-2）

　　盧米斯的比例圖中，除了將人臉部縱高分為三個相等的單位外，而髮際之上的頭部高度為二分一個單位，頭部全高總計為三又二分之一；全高的二分一位置是黑眼珠的水平。耳朵在中段，耳上緣與眉頭齊，耳朵下緣與鼻底齊。下段的二分之一處為唇下緣，下段的上三分之一為口縫合處。

2. 全身高度是七又二分之一頭高

　　至於人體全身比例，最常被引用的成人比例是七又二分之一頭

●圖 2-1 Andrew Loomis 依據達文西的標準繪出的成人比例圖，也是美術書籍中最常見的比例圖。圖中解剖點不夠明顯、臉頰下垂似中年人。

高，它是希臘時期藝術家設定的人體造形標準；羅馬藝術家意識到希臘文化的價值，也沿用希臘的人體比例。文藝復興時期藝術家將此稱之為「神聖的比例」，以它當做是塑造人體形式的標準，並以此作為美感形式的基礎。古希臘藝術家追求人體的勻稱、強調比例的規範化、共性美，但是，並不把它當作一成不變的教條。全身比例除了七又二分之一頭高外，另有八頭高的標準；這兩種比例的差異在下肢的長度，而頭頂到臀下橫褶紋都是四頭高，也就是頭頂到下巴到乳頭到臀下橫褶紋，分別都是一頭高。而男性肩寬約為二頭高，下巴至胸骨上窩約為 0.35 頭高。

3. 以標準比例對照出模特兒差異

美術中常見的標準比例，是綜合多數人的平均數，但是，由於人種、性別、發育……等因素，而形貌各具特色；所以，標準比例只能作為具體形塑的參考值，真實人物的特徵就在他與標準比例的差別中。唯有掌握了標準比例，以標準比例與模特兒對照將更能發現不同人物的「特殊性」，進而做出具有特色的人物。臉部五官位置之訂定非常重要，因為所有的解剖點、線、體積都是依據五官對應出比例位置。除了常用的頭部比例外，尚有一些注意點如下：

■ 腦顱寬於面顱：年輕人的「顱側結節」寬於頰側的「顴骨弓隆起」，長年者在常年的咀嚼、言語、表情後，顴骨弓、咬肌逐漸發達，頰側的「顴骨弓隆起」寬於「顱側結節」時是老態的顯示。

■ 臉部不可過大：眉之下之臉部不可過長、過大，否則亦顯老態；年青的眉頭至下巴為兩個單位高，眉頭至頭頂為一個半單位，中年後由於下顎長年的活動，顏面骨逐漸擴大。

■ 寧方勿圓：年青人的臉頰與下巴轉角較分明，中年後肌膚下垂，臉頰較圓鈍臃腫（比較圖 2-1、2-2）。另外，腦顱最高點「顱頂結節」、最寬點「顱側結節」應加以突顯。

◑圖 2-2 學生作業，以 Andrew Loomis 的比例描繪之自己。輪廓線上的顱頂結節、顱側結節、顴骨弓隆起、頰轉角、下巴皆被明顯區分；但是側面的下巴深度不足，脖子顯得較粗（參考 Andrew Loomis 圖），眼尾、眉尾、鼻翼、口角深及不足。而 Andrew Loomis 側面的耳過寬（俯觀時耳殼約與顱側成 120°交角，因此側面角度不能見到耳之全寬，參考《頭部造形規律之解析》222 頁）。

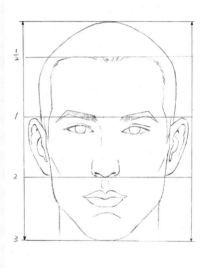

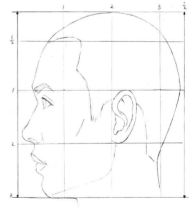

B. 耳、鼻的水平關係是判定視角的依據

比例圖的各個部位都是以平視視點的圖像完成，離開平視視角後，五官的位置關係變化為何？形塑時如何在三度空間中取得相同的視角？這就是接續下來所要探討的問題。

一般建模者在參考照片製作模型時，往往僅注意到橫向「視角」的差異，而忽略了俯仰「視角」的不同。在 Leonardo Da Vinci 及 Andrew Loomis 的成人比例圖中，可以清楚的看到：平視時，耳朵介於眉頭與鼻底間、耳下緣與鼻底在同一水平處。[3] 耳朵與鼻子在不同的深度空間裡，因此，耳下緣與鼻子的水平差距是判定視角的重要依據。以下以五組照片證明：（圖 3、4）

1. 模特兒平視前方、鏡頭以平視角拍攝

如第一列右圖，鏡頭以平視角拍攝，耳朵介於眉頭與鼻底間，由於耳垂與鼻底之關係較耳上緣與眉頭關係明確，因此耳垂與鼻底關係是判讀視角之首要依據。無論是正面、側面、側前角度，平視時，耳垂與鼻底皆在同一水平線上。參考之照片若是如此，形塑的模型亦應保持此種水平關係。

2. 模特兒平視前方、鏡頭以仰視角拍攝

如第二列右圖，鏡頭以仰角拍攝時，越接近觀察點處越高。因此，觀察點在側面角度的耳垂高於鼻底，觀察點在正面角度的鼻底高於耳垂，側前角度的近端的眼眉皆較遠端高。因此，左右對稱點連接線呈現近端高、遠端低。

形塑正面與側面角度時，應注意耳垂與鼻唇的水平關係，模型應與照片應保持同樣的關係，才可以參考照片開始塑形。側前角度則以雙眼連接線之斜度為參考，模型雙眼的斜度與照片中一致時，才開始形塑。

3. 模特兒擡頭向上、鏡頭以平視角拍攝

如第三列右圖，模特兒擡頭向上時，接近觀察點的正面角度之鼻底仍舊高於耳垂，側面角度的耳垂則隨著頭之後傾而降低。從側前角度照片中可以看到，如此擡頭時，接近觀察點的眼眉較高，左右對稱點連接線為近端高、遠端低。

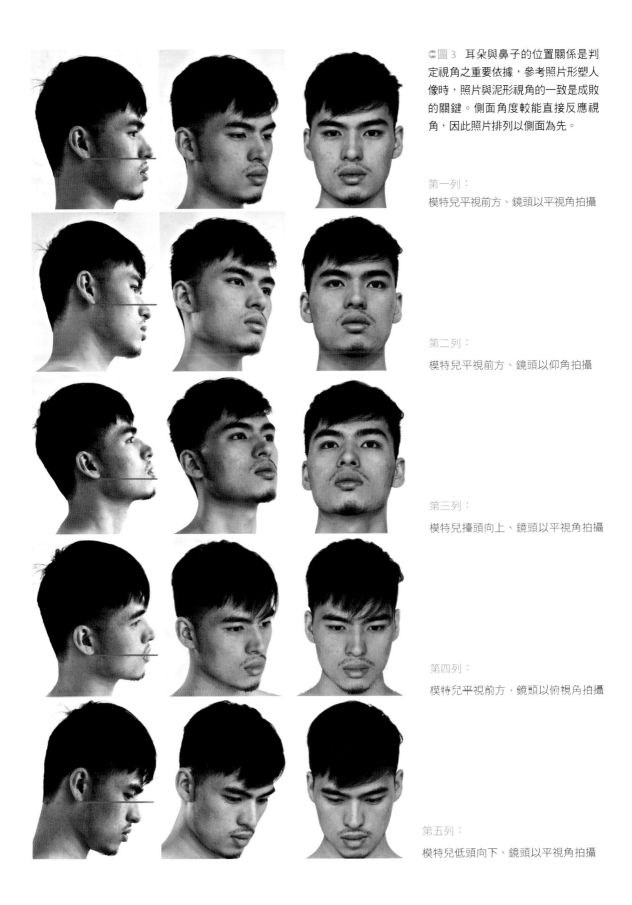

◖圖3　耳朵與鼻子的位置關係是判定視角之重要依據，參考照片形塑人像時，照片與泥形視角的一致是成敗的關鍵。側面角度較能直接反應視角，因此照片排列以側面為先。

第一列：
模特兒平視前方、鏡頭以平視角拍攝

第二列：
模特兒平視前方、鏡頭以仰角拍攝

第三列：
模特兒擡頭向上、鏡頭以平視角拍攝

第四列：
模特兒平視前方、鏡頭以俯視角拍攝

第五列：
模特兒低頭向下、鏡頭以平視角拍攝

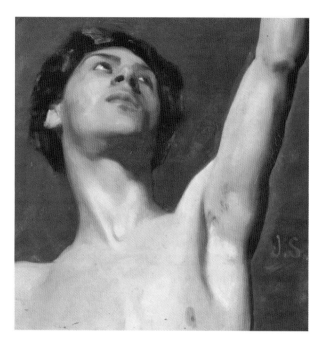

◖圖 4　薩金特（John Singer Sargent），美國藝術家作品。如果它是形塑人像的參考照片時，它的應用步驟如下：

・無論是形塑單純的平視前方或大動態形體，在體積按近完成時，先在泥型正面角度畫出代表頭部左右動態的臉中軸、塑出五官位置。在側面角度塑造出頭部上仰的角度、耳朵的位置與形狀……。

・參考此照片前先在照片上畫出耳垂的水平線，泥型上耳垂水平線經過的位置、雙眼斜度一致時，才可以參考照片開始塑形。

　　形塑俯頭或仰頭之人像時，應盡早、盡早在全側面角度確立俯仰的角度要與模特兒一致，尤其是耳垂與鼻底關係的一致。

4. 模特兒平視前方、鏡頭以俯視角拍攝

　　如第四列右圖，鏡頭以俯視角拍攝時，越接近觀察點處越低。因此，正面角度的鼻底低於耳垂，側面角度的耳垂低於鼻底，側前角度近端的眼眉皆較低。因此，左右對稱點連接線呈近端低而遠端高。

　　任何角度的五官位置都非常重要，在平視時要從正面定出眉眼鼻口的位置、側面定出耳殼位置，同時塑出它們的基本型，以輔助視角的對照。

5. 模特兒低頭向下、鏡頭以平視角拍攝

　　第五列右圖，模特兒低頭、鏡頭以平視角拍攝時，正面角度鼻底低於耳垂，側面亦同。如此低頭時的側前角，接近觀察點的眼眉略高，左右對稱點連接線呈近端高遠端低狀況。

C. 從側面角度做出頭部動態

　　從圖 3 的第二列以仰角觀看模特兒和第三列模特兒　頭的照片中，正面角度都有共同的規律，即近鏡頭的鼻底皆較高，但是，側面角度則耳垂與鼻底關係有很大的差異。第四列俯角

觀看模特兒和第五列模特兒低頭的照片中，正面角度也有著共同規律，即近鏡頭的鼻底皆較低，而側面角度的耳垂與鼻底關係也有很大差異。因此，在形塑人像時，應在正面塑出眉眼鼻口基本型後，馬上在側面角度確定模特兒頭部造型、動態、耳朵的位置與形狀，以便在任何角度都可以以耳垂與鼻底關係確定視角、進行塑形。

D. 以「面角」協助側面輪廓的準確

從側面角度觀看時，臉正面的範圍很小，但是，輪廓起伏轉折豐富，額部的斜度如何？下巴的收度多少？到底他是抬頭還是低頭？這些需要以臉部的「面角」檢視造形。(圖5) 大部分歐美人士的「面角」較接近直角，黑人是銳角，黃種人居中。「面角」的運用方法如下：

■ 橫線是耳垂與鼻切跡（人中與鼻底交會點）的連線，因為必需以平視為準，因此是水平線。縱線是「眉弓隆起」與鼻切跡的連線。

■ 在平視角度的模型上繪出耳垂與鼻切跡的水平線，它除了是形成「面角」的一邊外，也可以避免對照者脫離平視角度；當模型上的連接線隨著臉部起伏而轉折時，不是一直線時就是脫離平視角度。

■ 檢視模型的「面角」是否與照片相符，再調整額之斜度、下巴收度、唇位置以及耳前緣及下顎枝、頸之斜度。

■ 動態中的頭部仍以此方法輔助形塑，以頭部為準，確定頭部平視的角度後，繪上耳垂與鼻切跡連線……，此時橫線隨著頭部動態傾斜，不再呈水平狀。

無論是數位建模或立體形塑，常常以照片為重要參考資料，因此模型與照片視角的一致是非常重要的；在「視角的分析與判讀」之後，下一節才正視進入建模的實踐，將應用造形規律於建模中，並以「光」檢視模型。

⊙圖 5　以「面角」檢視側面之造形

三、造形規律在 ZBrush
建模中的實踐──「青年頭像」之建模

ZBrush 是由 pixologic 公司出品的，被譽為革命性的三維角色建模軟體，它的造型手段脫離傳統的 3D 建模，更接近「泥塑」方式，建模手段更便捷，特別適合藝術家使用。[4] ZBrush 內獨特的 ZSphere（Z 球）工具，在創作中隨時可以增減、縮放、移動、旋轉與組合成任何形式。ZBrush 是首位將「筆刷」功能，作為最主要造型手段的軟體，它解放了藝術家們的雙手和思維，告別過去 3D 軟體以 poly 建模的方式。

ZBrush 建模是在虛擬空間形塑一個「形體」，除了球體之外，所有「形體」是由無數個不規則、不同朝向的「面」組合成的。[5] 因此，在 ZBrush 建模的頭部「形體」建立中，可以藉由不同角度的「面」和「形狀」、「輪廓」逐漸組合而成。本文是以《頭部造形規律之解析》中對不同視點的「形狀」、「輪廓」的研究成果來輔助建模，同時也以建模成果印證上《頭部造形規律之解析》的價值。

本單元的目的是將理論與實務結合，將已證明的造形規律，具體的引用至建模中，至於 ZBrush 的工具使用、操作步驟，不在本單元探討範圍。本文模型模特兒的選擇要點說明如下：

- 以光頭的造型為基本型，由於頭顱的面積很廣，表面是不同弧面合成，它沒有清楚的輪廓線，若不藉解剖學形態的引導，是不易掌握造形的。正確的頭顱使得髮型、頭飾有了正確的基底。
- 在「頭部的造形規律」研究中，是以「光照邊際」證明每一關鍵位置的轉換處，由於容貌起伏有的是非常細膩的，所以，沒有任何一個人的每一道轉換處都能清晰的呈現，因此只能選擇一位大部分相符的模特兒，以便得到一個具說服力的、又能說明所有造形規律的模型。[6]
- 本文中的頭顱、容貌分別以不同模特兒為對象，這是因為光頭模特兒的顴骨不明，某些解剖點比一般人模糊，而又不能要求其他模特兒理光頭。[7] 雖然將蓄髮者建成光頭的模型是很吃虧，但是，若遮去其頭顱則可以發現相似度提高了。

┃一┃ 頭部大範圍的確立──以外圍輪廓線界定頭部範圍

從某方面來說，「數位建模」的操作模式如同人像塑造，在模體的體積、比例、五官配置等逐漸完成時，造形規律的應用不能偏重於某一角度或某一局部的進行，而是全面性的平均

形塑。但是，為了避免在文中敘述得過於複雜，不得不分為「頭部大範圍」、「面與面交界」及「大面中的解剖結構置入」，而在「頭部大範圍」中又分成正面，側面視點……的「大範圍」確定。

由於「光線」與「視線」的行徑是一樣的，光可以抵達處，視線亦可抵達。因此，光源與視點同位置時，產生的「光照邊際」就是該視點的「外圍輪廓線經過位置」，也是該視點的「頭部大範圍經過處」。「光照邊際」在該視點最向四周的突起處，之前與後的形體皆向內收，因此可以利用此原理來修正模型。

從正面視點觀察，所看到的是完整的正面及局部的頂面、側面、底面，而外圍輪廓線經過處在頭部頂面、側面、底面的中介處，因此形體起伏較和緩，它不像「大面和大面」交界般形體轉折強烈。但是，「大面和大面」交界處的界定較困難，它必需在模型完成度較高時，才能較準確的捉到視角，所以，先從正面、背面、側面「大範圍」的確立開始，如此也較符合一般建模的流程。

「頭部大範圍」的確立是從外圍輪廓上的「轉折點」開始定出位置，「轉折點」是解剖結構的突顯處，是筆者統計 300 位大學生的平均值，因此也可稱之為「標準位置」，在實際建模時可以依據「標準位置」定位，也可以以模特兒的狀況加以調整。「標準位置」一方面可建製典型人像，另一方面以此對照模特兒更可以發現對象的個別差異，更有助於做出具有特色的人物。

〇圖 1 　「頭部大範圍」的位置圖

1.「藍色」為「正面」視點「頭部大範圍」對應在深度空間的位置

2.「綠色」為「背面」視點「頭部大範圍」對應在深度空間的位置

3.「紅色、橘色」為「側面」視點「臉部大範圍」對應在深度空間的位置

4.「紅色」為「側面」視點「頭部大範圍」對應在深度空間的位置

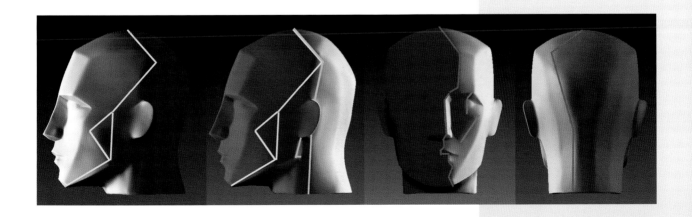

在進入建模應用之前，筆者先藉一個幾何圖形化模型示意本節的重點，以避免讀者在繁瑣的解剖名稱中迷失方向。（圖1）本文的「3D 幾何圖形化模型」是由陳廷豪建模、「青年頭像模型」由葉怡秀完成，兩者皆是筆者造形指導。

「正面視點」的大範圍界定

從正面視點觀看頭部的外形，似一個上寬下窄的蛋型（耳除外），它的外圍輪廓是由的弧面會合而成。然而，寧可將體面畫得明確些，因此在弧線中盡可能的找出轉折點、解剖點，以便建出一個結構明確的模型。

A. 解剖位置說明

經《頭部造形規律之解析》證明正面視點最大範圍經過「顱頂結節」、「顱側結節」、「顴骨弓隆起」、「頰轉角」、「頦結節」等。它們的高度、深度位置列於下表以為建模依據（表一）。所有解剖點位置全部是平視角統計的比例相對位置，建模時參考之照片若非平視拍攝，模型一定要調整成相同視角進行。

▶ 表 1 ·

正面視點最大範圍 經過處的相關解剖點	正面角度的高度位置	側面角度的深度位置
	造形上的意義	
a 頭部最高點—— 顱頂結節	正中線上 平視時任何角度的頭部最高點都是顱頂結節	耳前緣垂直上方
b 頭部最寬點（耳殼除外）——顱側結節	耳上緣至顱頂距離二分之一處 正面視點最大範圍經過處最深的一點	耳後緣垂直上方
c 正面角度臉部最寬點——顴骨弓隆起	眼尾至耳孔之間 「顴骨弓」是顴骨向後延伸至耳孔上方的骨橋，是臉側重要的隆起，是太陽穴與頰側的分面處，「顴骨弓隆起」是骨橋上最向側面突起的一點。	眼尾至耳孔 距離二分之一處

		眼睛外下方		眼尾前下方
d	臉部正面最寬處——顴突隆	顴骨是眼外下方的錐形骨骼，顴突隆是錐尖，雖然顴骨在正面最大範圍經過處之內，但是，它是臉部最重要的隆起，因此特將它納入此單元。		
		唇縫合水平處		深度位置約與「顴骨弓隆起」齊
e	臉頰最寬點——頰轉角[8]	正面視點外圍輪廓線上頰側至下巴的轉折點，在咬肌上，它遮住了後面的下顎枝、下顎角。		
f	頦結節	下巴前面的隆起是三角形的頦突隆，三角底兩邊的微隆處為頦結節，下巴寬者頦結節較明顯。		

B. 體表的造形規律：側躺的「w」字

「光照邊際」已證明「正面視點最大範圍經過處」對應在腦顱、頰側與下顎底，三者合成「W」字，說明如下：(圖2)

- 尖點 a 在「顱頂結節」位置，參考表一 a。
- 尖點 b 在「顱側結節」位置，參考表一 b。
- c 在「顴骨弓隆起」位置，參考表一 c。
- 尖點 d 在「顴突隆」下方位置，參考表一 d。
- 尖點 e 在「頰轉角」位置，參考表一 e。
- 尖點 f 在「頦結節」位置，參考表一 f。
- a、b、c、e、f為「正面」視點最大範圍經過處，此連線之前與後形體皆內收。唯有 d「顴突隆」雖然在正面外圍輪廓線之內。

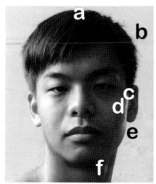 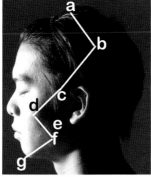 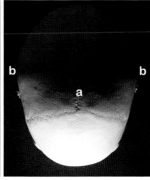

◖圖2　正面視點最大範圍經過的位置，在側面連成側躺的「W」字，在頂面連成「V」字。

a. 顱頂結節　　d. 顴骨下方
b. 顱側結節　　e. 頰轉角
c. 顴骨弓隆起　f. 頦結節

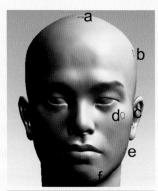

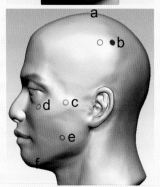

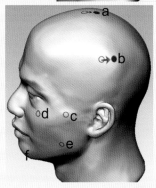

⋒圖3 左圖,在全正面模型的邊緣處,以「○」標示出轉折點(解剖點)位置。中圖,全側面的記號是標示點的深度位置,「●」是更正後位置。右圖是頭頂記號。

C. 理論與實務的結合──ZBrush 建模中正面範圍的確立

■ 「造形規律在 ZBrush 建模中的實踐」,僅限於造形的調整,完全不涉入 ZBrush 軟體操作。所有解剖點是依據五官位置來定位,而視角的判讀需藉助耳垂與鼻底關係(見上一節「視角的分析與判讀」),模型的視角一定要與照片視角一致。

■ 體積與外圍輪廓盡量做得與模特兒一致後,在正面視點的外圍輪廓線邊緣處標上轉折點(解剖點)記號,如(圖3上)的「○」,唯有 d 顴突隆在外圍輪廓線之內。

■ 「正面視點最大範圍經過的位置」,在全側面展現得最清楚,因此轉至全側面角度,以確認正面角度標示的轉折點(解剖點)○的深度位置是否正確。●是更正後的位置,無需更正者仍維持○記號。(圖3中、下)

■ 深度位置調整確定後轉回正面修改模型,直到 a、b、c、e、f 都在外圍輪廓線上,d 在外圍輪廓線內緣。

■ 以順時針、逆時針方向轉動模型,左右側的 a、b、c、e、f 必需同時成為邊緣點。如果不是,則模型必需再加以修改,但是,勿冒然的對某部位做調整,必做整體的比較後再修改。

■ 常轉回正面視點檢查是否變形,模型的完成度愈高,解剖點位置相符率愈高。(圖4)

■ 以正面視點相同位置的光源之「光照邊際」輔助 ZBrush 建模,檢查「光照邊際」處是否反應出造形規律、形體結構的起伏,以及體表與骨骼、肌肉的層層穿插銜接。

II 「背面視點」的大範圍界定

「正面」與「背面」最大範圍經過處,有部分是前後重疊的,因此在「正面」視點後直接轉 180°至「背面」。背面的外圍輪廓線也是和緩的弧線,僅在耳殼下面有下顎的呈現。

⊕圖 4

上列：模型上所畫的實線為「正面視點最大範圍經過處」，虛線為與「顴突隆」d 的銜接線。模型中實線在正面視點必成為輪廓線，唯有顴突隆 d 是在輪廓線內。

下列：光源與正前方視點同位置時，光照邊際與上列標示位置相符，由此可見 3D 模型符合自然人的造形規律。

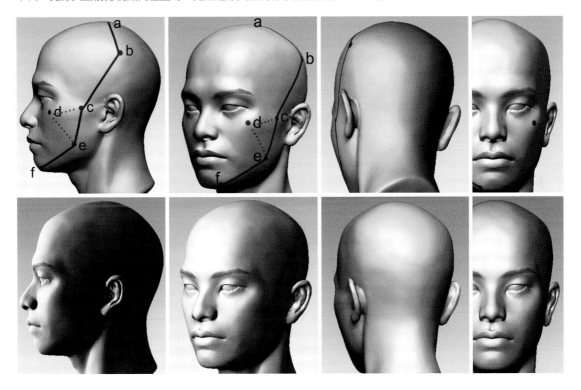

A. 解剖位置說明

　　經《頭部造形規律之解析》，已證明背面視點最大範圍經過「顱頂結節」、「顱側結節」、下顎枝、下顎角。它們的高度、深度位置列於下表（表二）：

▶▶ 表 2 ·

「背面視點」最大範圍經過處的相關解剖點	背面角度的高度位置	側面角度的深度位置
	造形上的意義	
a　頭部最高點 ——顱頂結節	正中線上 平視時任何角度的頭部最高點都是顱頂結節	耳前緣垂直上方
b　頭部最寬點（耳殼除外）——顱側結節	耳上緣至顱頂距離二分之一處 背面、正面視角頭部最寬點（耳殼除外）	耳後緣垂直上方

c	耳殼前上端	最大範圍經過耳殼前上端	
d	耳垂前	最大範圍一般是經過耳垂前緣再轉入下顎底、胸鎖乳突肌側緣。若頸部較瘦或下顎較寬者，則界線前移。	
e	頰後最寬處——下顎枝	由耳孔前方開始向下發展 頰側隆起的體塊，下端為下顎角	頰後重要的隆起
f	胸鎖乳突肌	下顎枝後方隆起的肌肉，起於胸骨柄、鎖骨內側，止於耳後的顳骨乳突。	

　　正確的頭型可以提供髮型、頭飾一個之好的基底。背面最大範圍經過處雖然較單純，但是，視角對照不易，建模時可以腦後畫上中軸線後再標上「耳上緣」水平處記號，以「記號」與耳上緣的高低關係，來調整視角。

B. 體表的造形規律：長長的「Z」字

　　「光照邊際」已證明「背面視點最大範圍經過處」對應在腦顱、頰側與下顎底，三者合成長長的「Z」字，說明如下：（圖5）

■ 「Z」第一個尖點在頭部最高點的「顱頂結節」，參考表二 a。

■ 「Z」第一個轉折點在頭部最寬點（耳殼除外）的「顱側結節」，參考表二 b。

■ 「Z」字經過耳殼、耳垂前、下顎枝側面，止於下顎枝下端，它是「Z」的第二個轉折點，參考表二 e。

■ 「Z」的止點在下顎角，及頸側的胸鎖乳突肌，參考表二 f。

■ a、b、c、d、e 及 f 為「背面」視點最大範圍經過處，之前與後形體皆內收。

⊃圖5　左圖「背面視點最大範圍經過處」對應在頭側形狀長長的「Z」字。中圖為「正面視點最大範圍經過處」，右圖幾何圖形化模型中綠色線條圍成的範圍是背面與正面視點最大範圍經過處共同圍成的最向側面突起的範圍。

a. 顱頂結節　b. 顱側結節
e. 下顎角　　f. 胸鎖乳突肌

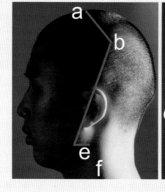

C. 理論與實務的結合——ZBrush 建模中背面範圍的確立

■ 體積與外圍輪廓盡量做得與模特兒一致後，在背面視點的外圍輪廓線邊緣處標上轉折點（解剖點）記號，如（圖6左）中的「○」。

■「背面視點最大範圍經過的位置」在全側面展現得最清楚，因此轉至全側面，以確認剛才在正面角度外圍輪廓線邊緣處標示的轉折點（解剖點）○的深度。●是更正後的位置，無需更正者仍維持○記號。（圖6右）

■ 深度位置更正後轉回背面修改模型，直到所有記號都在外圍輪廓線上，a、b、c、d、e、f必成為邊緣點。（圖7）如果不能成為邊緣線，此時必做整體性的觀察，勿冒然的對某部位做加減，常轉回背面視點檢查是否變形。

■ 以正面視點相同位置的光源之「光照邊際」輔助 ZBrush 建模。

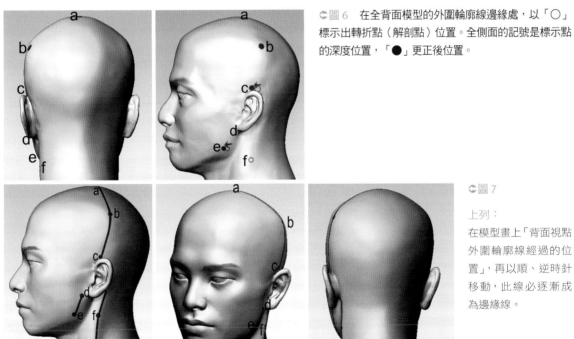

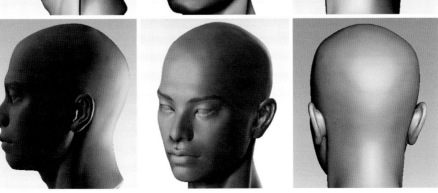

◑圖6　在全背面模型的外圍輪廓線邊緣處，以「○」標示出轉折點（解剖點）位置。全側面的記號是標示點的深度位置，「●」更正後位置。

◑圖7

上列：

在模型畫上「背面視點外圍輪廓線經過的位置」，再以順、逆時針移動，此線必逐漸成為邊緣線。

◑圖7

下列：

光源在正背面視點相同位置時，光照邊際與上列模型標示相符，由此可見 3D 模型符合自然人的造形規律。

III 「側面視點」的大範圍界定

　　人體的結構是左右對稱，從側面視點觀看頭部外形，最大範圍經過位置在臉部、腦顱的近側邊，而臉部經過的位置又直接與眉、眼、口、鼻相關，相較下「側面視點最大範圍經過位置」複雜多了，因此它分成臉部中央帶主線、臉部支線、腦顱共三部分。

A. 解剖位置說明

　　經《頭部造形規律之解析》，已證明側面視點最大範圍經過的位置，依臉部中央帶主線、臉部支線、腦顱分別列表於下（表三、四、五及圖 8、9）：

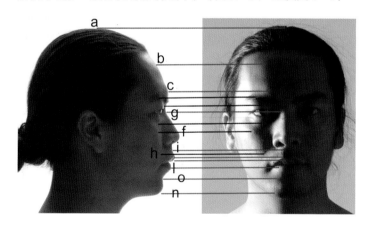

⊂ 圖 8　側面視點最大範圍經過臉部的位置：

· 紅色為經過臉部中央帶的主線：

a. 顱頂結節
b. 近側額結節
c. 近側眉弓隆起
g. 鼻根

i. 近側人中嵴、近側
　唇峰、上唇唇珠
l. 近側下唇圓型隆起
o. 近側唇頦溝
n. 近側頦結節

· 黑色為經過眼及頰部的支線：眼部由眉峰斜向黑眼珠、眼袋隆起處，頰部由 f 顴突隆向內下斜至 h 鼻唇溝（法令紋）

1. 最大範圍經過「臉部中央帶主線」的位置（表三、圖 8）

▶▶ 表 3 ·

「側面視點」最大範圍經過「臉部中央帶」的相關解剖點	側面角度的高度位置	正面角度的橫向位置
	造形上的意義	
a　額結節	眉頭至顱頂結節的二分之一處	黑眼珠內半垂直線上
	頂面、縱面的過渡，最大範圍界線經過近側額結節	
b　眉弓隆起	眉頭上方	眉頭上方
	粗短的突隆，似一粒橫放在眉頭上方的瓜子，「側面視點」最大範圍經過最隆起處	
c　鼻根	與黑眼珠齊高	中軸上
	鼻樑上端的凹陷處	

d	鼻樑	外圍輪廓線經過鼻樑上	
e	人中嵴	鼻與唇之間	近中軸處
		人中兩側的邊嵴，最大範圍經過近側人中嵴	
f	唇峰	唇最上端	近中軸處
		人中嵴下端與唇交會呈峰狀，最大範圍經過近側唇峰	
g	上唇唇珠	上唇	中軸上
		上唇中央的結節狀隆起，因此上唇較尖	
h	下唇圓型隆起	下唇	中軸外
		下唇中軸兩邊的圓型隆起，因此下唇較方，最大範圍經過近側的圓型隆起	
i	唇頦溝	唇下方	中軸上
		下巴與下唇之間的弧形凹溝，最大範圍範圍經過近側唇頦溝	
j	頦突隆	下巴前	中軸上
		下巴中央的三角形隆起，最大範圍範圍經過頦突隆近側	
k	頦結節	近下顎底	中軸外側
		頦突隆的兩側成的結節狀隆起，最大範圍經過近側頦結節	
l	下顎底	最大範圍經過經過下顎底近側	

2. 最大範圍經過「臉部支線」的位置（表四、圖8）

▶ 表 4．

「側面視點」最大範圍經過「支線」的相關解剖點	側面角度的高度位置	正面角度的橫向位置
	造形上的意義	
眼　眉峰	高於眉頭	正面外眼角垂直線內
	眉峰是眉骨正面轉向側面的位置	
黑眼珠	頭部全高二分一處	眉峰的內下方
	眼範圍縱向、橫向的最高點	
眼袋	眼範圍下部，支線經過眼袋中央隆起處	
頰　顴突隆	眼睛外下方的顴骨呈錐狀隆起，錐尖隆起點是「顴突隆」。	
部　鼻唇溝（法令紋）	起於鼻翼溝上緣	向外下行止於口輪匝肌外緣
	頰前縱面與口範圍的分面線，頰部支線止於此鼻唇溝	

3 最大範圍經過「腦顱」的位置（表五、圖9）

▶ 表 5.

「側面視點」最大範圍經過「腦顱」的相關解剖點		背面角度的高度位置	側面角度的橫向位置
		造型上的意義	
a	顱頂結節	頭顱最高點，在中軸上	側面耳前緣垂直上方
		頭部所有平視角的最高點，與左右顱側結節連成頂前與頂後的分界	
b	枕後突隆	頭顱最後面的突點，在正中軸上	高於耳上緣
		是頂縱分界處，枕後突隆與左右顱側結節連成後頂面	

B. 體表的造形規律

在《頭部造形規律之解析》中以「光照邊際」證明了「側面視點最大範圍經過的處」對應在臉部中央 主線、臉部支線與腦顱的位置。說明如下：

1.「臉部中央帶主線」並不全在中軸線上

■「臉部中央帶主線」左右對稱之範圍內概括出臉中央帶最前突的部分，唯有「眉間三角」、「人中」在中軸處呈凹陷狀。

■ 臉部的中央帶有四凸三凹，四凸為眉弓隆起 （女性的前額）、鼻樑、上唇唇珠、頦突隆；三凹是鼻根、人中、唇頦溝，形塑時應特別注意這些凹凸的對比。[9]

■ 上唇較尖、較前突，下唇較方、較後收。

■ 唇下方的「唇頦溝」呈圓弧狀，它的下面是略呈三角形的「頦突隆」。

2.「臉部支線」突顯出眼部最隆起處及頰前範圍

■「眉弓」是額與眼的分面處，「眉弓」與「鼻根」、鼻樑形成明顯的分面線。「眉峰」是正與側的轉角，因此額之下部近眉處較方、額上部較圓。

■「瞼眉溝」在眼球與眉弓骨的交會處，是眉、眼範圍之分面線，它反應出眼窩的形狀：內圓外直。

■「眼」之範圍在「瞼眉溝」與眼袋溝之間圍成的丘狀面， 黑眼珠是眼部最隆起處，「側面角度」最大範圍經過處由「眉峰」斜向黑眼珠、再垂直向下至眼袋溝止。

■ 鼻唇溝（法令紋） 是縱向的臉頰與前突的口蓋的分界，而頰前與頰側的分面線由顴突隆向內下止於鼻唇溝，這也是「側面角度」最大範圍經過處。

3.「腦顱」後上方的平面

- 光照邊際經過一側的「額結節」後，向上到中軸上的「顱頂結節」，之後又開始偏離中軸，這是受左右「顱側結節」影響，而左右「顱側結節」與「顱頂結節」、「枕後突隆」之間略平，可以以手感之。

- 雖然俯視的頭骨略似五邊形，但由於長期的臥躺，後方的枕後突隆略平，最大範圍經過處至頸部才逐漸接近中軸。

C. 理論與實務的結合
——ZBrush 建模中側面範圍的確立

- 體積與外圍輪廓盡量做得與模特兒一致後，在側面視點近臉中軸處、眼眉及頰前邊緣處標上與模特兒同位置的轉折點（解剖點）記號，如（圖 10 左）中的「○」。參考圖 8 側面模特兒紅線為臉部中央帶主線、黑色為眼眉、頰前支線。（圖 10）

- 轉至正面，確認剛才在側面視點標示的轉折點（解剖點）○的深度位置是否正確。●是更正後位置，無需更正者仍維持○記號。（圖 10 右）a、b、c……為中央帶主線，1、2、3 為眼眉支線，i、ii 為頰前支線。

- 深度位置調整確定後轉回側面修改模型，直到所有記號都在側面外圍輪廓線上。如果不是，則模型必需再加以修改。

- 常轉回正面視點檢查是否變形，模型的完成度愈高，解剖點位置相符率愈高。

- 以側面視點相同位置的光源之「光照邊際」輔助 ZBrush 建模，從明暗分佈可以看到臉部最前突的範圍中，以顴骨處最寬、額第二、下巴最窄。（圖 11）

- 側面視點經過背面的大範圍界定，方法亦同。（圖 12）

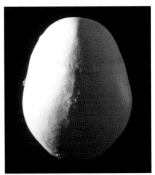

圖 9　側面視點最大範圍經過顱頂、顱後的位置

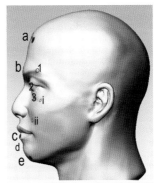

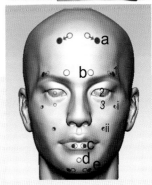

圖 10　在側面模型的邊緣處以「○」標示出轉折點（解剖點）位置（表三、四）。轉回正面確認標示點的深度位置，●是更正後位置。a、b、c、d、e為中央帶主線，1、2、3為眼眉支線，i、ii為頰前支線。

◐圖11　上列：模型上的線為「側面視點最大範圍經過處」，再以順、逆時針移動檢查此線是否漸成為邊緣線。

◐圖11　下列：光源與全側面視點同位置時，光照邊際與上列模型標示位置相符，由此可見 3D 模型符合自然人的造形規律。

◐圖12　上列模型的點、線為「側面視點最大範圍經過腦顱的位置」，左右對稱的中央帶是向外最隆起處的範圍。顱頂於「顱頂結節」f 之前後較平，這是受長期臥躺受壓的結果，枕後突隆介於 i、j 之間，i 處之所以較寬是受「顱側結節」的影響，至顱底 h 之下收窄至頸椎兩側。

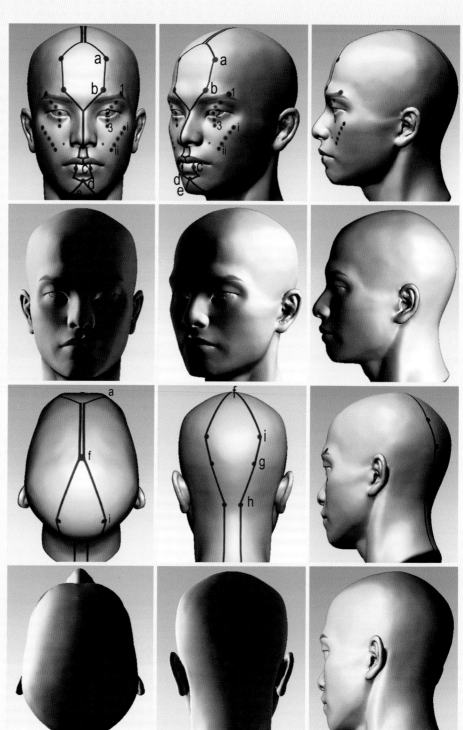

|二| 頭部立體感的提升
——大面與大面交界處的確立

　　3D 模型的正面、背面、側面角度大範圍確定後，進一步地在「大範圍」之內調整出大面與大面交界處。從任何視角觀看頭部，「大範圍」內都包含了好幾個面，例如：正面視角包含了完整的正面、相鄰的局部左右側與頂面及底面。本單元的目的是將頭部模型的面與面交界處提升出來，以增進立體感。

　　正面、背面、側面視點的「大範圍」經過的位置，幾乎都在大面的中介處，因此它僅是大面中的局部起伏，而「大面與大面的交界處」是更強烈的立體轉換的位置。引用《頭部造形規律之解析》中的〈頭部立體感的提升——大面交界處的造形規律〉，將已證明的造形規律應用至建模中，至於 ZBrush 的工具使用、操作步驟，不在本單元探討範圍之內。

　　人物畫中最常描繪的角度雖然是「正面與側面」共存的角度，但是，本單元並不從它為開始，而是從一般人最為疏忽的「頂面與縱面」、「底面與縱面」交界處進行，此目的在加強空間深度存在意義。

　　進入各角度寫實模型應用之前，先藉一個「幾何圖形化模型」示意大面交界處的關鍵位置，以避免讀者在繁瑣的解剖名稱中迷失方向。（圖1）本文的「3D 幾何圖形化模型」由陳廷豪建模、「青年頭像模型」由葉怡秀完成，兩者皆是筆者造形指導。

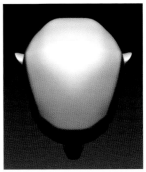
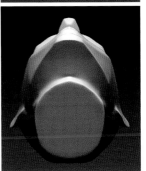

�》圖1　「大面與大面交界處」對應在深度空間位置的示意圖，由上至下分別為：

1. 「頂面與縱面」交界處　　　2. 「底面與縱面」交界處
3. 「正面與側面」交界處　　　4. 「側面與正面」、「側面與背面」交界處
5. 「背面與側面」交界處

 「頂面與縱面」的交界確立

　　「頂面與縱面」交界的位置與頂面視點的「大範圍經過的位置」相同，俯視觀看頭顱，它是前窄後寬的五邊形，最寬處是在耳上方，額前略平、腦後較尖。「面與面的交界」都是以「轉彎點」串連而成。

A. 解剖位置說明

　　經《頭部造形規律之解析》，已證明頂面縱面交界處經過左右「額結節」、「顳側結節」與「枕後突隆」。它們的高度、深度位置列於下表作為建模依據（表一）：

▶ 表 1．

「頂、縱」交界處的相關解剖點	縱向的高度位置	橫向位置
	造型上的意義	
a　額結節	眉頭至顱頂結節的二分之一處	黑眼珠內半垂直線上
	頂面至正面的轉彎點，也是額部正面至側面的轉彎點	
b　顳側結節	耳上緣至顱頂距離二分之一處	耳後緣垂直上方
	頂面至側面的轉彎點，也是側面至背面的轉彎點，也是正面與背面角度的頭顱最寬處（耳殼除外）	
c　枕後突隆	高於耳上緣	中軸上
	腦後的最突點，也是頂面至背面的轉彎點	

B. 體表的造形規律：頂、縱交界處形似五邊形

　　「頂面與縱面交界處」之上與之下的形體全部內收，除了鼻子與耳殼外。（圖 2）

■「頂面與縱面」交界處略成五邊形，五邊形的五個轉彎點在左右「額結節」、左右「顳側結節」、「枕後突隆」，以此限制頭部的縱向範圍；調整模型時要注意它們的縱向高度以及橫向、位置，見表一。

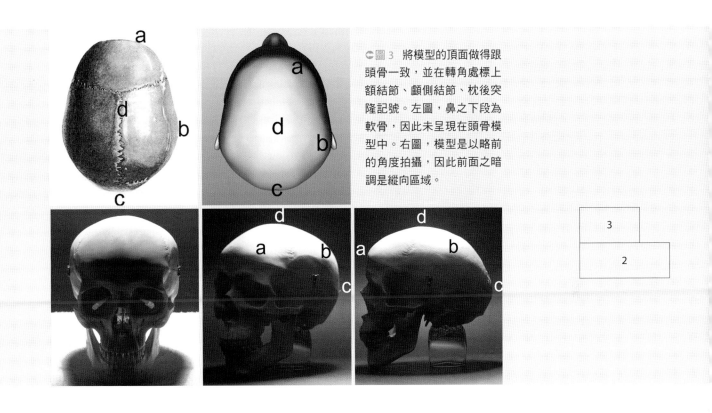

⊂圖3　將模型的頂面做得跟頭骨一致，並在轉角處標上額結節、顳側結節、枕後突隆記號。左圖，鼻之下段為軟骨，因此未呈現在頭骨模型中。右圖，模型是以略前的角度拍攝，因此前面之暗調是縱向區域。

- 調整模型時需注意三者的高低關係將「枕後突隆」位置提高在耳上緣之上、「額結節」在眉頭至「顳頂結節」二分一處，「顳側結節」略高於額結節。「顳頂結節」之前頂部輪廓線和緩向前斜，至「額結節」處再急轉成縱面；「顳頂結節」之後部輪廓線急轉向後下，至「枕後突隆」處再內收成頸部。

C. 理論與實務的結合
──ZBrush 建模中頂縱交界處的確立

透過「頂面與縱面交界處」得以限定住縱面的範圍，在理論與實務的結合中，藉用光照邊際協助修改建模，在此不涉及 ZBrush 軟體操作。

- 完成「正面」、「背面」、「側面」視點的體積及外圍輪廓後，轉至頂面將頂面角度盡量做得與頭骨模型一樣，並在頂面邊緣處標上「額結節」、「顳側結節」、「枕後突隆」位置記號。（圖3、4）

⋂圖2　**頂面與縱面的交界處在深度空間中的立體關係**

左一：光照邊際是「頂面與縱面」轉換的位置。從光影分佈可以看出：面顱較窄、腦顱較寬，因此腦顱頂是前窄後寬的五邊形。

右：「頂面與縱面」交界處以「枕後突隆」c 位置最低、「顳側結節」b 略高於「額結節」a。

a. 額結節　　　b. 顳側結節

c. 枕後突隆　　d. 顳頂結節

⊃圖4 上列模型中之黑點為從圖3頂面圖標示的「額結節」、「顳側結節」、「枕後突隆」位置。

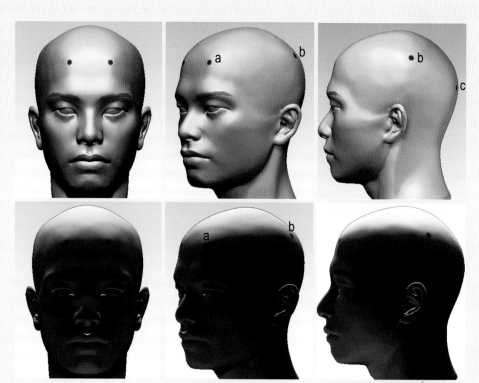

⊃圖4 下列是以頂光檢查、調整後之情形。

- 轉至模型正面角度，將「額結節」的橫向位置移至黑眼珠內半垂直線上，縱向高度移至眉頭至顱頂結節二分之一處。轉至模型側面角度，將「顳側結節」的橫向位置移至耳後緣的垂直線上，縱向高度移至耳上緣至顱頂結節二分之一處。轉至背面，將「枕後突隆」的橫向位置移至中軸上，縱向高度移至耳上緣之上。

- 確認標示點深度位置與表一的研究結果一致後，從模型頂面角度檢查「額結節」、「顳側結節」、「枕後突隆」記號是否在邊緣處，從正面角度檢查「顳側結節」記號是否在邊緣處，從側面檢查「額結節」、「枕後突隆」記號是否在模型邊緣處，如果不是則從各角度、不同點來回調整，直到在模型邊緣處。

- 以頂面光源所產生的「光照邊際」檢視頂縱交界處之造形，輔助 ZBrush 建模。

 「底面與縱面」的交界確立

「頂面與縱面」交界處之建模調整後，接著是調整另一個影響深度空間的——「底面與縱面」交界處。下顎骨底緣與縱面轉彎角明確，故以下顎骨底緣為交界處。

A. 解剖位置說明

下顎骨底緣雖有軟組織附著，但完全不影響骨相的呈現，它也是臉下部輪廓的基礎。（表二）

▶▶ 表 2．

「底、縱」交界處 的相關解剖點	縱向的高度位置		橫向位置
	造型上的意義		
a 下顎骨底緣	呈 V 形，是底面與與縱面銜接處		
	下顎骨的橫向部位為下顎體，下 顎骨底緣在其下方；下顎體之兩側向上延伸為下顎枝。下顎的底面呈「矢狀」，前緣是下顎骨底肥厚的鈍緣、似「V」形，後緣是下顎底與頸部的交會、似大開的「V」形，前後合成矢狀。		
b 下顎枝後緣	向上延伸經過耳寬前三分之一處		
	下顎骨體與下顎枝交會合成下顎角，下顎枝後緣是臉頰與頸部的分界，下顎枝斜度與耳前緣同。		

B. 體表的造形規律：下顎底呈「矢狀面」

下顎骨底緣之上的臉部外展，至顴骨弓處開始內收，至頂縱交界處，再向上急速收窄。

■ 正前面視點的頭顱最寬、顴骨弓處略窄、下巴最窄，因此從底面仰視時，下顎底之外兩腮飽滿，顴骨弓前面的顎收窄、後面的顳側結節突出下顎底甚多，下顎底、顴骨弓、頭顱由小漸大的形狀要調整出，再將顴骨弓隆起、顳側結節的轉角處強調出來。（圖 5）

■ 從底面觀之，「顴骨弓隆起」之後內藏，因此正面視點時看不見耳殼的基底；耳殼切入頭顱的角度在圖 5 左圖中清楚呈現，前面約 120°。

■ 下顎底面為雙「V」合成的矢狀面，前端的「V」形是下顎骨底緣，後方的「V」是下顎

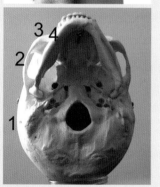

○圖5　底面與縱面的立體關
係，1為顳側結節、2為顴骨弓、
3為顴骨、4為下顎骨底緣。

底與頸縱面之交會，後方「V」字也暗示著頸前中央帶的隆
起。

C.理論與實務的結合──ZBrush 建模中底縱交界處的確立

「底面」與臉正面、兩側及頸前縱面銜接，透過它限定縱面的
範圍。（圖6）

■ 由於正面角度的下顎枝被咬肌遮蔽，所以，在下顎底與顴骨
弓、頭顱形狀調整好後，先由如圖6左一的側面角度開始調整
下顎骨底緣與下顎枝後緣形狀。側面的下顎底露出軟組織，年
輕人軟組織緊實，下巴與頸部以水平向的會合，因此在正面看
不到垂懸的軟組織。下顎枝後緣斜度與耳前緣相似，它向上會
合於耳殼寬度前三分之一處。
■ 轉至圖6左二側前方調整下顎骨底緣、後緣弧度。
■ 轉至圖6左三底面如圖5頭骨底面角度，以底光或頂光突顯下
顎底緣，或以側光突顯中央帶隆起範圍。
■ 調整下顎底形狀時，勿只關注在下顎底，應注意它與顴骨、顴
骨弓、顳側結節等整體之關係。由不同的正面仰角檢查，修改
下顎底形狀，尤其是正面、側面外圍輪廓線不得變形。

III 「正面與側面」的交界確立

人體並不存在銳利的交界線，交界線是由體表較明顯的轉折點
串連而成，一般來說，臉部最明顯的轉角在顴骨上的「顴突
隆」，而臉部正面最寬的位置是在眼尾後方的「眶外角」，因此
「正面與側面」的交界處是將光照邊際控制在「眶外角」、「顴突
隆」，此時光照邊際即經過「額結節」外側、眉峰外側、「眶外
角」、「顴突隆」、「頦結節」。它就是「正面與側面」交界線，本
文就是要利用這條線作為提升模型立體感之基準線。

A. 解剖位置說明

經《頭部造形規律之解析》，已證明「正面與側面」交界線上的關鍵點，它們的高度、深度位置列於下表：（表三）

▶ 表3·

「正、側」交界處 的相關解剖點		縱向的高度位置	橫向位置
		造形上的意義	
a	額結節	眉頭至顱頂結節距離的二分之一水平處	正面的瞳孔內半垂直線上
		額結節外側是正、側的轉彎點，額結節上緣是頂、縱間的轉彎點。	
b	眉峰	眉頭之上，近「眉弓隆起」之水平	外眼角垂直線內
		眉峰是正面與側面的轉彎點，因此前額下部形較方，額上部形較圓。	
c	眶外角	眼尾之外上方	眼尾之後
		是臉正面最寬處、正與側的轉彎點，眼眶骨上下的分界點。[10]	
d	顴突隆	鼻翼水平之上	正面眼尾的垂直線上
		顴骨是臉部最大的錐形隆起，顴突隆是它的頂端，是臉正面與側面界定的基準點。	
e	頦結節	下巴的正與側的分界點，下巴最前突的範圍是略成三角形的「頦突隆」，頦結節在三角底的兩邊點。	

◑圖6 將模型轉至側面角度，以下顎骨呈現明顯的側面開始塑形，再轉到可以看到下顎枝明顯起伏的側前角度塑形，之後再形塑底面，最後再以不同的仰角檢查模型。

B. 體表的造形規律：正、側交界處似斜躺的「N」字

■ 正面視點的大範圍內，包含了完整的正面及局部的相鄰面，因此「正面與側面交界線」除了界定出臉部正面的範圍外，也是界定了臉部深度空間的開始，因此它是立體感提升的關鍵處。

■ 雖然「眶外角」的位置寬於顴骨處，但是，它是一個小點，是不易被注意到的，尤其在光線不明時。但是，建模時正面仍是「眶外角」的位置最外、顴突隆次之，額結節、頦結節依次向內。（圖 7）

■ 從側面視點觀看交界線的深度位置，以「眶外角」最後、顴突隆略前，額結節、頦結節處依次前移。如果所建模型在正面角度很真實，離開正面就不像了，這往往是因為各點的深度位置不夠正確。

■ 正側並存的角度是最常被描繪的角度，從圖中可以看到交界線像斜躺的「N」字，其實在正面、側面亦是如此，只是側前角度最不受透視壓縮，展現得最明顯。

C. 理論與實務的結合——ZBrush 建模中正側交界的確立

■ 體積與外圍輪廓盡量做得與模特兒一致後，轉至遠端輪廓線起伏最強烈的角度（如圖 8 左），也就是剛好能夠看到遠端的眶外角、顴突隆、頦突隆、眉峰轉折的角度，參考遠端邊緣處的各解剖點，在近端對稱位置以○記號標出轉折點（解剖點）。

■ 轉至正面角度，參考表三解剖點位置或依模特兒位置確認標示點，●是更正後位置，無需更正者位置仍維持○記號，側面角度亦依此做深度位置確認。（圖 8、9）

○圖 7 「正面與側面」交界線在每一角度都似側躺的「N」字，注意交界線與整體的立體關係，例如：它與外圍輪廓線的距離，如果側面視點的眉峰與額前距離不足，則表示額部圓弧度不足。

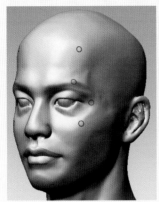
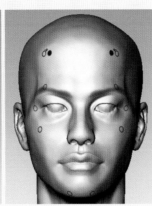

◖圖 8 轉至遠端輪廓線起伏最強烈的角度，也就是眶外角、顴突隆在邊緣線上的角度。參考遠端輪廓線，在近側以○記號糠標示出對稱位置，再轉回正面與側面修改橫向位置，特別要注意:正面與側面的標示點與外圍輪廓線距離的正確。

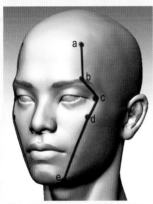
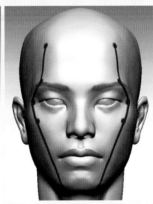
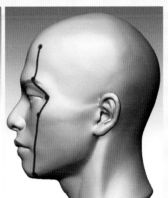

◗圖 9　上列：模型完成後在上面畫上「正面與側面交界線」，再以順、逆時針移動，此線必逐漸成為邊緣線。

◗圖 9　下列：以「光」檢查模型，若明暗分佈與造形規律一致，證明 3D 模型與自然人造形相符。

- 調整模型，所有記號無論在順時針、逆時針轉動模型時都在輪廓線上。所有的解剖點都必注意到與整體關係，勿冒然修改某一點，至少從二、三個角度確定問題後再修改。
- 無論是繪畫或立體形塑，立體感的呈現都是非常重要的。全正、全側角度尤其要藉著「正面與側面交界線」區分出臉正面的範圍，以及深度空間的開始。特別要注意全正、全側角度的交界線與外圍輪廓線距離要正確。
- 以側後、側前光源的「光照邊際」輔助 ZBrush 建模，讓光照邊際落在眶外角、顴突隆上，檢查光照邊際是否與造形規律相符。

「側面與背面」的交界確立

由於腦顱是由不同的弧面會集而成，因此頭部「側面與背面」的交界線，須藉助頸部斜方肌外緣往上追溯，斜方肌的背面較平，但是，它的外緣有明顯的轉角，順此向上沿著頭部弧度上行至「顱側結節」，即為頭部的「側面與背面」交界線。

A. 解剖位置說明

在「側面與背面交界處的造形規律」中，藉助光照邊際突顯出側面與背正面的交界。經由不同模特兒的研究，尋出共同的規律，作為建模參考。（表四）

▶▶ 表 4．

交界處的相關解剖點		縱向的高度位置	橫向位置
		造型上的意義	
a	顱側結節	耳上緣至顱頂距離二分之一處	側面視點的耳後緣垂直上方
		正面與背面視點頭部最寬點（耳殼除外），是側、背間的轉彎點，也是頂、縱間的轉彎點	
b	斜方肌外緣	起於腦後的顱底處	正背面視點它經過頸椎外側寬度二分之一處
		頸後與頸側間重要的轉彎點	

B. 體表的造形規律：由頸部「斜方肌」側緣 再順著頭顱的圓弧向上

- 頸部的「斜方肌」外緣是背面與側面的分面線，從背面視點觀看，頸部枕骨下方的「斜方肌」外緣，約在頸椎外側寬度二分之一處開始轉向側面。（圖 10、11）
- 從側背面視點觀看，側面與背面交界線沿著斜方肌外緣、順著腦顱轉向「顱側結節」。
- 從側面視點觀看，注意它與外圍輪廓線之距離。

C. 理論與實務的結合——ZBrush 建模中側 背交界處的確立

- 「側面與背面交界線」是最不易捉準視角的交界線，在模型近完成時，轉到正背面角度，參考圖 11 在頭顱下面點上斜方肌外緣 b 記號。
- 轉至側後角度、斜方肌記號在邊緣的角度，將邊緣線點上「顱側結節」、「顱頂結節」記號，此時近側的對稱位置同時呈現記號，以光照邊際調整側後角度頭顱的造形。

- 回到背面、側面角度，檢查所有的記號是否與圖 10、11相符。反覆在側面、背面、側後角度調整模型，直到所有記號在順時針、逆時針轉動時都出現在外圍輪廓線上。
- 注意交界線與外圍輪廓線的距離，讓光照邊際落在斜方加外緣上，以輔助 ZBrush 建模。（圖 12）

➲ 圖 10 「側面與背面交界」是在頂範圍之下，當橫向的光照邊際在頸部「斜方肌」外緣時，光照邊際顯示出「側面與背面交界線」經過的位置。三個角度的光照邊際都沿著斜方肌外緣向上、再順著頭顱弧度走向「顱側結節」。由於髮向的干擾，使得頭顱的交界線不明，因此需藉助頭骨說明。側後、側面角度的耳後條狀是胸鎖乳突肌隆起。

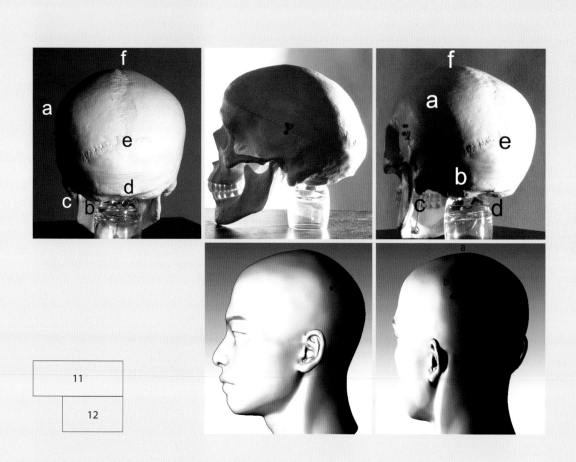

11

12

◑圖 11　「光照邊際」證明「側與背交界線」經過「顳側結節」a、「枕下側角」b，而「枕下側角」b 即為「斜方肌」外緣的位置。

a. 顳側結節
b. 枕下側角

c. 顳顎骨乳突，它在耳垂後方，是胸鎖乳突肌的止點。

d. 枕骨下緣
e. 枕後突隆
f. 顳頂結節

◑圖 12　「側面與背面」的交界處之建模

|三| 頭部大面中的立體變化
——解剖結構的置入

　　繼頭部模型的「大範圍的界定」、「大面與大面交界處的確立」是在「線」上調整局部的解剖點位置、形狀，而本單元擴展至「面」，在大面中調整解剖結構。以《頭部造形規律之解析》中〈頭部大面中的立體變化——解剖結構的造形規律〉的研究結果，應用至數位建模。

　　在「大範圍的界定」、「大面與大面交界處的確立」是逐次以特定的橫向光修正模型橫向的形體變化，而本節是以頂光分別針對正面、側面、背面前移、側移、後移，以修正模型的解剖結構形態。

Ⅰ 「臉部正面」解剖結構的置入

　　在進入「臉部正面」寫實模型的解剖結構置入之前，筆者先以一角面像示意本單元的重點，以避免讀者在繁瑣的過程中迷失方向。（圖 1） 雖然本單元未直接針對五官作單獨修飾，但是，正面的形體還是須藉助五官位置的對照來定位。從側面角度來看，除了離開頭部基底的鼻子外，前面輪廓的重要突出點有額結節（頂面與縱面的交界）、眉弓隆起、口唇、頦突隆等，在「臉部正面」的解剖結構時，筆者將光源位置由頂面逐漸前移，讓光照邊際分別止於這四個位置，以呈現四個區域的解剖形態。因此本節分為四個單元：

- 「頂面」與「縱面」交界的造形建立
- 「額」至「眉弓隆起」的造形建立
- 「顴骨」至「口唇」的造形建立
- 「顴骨」至「下巴」的造形建立

◑圖 1-1 　光照邊際分別止於側面視點前輪廓線上的轉折點，如 1 額結節、2 眉弓隆起、3 上唇、4 頦突隆，分別呈現這四個區域的解剖形態。

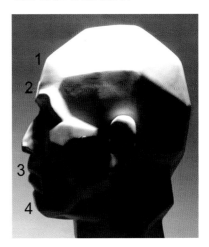

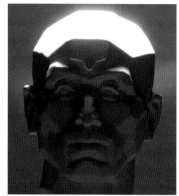
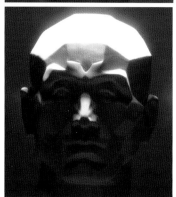

　　雖然「頂面與縱面交界的造形」已於「大面與大面交界處」呈現，但是它是縱面的開始，為了造形的完整，本文再將它納入。

A.「頂面」與「縱面」交界處的造形

　　「臉部正面」解剖形態的置入，是以側面視點輪廓線上的重要突出點為基準，頂面」與「縱面」交界處是以「額結節」為準。（表一）

1. 解剖位置說明

▶▶ 表 1・

造形規律的相關解剖點	縱向的高度位置	橫向位置
	造形上的意義	
a　額結節	「顱頂結節」至眉頭之垂直距離的二分之一處	黑眼珠內半垂直線上
	正面的頂、縱面交界以額結節為準。	
b　額轉角	較額結節低	顳線前
	額較圓、顳側較平，圓與平之間形成「V」形的落差處。	

2. 體表的造形規律：
「頂面」與「縱面」交界是由三道圓弧圍成

　　頂、縱交界處的造形是由正面及兩側共三道圓弧圍繞而成，正面圓弧的最高點位置在左右「額結節」，由於正面額部較圓、頭顱側面較平，圓弧面與平面在太陽穴前交會形成「V」形斜面，此斜面為「額轉角」。11 頂方光線常穿過「V」形斜面投射在眉峰、眼皮上。（圖 2）

◖圖 1-2　頂光逐漸前移中，呈現出正面「縱向」的造形變化

1. 光照邊際止於 1 額結節時呈現「頂面」至「縱面」的造形規律
2. 光照邊際止於 2 眉弓隆起時呈現「額」至「眉弓隆起」的造形規律
3. 光照邊際止於 3 上唇時呈現「顴骨」至「口唇」的造形規律
4. 光照邊際止於 4 頦突隆時呈現「顴骨」至「下巴」的造形規律

◐圖 2　頂光投射中，角面像與頭骨呈現出相似的造形規律，光照邊際在正、側交會處形成Ｖ形的「額轉角」b，暗示著由此處轉向側面。角面像額中央的兩個折角是左右額結節位置，眉峰上的亮點是光線穿過「額轉角」所投射。

a. 額結節　b. 額轉角　c. 枕後突隆

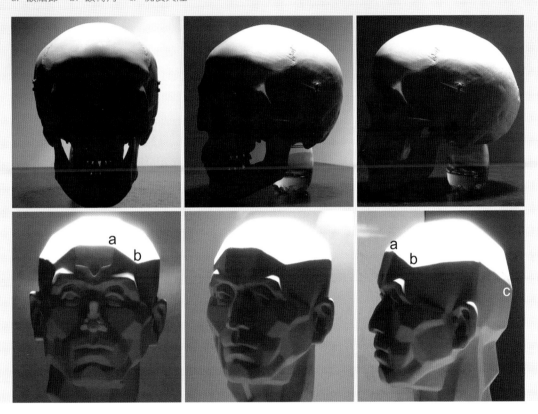

3. 理論與實務的結合──ZBrush 建模中「顱頂」至「額」的造形

- 確認模型頂部的體積與外圍輪廓盡量做得與頭骨的五邊形一致，並在頂部邊緣處標上「額結節」、「顱側結節」、「枕後突隆」記號。
- 轉至側面角度，調整「額結節」、「顱側結節」、「枕後突隆」三者的高度位置（如表一），以及「顱側結節」深度位置（耳後緣垂直線上）和整體造形。
- 轉至正面角度在記號處向兩側繪上「額結節」的橫向位置（黑眼珠內半的垂直線上），再轉回側面、側前角度調整「額結節」的深度位置。。
- 轉至頂面角度重新調整頭部的五邊形，「額結節」、「顱側結節」、「枕後突隆」記號位置必需在輪廓線上。
- 以頂光輔助模型修正，從各角度的「光照邊際」調整三道圓弧。（圖 3）

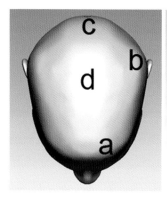
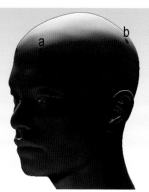

◑圖 3 「頂面」與「縱面」交界的造形

從俯視圖中可以看到頭顱頂面的五邊形，五邊形的五個角是左右「額結節」a、左右「顳側結節」b、枕後突隆 c。d 為頭顱最高點「顱頂結節」。俯視圖的視角較前，前輪廓線經過「眉弓隆起」，整個造形是下一單元的斷面圖。模型上之綠色線是「頂面」與「縱面」的交界線。

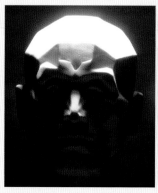
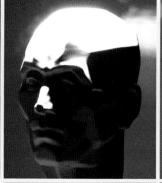
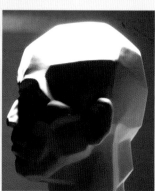

◑圖 4 角面像在造形上有所強調與取捨，它的「眉弓隆起」隆起稍嫌不足，因此中央的「M」形較不明顯，而眉尾外側的「額顴突」則清晰呈現。

◑圖 5 模特兒的額部開闊飽滿，頂光時額前幾乎全受光，若不藉助底光投射是無法完全瞭解形體起伏。底光與頂光照片幾乎反應出一致的造形規律。額上端是「額結節」a，「M」形中央是「眉間三角」g，「眉間三角」上面是「橫向額溝」，眉頭上方是「眉弓隆起」f、兩邊銳角是「額顴突」b。

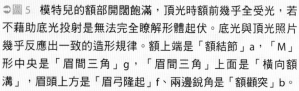
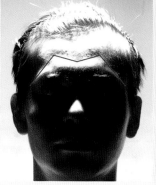
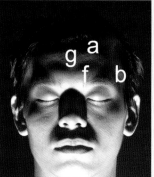

B. 「額」至「眉弓隆起」的造形

從側面觀看，額部前面的「眉弓隆起」比「眉弓」更加突出，而 3D 建模中常見眉弓骨的表現，甚少見到「眉弓隆起」，因此將光照邊際設定在「眉弓隆起」，以突顯額部的造形。「眉弓隆起」凹凸起伏直接反應內部骨骼的形狀，由於它沒有具體的輪廓線，唯有藉助「光」來呈現立體起伏、輔助建模。（表二）

1. 解剖位置說明

▶ 表 2．

造形規律 的相關解剖點		縱向的高度位置	橫向位置
		造形上的意義	
a	眉弓隆起	眉頭上方	眉頭上方
		粗短的突隆，似一粒橫放的瓜子，促成眉上方「M」形的隆起。	
b	額顴突	眉弓骨外下端	眉弓骨外下端
		眉弓骨外下端與顴骨銜接處形成的銳角隆起，是眉上方「M」字隆起的兩側角。	
c	眉間三角	左右眉弓隆起會合處上方的凹陷	中軸上
		左右眉弓隆起會合處上方的平面，是「T」字形縱面的「I」字部分。男性的眉弓隆起、眉間三角較顯著。	
d	橫向額溝	眉間三角上緣	額中央帶
		左右「額結節」與「眉弓隆起」間的橫向溝狀凹陷，與「眉間三角」合成「T」字，額溝是上端「一」字部分。	

2. 體表的造形規律：眉毛上方的「M」形隆起

- 頂光中左右「眉弓隆起」與眉弓外側會合成「M」形亮面，是形體外突的表示。「M」中央的「V」字是「眉間三角」凹陷，「眉間三角」與上方「額溝」合成「T」形淺凹。（圖 4、5）
- 底光中的明暗呈相反表現，「眉弓隆起」與眉弓外側的「額顴突」合成「M」形的逆光面，「眉間三角」與「額溝」合成「T」形受光面。

3. 理論與實務的結合—ZBrush 建模中「額」至「眉弓隆起」的造形

- 將模型轉至側面，調整外輪廓以及「眉弓隆起」的形狀、高度位置，盡量做得與模特兒一樣，並在邊緣處標上「眉弓隆起」突起處記號。
- 轉至模型正面，在記號處向兩側繪上「眉弓隆起」與「額顴突」合成的「M」形。再轉回側面、側前角度調整「M」的深度位置。

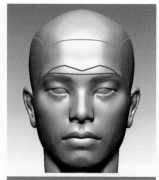

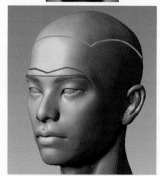

⚫圖 6 「額」至「眉弓隆起」的造形

模型上之的藍色線是「眉弓隆起」的上緣、紫色是「眉弓」上緣，由於兩者位置相當接近，在縱光投射中無法明確區分，因此將兩者一併說明。俯視的模型上可以清楚的看到黑線之上的亮調是「眉弓隆起」，「M」之上是「眉間三角」及「橫向額溝」。若再俯視一些、以「眉弓隆起」為前輪廓線來拍攝，則無法看到額部的這些造形。此視角的前輪廓線經過「顴骨至口唇」間的「大彎角」，是下一單元的斷面圖，而圖 3 是以本單元「眉弓隆起」為前輪廓線的斷面圖。

■ 再轉至正面、側面、側前角度反覆調整記號，以及「M」形隆起、「眉間三角」與「額溝」的「T」形平面、整體造形。

■ 藉頂光、底光調整模型，直至明暗反應出額部形體起伏。

■ 從俯角、仰角、正面、側面、側前角度反覆調整斷面模型。在正面的某一俯視角度中，記號線必成輪廓線。參考圖 3 俯視圖。

■ 以上每一步驟皆交叉反覆對照，雖然 ZBrush 軟體之光線無法如筆者照片般呈現豐富的形體起伏，仍需盡量以上下光源輔助模型修正。（圖 6）

C.「顴骨」至「口唇」的造形

　　從側面觀看，「鼻子」是臉部最明顯的隆起，但是，它是獨立於臉部基底之外，而鼻之高低差異很大，因此光照邊際改設定在頭部本體上的上唇，以突顯「顴骨」至「口唇」間的「大彎角」造形，輔助臉中段的建模。（表三）

1. 解剖位置說明

▶▶ 表 3．

造形規律的相關解剖點	縱向的高度位置	橫向位置
	造形上的意義	
a 頰凹	顴骨之下	齒列之外、咬肌之前
	頰前與頰側間的凹陷，頰凹的內緣為「大彎角」。	
b 頦突	上下唇之基底	正面中央
	馬蹄狀齒列會合成頦突，因上齒列較下齒列突，故上唇突於下唇。建模時需注意依附其外的口唇之圓弧度。	

2. 體表的造形規律：頰凹內緣的大彎角

■ 光照邊際在上唇與「鼻唇溝」間劃分出「凵」形的體塊分面後，再朝外上斜向頦突隆。「鼻唇溝」之上的灰調

是頰前縱面，之下的亮調是口蓋突面。（圖7、8）

■ 從顴突隆至「鼻唇溝」至口唇外側的折線名為「大彎角」，它是頰凹的開始，此處最直接反應出骷髏頭的形狀，但是，若非強烈的頂光，則無法清晰呈現。

3. 理論與實務的結合──ZBrush 建模中「顴骨」至「口唇」的造形

■ 將模型轉至側面，調整外輪廓以及「眶外角」、顴骨、口唇的形狀，並在模型上標示出上唇中央突起的位置。

■ 轉至模型正面在上唇處繪上「凵」記號，止於「鼻唇溝」後再朝外上斜向顴突隆。轉至側面、側前調整「凵」形及斜線的深度位置。

■ 再轉至側面、正面、側前角度反覆調整記號，以及整體造形。

■ 以頂光、底光檢查模型，直至光照邊際以記號線處為分界處。

■ 從俯角、仰角、正面、側面、側前角度反覆調整斷面模型。在正面的某一俯視角度中，記號線必成輪廓線。參考圖6俯視圖。

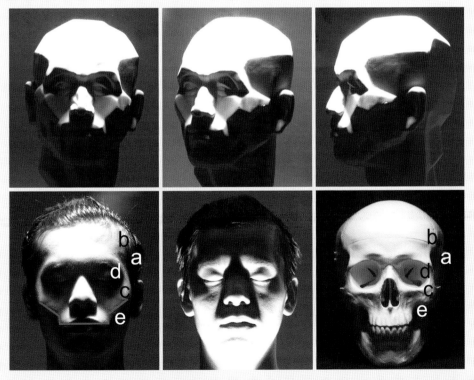

◖圖7 顴骨至口角處的分面線，由上唇外側垂直向上至鼻唇溝處向外上斜至顴骨，此為頭骨大彎角在體表的表現。

◖圖8 頰前較垂直、呈灰調，口蓋較前突、呈亮調，頰凹凹陷、呈暗調是，交界處是頭骨的大彎角。

a.顳凹　b.顳線
c.顴骨　d.眶外角
e.頰凹大彎角

　　以俯角檢查模型時，要注意角度的正確，正面通常是以眉與鼻底的水平差距來確定視角。以仰角檢查模型時，是以耳殼的水平關係來確定視角。模型完成度越高，這種對照法越準確。（圖9）

D.「顴骨」至「下巴」的造形

　　從側面觀看，唇下方的「頦突隆」為縱面向底面的轉彎點，當光照邊際設定在「頦突隆」時，突顯出額、「顴骨」至「下巴」外緣的造形起伏，輔助臉外圍的建模。（表四）

1. 解剖位置說明

▶ 表 4．

造形規律的相關解剖點		縱向的高度位置	橫向位置
a	頦突隆	下顎骨底略上處 下巴中央的三角形隆起	中軸上
b	頦結節	近下顎骨底 頦突隆底兩側的微隆，下巴寬者頦結節較明顯。	略窄於口唇
c	唇頦溝	唇與頦突隆之間 弧形溝狀，唇頦溝以圓弧圍向頦突隆	中軸上

◖圖9 「顴骨」至「口唇」的造形

模型上黑線範圍內是臉中線段的隆起，它的基底是上顎骨、顴骨，黑色縱向線是頰凹前緣的「大彎角」，橫向線是口唇隆起處。右圖的前輪廓線經過下巴「頦突隆」，是下一單元的斷面圖。圖 6 是以「大彎角」為前輪廓線的斷面圖。

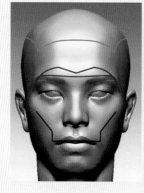
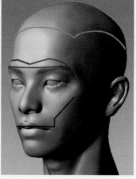

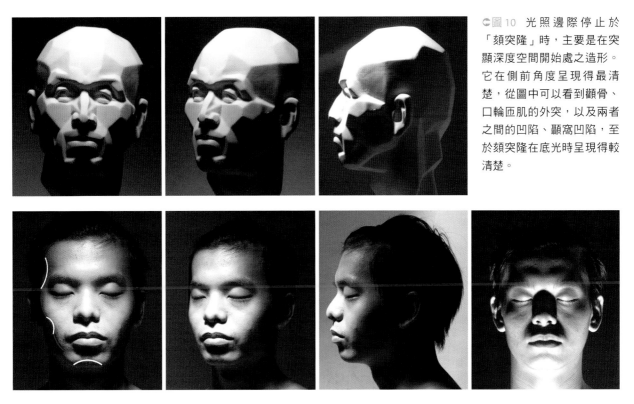

◖圖 10 光照邊際停止於「頦突隆」時，主要是在突顯深度空間開始處之造形。它在側前角度呈現得最清楚，從圖中可以看到顴骨、口輪匝肌的外突，以及兩者之間的凹陷、顳窩凹陷，至於頦突隆在底光時呈現得較清楚。

◖圖 11 光照邊際停止於「頦突隆」時，亮面由左右顴處向下收窄，側面角度亦同。圖中的孤線分別為顴骨、口輪匝肌的外突，以及頦突隆的上緣。底光中頦突隆的隆起呈現得較清楚。

2. 體表的造形規律：臉外圍的四凸、五凹是深度空間的開始

　　臉部正面角度暗調由顴骨向下逐漸收窄，側面角度暗調由腦後逐漸斜向下巴。四個向外弧線分別在左右顴骨、左右口輪匝肌外側。五個向內弧線是左右顳窩前緣、左右顴骨與口輪匝肌之間以及頦突隆上緣。（圖 10、11）

3. 理論與實務的結合──ZBrush 建模中「顴骨」至「下巴」的造形

- 將模型轉至側面，調整輪廓以及口唇、下巴的形狀，在下巴急轉向後的位置標示「頦突隆」記號。
- 從正面角度調整「頦突隆」至中軸上，從模型正面角度畫出如圖片中的顴骨向外彎弧、口輪匝肌向外彎弧、頦突隆向上彎弧，並調整形狀。
- 轉至側面、側前調整彎弧的深度位置及形狀。

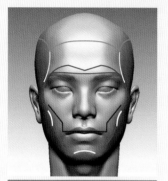

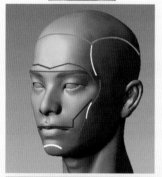

◑圖 12 「顴骨」至「下巴」的造形

光照邊際止於「頦突隆」向底面的轉彎點時，紅色、白色弧線是臉部深度空間的開始處，紅線是四凸、白線是五凹。俯視圖的前輪廓線經過下巴「頦結節」，因此可以看到下巴的寬度及「頦結節」形成的轉角、頦突隆的三角形。

◑圖 13　頂光與底光投射在模型上，完整的呈現與自然人一致的解剖結構。形體永不變，在任何光線下皆能展現造形的變化規律，只是鮮明度不同。從模型中可以看到：

· 額部的「眉弓隆起」與眉弓外側的「額顴突」合成的「M」字、「眉間三角」與「橫向額溝」的凹痕、「額結節」以及「眉弓」。
· 骨至口唇間的「大彎角」，以及頰前縱面與口蓋突起的差異。
· 骨、口輪匝肌向外的弧度，顴線、頦突隆以及 骨與口輪匝肌間向內弧度。

■ 再轉至正面、側面、側前角度反覆調整記號處位置、形狀，以及整體造形。
■ 以頂光、底光檢查模型，直至光照邊際以記號線處為分界處。
■ 從俯角、仰角、正面、側面、側前角度反覆調整斷面模型。在正面的某一俯視角度中，記號線必成輪廓線，參考圖 9 俯視圖。（圖 12）

■（圖 13）模型之光影變化顯示了與自然人相同的形體起伏，證明了筆者所研究的「正面解剖結構的造形規律」符合事實，因此寫實人物模型的製作若以人體造形規律為基底，可大大提升形塑成果。有關不同臉型的「正面解剖結構的造形規律」差異，請參考《頭部造形規律之解析》。

II 「臉部側面」解剖結構的置入

在進入「臉部側面」寫實模型的解剖結構置入之前，筆者先以角面像示意本單元的重點。（圖14）從正面視點來看，向外側突出的轉折點（解剖點）有顳側結節、顴骨弓、咬肌隆起、下顎底緣，因此筆者將光照邊際逐漸側移，分別止於這四個位置，以呈現這四個區域的解剖形態。「臉部側面」寫實模型的解剖結構調整分四個單元，說明如下：

- ■「顱頂」至「顳側」的造形建立
- ■「眉弓」與「顴骨弓」的造形建立
- ■「顴骨」與「咬肌」的造形建立
- ■「下顎底」的造形建立

由於側面角度不像正面是左右對稱的結構，所以說明圖片僅以側面呈現。

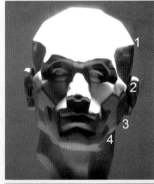

○圖 14-1 光照邊際分別止於正面視點側緣輪廓線上的轉折點，如 1 頭部最寬處的「顳側結節」、2 臉部最寬處「顴骨弓」、3 咬肌隆起、4 下顎底緣，以光照邊際呈現這四個區域的解剖形態。

○圖 14-2 頂光逐漸側移中，呈現出側面「縱向」的體塊變化

1. 「顱頂」至「顳側結節」的造形規律　　2. 「眉弓」與「顴骨弓」的造形規律

3. 「顴骨」與「咬肌」的造形規律　　　　4. 「下顎底」的造形規律

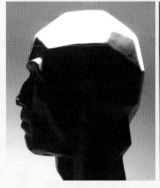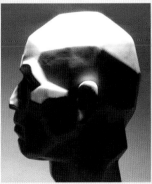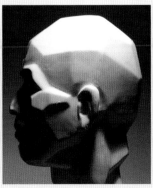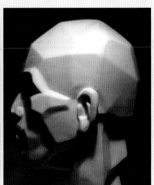

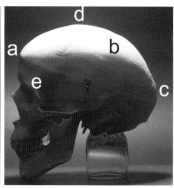

◯圖 15　頂光投射中，光照邊際止於「額結節」a、「顳側結節」b、「枕後突隆」c，模特兒額側的∨形是「額轉角」，是正與側交會處，頭骨上的e是「額顴突」，d是「顳頂結節」的位置。

A.「顳頂」與「顳側」交界處的造形

　　從正面與背面視點觀看，頭部最寬處在「顳側結節」（耳除外），因此頂光光照邊際控制在「顳側結節」，所呈現的光影變化反應此區塊的形體起伏，也是調整頂縱分界的重要依據。（表五、圖 15）

1. 解剖形態說明

▶ 表 5．

造形規律的相關解剖點	縱向的高度位置	橫向位置
	造形上的意義	
a 顳側結節	「顳頂結節」至耳上緣之垂直距離的二分之一處 頭側的頂、縱面交界以顳側結節為準。	側面耳後緣垂直線上
b 額結節	「顳頂結節」至眉頭之垂直距離的二分之一處 正面的頂、縱面交界以額結節為準。	黑眼珠內緣垂直線上
c 枕後突隆	耳上緣水平之上 背面的頂、縱面交界以枕後突隆為準。	中軸上
d 額轉角	較額結節低 額較圓、顳側較平，圓與平之間形成「∨」形落差處。	顳線前
e 額顴突	眉尾外側的隆起 眉弓骨外端與顴骨銜接處形成的銳角隆起處。	眉弓骨與顴骨銜接處

2.體表的造形規律：側面的頂、縱交界呈圓弧狀

　「頂面」與「縱面」交界是處的造形是由正面、兩側的三道圓弧圍繞而成，側面圓弧最高點在「顳側結節」，最低點是「枕後突隆」。

3. 理論與實務的結合──ZBrush 建模中「顳頂」至「顳側」的造形

■「臉部側面」解剖結構的定位，首先從模型正面視點將模型的體積與外圍輪廓線盡量做得與模特兒一樣，並在邊緣處、耳上緣與頭頂二分之一處標上「顳側結節」記號。（圖16）

■ 轉至模型側面，將模型盡量也盡量做得與模特兒一樣，在腦後邊緣處標上「枕後突隆」記號。並調整「顳側結節」的深度位置，●是更正後位置。

■ 藉頂光投射幫助模型修改，將光照邊際落在模型側面的「顳側結節」b 處，將明暗交界調整如頭骨圖 15 般。

■ 反覆的回到正面、側面視點及俯視角，檢查輪廓是否變形，頂面不可脫離原本的五邊形。（圖17）

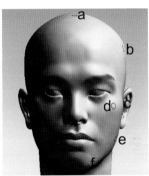
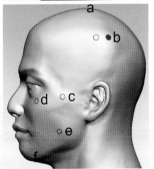

◔圖 17　左圖綠色線是「顳頂」至「顳側」的分面處，右圖是以「顳側結節」、「枕後突隆」為輪廓線的斷面圖。

◑圖 16　在模型正面視點將影響頭側解剖形態的重要轉折點（顳側結節 b、顴骨弓隆起 c、咬肌上的頰轉角 e、下顎底頦結節 f）畫上「○」記號，轉至正面，確認標示點的深度位置，●是更正後位置，無需更正者位置仍維持○記號。下圖是光照邊際控制在 b「顳側結節」時，將模型的光照邊際調整至與圖15頭骨相似。圖17為略前的俯視斷面圖，從中可以完整的看到顳頂的五邊形及部分的前縱面。

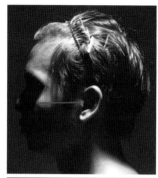
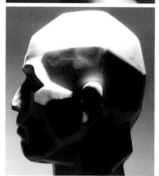
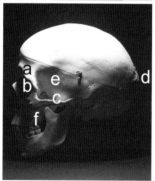

B.「眉弓」與「顴骨弓」的造形

「顴骨弓」是太陽穴與頰側之間的重要隆起，臉部正面最寬處在「顴骨弓」上面的「顴骨弓隆起」，因此頂光再側移一點，光照邊際控制在「顴骨弓隆起」處，所呈現的光影變化為調整「眉弓」與「顴骨弓」的重要依據。（表六）

1. 解剖形態說明

▶ 表 6．

造形規律的相關解剖點		縱向的高度位置	橫向位置
		造型上的意義	
a	眉弓	眼窩上部	眉窩上部
		無論正面、側面、俯視、俯視皆成弓形，是前額與眼範圍的分界。	
b	顴骨弓	顴骨與耳朵之間	顴骨與耳朵之間
		顴骨與耳朵之間向外拱起的骨橋，太陽穴與頰側之間的重要隆起。	

2. 體表的造形規律：
「眉弓」與「顴骨弓」串連成「Z」字

顴骨弓是由顴骨指向耳孔上緣，它的上方是顳窩，顳窩內有顳肌，下方是頰凹，內有咬肌，富於彈性的肌肉襯托出顴骨弓的骨骼隆起，頂光中光照邊際將「眉弓」與「顴骨弓隆起」合成「Z」字，「Z」之下形體內收。（圖18）

3. 理論與實務的結合——
ZBrush 建模中「顳窩」與「顴骨弓」的造形

- 側面「顴骨弓隆起」是頭側的第二個重要轉折處，也是臉部最寬的位置。首先從模型正面視點將模型的體積與外圍輪廓線盡量做得與模特兒一樣，並在邊緣處、眼睛與耳孔間標上「顴骨弓隆起」記號，參考圖16。
- 轉至模型側面，將模型的體積與外圍輪廓線也盡量做得與模特兒一樣，調整「顴骨弓隆起」記號的深度位置。

🎧圖18 雖然頭骨模型的顳窩缺少顳肌的覆蓋，無法呈現自然人的明暗變化，但是，它完全呈現出眉弓隆起、顴骨弓、枕後突隆解剖形態。從模特兒臉上看到「眉弓隆起」的投影使得「眉弓」與「顴骨弓」之間形成「Z」形的明暗交界，因此「眉弓隆起」、「顴骨弓」的光照邊際可視為體塊的交界線。

a.眉弓隆起 b.眶外角 c.顴骨弓 d.枕後突隆 e.顳窩 f.頰凹

■ 以頂光檢查模型，直至光照邊際相符時。

■ 反覆的回到正面、側面視點及俯視角調整，在各角度中
應注意：

· 注意「眶外角」的深度位置，以及它與眼球前緣的距離。

· 「顴骨弓」是由顴骨下緣向上斜，末端止於耳孔上緣。

· 「Z」中央的斜線是「眉弓」的投影，「眉弓」至「眶外
角」是實體，下端是影子落在顴骨上；顴骨是構成眼窩
下緣的一部分，因此側面視角它略後於眼睛。（圖19）

C.「顴骨」與「咬肌」的造形

正面視點輪廓線上的「頰轉角」是頰側至下巴的轉彎點，
它位置在「咬肌」上，因此頂光再側移一點，光照邊際控
制在「頰轉角」處，所呈現的光影變化為調整咬肌的重要
依據。（表七）

1. 解剖形態說明

▶ 表7·

造形規律 的相關解剖點		縱向的高度位置	橫向位置
		造型上的意義	
a	顴骨	正面的眼睛外下方	側面的眼睛前下方
		臉正面轉向側面的隆起	
b	咬肌	顴骨外端至下顎角前後	顴骨外側至下顎角前後
		頰側重要隆起，咬肌隆起是頰側至下巴的分面線	
c	頰轉角	約與口唇呈水平	約在眼尾至耳前緣距離 二分之一的垂直線上
		正面輪廓線上頰側轉至下巴的位置	

2. 體表的造形規律：頰側轉至下顎枝的體塊分面，呈 大「V」字

光照邊際控制在「頰轉角」時，「咬肌」在頰側形成大
「V」字的明暗交界，「V」的起點由「顴骨」前經「咬肌」

◐圖 19　左圖每一道線都是顴
側形體的重要轉折處，第一道
之綠色線是「顱頂」至「顱
側」的分面處，額側額的尖角
是「額轉角」，藍色線是「眉
弓」至「眶外角」的分面線，
黑色線是顴骨前緣與「顴骨
弓」的下緣。光照邊際以顴骨
弓下緣為界時，下圖是以「顴
骨弓」為輪廓線的斷面圖。

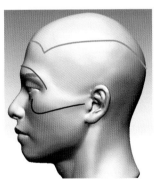

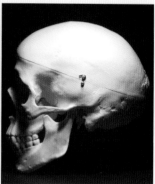

20

21

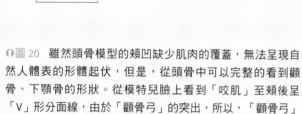

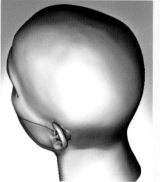

🎧圖 20　雖然頭骨模型的頰凹缺少肌肉的覆蓋，無法呈現自然人體表的形體起伏，但是，從頭骨中可以完整的看到顴骨、下顎骨的形狀。從模特兒臉上看到「咬肌」至頰後呈「V」形分面線，由於「顴骨弓」的突出，所以，「顴骨弓」與「V」之間較呈灰調。

⤴圖 21　紅色線條是側面咬肌的重要轉折處，右圖是以「咬肌」為輪廓線的斷面圖。

再轉向「下顎枝」前再水平向後。「V」之下形體內收、藏於暗調中。（圖 20）

3. 理論與實務的結合——ZBrush 建模中「顴骨」與「咬肌」的造形

■ 側面「咬肌」是頭側的第三個重要轉折處，也是頰側至下巴間的分面處。首先從模型正面視點將模型體積與輪廓線盡量做得與模特兒一樣，再在邊緣處、口唇水平位置標上「頰轉角」記號，參考圖 16。

■ 轉至模型側面，將模型盡量做得與模特兒一樣，調整模型「頰轉角」深度位置，深度位置在眼尾至耳前緣距離二分之一的垂直線上，修改模型。

■ 以頂光檢查模型，直至光照邊際相符時。

■ 反覆的回到正面、側面視點及俯視角檢查輪廓，在各角度的調整中應注意：

 ‧「V」的起端在顴骨前緣，注意顴骨前緣與眼睛的垂直關係。

 ‧「V」的底端經過「頰轉角」後直抵「頰轉角」上方，「下顎角」略低於「頰轉角」，約與唇下齊高。（圖 21）

D.「下顎底」的造形

正面視點臉部下端的「下顎底」是縱面轉至底面的位置，因此頂光再側移一點，光照邊際控制在近「下顎底」轉彎處，所呈現的光影變化為調整模型的重要依據。(表八)

1. 解剖形態說明

▶▶ 表 7．

造形規律 的相關解剖點		縱向的高度位置	橫向位置
		造型上的意義	
a	下顎底	下顎骨分橫向和縱向，橫向為下顎體，其下緣為下顎底，即臉下緣輪廓線。 臉正面轉向側面的隆起	側面的眼睛前下方
b	下顎枝	下顎骨分橫向和縱向，縱向下顎枝的後緣呈現於耳下，於耳殼側寬三分之一處下斜，斜度同耳前緣，為臉後緣輪廓。	
c	下顎角	唇下水平之下 下顎骨橫向、縱向交會成角，長臉者角度較大、短臉角度小。	耳下方
d	頦結節	下顎骨前下方的三角隆起為頦突隆，三角底兩邊的微隆處為頦結節，下巴寬者頦結節較明顯。	

2. 體表的造形規律：側面的下顎底呈大三角形

下顎骨底緣是縱面與底面的分面線，骨緣之下是下懸的口顎軟組織，從側面看呈大三角形。縱向光照射時底面的體塊變化呈暗調，無法清晰分辨其解剖形態，唯對照骨骼才可以瞭解下顎枝與頸交會狀況。(圖 22)

3. 理論與實務的結合──ZBrush 建模中「下顎底」的造形

光照邊際落在模特兒側面第四個重要轉折處──「下顎底」，它是頰側與底面重要分面位置。參考模特兒、頭骨示意圖調整模型的明暗分佈。

■「下顎底」是臉縱面與底面重要分面處，首先從模型正面視點將模型體積、外圍輪廓線盡量做得與模特兒一樣，並將下臉部的輪廓線描以線條記號。(圖 23)
■ 轉至模型側面，調整模型下臉部的輪廓線、修改模型。
■ 以頂光檢查模型，直至光照邊際相符時。
■ 反覆的回到正面、側面視點及俯視角檢查，在各角度的調整中應注意：
　‧手沿著臉頰下移，可以感受到下顎底較為內藏，因此明暗交界在下顎底略高處。
　‧前端是以「頦結節」為界，後方的下顎枝止於耳寬前三分之一處，斜度與耳前緣相似。

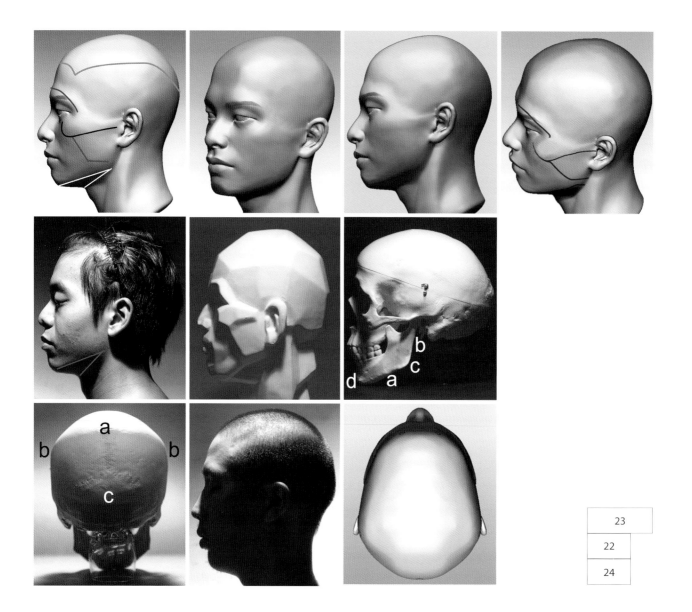

	23
	22
	24

○圖 22 缺少軟組織的頭骨，使得下顎枝、下顎角完整呈現，補足了自然人的不足。從明暗變化可以證明形體起伏，模特兒在顴骨弓之上較亮、顴側灰調、下顎之下最暗，分別代表著正面外輪廓的額側外斜、頰側微收、底內收。

a. 下顎底　b. 下顎枝　c. 下顎角　d. 頦結節

○圖 23 白色線條是側面與底面的分界，左二，側前角度較易分辨下顎枝的斜度、下顎角的形狀，左三，光照邊際下移至下顎底時，可以看見明暗交界在下顎底略高處，手沿著臉頰下移，可以感受到下顎底較為內藏。右圖是以下顎底緣為輪廓線的斷面圖。

○圖 24 頭骨之亮面為前頂面，左右「顴側結節」b 連線之後的灰調為後頂面，略呈三角形，後頂面之下的暗調為縱面。中圖腦後、耳上緣水平之上的最突處為「枕後突隆」，右圖頂面之五邊形，後頂面較尖、略呈三角形。

a. 顱頂結節　b. 顱側結節　c. 枕後突隆

「頭部背面」解剖結構的置入

相較於正面、側面，背面的形體變化最為單純。從側面來看，顱後的最突出點是「枕後突隆」，亦即頂面轉成縱面的位置，因此以「枕後突隆」為分面的基準。（表九）

▶▶ 表9．

造形規律的相關解剖點	縱向的高度位置	橫向位置
	造型上的意義	
a　枕後突隆	耳上緣水平之上 頂面轉成縱面的分界點	中軸上
b　顱側結節	「顱頂結節」至耳上緣之垂直距離的二分之一處 左右「顱側結節」為頂前與頂後的分界	側面耳後緣垂直線上

2. 體表的造形規律

左右「顱側結節」將顱頂分為頂前與頂後，頂前似四邊形、頂後似三角形。三角之下形體內收，形成縱面。（圖24）

3. 理論與實務的結合——ZBrush 建模中「頭部背面」的造形

■ 將模型轉至側面，調整體積、外輪廓線以及「枕後突隆」的形狀、高度位置，盡量做得與模特兒一樣，並在邊緣處標上「枕後突隆」記號。

■ 轉至模型背面，將「枕後突隆」記號調整至中軸上，並在邊緣處標上「顱側結節」記號。

■ 將光照邊際落在模型「顱頂結節」，調整模型如圖24頭骨之亮面。

■ 將光照邊際落在模型「枕後突隆」，它是頂縱分界處，圖 24 左右「顱側結節」連線之後至「枕後突隆」的灰調略呈三角形。

立體形塑最困難之處在於沒有明確輪廓線、由不同弧面、不同凹凸起伏組成的範圍，而頭部除了五官之外，全是這種範圍。本文以《頭部造形規律之解析》之研究成果，將「頭部大範圍的確立」、「頭部立體感的提升」、「解剖結構的置入」應用至寫實模型的調整，主要是在解決這個問題，至於有形的五官修正就容易多了，亦可參考《頭部造形規律之解析》中的〈五官的體表變化〉。有關不同臉型的解剖結構在體表的差異，請參考《頭部造形規律之解析》中的第三章。接下來的單元是將以上所完成的「青年模型」與其它 3D 模型做比較，目的是在從不同模型的差異中進一步暸解建模的不同重點。

四、「青年頭像」與其它 3D 模型之差異

　　為了深入瞭解不同容貌的造型，在「青年頭像模型」完成後，加入了「青年頭像模型與其它 3D 模型之差異」這個單元。「青年頭像模型」是藝用解剖學與 ZBrush 建模的結合範例，與它對照比較的模型有慓悍者、羸弱者，也有中西不同的臉型，文中並不挑選藝術家之代表作，有的僅是初學時的作業，因為盡善盡美的作品，反而不易突顯出一般建模者可以引用的內容。對照之模型分別如下：

　　1、「青年頭像模型」為葉怡秀以 ZBrush 軟體完成、筆者造形指導。

　　2、王建雄提供的是早期模型。

　　3、我的學生陳廷豪初學 ZBrush 建模時之作業。

　　4、DemoHead.ZTL 是 ZBrush 內建之初階模型，軟體中供使用者自行選用、修改之模型。

　　5、DemoSoldier.ZTL 是 ZBrush 內建之初階模型，也是軟體中供使用者自行選用、修改之模型。

　　6、模型出處： www.turbosquid.com 免費模型，作者： 3dchars. http：//previewcf.turbosquid.com/Preview/2014/07/08__18_22_49/2.BMPba62a92c-8386-418b-bc7c-01c4431f9fecRes200.jpg

　　7、模型出處： www.turbosquid.com 免費模型，作者： 3dchars. http：//previewcf.turbosquid.com/Preview/2014/07/08__17_45_09/ZBrushDocument.BMP3b51126b-9123-4d6b-b88c-d0fb1393ea46Res200.jpg

　　以下進行程序分為：整體造形、範圍的界定、立體感的提升、解剖結構的表現等四個部分。

I　整體造型：腦顱大於面顱、五官的立體感

　　一般建模者往往過於著重細節的雕琢，而忽略了整體造型，但是，如果沒有一個正確的基底，五官位置也無法適當的配置，因此以「整體造型」、「腦顱大於面顱」、五官的立體感為開始，以符合美術實作中的「先大後小、先簡後繁」的原則。

　　根據 Leonardo Da Vinci 的成人比例圖：正面的腦顱寬於面顱。 從正面觀看，頭顱最寬處

在左右「顳側結節」，因此正面與背面角度無論是俯角或仰角，「顳側結節」都應是最寬處。由於「顳側結節」位於側面的耳後緣垂直線上方，所以從頂面觀看，頂面五邊形在耳後緣處形成轉角。說明如下：（圖1-1）

- 上圖是以俯視角的頂面，五邊形的頂面限制了模型中的縱面範圍，最寬是耳後緣的「顳側結節」處。
- 平視角度在之前與之後的對照屢有呈現，因此在整體造形中的上二、上三分別是仰角、俯角的頭部呈現，腦顱仍大於面顱。
- 「青年頭像模型」，光頭展現了頭部最原始的基本型，為了不遮蔽眉弓骨形狀，捨棄眉毛的立體呈現，改以灰調繪上，以因應比例、視角對照之需。從側面模型的光影中，隱約可以看到出耳後緣垂直上方的亮點，它是「顳側結節」位置。從正面模型中央帶的亮面，可以看出顴骨處較寬、額第二、下巴最窄，完全符合自然人的造形規律。

以下以七組模型相互對照，模型皆以同角度、同光線拍照，也就是以同樣條件做比較。（圖1-1、1-2、1-3、1-4、1-5、1-6、1-7）

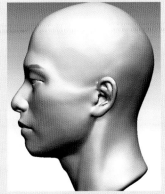

◑圖1-1　第一件是由筆者造形指導、葉怡秀以 ZBrush 軟體完成的「青年頭像模型」。

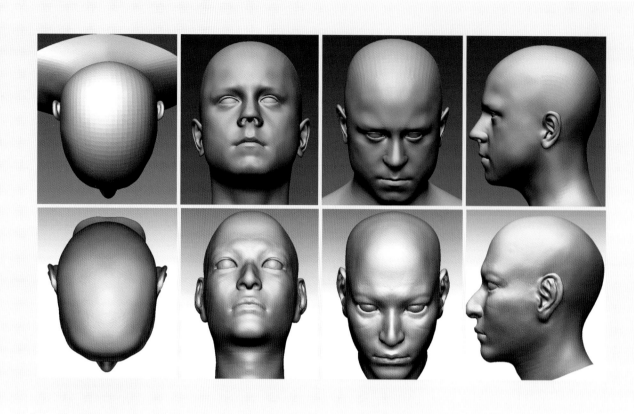

■（圖 1-2）第二件是王建雄提供的模型，腦顱與面顱寬度較接近、後腦較平，是典型、近中年的中國人頭型，原因如下：

・嬰兒期長時間的仰著睡，後腦受壓迫後顱型較圓，腦後面較扁，「顱側結節」轉角不明，頂面的五邊形不明。

・臉頰飽滿是中年人的現象，在經年累月的咀嚼、言語後，臉部逐漸變寬，腦顱與面部寬度相近。

・頭部全側面的「面角」較重直，較屬於西方人的角度。

・全側面視點的「顱頂結節」在耳前緣垂直上方，「枕後突隆」向下收到顱底再轉出，收度做得很漂亮。

・側面眼睛的斜、頰前與眼睛關係皆處理得很好，鼻翼與人中的水平距離適切的表現出內部骨相的圓弧度。從正面角度可以看到模型的口較小，因此側面的口角與前方輪廓線距離較近。

・耳朵寬度表現得很好，耳殼最寬的角度在臉中軸外 120°處。

・豐潤的面頰中仍舊可以看出頰前與頰側的區分。模型無論低頭或仰頭，「下顎角」之轉角皆呈現，是非常寫實的描繪。

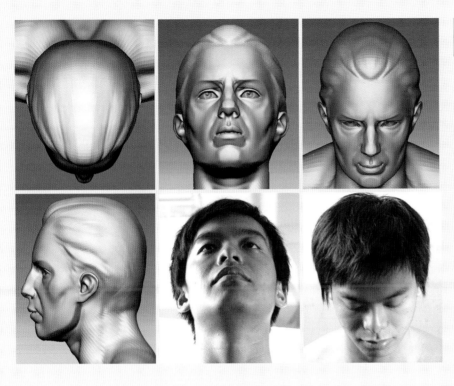

⊂圖1-2　第二件是王建雄提供的模型，腦顱與面顱寬度接近，是典型中國人的頭型。

⊂圖1-3　第三件為學生陳廷豪初學 ZBrush 時之作業，局部刻畫處理得很仔細。

⊂圖1-4　第四件模型為 ZBrush 中的內建模型 DemoHead，供軟體使用者自由選用、修改，因此僅是初稿。[12]

■（圖1-3）第三件為學生陳廷豪初學 ZBrush 時之作業，局部刻畫得非常仔細，整體造形則尚待調整。

　·從頂面觀看，腦顱前面過寬，在顳側結節之前應收窄。後腦太圓，睡覺中有時有時側躺，顳側後應受壓而後腦略成尖狀，如圖 1-1。若是在嬰兒期長期正躺著，頭型應是扁的，如圖 1-2。

　·比較圖 1-1、1-2 的正面仰角、俯角模型，也可以發現 1-3 的面顱較寬、腦顱較窄。這就是為什麼建模時要盡早做頂面的原因，目的是以頂面造形先限制住縱向範圍。

　·從側面模型可以看到，額至口唇斜度較大，面角屬於銳角，因此俯視圖中額前暗調範圍很大、露出較多的縱面範圍。

　·側面的耳太寬、太大，下顎枝、下顎角應再清楚些。

■（圖1-4）第四件模型為 ZBrush 中的內建模型 DemoHead，是供軟體使用者自由選用、修改，因此僅是初稿。

　·人物形塑最難的在「沒有明確輪廓線」的部分，例如：額、頰、下巴…等，而「沒有明確輪廓線」的部位，也是頭部最初的基本型重點，基本型不佳，五官是無法安置在正確的位置上。此模型過於注重五官的刻畫，忽略整體。

　·頭部最寬點「顳側結節」未建出，因此仰角、俯角腦顱寬度仍顯不足。模特兒髮長與

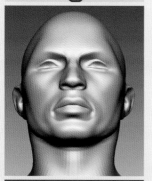

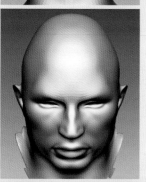

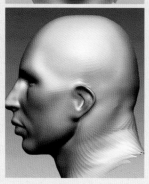

模型相似，仰頭、低頭時仍舊都是腦顱大於面顱。

· 從模特兒仰頭照片對照中可以看到，模型兒的髮際線太直，代表額之圓弧度不足。口唇、眼睛、鼻基底弧度不足，無法表現出口唇依附在馬蹄狀齒列外、眼球球體……之造形。

· 從模特兒低頭照片可以看出，由於額的弧面使得眉毛呈倒八字形、眼睛的弧度、口唇的弧度……應一一反應在模型中。

· 側視圖中耳朵位置太前，耳之前的面顱太窄，之後的腦顱又太寬，參考本章第一節「視角的判讀與分析」中的「五官位置與比例關係」。眶外角與眼睛前緣距離太近，它是造成眼睛圓弧度不足的主因。

■（圖 1-5）第五件模型亦為 ZBrush 中的內建模型 DemoSoldier，是供軟體使用者自由選用、修改，因此亦為初稿。

· 模型之體、量感充足，唯造形與真實人物有差距，模型的面顱大於腦顱，或者作者意圖以誇大了臉部以示陽剛，此種慓悍造形倒是常見於遊戲軟體中。

· 從光影的分佈中，仍可見臉正面的造形符合顴骨處較寬、額第二、下巴最窄的規律。

· 從仰視角中可以看到，口唇因依附在馬蹄狀齒列而呈圓弧狀。俯視角時亦符合自然人狀況。

· 眼睛、眉弓骨則立弧度不足，在仰視角時，眼眉外半部之應斜向外下；俯角時應斜向外上。請參考上圖模特兒照片比較。

· 從側面角度觀看，耳朵較小、位置略前、較低，以致於下顎枝深度、長度不足（耳朵上移、後移後即可改善）。

· 顳線、顴骨、顴骨弓形塑得很好。

■（圖 1-6）第六件模型作者為 3dchars，網站中有許多 3dchars 的優秀作品，本模型為免費模型，模型最後是戴著毛帽。

· 由側面圖中耳前緣的斜度、耳垂低於鼻底之水平、下顎底之斜度，可以判斷藝術家在形塑仰頭、下巴上的姿勢，因此俯視圖中，額之前露出更多的縱面。

‧顱頂的「顱側結節」處最寬，因此無論是仰角或俯角腦顱皆大於面顱，模型符合自然人狀況。唯腦顱前太尖、俯角時頭頂太平，或者是藝術家原意在建製戴帽者模型，而未加以修飾。

‧仰角模型中的光影分佈除了呈現出自然人臉部造形的幾個特色：

臉部正面的顴骨處最寬、額第二、下巴最窄。

顴骨與口唇間的明暗分界暗示著「大彎角」的位置。

臉部外圍的四凸五凹：四凸為左右顴骨向外隆起、左右口輪匝肌向外隆起，五凹為左右太陽穴向內凹陷，左右顴、口間的內凹，頦突隆向上隆起。

‧眼、眉、口唇之立體感表現非常到位。解剖形態清晰，如：頸中軸上的氣管、頸前三角、胸鎖乳突肌、小鎖骨上窩……等等都有優秀的表現。

■（圖1-7）第七件模型作者亦為 3dchars，本模型亦為免費模型，模型最後是蓄髮者。模型未作對稱處理，模樣俏皮可愛。

‧雖然同一藝術家之作品，但是，從頂面腦顱可以看到，最寬處偏向額側，以致仰角、

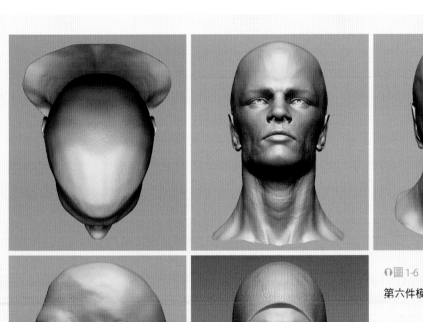

↑圖1-6

第六件模型為 3dchars 的作品。[14]

○圖 1-7 第七件模型亦為 3dchars 的作品。[15]

俊角時面顱皆寬於腦顱，與第六件相差很大。筆者認為藝術家原計劃建製髮蓬鬆者，
以增加額側體積來突顯髮量。

· 頭頂較尖，合乎自然人的狀況。臉部正面亦呈現出顴骨處較寬、額第二、下巴最窄的
規律。

· 五官之立體表現得非常很好。

· 側面模型中耳朵形狀、寬度都處理得很漂亮，唯位置太前，與顱後距離亦太遠，筆者
認為藝術家計劃建製蓬鬆短髮者，而未多加著墨。

· 圖 1-6、1-7 為同一藝術家所做，在不同作品中做了不同的表現，就解剖形態表現，1-6
模型略勝一籌，就體積感，則 1-7 較勝出。

II 大範圍的界定：外圍輪廓線在深度空間的位置

在立體形塑中，一般只注意到形體的橫向、縱向位置關係，往往疏忽了它的深度位置。因此在「整體造形」之後，針對正面、側面視點「外圍輪廓線經過的位置」進行說明，目的是瞭解各個模型的正面、側面視點最大範圍經過處在深度空間的位置，以及也相鄰處之造形是否如自然人規律。

A. 正面視點最大範圍經過深度空間的位置

雖然建模時是每一個角度都要平均進行，但是為了方便說明，只好一個角度、一個角度對照，因此就由正面視點開始。《頭部造形規律之解析》中，已經證明「正面最大範圍經過的位置」，在頭部最高點「顱頂結節」、頭部最寬點「顱側結節」、臉部最寬點「顴骨弓隆起」、「頰轉角」、「頰結節」等，由於顴骨是臉部最重要的隆起，因此包含在內，一方面可以呈現顴骨的立體感，另一方面明暗對比更加鮮明，以下就各個 3D 模型的表現做探討。

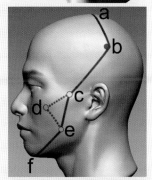

■（圖 2-1）「正面視點最大範圍經過的位置」在大面的中介處，形體起伏柔和，光源在正面視點相同位置投射時，雖然模型上光照邊際不夠鮮明（左圖），但是，仍依稀可以看到明暗分佈如中圖所繪位置。左圖是完全以已證明之造形規律建製，顴骨、咬肌明顯者在 c.d.e 區塊呈現為灰調，顴骨、咬肌不明者此三角形不明，女性很多是這種臉型。

●圖2-1 以光照邊際檢視「正面視點最大範圍經過處」：

a. 顱頂結節　　b. 顱側結節
c. 顴骨弓隆起　d. 顴骨
e. 頰轉角　　　f. 頰結節

右圖之 3D 幾何圖形化模型為陳廷豪建模、筆者造形指導，能夠反應出自然人造形規律的幾何圖形化模型，其製作的困難度等同於寫實模型，將它置於此是因為它比寫實模型更強烈的反應出造形規律。說明如下：

‧幾何圖形化模型迎向光源的臉部正面最亮，臉正面的

⊃圖（圖 2-2 至 2-4）

以光照邊際檢視「正面視點最大範圍經過深度空間的位置」，第一列由左至右分別為圖 2-2、2-3、2-4，

　　額部、顴骨、下巴的深度範圍，它止於正面與側面交界線（額結節外側、眉峰外側、眶外角、顴突隆外側、頦結節外側）。請注意這條分界線與臉前面外圍輪廓線之距離，額部、眉峰若距離不足則無法表現額之圓弧度；眶外角若距離不足則沒有空間表現眼睛之圓弧度；顴突隆與頦結節之前的臉頰略呈三角形，這條線若與前方輪廓線距離不足則臉正面範圍不明。

- 其次是臉側面的半逆光範圍，半逆光範圍有兩部分，也就是幾何圖形化模型中有淺灰、深灰二部分。 灰又有兩部分，一個是額側至耳朵的深度位置，即 a.b.c 這部分，另一個是 d.e.f 的三角面，其中 d.e 是咬肌隆起。

- 主要的逆光部分就是側後面、完全背離光源、向後內消減旳範圍，幾乎對著背面視點的範圍。而「正面視點最大範圍經過處」是介於逆光與背光之間，它就是 a.b.c.d.e.f 這條線了。

■（圖 2-2）•藝藝術家塑造了典型中國人的頭型，由於顴骨不明、臉頰豐潤，咬肌隆起不明，因此 c.d.e 的三角面模糊。

　- 即使是在這個側面角度，從明暗分佈亦隱約可見臉部正面造形是顴骨處較寬、額第二、下巴最窄。

　- 此模型的頭顱外輪廓是七個模型中最漂亮的，「顳頂結節」、「枕後突隆」、枕頸交界位置中肯。

■（圖 2-3）•額側的明暗分佈處理得不錯，代表著正面視點最大範圍經過「顳頂結節」、「顳側結節」深度位置無誤。但是，顴骨太前突了，以致顴骨前的臉正面寬度不足。

　- 咬肌與「頦結節」圍成的三角面 d.e.f 微現，耳朵下面的胸鎖乳突肌隆起微現，此為初學時之作業，已屬難得。

■（圖 2-4）•此模型非常著重局部處理，反而大面劃分不明。光源在正面視點相同位置投射

○圖（圖2-5至2-7）
以光照邊際檢視「正面視點
最大範圍經過深度空間的位
置」，第二列為圖 2-5、
2-6、2-7。

時，面向光源的臉正面最亮，而模型中臉正面範圍不明，請參考圖 2-1 之 3D 幾何圖形化
模型。

・由於顴骨至下巴的臉正面範圍不明，立體感不足，也無法呈現出咬肌之下向下巴收窄
的三角面（參考圖 2-1 的 d.e.f）。

・額前亮面的範圍略窄，表示模型的前額太平，未能形塑出額之圓弧面，此點可以從上
一單元圖 1-4 正面角度的髮際線太直得到證明。

・耳朵位置太前，以致眼尾至耳前緣距離太近，空間不足無法形塑咬肌、立體表現不足。

■（圖 2-5）雖然上圖 1-5 中正面的面顱大於腦顱，與自然人相異，但是，在「正面最大範圍
經過側面的位置」則與自然人完全相符，體積感充足，唯有耳朵較前、較低，下顎底與
頸前距離深度不足、頸太粗。

■（圖 2-6）對照前面 1-6 的俯視圖後，發現臉頰受到擠壓而扁了，因此頰側的形體起伏更加
不明顯，正面最大範圍經過側面位置表現不明。

■（圖 2-7）非常優秀之作品，唯耳較前、耳緣斜度不足，或者是因為意在塑造頭髮遮住耳
朵的人，而未多加處理。從光影中可見咬肌、顴骨弓之表現，「正面最大範圍經過的位
置」大致與自然人相似。

・從模型的臉部正面範圍可以看到顴骨處最寬、額第二、下巴最窄，完全符合頭部造形
特色。眉峰與額前輪廓線距離顯示有足夠的空間表現額之圓弧面（比較 2 4），眼前緣
至眶外角的深度位置，顯示有足夠的空間表現眼球的弧度。顴骨至下巴的光照邊際顯
示臉正面是由顴骨向下巴收窄，非常優秀之作品。

・耳下方的胸鎖乳突肌是正面視點最大範圍經過頸部的位置，它與另側的胸鎖乳突肌圍
成「頸前三角」，與後方的斜方肌、下方的鎖骨圍成「頸側三角」。

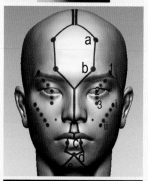

〇圖 3-1 以光照邊際證明「側面視點最大範圍經過深度空間的位置」

B.側面視點最大範圍經過深度空間的位置

　　側面視點最大範圍經過正面的位置，有的直接接觸眉、眼、鼻、口，所以非常複雜又很重要。（圖 3-1）左圖光源位置與視點相同時，光照邊際是最大範圍經過的位置，中央帶主線經過的位置以實線 a.b.c 表示，眼眉支線以 1.2.3 表示、頰部支線以 i.ii 表示。

- 「青年頭像」中央帶經過　a.額結節內側　b.眉弓隆起 後轉至鼻根、鼻樑、人中近側、上唇中央至　c.下唇一側　d.唇頰溝　e.頦結節前側。
- 眼眉處始於 1.眉峰，轉向 2.黑眼珠後，直接向下至 3.眼袋下緣。
- 臉頰處始於 i.顴突隆前側，向內下斜至 ii 法令紋。

　　從上圖之明暗分佈可以知道頭部正面的造形仍舊是顴骨處最寬、額第二、下巴最窄。眼部外側亮、內側暗，頰前的暗調是頰正面的範圍，鼻唇溝下面的口範圍呈圓丘狀，因此頰前是暗調、口蓋是亮調。

　　上二圖的光源略為前移以呈現中央帶的形體起伏，如：眉弓隆起、眉間三角、頦突隆的三角丘、唇頦溝等。

■（圖 3-2）藝術家雖然形塑臉頰豐潤、顴骨不明、形體柔和的模型，但是，在上圖的明暗分佈仍展現顴骨處最寬、額第二、下巴最窄，合乎自然規律。額結節、眉弓隆起、眶外角的位置掌握得也很正確，唯人中外側的口蓋寬度不足、鼻唇溝位置不明、口角陰影似乎是因抿嘴而呈現。

　　光源略為前移時以呈現中央帶的凹凸起伏，雖然「眉弓隆起」不明，但眉微蹙，在兩眉間留下細碎的皺紋；頦突隆的三角形呈現，中央的縱溝是典型的「分裂頦」。

■（圖 3-3）雖然同樣也表現出顴骨處最寬、額第二、下巴最窄的自然規律，但是，頰前的範圍太大，應是由顴突隆向內下斜至鼻唇溝；鼻唇溝、口蓋不明，鼻唇溝是由從鼻翼上緣斜向外下，它是頰縱面與前突的口蓋之分面線，而口蓋前突的亮面微現。

　　光源略為前移的圖中可以看見作者塑造出典型的口唇：三凹三凸二淺窠的唇型，由於上唇中央有唇珠、下唇微側有圓形隆起，因此光照邊際在上唇中央、下唇微側處。

■（圖 3-4）由於模型非常著重局部處理，細碎的起伏破壞了大面劃分，以致頰前範圍不明，應由額突隆向內下斜至唇頰溝；眼部分面不明，應由眉峰斜向黑眼珠再垂直向下；口唇的造形是上唇尖、下唇方，明暗交界在上唇中央、下唇微偏處，應如圖 3-3。

■（圖 3-5）從上圖的明暗分佈可以看出藝術家建製的是「申」字臉型的勇武者，「申」字臉者顴骨寬、額較尖、下巴窄。最大範圍經過正中央帶與自然人相似，頰前範圍隱約呈現，而眼睛之圓弧度不足。

　　光線略微前移的下圖中可以看到，藝術家亦未形塑「眉弓隆起」，而下巴頦突隆呈現，也是典型的「分裂頦」。

■（圖 3-6）藝術家也表現出顴骨處最寬、額第二、下巴較窄的造形規律。頰前與頰側、眉眼立體感清楚，口蓋較亮是前突的表現。

　　光線略微前移的下圖中，可以看到藝術家亦未建製「眉弓隆起」，僅呈現皺眉後留下的縱

🜨圖 3-2　　　　　　🜨圖 3-3　　　　　　🜨圖 3-4　　　　　　🜨圖 3-5

⤵圖 3-6

⤵圖 3-7

紋，頰突隆的三角形範圍與自然人相似，頸部肌理形塑得很漂亮，非常優秀之作品。

■（圖 3-7）非常優秀之作品，與 3-6 作者同為 3dchars，但是就寫實人物來講，有兩點可再做斟酌，第一是：眉峰是重要轉角處、黑眼珠是眼範圍最隆起處，此處的分面線是由眉峰斜向黑眼珠處再直接向下至眼袋下緣，如圖 3-6，但是，模型中之造形也可能是年老後脂肪層消減的現象。第二是：下巴較方，「頦突隆」內部骨相是略帶人字形的「頦粗隆」，因此下巴應略帶三角形，如圖 3-6、3-2。

Ⅲ 立體感的提升：大面與大面的交界處

　　上一單元「最大範圍經過的位置」大部分在大面的中介處，它的起伏較柔和，而本單元「面與面的交界處」則立體起伏強烈，是立體感提升的關鍵處。頭部的立體感提升以「正面與側面交界處」最為重要，因此本單元僅就「正面與側面交界處」做說明，目的是在瞭解各個模型的交界處是否如自然人規律。

■（圖 4-1）．所謂面與面的交界處，是由大面邊緣的轉角串建而成。《頭部造形規律之解析》已證明它介於頂面、底面之間的「正面與側面交界處」經過　a. 額結節外側　b. 眉峰外側　c. 眶外角　　d. 顴突隆外側　e. 頰結節外側。面交界線是空間轉換的位置，尤其是在全正面、全側面角度它都是深度空間的開始。

　・遠側前角度端的外圍輪廓線起伏最強烈時，此輪廓線即為遠端的「正面與側面交界處」，因此可利用這個特點找到近端的「正面與側面交界處」，近端的「正面與側面交界處」是正對著觀察點、受透視影響最少、呈現的最完整。

　・明暗分佈一定要呈現顴骨處最寬、額第二、下巴最窄

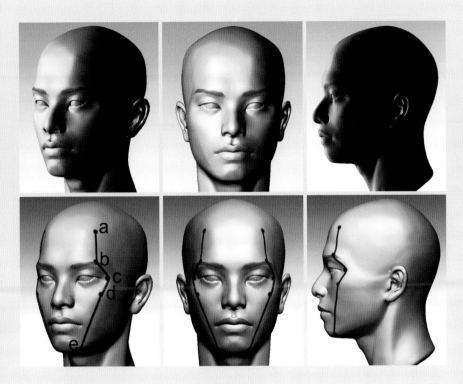

◖圖4-1 以光照邊際證明「正面與側面交界處經過的位置」

的造形規律。嚴格的說，應該是眶外角處最寬，但是，因為它形狀太小，常被隱藏在暗調中。

· 側面視點的正側交界位置與外圍輪廓線的距離要夠，否則立體感不足，越離開正面角度模型就越不像了。例如：額結節、眉峰與額前輪廓線距離要夠，才有足夠空間展現額之圓弧度，眶外角與眼前距離要足，眼之圓弧度才得以展現，頰前的範圍要明確⋯⋯。

· 正面視點的正側交界線與外圍輪廓線的寬度距離要夠，例如：額結節、眉峰與顬側輪廓線距離要夠，眶外角、顴突隆、頦結節與頰側距離要足，否則深度範圍不足。

■（圖4-2），側前角度的光照邊際與遠端的輪廓線概括出臉正面範圍，臉頰較豐潤使得頰側的明暗交界較呈弧線。

· 側面角度的光照邊際呈現出臉部正面範圍，其中眶外角最後，顴突隆略前、額再前、下巴更前，完全符合正、側交界線經過的位置。頰部的交界線劃分出頰前的三角範圍，暗示著臉正面在顴之下收窄。模型中的每一位置都非常漂亮，完全合乎自然人規律。非常優秀之作品。

■（圖4-3）．從幾個模型的比較中可以知道是因為眉峰、眶外角表現不明確，所以，在正面角度無法呈現出顴骨處最寬、額第二的差距。

．側面角度的顴骨太腫，以致頰前三角範圍不足。

■（圖4-4）．側前角度雖然受局部起伏的干擾，但是，正、側交界仍正確的呈現臉正面範圍，交界線的轉折也很漂亮。

．模型呈現顴骨處最寬、額第二、下巴最窄的造形規律。

．過度強調局部起伏在側面角度就出現問題了，頰前三角的範圍不完整，因此深度空間開始的位置不明，立體感減弱了此處的。

■（圖4-5）．體量感充足，從光照邊際概括出的臉部正面，中央帶最寬、上下收窄，再次證明此為「申」字臉型，從側前角度也可以看到，額部自眉骨開始向後收窄，正面角度的分面線也向內上斜。

．側面角度的顴骨較腫，以致於頰前三角範圍不足。

■（圖4-6）．從正面看眼睛至下巴的立體感表現得非常生動，尤其是顴骨之下、口唇之外的頰凹做得非常優美。但是，額部的分面不明，未充分表現出顴骨處最寬、額第二的差距。筆者推測是因為藝術家原意在形塑戴帽者，而對此處未多加著墨。也因此側面角度的額部光照邊際亦不明顯。

．側面的頭部寬度與正面差太大，比例不合乎自然人的規律，參考「視角的判讀與分析」中的「五官位置與比例關係」。

■（圖4-7）．與上圖同為 3dchars 的免費模型，非常優秀的作品。從側面角度可以看到光照邊際與額前輪廓線距離適中，表現出額之圓弧度。眶外角至下巴的光照邊際呈 S 形，是含笑、笑肌收縮隆起時的表現，也因此鼻唇溝在口角外上方呈轉角。參考《頭部造形規律之解析》中〈貳、頭部立體感的提升—大面交界處的造形規律〉之「正面與側面交界處」在表情中的變化。

．明確的表現出眉峰轉角、眉弓骨、眶外角及顴骨，是一件解剖結構生動的模型。

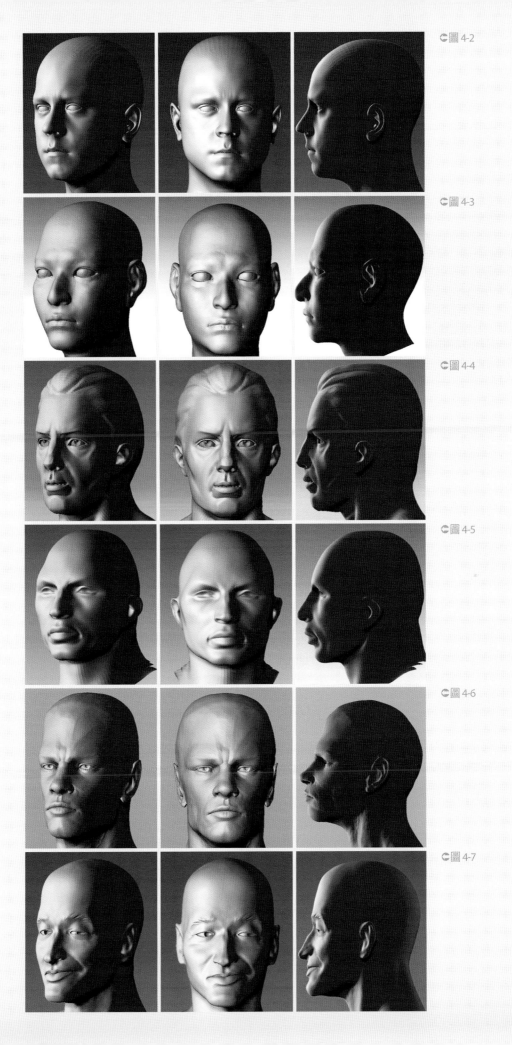

圖 4-2

106 / 107

圖 4-3

圖 4-4

圖 4-5

圖 4-6

圖 4-7

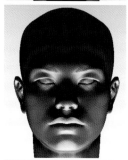

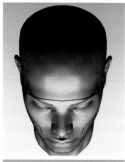

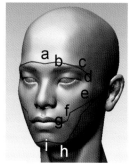

○圖 5-1 「青年頭像」的 正面解剖結構的表現

a. 眉間三角　　b. 眉弓隆起
c. 眉峰　　　　d. 眶外角
e. 顴骨外側　　f. 鼻唇溝
g. 口角　　　　h. 頦結節
i. 頦突隆

Ⅳ　解剖結構的表現：寫實的根源

　　「最大範圍經過的位置」、「面與面的交界」都是以橫向光檢查解剖點的位置與形狀，而解剖結構的表現則是以縱光檢查解剖結構的位置與形狀，本單元僅就臉部的正面與側面做比較。

A.「正面」解剖結構的表現

　　正面的臉部除了鼻樑隆起外，其它起伏都是非常細膩，由於都處於同一縱面上，往往需要經由不同視角的打光，才能見到解剖結構的展現。（圖 5-1）明暗的排序也是凹凸起伏的排序，頂光與底光相互對照更可看清解剖結構的起伏。

　　頂光中可見眉頭上方的「眉弓隆起」及其上的「眉間三角」、額結節與眉弓，而眼之下至法令紋的頰前範圍是縱面，呈灰調；鼻唇溝之下的口蓋是前突面，較亮；口唇之下再後收，較暗。下巴的「頦突隆」呈帶圓味的三角隆起，之上是圓弧狀的唇頦溝。

　　底光中可以清楚的看到眉眼間的瞼眉溝、上眼皮的前突、下眼皮的下收等眼部的立體表現；眉頭上面的微亮，是「眉弓隆起」的隆起。臉中段的明暗交界（由顴突隆至鼻唇溝至口之水平處）是頰凹內緣的大彎角。 歸納起來以臉部正面重要的解剖結構有：

・額部的「眉弓隆起」、「眉間三角」、額結節與眉弓至眶外角。
・臉部中段的頰凹「大彎角」。
・臉部下段的「唇頦溝」、三角丘狀的「頦突隆」。

　　以下六個模型都是以同條件的頂光、底光投射，以檢視其中解剖結構。

■（圖 5-2）右圖眉頭上方亮點是「眉弓隆起」的痕跡，下眼皮的亮面是眼皮後收的表示。由於刻劃的是位臉型豐潤者，因此頰凹「大彎角」不明顯。藝術家細膩的刻劃了下巴略呈三角丘的

「頦突隆」，以及「唇頦溝」。

■（圖 5-3）模型中的下巴太寬大，下巴的基底是骨骼上呈人字形隆起的「頦粗隆」，舉頦肌、表層覆蓋後形成「頦突隆」，下巴形狀應是三角丘。

　・雖然仔細刻劃了眼睛形狀，但是，眼球較似橄欖形，且下眼皮的內收範圍不足。

　・右圖，頰前太腫，以致頰凹的大彎角不明，大彎角是由顴骨斜向鼻唇溝，再垂直向下止於上唇水平處，參考圖 5-1 的 e.f.g。圖 4-3 側面亦呈現頰前太腫的現象。

■（圖 5-4）過度注重局部處理，干擾到整體立體感的表現，以致於頰部頰凹、大彎角不明，「鼻唇溝」範圍較窄，是年長者肌膚下垂後的現象。

■（圖 5-5）量感非常好，但是，顴骨之下的頰凹大彎角太內，以致圖 4-5 側面角度的頰前三角太窄。

　・與 5-4 相同，從仰角中可以看到眼睛的圓弧度不足，眼外半部向下斜度不足。參考 5-6、5-7 模型。

■（圖 5-6）作者為 3dchars，西方人的五官較立體感，模型結構感非常好。正面圖可以看到頰凹大彎角，仰角中可以清楚的看到藝術家將眼睛、口唇、圓弧度一一呈現，而眉之上也形塑了「眉弓隆起」、「眉間三角」。愈是消瘦者呈現的結構愈複雜、愈不易處理、愈見藝術家功力。

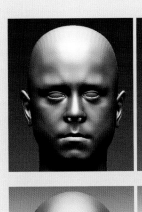

◖圖 5-2

◖圖 5-3

◖圖 5-4

◖圖 5-5

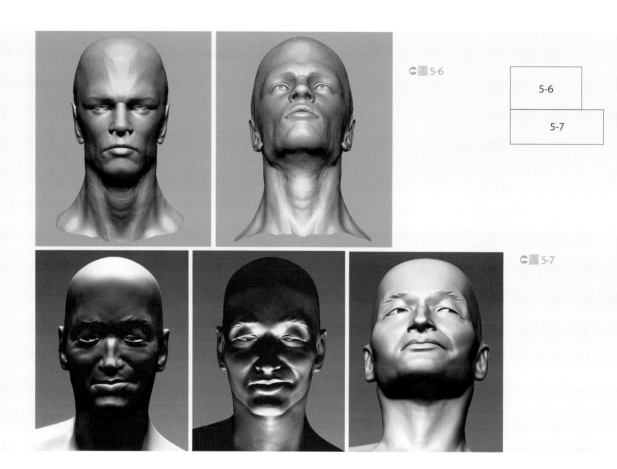

◖圖 5-6

◖圖 5-7

5-6
5-7

■（圖 5-7）作者亦為 3dchars，形塑帶著笑意的模型，因口角拉向外上，肌肉收縮隆起累積在
顴骨之前，臉頰形體起伏有很大的不一樣。笑的時候臥蠶隆起，藝術家做了很好的刻劃。
　·從模型的仰角中可以看到眼眉、口唇外半段皆斜向外下，充分表現出基底的圓弧，是
　　相當優秀的藝術品。

B.「側面」解剖結構的表現

臉部的側面是由不同的弧面會合而成，完全沒有明確的輪廓線，且處於同一縱面中唯有藉
助「光」才能突顯解剖結構的立體起伏。

■（圖 6-1）歸納起來歸納起來以臉部側面重要的解剖結構有：
　·「眉弓骨」是額頭與眼部的分界，末端是「眶外角」的位置，也是眼範圍的深度位置，
　　「眶外角」若深度不足則眼睛的圓弧度不足，無法呈現眼睛立體感。
　·顴骨以及銜接其後的「顴骨弓」隆起，「顴骨弓」是太陽穴與頰側分界，它的隆起形成
　　臉正面最寬的位置，它的後端接到耳孔之上。顴骨是正面至側面的轉彎點，因此顴

骨、「顴骨弓」都是形體表現的重點。

· 由顴骨斜向後下的咬肌隆起，咬肌前
形體向下巴收窄。

· 下顎底及下顎枝的稜面，下顎底之下為
三角形的底面，下顎枝後緣切入耳殼三
分之一處。

■（圖6-2）側面的眼睛與鼻樑距離前正確，
下眼皮、顴骨皆不能超過眼球位置，「顴
骨弓」不明，應是臉頰豐潤的關係；咬
肌微現，咬肌之前轉為灰調，代表著形
體向下內收窄。

■（圖6-3）眼睛太前、與鼻根距離太近，臉
頰過於前突，它是不能超過眼睛的，咬
肌隆起亦因顴骨過於前面而隨之位置過
前。

■（圖6-4）顴骨與眼睛的前後關係正確，但
是，眼前緣位置太後，以致於與「眶外角」
之間的距離不足，這也是造成圖5-4仰角
時眼睛外半部弧度未下斜、立體感不足的
原因。

· 耳朵太前，雖然「顴骨弓」下緣形塑
得很好，但長度不足，沒有足夠的空
間形塑咬肌。

■（圖6-5）·「眉弓骨」形塑得很好，但是
眶外角與眼前緣距離不足，這也是造成
圖5-5仰角時眼睛外半部弧度未下斜、
立體感不足的原因。

· 太陽穴前的顳線形得很好，顴骨、「顴
骨弓」也很漂亮，但是，「顴骨弓」後
端應指向耳孔上緣，而非耳殼上緣；
下顎底深度不足、頸太粗、耳略前。

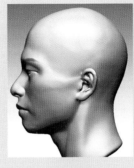
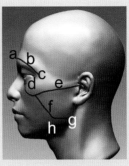

○圖6-1 「青年模型」的「側面」的形體與結構表現
a. 眉弓隆起　b. 眉峰　c. 眶外角　d. 顴骨
e. 顴骨弓　f. 咬肌　g. 下顎角　h. 下顎底

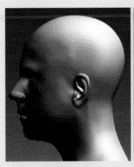
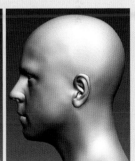

⊂圖6-2

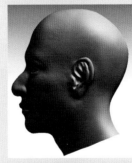
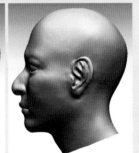

⊂圖6-3

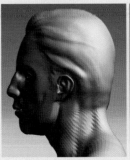
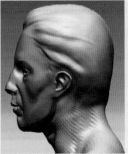

⊂圖6-4

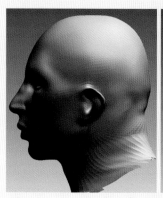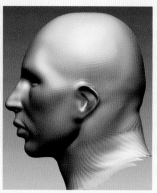

○圖 6-5

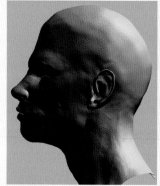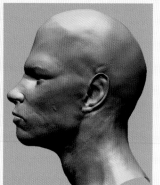

○圖 6-6

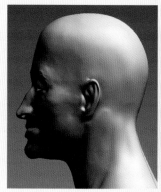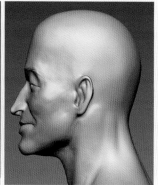

○圖 6-7

■（圖 6-6）正面的解剖結構形塑得很好，但是，側面被壓扁了，僅看到下顎底、下顎枝的痕跡。或者是因為藝術家原意在塑造帽子遮過耳朵的人，所以未刻意處理這區塊。不過從明暗分佈可以看出頸部的胸鎖乳突肌、頸前三角塑造得很漂亮。

■（圖 6-7）與 6-6 圖作者亦同為 3dchars，由於下巴前突、下唇突於上唇、眼尾的下垂，判斷作者在形塑一位老者。

　‧顴骨前的隆起是因為笑的表情所造成。下顎底的分面、咬肌的位置、「顴骨弓」的隆起，以及「顴骨弓」末端指向耳孔，立體感、結構感都相當不錯。

　‧頸部的胸鎖乳突肌、頸前三角塑造得很漂亮。

「青年頭像」模型是將已印證的藝用解剖學知識應用至數位建模，原本的設定就是製作一個健康青年的基本型，雖然消瘦者可以呈現更多的解剖觀點、展現更多建模功力，但是，太複雜反而易使讀者無以為用。因此以六件不同藝術家作品，分析各別的優點，從不同模型的差異凝聚出更豐富的人體造形觀念。之所以不挑選藝術家之代表作，有的是初學之作、有的是軟體中供使用者選用修改之初階模型，是因盡善盡美的作品，反而不易引出一般建模者該注意的內容。基於研究與教育之需，在文中不得不以較嚴苛的角度提出意見，在此深深的向藝術家們鞠躬致歉！致謝！

註釋

1 王華祥（2001）。《再識大師一說形體》。河北：河北美術出版社。頁5。

2 「光」具有方向及強弱的物理特性，它如同視線般是以直線前進，遇阻隔即終止；所以，視點與光源在同一位置時，光可以抵達處，視線亦可抵達，故「光照邊際」也就是該視點的「最大範圍經過的位置」、「外圍輪廓線經過處」。前面幾章已經以「光照邊際」證明正面、背面、側面視點的「最大範圍」、「外圍輪廓線」經過的位置，以及頂面與縱面、正面與側面、側面與背面、底面與縱面的交界處的造形規律。在「造形規律在 Zbrush 建模應用」中，是將這些已證明的造形規律引用至模型的調整與修正。

3 在 Leonardo Da Vinci 及 Andrew Loomis 的成人比例圖中，可以清楚的看到：耳上緣與眉頭、耳下緣與鼻底皆在同一水平處。基於鼻底較眉頭的位置明確，因此皆以耳下緣與鼻底關係來做視角的分析。

4 http：//zh.wikipedia.org/wiki/ZBrush

5 王華祥（2001）。《再識大師——說形體》。河北：河北美術出版社。頁5。

6 雖然筆者在研究過程中有四位模特兒是光頭的，但其中 D.E 兩位在嬰兒時長時間的仰臥，因此頭顱成扁頭；第三位 C 頭型美，但幼時趴睡，顴側長時間受擠壓，結果顴骨弓、咬肌、下顎角不明；第四位 B 頭型美，但臉型為「申」字型，額較窄、臉頰起伏細碎，亦不適宜為初研究者對象；因此，參考 B.C 的頭型與臉部三停均稱、「目」字臉的模特兒 A 君合體，進行建模之探討。

7 初以為合適的模特兒，在強光照射下原形畢露，才能確知是否合適。曾有黃姓學生熱心的剃了光頭，卻發現並不適合。黃生亦為藝用解剖學研究熱愛者，曾獲奇美獎，現就讀於列賓美院。

8 顴轉角為筆者增加之命名，它不具任何功能，但是在人物造形中具相當意義，為藝用解剖學領域中新增加之命名。

9 側面角度觀看，男性的額部較平直而後斜，女性則較圓飽而垂直，因此臉部的中央帶的「四凸三凹」中，第一個突起男性是「眉弓隆起」，女性是額部。魏道慧《人體結構與藝術構成》頁38。

10 臉部正面、正面臉部：「臉部正面」僅限於臉之全正面，不包含顴側等範圍；「正面臉部」是從正面視點觀看到的所有範圍，包含了「臉部正面」及相鄰的局部側面等。臉部側面、側面臉部…亦同。

11 額轉角，不具功能故醫學上未予以命名，上方光線常經此投射至眉峰，故筆者予以命名。

12 DemoHead.ZTL 是 ZBrush 內建之初階模型，軟體中供使用者自行選用、修改之模型。

13 DemoSoldier.ZTL 是 ZBrush 內建之初階模型，也是軟體中供使用者自行選用、修改之模型。

14 模型出處：www.turbosquid.com 免費模型，作者：3dchars. http：//previewcf.turbosquid.com/Preview/2014/07/08__18_22_49/2.BMPba62a92c-8386-418b-bc7c-01c4431f9fecRes200.jpg（2014.09.21 點閱）

15 模型出處：www.turbosquid.com 免費模型，作者：3dchars. http：//previewcf.turbosquid.com/Preview/2014/07/08__17_45_09/ZBrushDocument.BMP3b51126b-9123-4d6b-b88c-d0fb1393ea46Res200.jpg（2014.09.21 點閱）

○ 郭岱維・大一基礎塑造作業

叁

泥塑中的胸像成型

Modeling of Bust in Clay Sculpture

b. 背面視點最大範圍經過處與耳殼的深度位置相近

c. 側面視點最大範圍經過處，
突顯出臉中央帶的隆起範圍以及頰前、眼部的正面範圍

d. 側面視點最大範圍經過背面處，
證明了顱頂結節與枕後突隆之間較平

e. 小結——以自然人為例

III. 縱向與橫向的體塊串連

A 正面的縱向與橫向體塊串連

a. 大解剖者角面像

b. 農夫角面像

c. 農夫像

d 農夫解剖像

e. 烏東人體解剖像

f. 小結——以自然人為例

B 側面的縱向與橫向體塊串連

a. 大解剖者角面像

b. 農夫角面像

c. 農夫像

d. 農夫解剖像

e. 烏東人體解剖像

f. 小結——以自然人為例

C 背面的縱向與橫向體塊串連

a. 大解剖者角面像

b. 農夫角面像

c. 農夫像

d. 農夫解剖像

e. 烏東人體解剖像

f. 小結——以頭骨為例

三、**泥塑中**的胸像成型

B 心棒製做
1. 模特兒面對柱角以採集尺寸
2. 依丈量棒的尺寸來製作心棒
3. 在木底座邊上標記心棒位置
4. 以雙十座標標示頭部、身體的方位
5. 大動態之丈量棒製作

C 胸像實做
1. 定出頭部、胸部的方向與動勢
2. 以「胸骨上窩」為基準點校正頭部、身體的角度
3. 泥型與照片的雙眼斜度要一致
4. 以牙籤在泥型上標示照片的焦點
5. 以耳垂水平高度判定視角
6. 頭部最大範圍的界定
7. 從大面交界處突顯立體感
8. 以底光、頂光檢查解剖結構
9. 大 一作業：泥型與模特兒對照
10. 全身像對位法

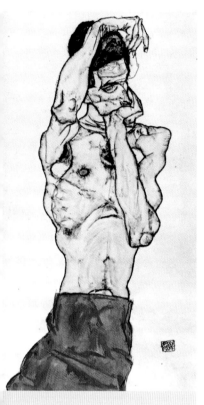

席勒（Egon Schiele）作品

在電腦硬體與軟體飛速發展的今天，3D 動畫技術擴展了影視、電玩等的表現空間，也被用於現實生活的模擬。然而傳統的雕塑與虛擬空間建模的 3D 作品是不同的，雕塑是佔有空間的實體作品，是可觸摸可親近的藝術品，因此而歷久不衰，所以，實體雕塑製作也是非常值得探索。

筆者從事塑造教學多年，而基礎塑造是造形藝術中最重要的課程之一。每年四十位新生中，一半來自普通高中，另一半來自美術班，其寫實訓練不足者大有人在。在這種狀況下，要如何讓他們能夠形塑寫實人像?這是筆者不斷研究、實驗的課題。本文的寫作奠基於寫實人體在泥塑中的實踐，目的是在為理論與實作之間鋪墊一塊踏板，也是在提升實作課程的理論高度。

本章聚焦在寫實人像塑造之基本途徑，分成三個單元進行：

1.雕塑訓練的「觀察力培養」：本單元目的在建立人體造形規律的觀念與藝用解剖學、素描課程來培養觀察力，內容包括：重心線經過的位置、動勢線的變化、體中軸與左右對稱點連接線與動態的關係、動態的強化……等等。

2.造形與解剖的結合：大部分學生在立體形塑時，容易迷失在細部的雕琢，而無法參透解剖在體表的表現。本單元以上一本書《頭部造形規律之解析》為基礎，以特定的「光」投射在優秀的角面像、解剖像上，將人體複雜的形式條理化地突顯出來，以協助形塑者從空間的角度思考造形與解剖結構。[1]

3.胸像製作：有了理論基礎並不代表具備實作能力，還必須籍著有效率的立體形塑方法執行，否則塑形不成反而易對理論產生懷疑。立體形塑困難，人像寫實塑造更為複雜，因此本文先藉著「石膏像仿作」闡述「仿作」的科學方法與基本塑造的科學方法之應用，這些是文獻中從未出現的內容。之後再進入真人「胸像製作」的科學方法，這些也納入上一章 ZBush 的建模方式。以科學的方法進行立體形塑，從基本形開始就有如建築中的大架構，有了好的架構解剖形態、造形規律才得以安置在正確的位置，完成具水準的寫實人像。沒有好的架構、僅在意細部雕琢，就好比建築中的雕花，近處才看得到，流於整體氣勢不足。

一、因應雕塑訓練的「觀察力培養」

作為藝術語言，繪畫與雕塑有不少共通性，但是，又有著極大差異處。從視覺生理學上來講，物體形象的產生，起於光線投射於物象、物象再反射於視網膜上，所以，本質上是二維的。繪畫通常是反映出現在眼見的「面」，再創造虛幻的「形」的二維藝術表現，因此它的基本訓練較容易入手。而立體物象是經由無數次視網膜上的投影所綜合而成的，通過多重角度的觀察，才能形成正面、側面、背面、頂面……等三維立體的視覺印象。三度空間的雕塑作品是由各個面的造形綜合而成，因此它困難多了，更須藉助更多的素描訓練來加強。

「基礎塑造」是雕塑教育的最重要課程之一，教學上必須有明確、具體的方法，才能奠定良好的塑造基礎。「觀察力的培養」首先聚焦在「人體造形規律」的認識，由於頭頸肩與軀幹是不可分割的，所以有些論點必須從全身的角度來說明。「人體造形規律」中蘊涵了比例、重心線、體塊、動態、動勢、方向、空間、結構……等等，最有效率的方法是藉著素描課有系統的認識、描繪、記憶。

I 從「人體造形規律」開始

有正確的觀察法才可正確掌握造形，正確的觀察法歸納起來有三點：

- 養成觀察「整體」的習慣
- 養成觀察「形體」的習慣
- 養成觀察「空間」的習慣

「整體」、「形體」、「空間」三者關係密不可分，談「整體」時總是涉及形體、空間，談「形體」、「空間」時亦涉及其它兩者，因此以下說明是三者的綜合。「觀察力的培養」聚焦在「整體」地觀察人體造形大規律，從中瞭解大「體塊」在「空間」的佈局。

所謂「整體觀察」就是一種全域性的觀察方式，立體作品打動人的是那股意氣相連的「氣勢」，在複雜的造形中，特別需要「氣勢」的貫通和變化，它唯有在全域性的經營中才能達到。一般來說，「整體觀察」中需與對象物至少保持在身高二倍之外的距離，觀察時將複雜形體條理化，觀看體積、空間，莫為局部凹凸起伏轉移了重點。

以下從人體造形的軸心—「重心線」—開始說明，接著再說明「動勢線」、「體中軸與左

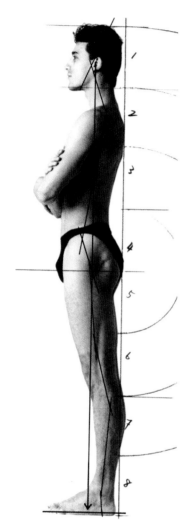

右對稱點連接線」在人體造形的意義。「重心線」是穩定「氣勢」的根源，「動勢線」、「體中軸與左右對稱點連接線」等則增強「氣勢」。

1. 重心線

古希臘哲學家畢達哥拉斯（Pythagoras, 580-500 BC）提出「美就是和諧與比例」，認為「萬物按照一定的比例而構成和諧的秩序關係」、「人體之美是存在各部分之間的對稱和適當的比例」。[2] 對筆者而言，人體的和諧首在於重心線經過位置的安排，因為重心線的前後左右之重量是相等的，而美的比例可直接引用典藉中常見的 7.5 頭高比例。（圖1）

立姿時人體的重心點在骨盆內，經過重心點的垂直線即是重心線，重心線經過體表的位置有固定規律，它是穩定造形的基準線，因此在泥塑中重心線位置是否得宜，關係著整體的和諧。

在立正、雙腳平均分攤身體重量時，重心線將人體劃分成左右對稱的兩半；若身體重量偏向一側時，正面角度的重心線經過胸骨上窩、落在受力的腳背上；背面角度的重心線經過第七頸椎、落在受力腳；側面角度的重心線經過耳前緣、大轉子、臏骨後緣後再落在受力腳外側長度的二分之一處。[3] 重心線穩定整體的造型，因此在寫實人像中應盡早確立。

2. 動勢

節奏是指物體動向的秩序，節奏感包括規律、反覆、連續，節奏速度有快慢區別，力度則由強弱程度來構成。人體的節奏感主要是由體塊的「動勢」所形成，一旦節奏雜亂就失去律動感，也減弱了「氣勢」。本文僅就存在一般立姿的狀況作說明。

雙腳平均分攤身體重量時，人體左右完全對稱，節奏感明顯存在上下肢及側面體態中；若重量偏移到一側時，支撐腳的膝關節及骨盆的體塊被推得比較高，而支撐側的肩膀、胸廓體塊則落下，這種下撐上落的反應為矯正反應，

使得人體產生大平衡。此時人體左右失去了對稱,人體整體的動勢如圖所示(圖2)。

　　側面的人體軀幹向前突,下肢後拖,參考圖1。人體體塊由頭至足底呈現一前一後的動勢:胸部向前下、骨盆向後下、大腿回前、膝斜向後下、小腿回前、腳踝直向足部、頸部向前上承接頭部。這是一種完美的緩衝裝置,當人體受到撞擊時,力道在轉折中消滅,人體因此較易保持平衡。人體本身體塊的動勢組合成節奏,節奏是形式美的重要元素。

3. 體中軸與左右對稱點連接線

　　足部的每個動作皆牽動全身,「體中軸」完全反應出軀幹的動態,而正前與正後視點的體中軸與左右對稱點連接線呈垂直關係,因此體中軸與左右對稱點連接線是動態表現的指引。(圖3)

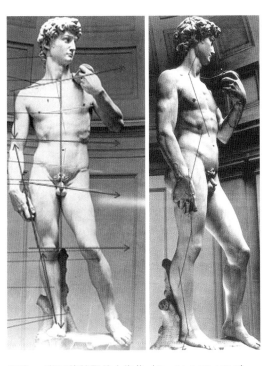

◐圖2　米開蘭基羅的大衛像(David,1501-1504),重心線、動勢線由筆者所繪。全正面的重心線經過胸骨上窩、重心腳。軀幹上的藍色縱線是胸廓與骨盆的動勢線,橫線是左右對稱點連接線,正與背面角度的對稱點連接線必與藍色縱向動勢線呈垂直關係;右圖紅線為側面的動勢線,大衛像的造形規律與自然人一致。

◐圖3　安東尼歐‧卡諾瓦(Antonio Canova, 1757-1822)作品—海立克斯與力卡。體中軸完全反應身體動勢,它的弧度介於左右輪廓線間,而左右對稱點連接線與體中軸幾乎呈垂直關係,海立克斯的造形規律與自然人一致。

4. 體積與結構

　　如果將人體的各個部位概括成長方形體塊，以體塊來思考人體，是解決空間問題的有效途徑。美國雕塑家艾略特‧古德芬格（Eiot Goldfinger）於 1991 年由牛津大學出版的 Human Anatomy for Artists（中譯《牛津藝用人體解剖學》），書中內容最引人興趣的有兩部份：

- 一是模特兒與肌肉、骨骼對照圖，對內部結構與外在形態的連結具相當大的貢獻。
- 二是筆者最為欣賞的一章—「人體的基本造型」，例如：人體模特兒與各種幾何圖形化造形的對照圖，分成全身、頭部、手部三單元；全身以軸線造型、塊狀造型、連續面造型、由粗到細的圓柱體造型與卵圓形造型與模特兒對照，其中的「塊狀造型」充分表現出動態中與每一體塊的不同方位，因此筆者將它引用至教學中，以加強人體動態、體塊方位的觀念。（圖 4）至於頭部亦以塊狀造型、圓體造型、圓平面的組合造型、皮表下方的結構形態造型與簡化的平面造型與模特兒對照，其中的「簡化的平面造型」，則促使筆者進一步地改良，讓面與面之間的交界移至正確解剖點處，以符合人體之造形規律，製作出「幾何圖形化 3D 模型」，以此簡化圖型強化讀者的基本造形觀念。

⊕圖 4　美國雕塑家艾略特‧古德芬格（Eiot Goldfinger）出版的 Human Anatomy for Artists（中譯《牛津藝用人體解剖學》）中的人體幾何圖形化造形，充分表現出動態中與每一體塊的方位、動勢。從側前圖中可見全身一前一後的動勢與圖 1 模特兒同，除了軀幹前突、小腿後收，每一關節處的接合皆呈現出自然人的造形規律，幾何圖形化的人體更能直接的強化造形觀念。例如：

·膝關節的前突與小腿的後突，重力腳側的膝關節較高、游離腳側較低。
·大腿根部與 幹的交會時，重力腳側較高、游離腳側較低。
·重力腳側的骨盆較高、肩側較低。
·重力腳側的足部直指前方，參考圖 2 大衛像。（足的方向與膝關節同，大衛像的游離腳方向亦與膝關節同，圖 3 海立克斯的腳方向亦與膝關節同）
·從正面圖中可以看到手心朝內時上肢的動勢：上臂微外、前臂更外、手部收回，參考圖 2 大衛像。
·圖中唯一有爭識的是：左圖胸廓體塊的厚度。當左手臂前伸時它帶動左胸前移，此時胸廓前面體塊應較骨盆窄、側面體塊應較骨盆寬，右圖則反之。有關這部分的修正可以在以下素描中見到。

《牛津藝用人體解剖學》有系統地研究人體，是一本非常有價值的書。唯書中而文字說明多在描述解剖現象，太偏重生理現象欠缺對造形的探討，甚為可惜！[4]（圖5）

體積感是一種視覺感受，謝赫（公元 479——502 年）提出「繪畫六法」中的「骨法用筆」，「骨」是指內在性格，即內在骨架等結構的表現，也就是描繪時不能忘記外在與內部解剖結構的連繫。殊途同歸的是 —— 米開朗基羅（Buonarroti Michelangelo, 1475-1564） 追求石塊中隱藏的有機本質，釋放禁錮其中的靈魂——他認為人體是藝術表現最好的途徑，精神是從肉體釋放中呈現。[5] 解剖結構是生命的源頭，外在形體與內部「結構」貫穿聯結，有如抓住了物體的靈魂，否則生命力就衰弱了。（圖6、7、8）

5. 空間

無論素描或塑造，形塑物象通常先以輪廓線界定範圍，但是輪廓線並不是形體的邊界，它必需表達轉入深度空間的厚度，因此輪廓線是透視的面。在素描中，輪廓線的虛實常常代表空間的延伸或終止。在塑造中，凡是越想處理好正面，就越需要多觀察側面，只有不斷從其它角度觀察，正如羅丹所說：「不要從長度著眼，而要從深度著眼。把平面當作是一個體積的邊緣來思考，把點當做是向著你的尖端來看。」[6] 為了深度空間的認識，塑造時要經常地移動視點，在不斷改變視角、視野逐步圍繞形體的過程中，無以計數的「輪廓圖像」不斷加深對形體的理解，逐漸地能夠從物象正面推敲、體會物體側面。經此不論視點如何改變，視覺不再只停留在瞬間的「面」上，而是習慣性地把形體對應的兩方一起觀察。

⊃圖5　在每張素描旁邊皆需繪上長方體人型小圖，以加強每一體塊的方位、動態、整體造形觀念。正面角度的胸廓體塊露出長方體底面、骨盆露出頂面，代表胸廓體塊斜向前下、骨盆斜向後下;骨盆左右側隱藏，代表骨盆是正面角度，胸廓體塊露出左側，代表前伸的左手將胸廓左側前拉。二上賴俞靜作業。

圖6 以強光投射
向模特兒照出重要
分面處,以直線筆
觸增強體積感(參
考長方形體塊上下
緣的橫向線)、方
向感、動勢,二上
葉欣樺、李旻軍作
業。

圖7 左圖參考長方形體塊上下緣的橫向線筆觸,以筆觸的增　來呈現動勢、方位、立體感,中圖以筆觸的多寡呈現結構的凹
凸起伏,右圖為最後的作業。以幾何圖型化的長方體人型偽素描練習的基底,可以增強人體塑造的體積表現。二上焦聖偉、林秀
玲、施皓作業。

◐圖 8　以直線筆觸增強體積感的練習之後，進一步以更
接近自然人造形的橫斷面筆觸練習。

◐圖 9　隨著橫斷面筆觸密度的增減人體逐漸結實，此時加入部分的其它筆觸，越來深入的描繪越接近傳統素描。二上學生林孟
萱、李映潔、張伯豪作業。

II 以計劃性的「光」突顯體積、結構與空間感

對於整體觀察、形體表現、空間關係的培養，在素描課的訓練並不少於塑造。這裡所指的素描是契斯恰科夫（ПавелПетровичЧистяков, 1832лПетр），俄羅斯美術教育家教學體系的素描，是立足於唯物主義的思想，把素描界定為一種「思維過程」，即對客觀物質存在形態的認知過程。這種界定把素描從創作的眾多要求中解放出來，明確了素描練習的目的與任務，使得素描定位在造形藝術的基礎，以科學手段為準則，以提高造形認知能力和表現水準為目標。[7] 本文「因應雕塑訓練的素描」企圖有系統地讓學生確實地觀察、記憶以表現人體體積感、結構感、空間感，文中不做素描技法之探討。

形體的起伏甚往往只能經由「看」來，少有機會觸摸。藉由「光」得以看見物象，其中的明暗變化代表了形體起伏，但是，要如何有系統、有效率地認識造形規律？！繪畫作品中常採斜向光、多向光，它概括了縱向與橫向的形體變化，雖然豐富，但是，不易研判造形。因此以「光」認識形體，應由逐漸移動的縱光全面認識形體的縱向起伏、逐漸移動的橫光全面認識形體的橫向起伏。

由於泥塑教室需要確保每位塑造者都可清楚的看到塑造對象，因此以「光」閱讀形體在素描課程進行更為理想。本文之論述亦以頭部為例，以優秀雕塑作品認識人物造形是非常重要的，即使不是原作，哪怕翻製得比較模糊的石膏像也大有益處，此外名作中也訴說著大師們是如何觀察與表現。以下逐一說明：

A. 藉背景圖象定位石膏像視角

畫石膏像時要走到側面、背面等深度空間觀察，以便暸解整體造形，但是，提筆畫的時候，就要嚴謹地從定點描繪，因為只要視點稍微移動造形就有差異，無法明確地記憶形體。觀察是全面性的遊走觀看，描繪應是聚焦於某角度去描繪，如此才能累積成嚴謹的整體造型。

一般素描練習中，描繪者都以一個大概的角度進行描繪，在 3D 建模中談到五官位置為判定視角的依據，但是，平面描繪時可以更簡單些，可以直接以石膏像背景中的圖象來幫助視角的定位。在描繪者站定後，由此視點找尋石膏像與背景中直接關係的圖象為基準點，背景基準點確定後，每一個落筆前一定要確認基準點與石膏像關係如前，如此就可以確保在同一視角描繪了。倘若改天要繼續這張素描，石膏像與畫架位置被迫重擺，此時就要以既有的畫

面，回溯到與上次一致的視角，再由此視角重新找一個與
石膏像直接關係的圖象為新基準點。如果背景是素面的，
則在背景位置貼上暫時的記號，為自己立一個直接關係的
基準點。

B. 以「光」突顯體積、結構與空間感

立方體是幾何形體中最具體積感的，但是在混亂的光線
中很可能不如一個經過打光的球體，因此有計劃的光源才
能有系統的呈現立體感、結構感與空間感，石膏像、人像
打光可分三個階段，即：縱向光、橫向光、斜向光，說明
如下：

1. 以縱向光突顯解剖結構

一般觀察中，常見到的是人物的橫向角度，甚少有機會
以俯視、仰視觀察，因此先由縱光投射中以認識縱向形體
變化。重點如下：（圖10）

■ 同角度的觀察、記憶、描繪形體，以一次頂光、一次底
　光進行。因為在頂光或底光投射中，總有一些部位被隱
　藏在暗調中，或一些柔和的起伏都往往要藉助另一方向
　的光源才能夠被突顯出來。以同角度的觀察描繪，可以
　將體塊的位置、方向、動態、空間感、結構的嵌合全都
　「讀」進去。因此至少要做到正面、背面、側面等角度以
　上光、下光來描繪，以確切認識造形。

⊃圖10　因應雕塑訓練的素描教學，分別以底光、頂光、側光投射在石膏像
上，從對照中可以發現在不同光源中可以看到其它光源時看不到的起伏。例
如：底光中腰部的收窄、腹部肚臍處較尖、胸骨柄的突出……圖為一上張
伯豪、詹宜芳、郭淨行作業。

- 解剖結構是左右對稱的，它的呈現需仰賴頂光、底光，它雖然複雜，但是，呈現在外有一定規律，打光時需注意解剖結構的突顯，將生命力的根源與外在形體貫穿聯結。正面與背面縱向光投射時，要注意左右的對稱感，否則易變得複雜而無意義。
- 正面角度要注意眉弓隆起、眉弓、上顎骨、頦突隆的造形；側面角度注意顴骨弓、咬肌、下顎底的呈現。

2. 以橫向光突顯體積

為了方便研究複雜的形體起伏，通常把起伏相對平緩的部分叫做「面」，將「面」與「面」的交集定義為「線」。將頭部先想像成立方體是為了增強體積感，以光在石膏像上找出「面」與「面」交界的稜邊，以突顯出不同的「面」在不同空間中的差異，立體感、體積感、空間感也跟著提升了。重點如下：（圖11）

- 以光做「面」的劃分：人物畫最常描繪的是正面與側面共存的角度，因此正、側交界線經過的位置最是重要，之後再逐步去認識側背或頂縱、縱底交界線。在上一本書《頭部造形規律之解析》中，以光證明自然人的正、側交界經過額結節外側、眉峰、眶外角、顴突隆、頦結節外側。石膏名作也都是如此，雖然原作的年代、作者不一，但都有著共同的規律。白色的石膏像可以提供長時間、反覆多角度觀察、描繪，是認識、記憶造形規律最好的方法。
- 由於光的行徑與視線都是以直線前進，遇阻礙則終止。所以，這條線必定外圍輪廓線經過的位置，因此它也是修正塑造泥型的重要參考。熟記交界線後，將它畫在泥型上，以順時針、逆時針方向轉動，它必是某視點的外圍輪廓線，可以以此調整泥型。
- 立體感的表現如果只在大面的區分，那就太粗糙了，應在大面中再提升出小面的隆起，它們可以是某角度的外圍輪廓線經過的地方，也是某角度的最大範圍經過處。
- 面中介處的提升：從正面角度觀看頭部，能看到完整的全正面以及一部分的頂面、左右側面、底面；當光源來自石膏像正面視點位置時，亮面終止於全正面外圍輪廓線經過處，此位置絕大部分是在大面的中央帶。正面視點外圍輪廓線經過的位置在顱頂結節、顱側結節、顴骨弓隆起、頰轉角、頦結節。它的範圍從下巴的頦結節向後上延伸，空間的延伸增加了形體的層次。若藉著素描認識、記憶此規律，然後將此規律畫在泥型上，再將泥型轉至所屬的正面或側面、背面角度，檢查它是否為外圍輪廓線經過處，這是調整泥型方法之一。
- 再舉一例，臉部的中央帶隆起範圍在哪？當光源在側面視點位置時，光照邊際處即為外圍輪廓線經過的位置，由於人體是左右對稱的，所以，畫出另側對稱位置後，中央帶就是最向前突出的範圍。

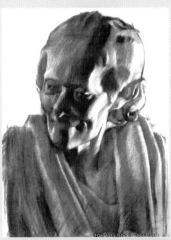
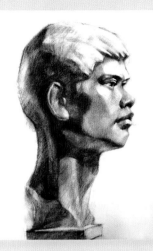

🎧圖 11　因應雕塑系的石膏素描教學，左圖從底光投射中練習縱面的起伏，中圖是以側後光呈現正與側交界規律，右圖以正前光源呈現正面輪廓線經過的位置，藉著光照邊際讓學生瞭解分面線在深度空間的造形規律。圖為一上學生李映潔、黃仲傑、謝瑩瑩作業。

3. 以斜向光認識形體的豐富與細膩

　　斜光中的物象最美，它包納了多向度的立體變化，是繪畫中大量採用的光源。然而，這種它較不易從明暗中判讀形體起伏的根源。因此筆者主張先經由縱向、橫向的立體認識後，觀察者才能夠進一步地從斜光中認識形體更細膩的變化。

　　雕塑訓練的素描練習必需是科學的、嚴謹的，有明確的步驟才能有效率的往前推進。立體成型本身是困難的，若未藉著一次次的縱向、橫向、斜向光的練習，是無法清楚瞭解人體造形。這種素描練習看似耗時，但是，卻可避免在毫無章法中浪費時間。

　　本節因應雕塑訓練的「觀察力培養」，目的在藉助「光」關讀石膏像、練習素描，加強立體觀念、應用至人像塑造。接續的第二單元「造形與解剖的結合－以體塊強化形體觀念」，有系統的逐一以光突顯頭部每個角度的縱向、橫向造形與解剖結構，以支援第三單元「胸像製作」的立體表現。

二、造形與解剖的結合
——以體塊強化解剖結構觀念

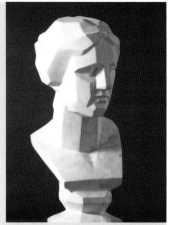

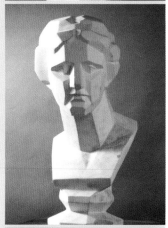

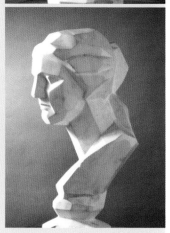

○圖1 維納斯角面像是以「面」呈現體表造形特徵，未與內部解剖結構連結。

外在僅是表象，結構才是生命的本質。結構可分為兩種，一是解剖結構，一是形體結構。解剖結構是指人體構成的基本要素─骨骼、肌肉等─顯示於外的形狀，是人像塑造中表現的要點之一。形體結構是指外在形體的造形特徵，人體體表變化柔和，在塑造過程中容易迷失在局部起伏中，以致失去整體感。在《頭部造形規津之解析》中，筆者結合了形體結構與解剖結構，一一證明「外圍輪廓經過處」、「面的交界處」、「大面中的解剖結構」、「五官的體表變化」等造形規律，以及每個解剖點的 x.y.z 位置，由一般視覺的相近「面」跨入「深度空間」。但是，它們有如一條條獨立的「線」，要如何將「線」聯結成網、形成體？如何以解剖結構增強人像塑造的體量感？這是本文撰寫的目的，進行方法說明如下：

■ 將頭部幾何形體化，分出大面。換言之是配合塑造由「大體」的建立開始進行，「大體」是指巨觀的、整體的，是從形體最單純的總體視覺開始，此時每個面都有它的方位與深度範圍，立體感明確。

■ 在大面中引入解剖結構，並進一步地再分成數個體塊，突顯解剖與形體的相互穿插及體積、結構的連貫性。

■ 將體塊逐漸地轉成自然人，在自然人中像尋找與解剖結構的連結。

以上的步驟雖然是由簡而繁、由大體而局部，亦可由繁思簡、由局部思大體、由細微思整體；但是如何簡化？「大體」是什麼？卻是不能夠憑空想像出來的。自然人形體柔在一般光線下是無法充分體會「大體」變化的，因此藉用特定「光」、配合特定的石膏來分析，說明如下：

■ 筆者以「光」投射在這些石膏像上，它們皆呈現與自然人相同的規律，因此也證明這些藝術家的作品極其完美，它既是藝術品又是難得的教材。這些石膏像經年累月佇立在眾人面前，但是，在文獻中尚未有人如筆者般有系統以「光」突顯造形規律，這個方法、這個規律是經過八年研究才定案的，是相當珍貴的資料。

■ 文中以兩組石膏像交叉證明，第一組的三件是「農夫像」、「農夫解剖像」、「農夫角面像」；「農夫像」是一件非常優秀的自然人寫實作品，「農夫解剖像」解剖位置正確，製作細膩，與自然人外觀密切結合，「農夫角面像」的「分面」完全從解剖結構著手，與其它從外形做分面的石膏像大不相同。[8]（圖1）另一組的二件是伊頓・烏東（Eaton-Houdon,1741-1828）的「人體解剖像」及其「頭部角面像」，烏東的「人體解剖像」是藝術家、醫生也要觀摩的範本。而他的角面像的分面比「農夫角面像」更簡化，亦符合解剖結構的表現，適合做初步分面之參考。[9]

■ 五件石膏像的選用，分別具備以下的參考價值：
 ・兩件幾何形體化石膏像都是造形與解剖結合的石膏像，每一體塊都呈現出比自然人更清晰的方位、範圍。人體複雜的形式更加條理化、更鮮明地被展示出來，將有助於形塑者從造型、空間經營、形體的認知，更具整體性、直觀性、形象化的形式語言。
 ・「烏東的角面像」是將自然人幾何形體化，粗分出幾個大面，是「大體」表現的初步。
 ・「農夫角面像」進一步的引入更多的解剖結構，並藉體塊化呈現各部的方位與深度範圍，是立體表現的重要參考。
 ・「農夫像」是由角面像體塊化逐漸地轉成自然人的參考。
 ・「農夫解剖像」、「烏東人體解剖像」是在人像中解剖表現的參考。

■ 雖然「農夫像」是蓄著鬍子、轉頭的老人，「烏東人體解剖像」的頭部前傾並微側；但是，仍舊可以看到他們的共同規律，幾乎再也沒有更恰當的範例了。

　　本節「造形與解剖的結合－以體塊強化立體觀念」研究安排在「泥塑中的胸像成型」章節內，是因為立體塑造比一般建模的方式更活潑，關係更密切，希望藉此為理論與實作鋪墊一塊踏板。本文敘述與實作程序，實有出入，這是為了能夠完整而不累贅的陳述某些觀點。文中分三個單元：「大面的劃分」、「最大範圍經過深度空間的位置」以及「縱向與橫向的體塊串連」，這些造形規律在《頭部造形規律之解析》中，已以自然人一一證明，在此將它做全面性的統合。說明如下：

 ・由烏東大解剖者頭部角面像、農夫角面像、農夫像、農夫解剖像、烏東人體解剖像，由簡而繁的安排，以配合美術實作的流程。
 ・雖然「大面的劃分」、「最大範圍經過深度空間的位置」以及「縱向與橫向的體塊串連」，對於美術實作都非常重要，但是，「大面的分界」、「最大範圍經過的位置」對於初為立體形塑者極為重要，而「縱向與橫向的體塊串連」是基於立體、平面之需所做的安排。

　　以下石膏像雖依序為大解剖者角面像、農夫角面像、農夫像、農夫解剖像、烏東的人體解剖像，但，亦視狀況而省略了某些特微不明的石膏像，至於示意圖中的解剖位置，僅在某石膏像上做代表性之標示與重點說明。

I 立體感的提升
——六大面的劃分與造形意義

　　立方體最具立體感與空間感，它的每個面都具明確的方向，面與面交界又有清晰稜線。頭部的造形雖然和立方體相去甚遠，也不具任何分面線。為了方便研究，通常會先把頭部假設為立方體，分出六個面，自然人大面的交界處是在相近位置以重要的轉折點（解剖點）串連而成。以下以「光照邊際」呈現各石膏像的大面的交界處，優秀的石膏像與自然人有著共同規律。幾何形體化石膏像上的每小體塊相互穿插，解剖結構呈現出比自然人更清楚位置、範圍、起伏，對寫實人像的解剖結構置入極具參考價值。

a. 頂、縱交界的「五邊形」限制了縱面範圍

- 形塑人像時應盡早檢視顱頂的五邊形，以限制縱向形體範圍（耳殼除外）。（圖 2、2-1）
- 頂、縱交界是由左右「額結節」、「顱側結節」與「枕後突隆」五個點圍繞而成，從光照邊際中可以看到頂、縱交界在正面、側面皆成弧線。
- 第一、二列近額中央的兩個轉角就是「額結節」的位置，正與側的交角為「額轉角」。「顱側結節」在側面的耳後緣垂直線上，第二列農夫角面像中呈現得最標準。
- 第二列農夫角面像上眉峰的亮點是因為光線穿過「額轉角」投射在眉峰上。
- 第三列農夫像額上兩個波浪形亮點，是「額結節」的上緣。
- 第四列為農夫解剖像，除去表層後骨骼、肌肉的凹凸起伏特別強烈。
- 實做時最易疏忽的幾點為：
 - 疏於以俯視角檢查頭型，未以此限制住縱面的範圍。應仔細觀察模特兒，準確做出左右「額結節」、「顱側結節」與「枕後突隆」的深度位置及縱面的高度位置。
 - 正面的「顱側結節」寬度不足，使得面顱大於腦顱，顯得年紀較大。年長者由於長年的口顎運動刺激，顴骨弓、下顎骨、咬肌逐漸擴大，中年後面顱始大於腦顱。
 - 繪畫時頭髮的光影未配合頭顱形狀。

○圖 2　頭部頂面的五邊形，下方為額前，上為枕後，a 為額結節、b 顱側結節、c 枕後突隆、d 顱頂結節。

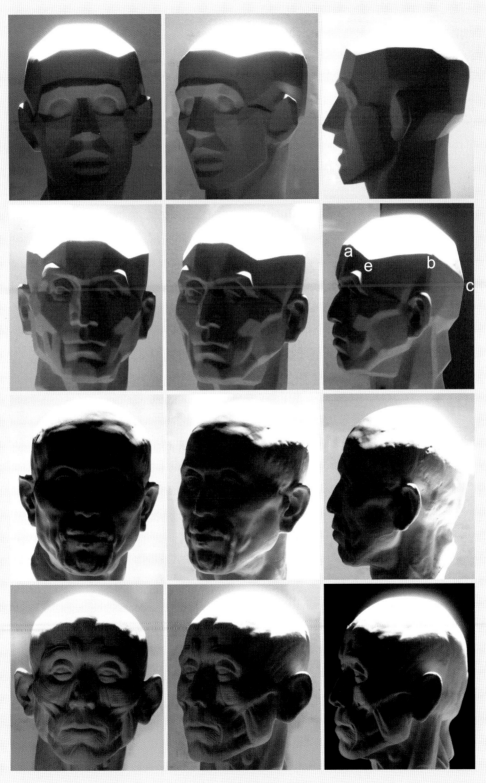

∩圖 2-1 「頂縱交界」示意圖

🎧圖 3　底縱交界的下顎骨底緣呈「V」型，下顎底、頸部中央帶較隆起。

b.底面的下顎底「矢狀面」定出「頸前三角」的深度

■ 下顎骨底緣的「V」字型是臉縱面與底面的交界，下顎底後緣與頸縱面交會亦呈「V」型，前後緣的雙「V」會合成下顎底的「矢」狀面，「矢」狀面延伸至下顎角、下顎枝，在胸鎖乳突肌 e 前定出頸前三角 g 的深度。（圖 3、3-1）

■ 側面角度的下顎枝與耳前緣的斜度相似，下顎枝的向上延伸線交會於耳殼寬度三分之一處。

■ 下顎底與頸縱面的「頸顎交會點」f，約在側面角度的下巴至耳前緣二分之一處，參考圖 2-1 二、三、四列右欄，而圖 2-1 第一列大解剖者角面像之下顎深度不足，「頸顎交會點」太前，耳朵亦太前面。

■ 從前面觀看，看不到下顎底「矢」狀面，它被下巴遮住了，側面角度才看得到垂懸著的「矢」狀面。塑造時要盡早在側面把下顎底緣 a、「頸顎交會點」f、下顎枝後緣 c 劃分出來，耳型、胸鎖乳突肌 f 做出來。

■ 由兩邊的胸鎖乳突肌 e 的內側範圍是「頸前三角」，「頸前三角」又可以分成左右兩個三角形，兩個三角形在中央帶會合處有向前隆起喉節、氣管。

■ 解剖位置：a. 下顎骨底緣　b. 下顎角　c. 下顎枝　d. 咬肌　e.胸鎖乳突肌　f. 頸顎交會點

■ 實做時最易疏忽的幾點為：

・下顎底深度不足，側面角度的「頸顎交會點」f 一般在下巴前至耳殼距離的二分之一處。

・側面的胸鎖乳突肌太前面，以致側面「頸前三角」露出太少、立體感不足。

・耳前緣斜度與下顎枝同，唯口部開時例外。

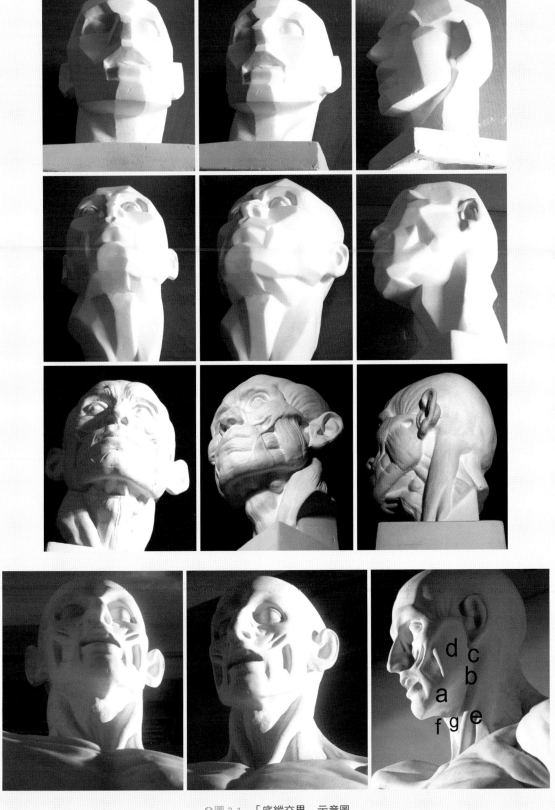

●圖 3-1 「底縱交界」示意圖

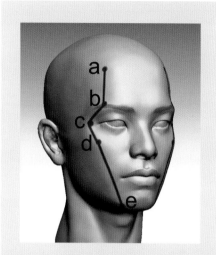

○圖 4　正側交界處與遠端輪廓呈對稱狀，交界線略呈「N」字型。

c. 正、側交界之間以顴骨處最寬、下巴最窄、額居中

- 角面化的目的是取得形體最單純的總體視覺趨勢，人像角面化後必捨棄某些細節；第一列大解剖者角面像更是如此，而第二列農夫角面像進一步的表現更多解剖結構，但是，受到鬍鬚干擾，因此本單元以第三列農夫像為重點，因他的鬍鬚較易於辨識，觀察者可越過它回到正確的交界位置。

- 臉部是描繪的重點，因此正、側交界是頭部最重要的分面線，它是立體轉換的位置。正側交界經過「額結節」外側、眉峰、眶外角、「顴突隆」、「頦結節」外側。（圖4、4-1）

- 正、側交界以側前角度受透視影響最低，因此將它安排在第一欄。人像描繪在側前角度時應多觀察遠端輪廓線，它暗示著近端交界線的路徑。

- 無論任何角度，臉部正面的顴骨處較寬、下巴最窄、額居中；任何角度的正側交界都是「顴突隆」最外（眶外角除外）、「額結節」略內、「頦結節」最近中心線。

- 眶外角位置比「顴突隆」更外、更後，但是，它的面積很小，又常為陰影所遮蔽，所以，一般在「顴突隆」定位後，再取眶外角位置。

- 解剖位置：a. 額結節　b. 眉峰　c. 眶外角　d. 顴突隆　e. 頦結節　f. 胸鎖乳突肌

- 實做時最易疏忽的幾點為：
 - ·正、側交界線是深度空間的開始，尤其正面、側面角度要注意交面線與外圍輪廓線的距離。
 - ·注意側面角度時的「眉峰」位置，「眉峰」位置暗示著額正面的範圍，「眉峰」太前面則沒有空間表現額的圓弧度。
 - ·側面角度的「眶外角」位置深度不足則無法表現出眼睛的圓弧度。

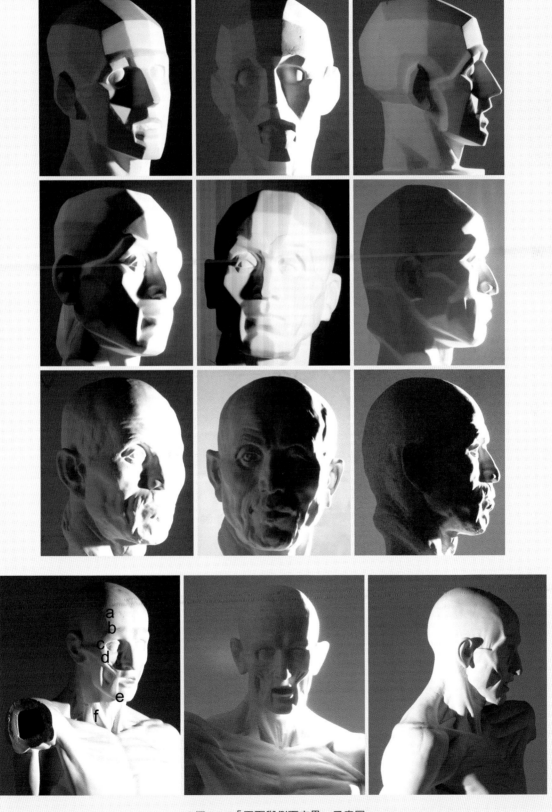

◑圖 4-1 「正面與側面交界」示意圖

○圖 5 側、背交界沿著斜方肌外緣，再順著頭顱弧度向上。

d. 側、背交界之間以顱底處最窄、顱側結節水平處最寬

■ 背面的腦顱向下延伸與頸部合為一體，側背交界是由頸部的斜方肌外緣向上延伸，再沿著頭顱的弧度上行。側、背交界之間的全背面，以枕頸交會處最窄、顱側結節水平處最寬，參考第二、三列背面圖。（圖 5、5-1）

■ 背面角度的枕骨下方頸椎外側的二分之一處是側背交界，如：第二列農夫像背面圖；體格強壯者則超過二分一範圍，如：第四列大解剖者。

■ 第二列農夫像的頭顱向順時針方向轉，可以看到：斜方肌上部隨之轉向順時針方向，頸後拉出褶痕。

■ 解剖位置：a. 斜方肌　b. 第七頸椎　c. 三角窩　d. 肩胛岡　e. 肩胛骨下角　f. 肩胛骨脊緣（右臂上提肩胛骨下角轉向外上，左臂略後肩胛骨下角微內）

■ 實做時最易疏忽的：
 ・顱後與臉部錯位，避免方法：在泥型的木底座畫上「米」字座標，六點鐘位置是臉中軸位置、十二點是頭顱正後，以三點、九點定位左右耳前緣。
 ・臉中軸線、頭中軸線斜度需一致，有關這部分在下單元「三、泥塑中的胸像成型」之「胸像製作」中說明。

e. 小結——以自然人為例

本單元以交界處呈現得最清楚、最簡潔的模特兒為例，藉著真人模特兒與石膏像銜接，至於不同臉型的交界處的差異詳見於上一本書《頭部造形規律之解析》。（圖 6）由於頭部受髮色與髮向干擾，在第二列搭配上頭骨以與第一列對照。除了認識解剖位置外，亦應注意大面的交界處與整體造形的關係，例如它與外圍輪廓線之距離關係，尤其是在全正面、全側面、全背面角度中，它是深度空間的開始。由於正與側共存是繪畫中最常描繪的角度，所以，統一把它放在第一欄，以兩幅作品作說明。（圖 7、8）

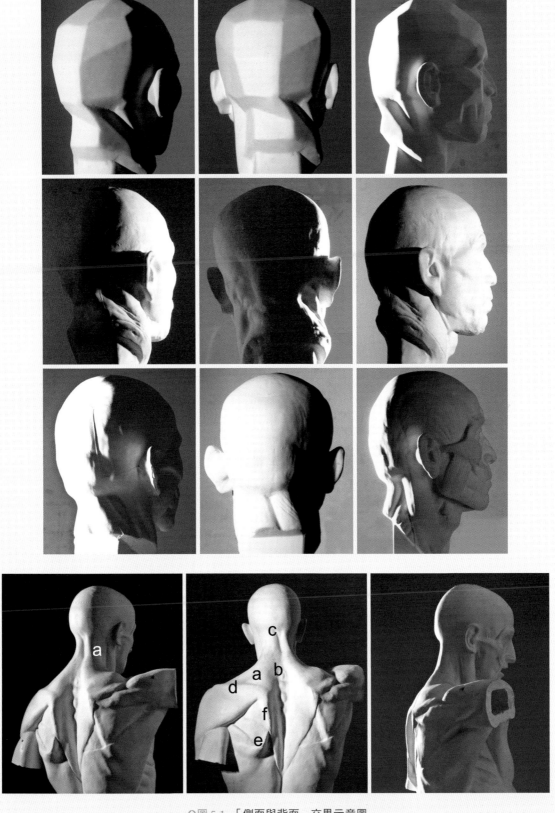

〇圖 5-1 「側面與背面」交界示意圖

○圖6　立體感的提升
——六大面的劃分

頂、縱交界處：由左右額結
節、顳側結節與枕後突隆，五
個點圍繞而成。

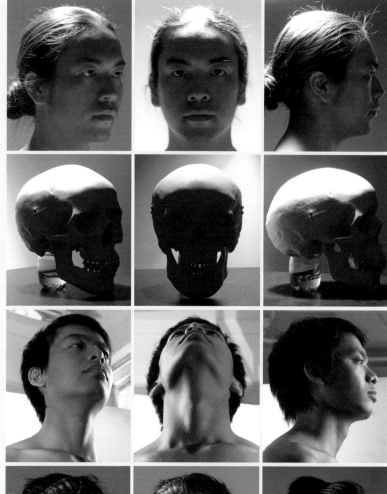

底、縱交界處：下顎骨「V」
字型的底緣。

正、側交界處：經過額結節
外側、眉峰、眶外角、顴突
隆、頦結節外側，呈「N」字
形。

側、背交界處：沿著頸部斜
方肌外緣向上,再順著頭部弧
度上行。

◐圖7　阿道夫・門采爾（Adolpyh Von Menzel）素描，以樸實的技巧瀟灑又精準地詮釋人物。畫中的正、側交界處經過額結節外側、眉峰、眶外角、顴突隆、頦結節。從照片中可以看到光照邊際呈現為「N」字形，門采爾的素描亦是如此，此角度的交界線與遠端輪廓線幾乎呈對稱。

◐圖8　烏克蘭女畫家凱娣・格內瓦（Katya Gridneva）筆下的芭蕾舞者。畫中的光源較高，明暗交界經過頸部斜方肌外緣、肩峰、肩胛岡、肩胛骨脊緣。照片中模特兒是採橫向光源，目的在表現側與背交界處經過斜方肌外緣與肩峰。畫中與模特兒在這部分倒是相當一致，都與遠端外圍輪廓線呈對稱關係。作品取自 http：//www.xcar.com.cn/bbs/viewthread.php?tid=27983581

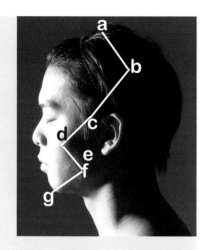

○ 圖9 正面視點最大範圍經過處示意圖，略呈「w」字形。d 為顴突隆，在最大範圍之內。

II 正面、側面、背面視點最大範圍經過深度空間的位置與造形意義

　　觀察點在正面時，而「最大範圍」經過的位置大部分是在大面的中介處。它經過的位置亦即「外圍輪廓線」經過處，經過處之前後形體內收，因此它也是「大面的再分面處」。有關於「最大範圍」、「外圍輪廓線」經過的位置，筆者在上本書《頭部造形規律之解析》中已以不同模特兒證明，本單元筆者以強光投射在石膏像，證明了這些石膏像的「外圍輪廓線」、「最大範圍」經過處亦與自然人有相同的規律。幾何形體化石膏像上的每小體塊相互穿插，解剖結構呈現出比自然人更明確的位置、範圍，對寫實人像的解剖結構置入極具參考價值。

a. 正面視點最大範圍經過處在頰側，因此頰後、耳殼基部是內陷的

- 泥塑或數位建模大都是從正面角度開始，但幾乎不自覺地把最大範圍經過的位置留置在同一深度空間裡。正面視點最大範圍經過處在「顱頂結節」（頭顱最高點）、「顱側結節」（頭顱最寬點）、「顴骨弓隆起」（面顱最寬點）、咬肌隆起、下巴「頦結節」。 由於顴骨是臉部重要的隆起（它在最大範圍經過處之內），筆者為了突顯它而將光源稍內移，光照邊際向前銜接至顴骨下端，再轉至咬肌隆起。從光照邊際可以看到，正面視點最大範圍經過處的每一點幾乎在不同的深度空間裡。（圖9、9-1）

- 頰後較暗，形體是內收的，因此下顎枝、耳殼基部隨之內陷，從正面視點是看不到耳殼基底、下顎枝的。第三列農夫像因年老、太陽穴凹陷，留下了顳線陰影。

- 第二列左圖耳殼下方是「胸鎖乳突肌」在側面的隆起，它的前方是「頸前三角」的範圍。第四列大解剖者肩上的光照邊際也是正面視點外圍輪廓線經過肩膀的位置，它由斜方肌上緣轉至鎖骨外端、三角肌外側，此線稱為「肩　線」呈「S」形。

- 解剖位置：a. 顱頂結節　b. 顱側結節　c. 顴骨弓隆起　d. 咬肌隆起　e. 頦突隆　f. 胸鎖乳突肌　g. 鎖骨

- 實做時易疏忽的問題：
 ・頰後未內收，以致正面視點耳殼基底全現，臉頰過於飽滿。
 ・咬肌分面不明。

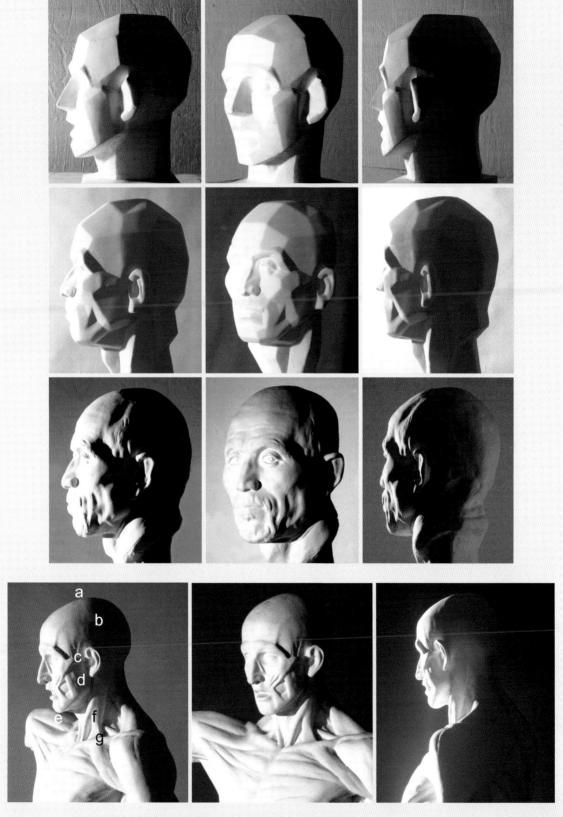

○圖 9-1　正面視點最大範圍經過處示意圖

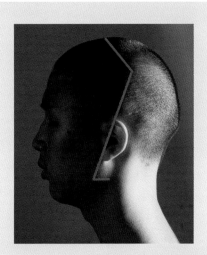

🎧圖 10　背面視點最大範圍經過處示
意圖，略呈「z」字形。

b. 背面視點最大範圍經過處與耳殼的深度位置相近

　　背面視點最大範圍經過的位置在「顱頂結節」、「顱側結節」、耳殼上方、「下顎枝」外側、「胸鎖乳突肌」的側邊隆起、「斜方肌」上緣的「肩稜線」、鎖骨外端。（圖 10、10-1）

■ 背面與正面視點最大範圍經過處，位置相同者兩者重疊，合成最向側突起的「線」；相異者前後圍成一個最向側突起的「面」；位置相異者在「顱側結節」至下顎枝間，請與上圖比較。

■ 解剖位置： a. 顱頂結節　b. 顱側結節　c. 下顎角　d. 鎖乳突肌　e.斜方肌　f. 鎖骨

■ 實做時易疏忽的問題：
　‧側面的下顎底深度不足、「頸顎交會點」距離往往太前，應在耳前緣至前下巴前方水平距離的二分之一處。
　‧胸鎖乳突肌位置太前以致「頸前三角」範圍不足。
　‧「肩稜線」位置太前、「S」形不明，「肩稜線」之前向下削減不足。

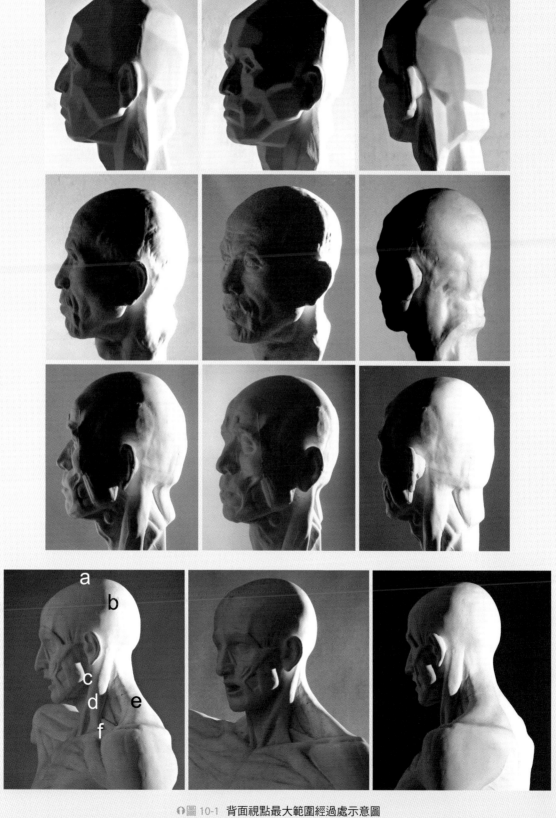

⋒圖 10-1 背面視點最大範圍經過處示意圖

c. 側面視點最大範圍經過處,突顯出臉中央帶的隆起範圍以及頰前、眼部的正面範圍

■ 側面視點最大範圍經過的位置分為臉中央帶及眼眉部、頰前三部分。中央帶主線幾乎不在中心線上,光照邊際經過「額結節」內側、「眉弓隆起」處、鼻根、鼻樑、近側「人中嵴」、上唇唇珠、下唇近側圓型隆起、「頦突隆」,幾乎只有鼻根、鼻樑、上唇唇珠在中心線上,全線左右對稱後概括出臉部最前突的範圍。(圖11、11 1)

■ 眼眉分面處由眉峰斜向黑眼珠再向下止於眼袋下緣;「眉弓骨」是額與眼的分面線,眉骨在眉峰處轉向側面,黑眼珠是眼部最隆起處,光照邊際線之內內陷,之外形體斜向深度空間。

■ 頰前分面處由「顴骨突隆」向內下止於「鼻唇溝」,它概括出頰正面的範圍。

■ 側面視點最大範圍經過處的左右對稱位置之間,仍舊是顴部最寬、額次之、下巴最窄,與正側交界所呈現規律相同,但位置更內。

■ 明暗反應出形體的起伏以及空間關係,例如:頰前是縱向的、口蓋是前突的,因此口蓋較亮,而「鼻唇溝」是頰前與口唇之分面線。

■ 頭部解剖位置 :a. 額結節 b. 眉弓隆起 c. 唇頰溝 d. 頦突隆 e. 眉弓 f. 顴骨突隆

■ 軀幹解剖位置 :a.胸乳鎖乳突肌 b.斜方肌 c.鎖骨 d.三角肌 e.大胸肌 f.側胸溝 g.中胸溝 h.小鎖骨上窩 i.鎖骨上窩 j.鎖骨下窩

■ 實做時易疏忽的問題:

· 體塊之範圍不明、對稱關係不足、立體感不足,一方面可從下列角面像中建立觀念,再研究真人模特兒。另一方面則從俯視角、仰視角調整對稱關係。

· 容易忽略明暗與形體的關係,應由明暗差異中推敲形體的變化。

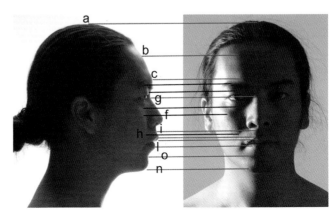

○圖 11 側面視點最大範圍經過處示意圖。紅色為中央帶經過處,黑色為眼部、頰部最大範圍經過處。

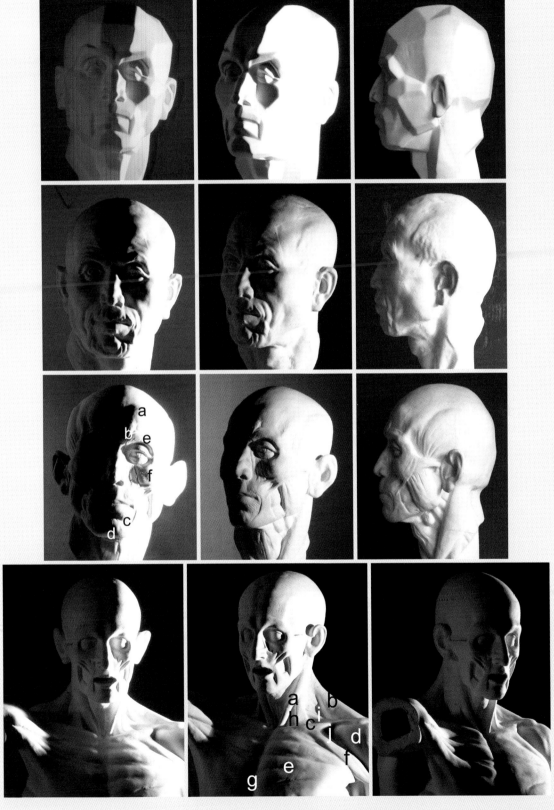

⌒圖 11-1　側面視點最大範圍經過處示意圖

○圖 12　側面視點最大範圍經過處示意圖，顱底處最接近中心線。

d. 側面視點最大範圍經過背面處，證明了顱頂結節與枕後突隆之間較平

- 側面視點最大範圍經過的位置在「顱頂結節」後外移至「顱側結節」內側，再內移至「枕頸交會」、第七頸椎，再外轉至肩胛骨內上角、肩胛骨內緣。（圖 12、12 1）
- 腦顱之形狀深受民族習性影響，趴睡者後腦較尖，最大範圍經過處近中心線，如：烏東人體解剖像；仰睡者後腦較平，最大範圍經過處離中心線較遠，如：農夫像。肌肉發達者，頸部最大範圍經過處離開中心線，瘦弱者，在中心線上。
- 烏東人體解剖像、農夫像的頭部皆側轉，因此頸部呈不對稱狀。
- 解剖位置：a. 斜方肌　b.第七頸椎　c.三角窩　d. 肩胛岡　e.肩胛骨下角　f.肩胛骨脊緣（右臂上提肩胛骨下角轉向外上，左臂略後肩胛骨下角微內）
- 實做時易疏忽的問題：
 ・腦顱中心線與臉中心線錯位。
 ・頭髮之立體感與顱型脫開。

e. 小結──以自然人為例

（圖 13）以最大範圍經過深度空間的位置呈現得最簡潔的模特兒為例，在此藉著真人模特兒與以上石膏像銜接，至於不同臉型的差異請參考於上一本書《頭部造形規律之解析》。除了認識解剖位置外，亦應注意最大範圍經過位置與整體造形的關係，例如：它與外圍輪廓線之距離或五官的位置關係，尤其是在全正面、全側面、全背面角度的角度。（圖 14、15）以二幅尼古拉・費欣（Nicolai Ivanovich Fechin）作品作說明，20 世紀傑出的藝術家，素描大師，他也是畫家列賓的學生，人物肖像畫方面有很大的成就，作品融合了俄羅斯和美國的文化傳統。

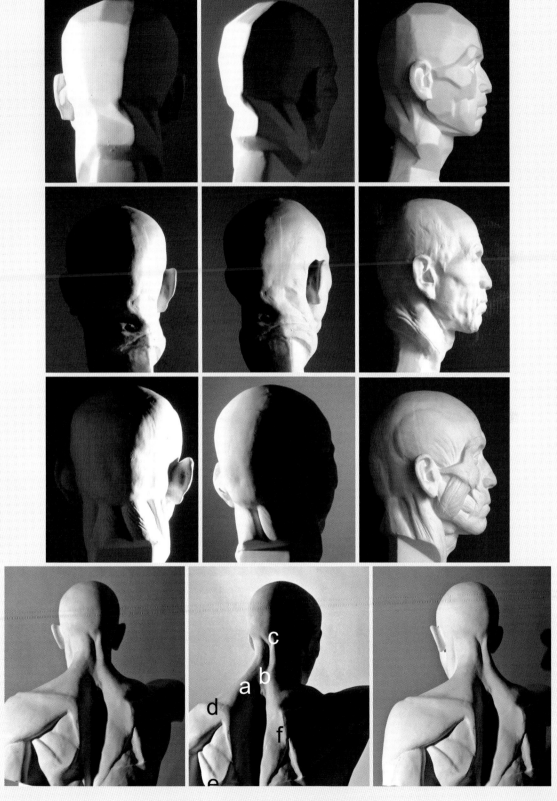

⚫圖 12-1　側面視點最大範圍經過處示意圖

◑圖 13　正、側、背面視點最大範圍經過深度空間的位置

正面視點最大範圍經過深度空間的位置:「顱頂結節」、「顱側結節」、「顴骨弓隆起」(面顱最寬點)、咬肌隆起、下巴的「頦突隆」。

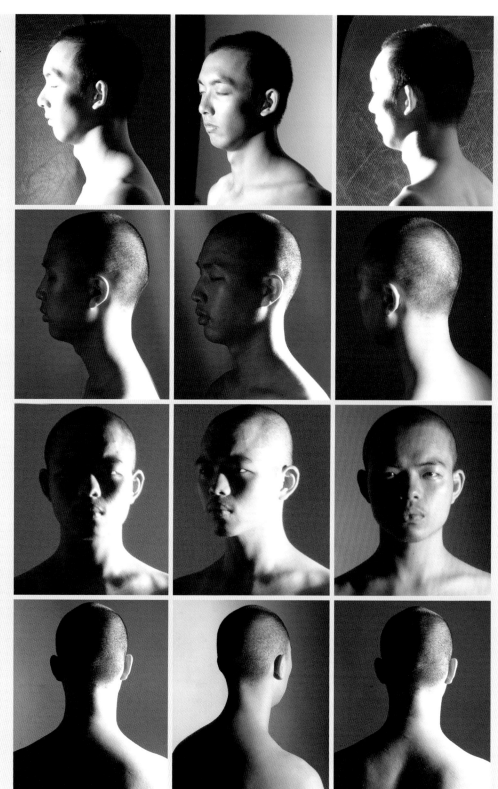

背面視點最大範圍經過深度空間的位置:「顱頂結節」、「顱側結節」、耳殼上方、「下顎枝」外側、「胸鎖乳突肌」的側邊隆起。

側面視點最大範圍經過深度空間的位置(前面):分為臉中央帶及眼眉部、頰前三部分。中央帶主線幾乎不在中心線上,眼眉處的光照邊際由眉峰斜向黑眼珠再向下止於眼袋下緣;頰前由「顴骨突隆」向內下止於「鼻唇溝」。

側面視點最大範圍經過後面的深度空間的位置:「顱頂結節」後外移,至「顱側結節」水平處內移,至「枕頸交會」再下行於第七頸椎處轉到肩胛骨內上角,再沿著肩胛骨內緣向下。

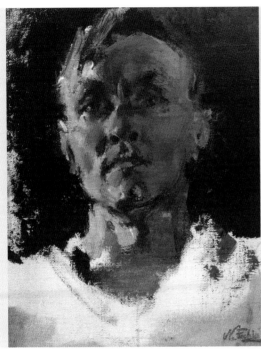

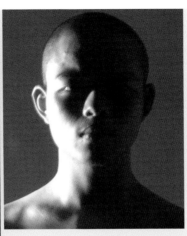

圖14　尼古拉·費欣（ Nicolai Ivanovich Fechin ）作品，瀟洒的筆觸、粗獷的肌理中，對於解剖結構却一點都不含糊，雖然是正面角度，但是，却以微亮的色塊點出顴骨的隆起，由此轉向深度空間，帶出了臉正面範圍的顴骨處最寬、額第二、下巴最窄的造形規律。

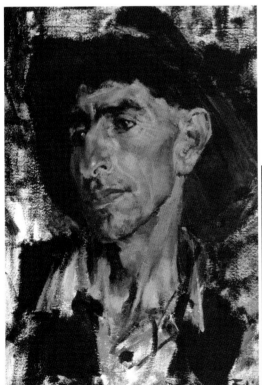

圖15　尼古拉·費欣（ Nicolai Ivanovich Fechin ）作品，畫中解剖結構表現精湛，例如：顴骨的隆起分出正面與側面，顴骨向前延生成眼窩周圍的骨相，向後與額骨弓銜按，分出上面的顳窩、顳線，下方的頰側，頰後的暗塊是咬肌的範圍，咬肌的後斜使得深度空間得以延伸。雖然是側前方的光源，仍表現出臉正面的顴骨處最寬、額第二、下巴最窄的造形特色。

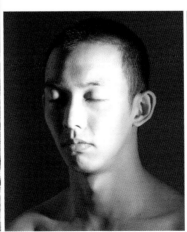

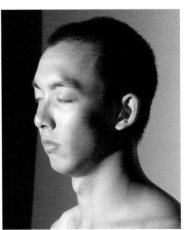

Ⅲ 縱向與橫向的體塊串連

　　在「大面的劃分」與「正面、背面、側面視點最大範圍經過的位置」中，除了頂縱、底縱分界外，其餘都是以橫向光突顯出橫向的形體起伏。相形之下縱向的形體變化被關注得較少，因此本單元重點是以縱光突顯出縱向的形體起伏，也藉此突顯解剖結構。本單元中亦進行「大面」的串連，這是因為在前兩單元中，都是針對單一關鍵線做不同角度分析，它缺少了範圍內的整合。「縱向與橫向的串連」是跨越「面的分界」、「最大範圍經過的位置」，是整體的串連。

　　本單元分為三部分：正面、側面、背面的縱、橫聯結，石膏像仍依序為大解剖者角面像、農夫角面像、農夫像、農夫解剖像、烏東的人體解剖像，每一石膏像皆以光照逐一顯示橫向及縱向體塊劃分，唯有烏東的人體解剖像僅具橫向體塊劃分，這是因為受限於環境設備，如此大型的石膏像不易拍攝，由於其它幾件石膏像中已證明這些變化規律，因此少了烏東人體解剖像圖片，亦不致於影響形體認識。

　　在「Ⅰ. 立體感的提升─六大面的劃分」、「Ⅱ. 正、側、背面視點最大範圍經過深度空間的位置」中分別在最後提示了「實做時易疏忽的問題」，為了避免重複，在「縱、橫聯結」之末改以真人模特兒為例，再將「實做時應注意的重點」納入其中。

A. 正面的縱向與橫向體塊串連

- 形塑人像時每個角度都要平均進行，若太偏重某一面則易平面化。但是，為了有效率的說明也為了因應平面繪畫的需要，因此一個角度、一個角度的分析。以下在石膏像示意圖中，它有共同排列的模式：
- 第一列是以橫向光呈現橫向體塊起伏。
- 第三列是以逐漸前移的縱向光，顯示縱向的體塊起伏，第二列俯視圖中的臉前方輪廓線為第三列的光照邊際處，同時也藉著俯視圖探索不同斷面的頭部造型。光照邊際設定在臉前面的主要轉折點上，俯視、正視相互對照，以建立立體觀念。
- 第四、五列是與第三列同光源時所拍攝的側前、側面角度，三個角度相互對照，得以完整的認識形體在深度空間的立體變化。
- 以下 a、b、c、d、e 分別為「大解剖者角面像」、「農夫角面像」、「農夫像」、「農夫解剖像」、「烏東人體解剖像」、「真人模特兒的縱、橫聯結」。本單元「正面的縱、橫聯結」的解剖位置標示於圖 17、20、21。

a. 大解剖者角面像

「大解剖者角面像」呈現了最
簡單的解剖結構，因此列於本單
元之先。（圖 16）

■ 第一列橫向光照中分別展現出
正與側交界處、中央帶的隆起
範圍。由光影變化中可以看到
臉全正面的顴骨處較最寬、額
第二、下巴最窄。

■ 第二列俯視圖前方輪廓線為第
三列的光照邊際，由左至右的
光照邊際分別止於眉弓、上
唇、頰突隆，不同視角的俯視
圖是頭顱造形的重要參考。

■ 從縱光中也可以看到眶外角位
置最外，臉部全正面是由眶外
角向下收窄，但是，由於它的
範圍小、位置隱藏，光線不足
時常為人所疏忽；從側面角度
可以看到眶外角位置最後，額
突隆、額、下巴依序漸前。

■ 眉弓是額與眼部的分面處，法
令紋（鼻唇溝）是頰縱面與前
突口蓋的分面處。

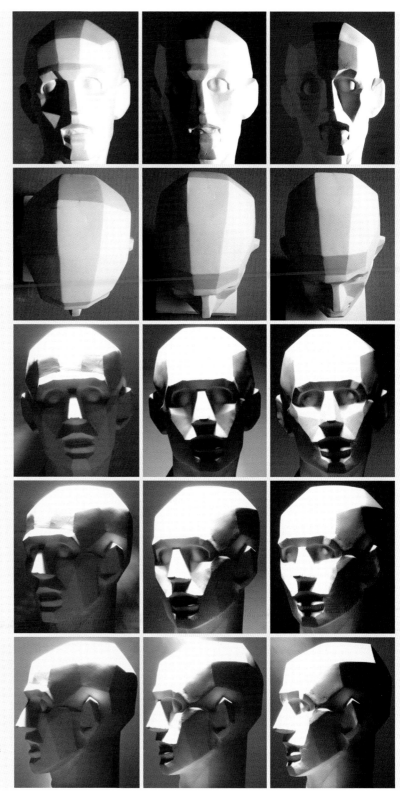

◑圖 16　正面的縱向與橫向體塊串連——大解
剖者角面像

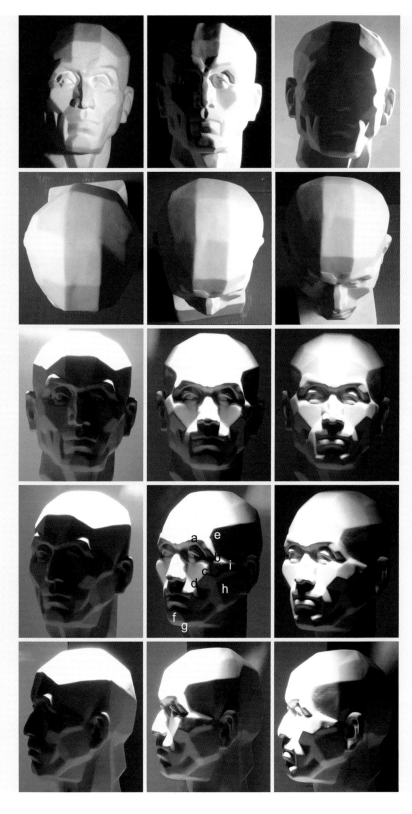

b.農夫角面像

「農夫角面像」反應出較複雜的解剖結構，因此列於「大解剖者角面像」之後。（圖17）

- 第一列由顴骨至鼻唇溝至唇側的折角線為 凹前的「大彎角」。右圖由顴骨斜斜向後下方的是咬肌前緣。

- 俯視圖中頭顱較「大解剖者角面像」寬、圓，這是東、西方人的典型差異。

- 第三列中圖，「大彎角」的凹痕更清晰，鼻唇溝如同自然人般起於鼻翼上緣（圖16「大解剖者角面像」為了更簡化而起點較低）。

- 第三列左圖眉峰處於正側轉角處，因此受光（參考第二列中圖），而眼皮受光點亦處於轉角處。

- 除了正面也要從側面觀察眉峰、顳線、顴骨弓隆起處、鼻翼及口唇……等的深度位置及形狀。

- 解剖位置：a.眉弓 b.眶外角 c 顴突隆 d.法令紋 e.顳線 f.頰突隆 g.頰結節 h.咬肌 i.顴骨弓

◖圖 17 正面的縱向與橫向體塊串連──農夫角面像

c. 農夫像

　　同樣的「光」投射在「農夫像」上，呈現更多細碎的變化，自然人亦是如此。經過角面像的觀摩，逐漸能夠分辨「農夫像」臉上不易察覺的解剖結構。（圖18）

- 第一列右圖，皺眉肌的收縮形成眉間起伏。
- 俯視圖的前面輪廓線分別止於額結節、上唇、頦突隆。
- 「農夫像」是塑造蓄著鬍鬚的長者，從照片中可以看到顳窩深陷、顳線與顴骨弓明顯。第三列中圖，原本的大彎角由於肌膚下垂，在鼻翼側累積成鉤狀的陰影。
- 第五列的側面照片中可以看到顳線、顴骨弓隆起處、眶外角、鼻翼溝、口角、頸頸交角的深度關係。立體形塑時，側面角度眉峰深度不足則無法表現額部弧度。

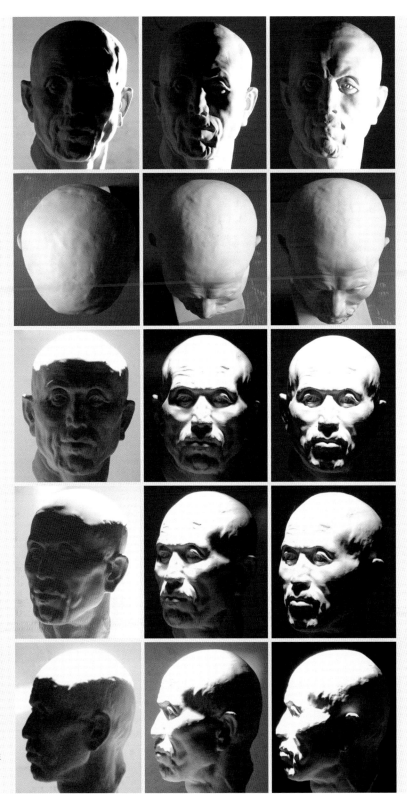

◎圖18　正面的縱向與橫向體塊串連──農夫像

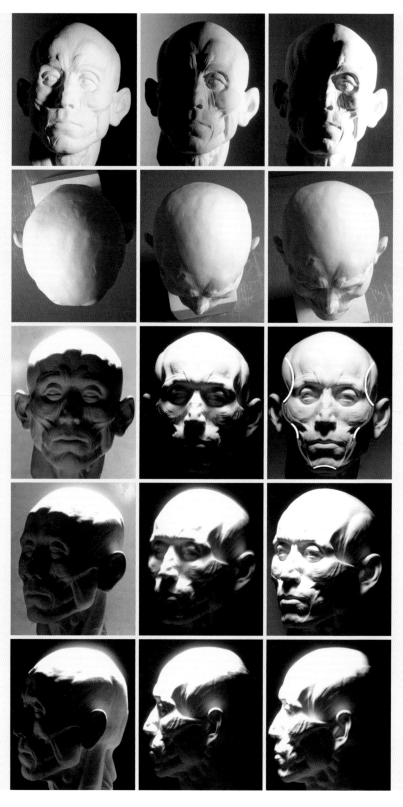

d. 農夫解剖像

　　從「大解剖者角面像」、「農夫角面像」、「農夫像」再回到「農夫解剖像」，這種安排一方面是為了在寫實塑造中由外而內的檢討解剖結構，另一方面是為了能夠與下一尊「烏東人體解剖像」對照。（圖 19）

■ 第一列除去表層的解剖像，完全展現出解剖結構的起伏，右圖顴骨內側的陰影代表著內側是凹陷的，此凹陷是為了容納上唇方肌。

■ 第二列可以看到頰凹的斷面、耳殼與頭顱的切角。

■ 第三列的光照邊際經過頂縱分界的額結節、眉弓與上唇、頰結節上緣。右圖臉部外圍的暗面是最低限度的深度空間的開始，光照邊際在外圍呈的四凸五凹。四凸為左右顴骨向外突、左右口輪匝肌外突；五凹是左右顳窩內凹、左右顴骨與口輪匝肌間的凹陷、頰突隆上凹向臉部本體。

◖圖 19　正面的縱向與橫向體塊串連──農夫解剖像

e. 烏東人體解剖像

　　雖然「烏東人體解剖像」的頭部前傾、微向右側，而「農夫像」是蓄著鬍鬚、頭轉向右的老人，但是，仍可見共同的造形規律。（圖20）

■ 圖片由上而下分別展現出：正與側交界線、中央帶眉間與縱向額溝的起伏、側面視點外圍輪廓經過處、正與側交界線。

■ 「烏東人體解剖像」與「農夫像」有著一致的基本規律，而中央帶兩組照片的差異是因為：「農夫解剖像」以平光拍攝，頂部光照邊際接近中央；「烏東的人體解剖像」體型高大，光源較低，頂部光照邊際較偏離中央，也因此下巴頦突隆的三角形不明。另外「農夫解剖像」的眉微聳肌肉明顯，而烏東的縱向額溝明顯。

■ 頭部解剖位置標示於圖17，頸胸標示於下：

■ a.胸乳鎖乳突肌　b.斜方肌　c.鎖骨　d.三角肌　e.大胸肌　f.側胸溝　g.中胸溝　h.頸前三角　i.頸側三角　j.小鎖骨上窩　k.鎖骨下窩

f. 小結——以自然人為例

　　不同石膏像正面的觀察之後，再以自然人為例，將石膏像與真人連結，至於不同臉型的差異則詳見於上一本書《頭部造形規律之解析》。

■ 第一列橫向光照中展現出：正與側交界線、側面視點外圍輪廓經過處、中央帶形體起伏。從正與側交界線之間可以證明臉之全正面是顴骨處較寬、額第二、下巴最窄。（圖21）

■ 第二列的光照邊際處分別止於眉弓、上唇、頦結節上緣。第五列俯視圖的臉前面輪廓線為第二列的光照邊際處。解剖位置：a.額結節　b.眉弓隆起　c.眉間三角　d.橫向額溝　e.額顴突　f.顳窩　g.頰凹大變角　h.顴骨　i.鼻唇溝（法令紋）　j.頦結節

■ 除了認識解剖位置、形狀外，亦應注意它與五官的關係，例如：由眼眉之間的「瞼眉溝」與「眼袋溝」界定出眼部的丘狀範圍，「眼袋溝」與「鼻唇溝」間是頰前縱面，「鼻唇溝」與「唇頦溝」間是口之丘狀範圍，「唇頦溝」之下是「頦突隆」的三角丘，每一溝紋皆為立體轉換處。（圖22）

⋒圖20　正面的縱向與橫向體塊串連——烏東人體解剖像

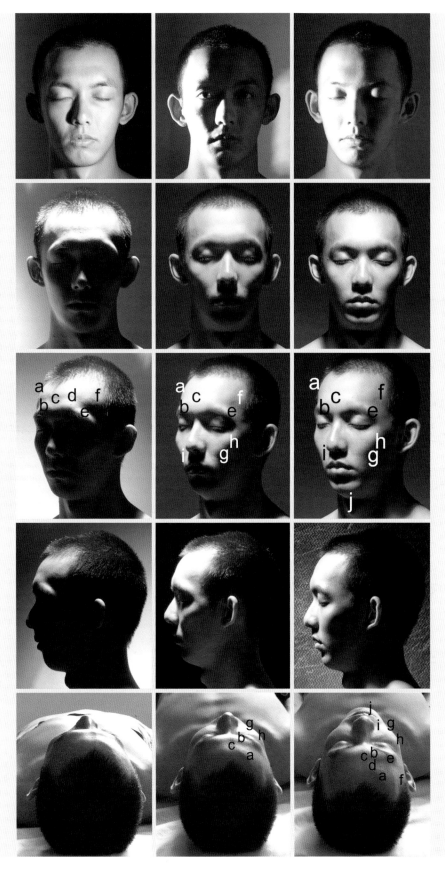

■ 五官有明確的輪廓易於
描繪，五官之外的範圍
是由不同弧面交會而
成，如果不藉著強光的
突顯是難以觀察到細膩
的起伏。例如：（圖22）
口唇範圍形，而（圖23）
丹‧湯 普 森（Dan
Thompson）自畫像、葉
夫根（Evgenia Shipilina）
作品皆有完美的表現。

◖圖 21　正面的縱向與橫向體塊串連—
以模特兒為例

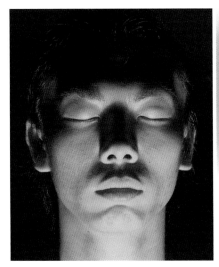 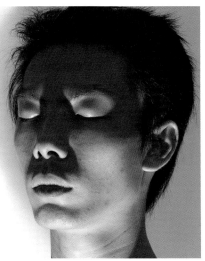

◐圖22　口唇範圍形如倒立的黃帝豆，它超出了「鼻唇溝」範圍，由鼻底斜向外下超出口輪匝肌外緣再朝內上轉至「唇頦溝」，它概括出口唇的丘狀面。「唇頦溝」之下是下巴的三角丘範圍，「鼻唇溝」至眼袋溝之間是頰前縱面，眼袋溝與「瞼眉溝」圍繞出眼之丘狀面。

 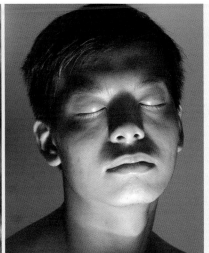

◐圖23　丹·湯普森（Dan Thompson）自畫像，畫中的明暗分佈與底光照片中模特兒相當一致，「瞼眉溝」之下形體向後上收，呈暗調，「眼袋溝」之上形體向外上突，呈亮調，「鼻唇溝」之上的頰前縱面呈灰調，「唇頦溝」與下唇間形體向外上突、呈亮調，「唇頦溝」下緣形體向後上收、呈暗調。額頭上的暗調是眉骨、眉毛向上的投影，鼻樑兩側的灰調是上顎骨、顴骨的隆起，灰調之外緣是「大彎角」凹陷的開始。

◐圖23-1　葉夫根（Evgenia Shipilina）作品，以斜下光營造出縱向、橫向的立體感，眉弓隆起、眉間三角表現得柔和而有層次，口蓋、頦突隆的隆起也一一到位，由於外下方光源的影響，兩邊顴骨的後收亦做了不一樣的表現。正、側面交界之後的暗調是橫向的立體感的重點。

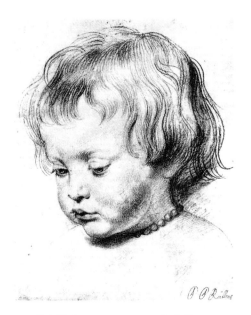

🎧 魯本斯（Peter Paul Rubens）作品

B. 側面的縱向與橫向體塊串連

以下每尊石膏像示意圖中，都有共同排列的模式：

- 第一列是以逐漸側移的縱向光，顯示頭部側面的形體起伏，第二列俯視圖中的頭部近端輪廓線為第一列的光照邊際，藉俯視圖探索不同斷面的頭部造型。
- 第三列是以橫向光呈現橫向形體的重要分面處，俯視、側視圖相互對照，以建立立體觀念。
- 本單元「側面的縱、橫聯結」的解剖位置標示於圖 25、28。

a. 大解剖者角面像

「大解剖者角面像」以幾何圖形化劃分出解剖結構的大面，是從形體最單純的總體視覺開始，此時每個面都有各自方位與範圍，立體感明確。（圖 24）

- 俯視圖的近端輪廓線為第一列的光照邊際處，分別為：頂縱分界處、顴骨弓、咬肌與下顎底，這些位置也是正面角度外輪廓的重要轉折處。頭部側面可分為四段：頂面、頂縱分界至顴骨弓、顴骨弓至咬肌、下顎底。
 - ‧頂縱分界是以額結節、顱側結節、枕後突隆為分界。
 - ‧顴骨弓是太陽穴與頰側的分界，是顴骨至耳孔的重要隆起。
 - ‧咬肌也是重要的分面，咬肌前面的體塊向下巴急速收窄，咬肌之後體塊亦內收，因此耳殼基底是內陷的，從正前面是看不到完整耳殼。
 - ‧下顎骨底緣是縱面與底面分界。

- 相較於與農夫像、達文西比例圖，這尊「大解剖者角面像」的耳殼太前、下顎底深度不足、咬肌斜度不足、頸太寬，但是，局部的失誤無損於此像的重要性。
- 咬肌是頭側立體表現之重點，因此第三列光照邊際包括：正與側交界線、咬肌與眶外角的位置、正面輪廓線經過的位置、背面輪廓線經過的位置、側與背交界處。注意它們的深度位置。例如：左圖「正與側交界線」與

前方外圍輪廓線的距離，圖片中額之亮面很寬，代表眉峰深度位置正確，有足夠的空間表現額之圓弧度；左二，眶外角位置正確，有足夠的空間表現眼睛圓弧度。

b. 農夫角面像

自然光中模特兒體表柔和的起伏，常常令人無法分辨解剖結構，以強光照射中的「農夫角面像」幫助解剖結構的認識。（圖 25）

■ 第一列逐漸側移的縱向光照止於頭側重要轉折處，從右圖中可以看到它的咬肌斜度較「大解剖者角面像」大，是自然人的規律。「大解剖者角面像」的耳朵太前面、耳朵與顴骨之間距離太近，空間不足影響了咬肌斜度的表現。下顎底較「大解剖者角面像」深，是自然人的規律，頸顎交界約在下巴至耳前緣二分之一處。

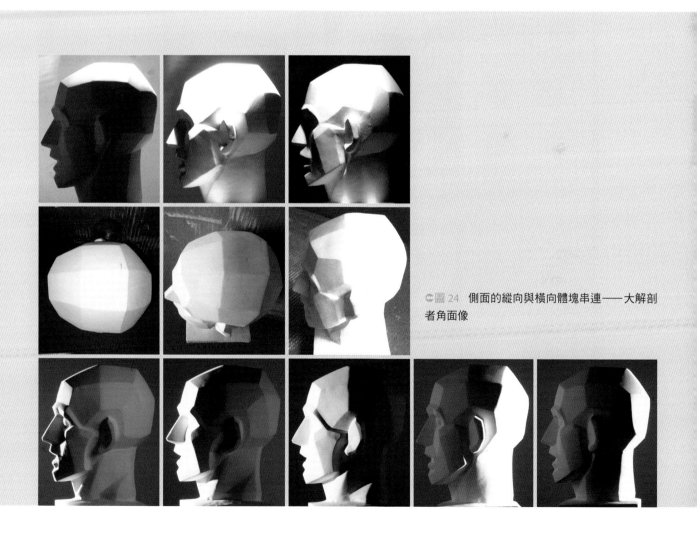

⊂ 圖 24　側面的縱向與橫向體塊串連──大解剖者角面像

- 第三列光照邊際分別展現出：正與側交界線、正面輪廓線經過的位置、背面輪廓線經過的位置、側與背交界處。左二，咬肌後半段呈深灰是頰後內收的意思，耳殼下面的胸鎖乳突肌是正面視點最大範圍經過處，胸鎖乳突肌之前是「頸前三角」範圍。
- 解剖位置：a.額結節　b.顳側結節　c.枕後突隆　d.顴骨弓　e.咬肌　f.下顎底骨緣　g.下顎角　h.頸顎交會點　i.胸鎖乳突肌

c. 農夫像

在幾何圖形強化解剖結構的「農夫角面像」之後，接著是形塑自然人的「農夫像」，同樣的「光」投射在「農夫像」上，呈現更多細碎的變化，與「農夫角面像」對照，可以看到原

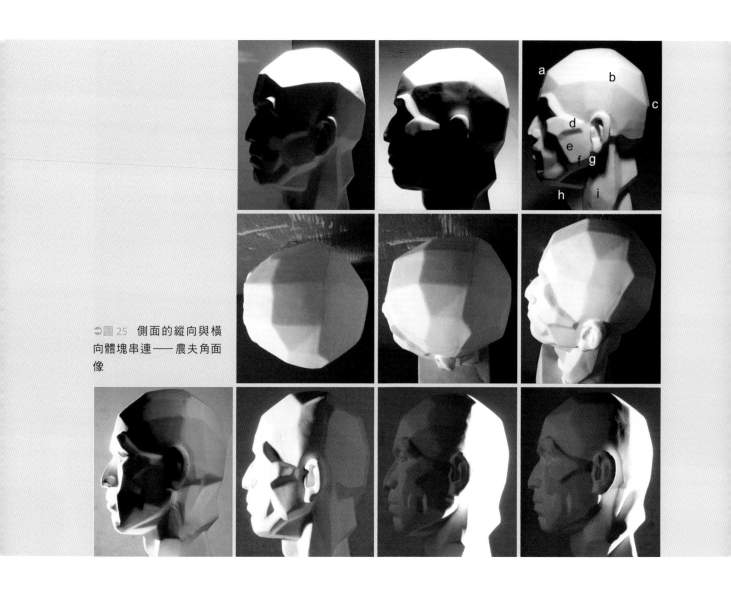

◗圖 25　側面的縱向與橫向體塊串連──農夫角面像

先不易分辨的解剖結構。（圖 26）

- 俯視圖中越早呈現的光照邊際線愈是向外突，因此頂與縱交界處寬於顴骨弓、咬肌、下顎底。
- 橫向光照中分別呈現出：正與側交界處、正面輪廓線經過側面的位置、背面輪廓線經過側面的位置、側與背交界處。左一臉前亮面為正面範圍，從左二圖耳殼基底藏於陰影中，可見「農夫像」如自然人般的頰後是內收、耳殼基底是內陷的;眼睛後面的暗塊為太陽穴的凹陷。左三圖頸部的明暗交界處是在胸鎖乳突肌後緣。

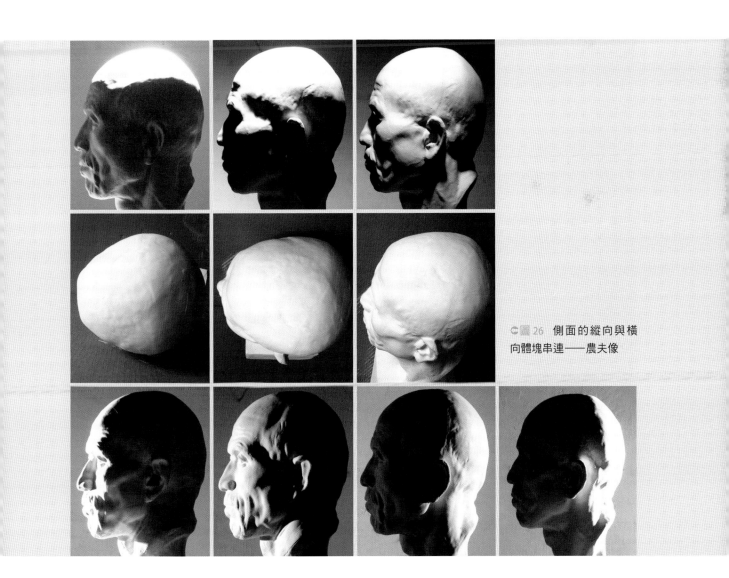

◐圖 26　側面的縱向與橫向體塊串連——農夫像

d. 農夫解剖像

「農夫解剖像」安排在「農夫像」之後，是為了能夠與下一尊「烏東人體解剖像」做對照，也是在自然人之後重新省視解剖結構。（圖27）

■ 第一、二列相互對照圖，俯視圖的近側輪廓線為第一列的光照邊際處。從頂面看可以清楚的看到耳殼與顳側的切角，從側面圖中可清楚看到眶外角的深度。

■ 第三列光照邊際分別展現出：正與側交界線、正面輪廓線經過側面的位置、背面輪廓線經過側面的位置、側與背交界處。

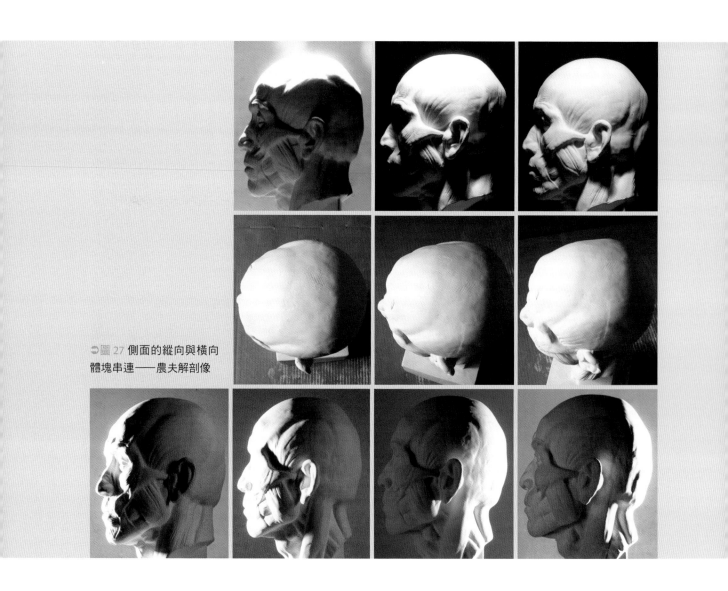

⮑ 圖 27 側面的縱向與橫向
體塊串連——農夫解剖像

e. 烏東人體解剖像

同樣的強光下，「烏東人體解剖像」明暗分佈較具整體感，一方面是因為它的肌纖維刻劃得較柔和，另一方面它描寫的對象是身體強健者，而「農夫像」是描寫一位長者，年長者骨骼與肌肉相鄰處較明顯，因此「農夫解剖像」的凹凸起伏較強烈。（圖 28）

由上而下光照邊際分別展現出：正與側交界線、正面輪廓線經過的位置、背面輪廓線經過的位置、側與背交界處。與上一尊「農夫解剖像」有著一致的規律。頸肩部解剖位置標示於下：a. 下顎底緣顬　b.下顎角　c.下顎枝　d.咬肌隆　e.胸鎖乳突肌　f.頸側三角　g.斜方肌　h.鎖骨外端　i.三角肌　j.大胸肌　k.鎖骨下窩

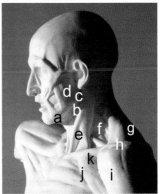

f. 小結──以自然人為例

不同石膏像側面的觀察之後，進一步將優秀的石膏像與自然人連結，以瞭解它的共通性。至於不同臉型的差異則詳見於上一本書《頭部造形規律之解析》。

- （圖 29）第一列從橫向光照邊際表現出：正與側交界線、正面視點外圍輪廓經過處、背面視點外圍輪廓經過處、側與背交界線。左三圖是因為模特兒在嬰兒期是趴著睡，因此下顎較窄，以致光線穿過頰側處光照邊際較前移，「背面視點外圍輪郭線經過處」的平均位置是在第三列左圖。

- 第二列的縱向光照邊際分別止於頂與縱交界、顴骨弓、咬肌、下顎骨底緣。模特兒的頰較窄，因此咬肌不明，光照邊際越過顴骨弓時，咬肌的呈現通常如第三列中圖，咬肌之前形體向下巴收窄，所以，正面臉龐在從中段開始之下急速收窄。光照邊際止於下顎骨底緣時，下顎底及頸前三角範圍不明，因此附上第三列右圖。

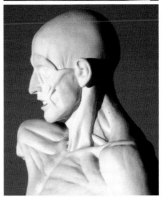

○圖 28　側面的縱向與橫向體塊串連──烏東人體解剖像

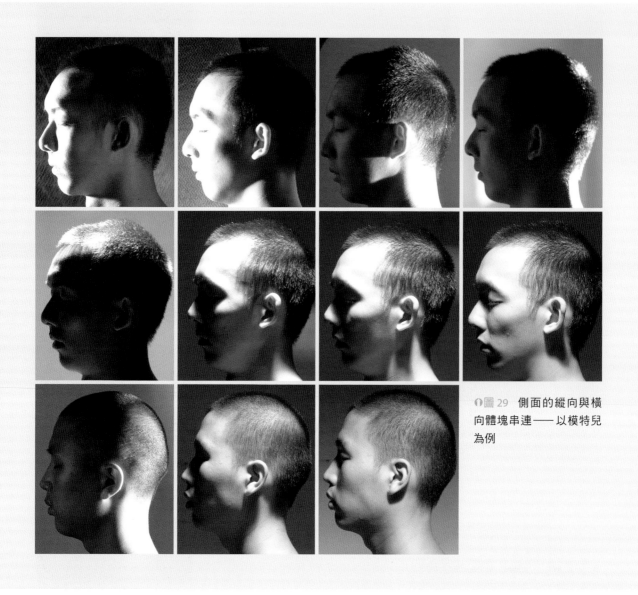

▲圖 29　側面的縱向與橫
向體塊串連──以模特兒
為例

■ 照片中是以 650W 強光突顯體塊分面，第二列右圖中頂面最
　亮、顴骨弓之上次之、咬肌之上再次、下顎底最暗，這也代表
　著每一區塊的方位，頂面朝上、顴骨弓之上微斜向上、咬肌微
　斜向前下、下顎底朝下。
　（圖30、31）藉名作中的表現以印證造形規律。

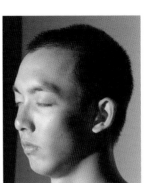

C 圖30　布萊德‧王爾德（Brad Wilde）是一位當代的比喻畫家，他以獨特的繪畫而聞名。柔和的光線中細膩的表現出形體起伏，雖然光線昏暗中，仍然表現出臉部正面的顴骨處最寬、額較窄、下巴最窄。沿著顴骨向後延伸的是顴骨弓的隆起，它分出顳凹與咬肌，斜向的咬肌之下以三角面向頦結節收窄……等等解剖結構皆一一到位。

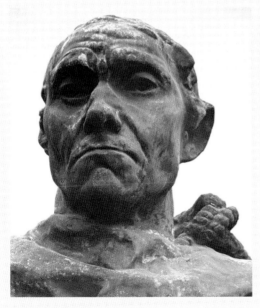

U 圖31　羅丹（Auguste Rodin）作品，老人的細胞間膠原蛋白消減後，表層向內依附，因此解剖結構更加明顯，他的顴骨怒張、顳窩凹陷、咬肌後斜、頰凹及大彎角明確、頦突隆、唇頦溝…，肌理瀟灑，解剖結構却由內向外結實地呈現。

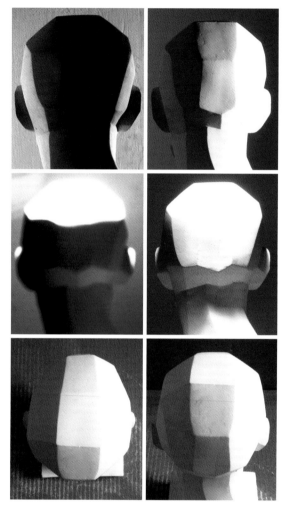

◐圖32　背面的縱向與橫向體塊串連——大解剖者角面像

C.背面的縱向與橫向體塊串連

　　背面是較少被留意的角度，但是，為了造形的完整，仍須做體塊及深度位置的探索，以下每尊石膏像示意圖中，它有共同排列的模式：

- 第一列是以光照呈現橫向形體變化的重要分面處，包括：側與背交界處、側面輪廓線經過的位置（側面視點最大範圍經過處）。
- 第二列是以逐漸後移的縱向光中，顯示縱向的形體起伏，第三列俯視圖頭後輪廓線為第二列的光照邊際，藉俯視圖探索頭部不同斷面的造型。俯視、後視圖相互對照，以建立立體觀念。
- 本單元「背面的縱、橫聯結」的解剖位置標示於圖35、36。

a. 大解剖者角面像

　　「大解剖者角面像」的形體最單純，立體感明確。（圖32）

- 第一列由於「大解剖者」頭向右轉，所以頸部造形呈不對稱。頸部的側與背交界處在斜方肌外緣，從（圖32 1）左圖即

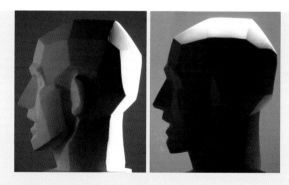

◐圖32-1　腦顱後面縱分為上中下三段

可知道它的深度位置。

- 第二列「大解剖者」的腦顱被縱分為上中下三段，左圖為頂面，右圖灰調為中段，之下是腦顱內收範圍。從圖 32 1 右圖的腦後輪廓線轉折點即為分面點位置。

b.農夫角面像

背面的「農夫角面像」體塊的分面反而較「大解剖者角面像」簡化，藝術家為了簡化而將側與背交界線、外圍輪廓線經過處結合。（圖 33、33-1）

- 第一列「農夫角面像」頭部也是向右轉，後腦的左移後右側頭頸交會處呈扭曲狀。第二列頂光中腦後左移後斜方肌交會之折角更明顯。雖然頭顱未做出側與背交界分面，但是，從圖中可清楚的分辨頸部中央為斜方肌，頸部側與背分面線位置在斜方肌側緣，參考圖 35 第一列右圖，注意它們的深度位置。
- 第二列腦顱被縱分為上中下三段，左圖的頂面是以左右顳側結節與枕後突隆為分界，從 33-1 即可知道它的側面高度位置在耳上緣水平之上。

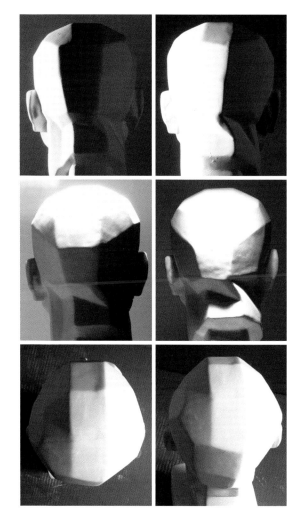

🎧圖 33　背面的縱向與橫向體塊串連——農夫角面像

🎧圖 33-1　腦顱後面縱分為上中下三段，它的位置比「大解剖者角面像」更按近自然人。

c. 農夫像

「農夫像」呈現更多細碎的變化，與「農夫角面像」對照可以看到原先不易分辨的解剖結構，與側面角度對照，可以瞭解分面處的深度、高度位置。（圖 34）

■ 第一列橫向的形體起伏分別為：圖左、圖右是側與背交界處、中央是側視點外圍輪廓線經過的位置；左右側圖雖然都是側與背交界處，但是因為後腦左移而在右頸側擠出褶痕。

■ 第二列左一圖的光照邊際是以左右顱側結節為界，左二是以左右顱側結節、枕後突隆為界，從俯視圖左三中可以看到腦後形較尖，塑造時應注意腦顱在顱側結節、枕後突隆連線之下的兩側是收窄的。

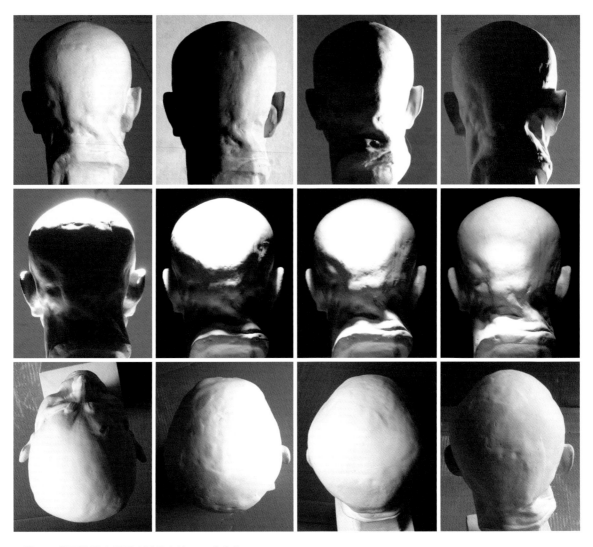

🔊圖 34　背面的縱向與橫向體塊串連──農夫像

d.農夫解剖像

腦顱解剖像與上圖「農夫像」差異不大，後頸因腦顱左轉，腦顱與中軸交會點左移，頸中軸由左上斜向右下。（圖 35）

■ 第一列的四張圖中皆可看到因腦顱左轉形成的差異：
　・比較左、右圖的側背交界線，腦顱左轉在右側的枕頸交會處形成明顯摺角。
　・斜方肌完全反應出動態，比較左二、三的外圍輪廓線經過的位置，右側的枕頸交會處摺角較明顯。後面中央帶體塊以枕頸交會處最窄，顱側結節水平處最寬。這些都是人體塑造中重要參考。

■ 解剖位置：a.顱頂結節　b.顱側結節　c.枕後突隆　d.枕頸交界　e.斜方肌

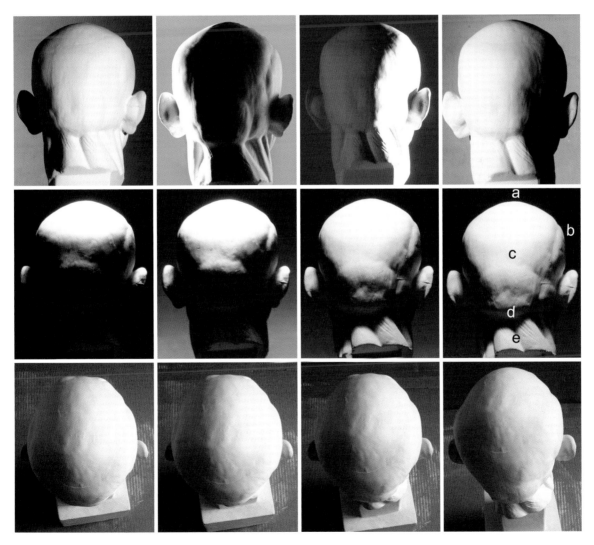

△圖 35　背面的縱向與橫向體塊串連——農夫解剖像

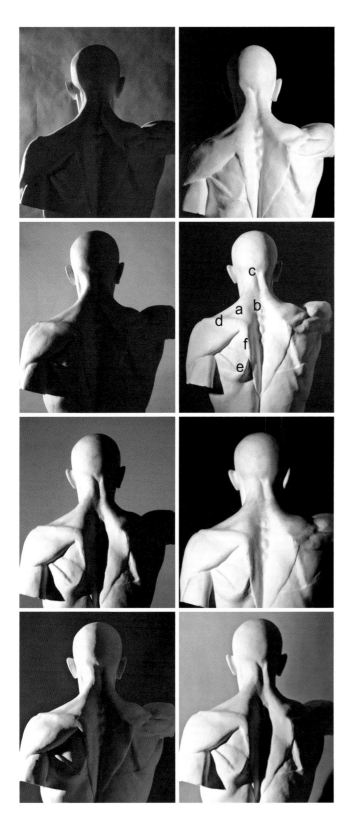

e. 烏東人體解剖像

「烏東人體解剖像」與「農夫解剖像」的側背交界都非常相似，但是，側面視點外圍輪廓線經過背面的位置就有很大差異，烏東的位置近中軸，而「農夫解剖像」則較外側，如果用手摸摸自己的頭顱，是可以證明和「農夫像」的造形較相似，這是西方人較常趴著睡所造成的差異。（圖36）

背面的解剖結構標示於下：a. 斜方肌 b. 第七頸椎 c. 三角窩 d. 肩胛岡 e. 肩胛骨下角 f. 肩胛骨脊緣（右臂上提肩胛骨下角轉向外上，左臂略後下角微內）

f. 小結——以頭骨為例

不同石膏像的背面觀察之後，先以頭骨認識側與背交界線、側面視點外圍輪廓經過處，再以模特兒認識頭髮反應頭顱形狀之情形。

（圖37）是頭骨的縱橫體塊變化，第一列的光照邊際是側與背交界處、側面視點外圍輪廓線經過背面的位置、側面視點外圍輪廓線經過頂面的位置。第二列的光照邊際是正面外圍輪廓線經過頂面位置，它也是背面外圍輪廓線經過頂面的位置。左二圖的光照邊際經過兩邊的顳側結節，左三圖的光照邊際經過頂縱分界處，也就是兩邊的顳側結節及枕後突隆的連線，之下內

🎧圖 36　背面的縱向與橫向體塊串連—烏東大解剖者像

收至腦顱底部，這些都是腦顱的重要轉折的位置，也是分面的關鍵處。特別要注竟的是第二列左圖分面處與左三分面處圍繞成一個平面（顱頂結節、枕後突隆與兩側顱側結節）。

■（圖 38）頭髮的明暗反應頭顱形狀之情形，立體形塑中常見頭顱分面不明，平面描繪中常見頭髮的明暗與立體脫軌、明暗未反應出頭顱之形狀。

· 左欄上圖的光線投射出側與背交界處，光照邊際經過頸部斜方肌側緣，明暗交界線與遠端輪廓線對稱，如果不受髮型阻攔，頭髮的反光處亦與遠端頭型對稱。光照邊際順著頭型直抵顱頂結節，它是分面線，因此明暗對比強烈。頸肩的光照邊際與遠端輪廓線對稱。

· 左欄下圖的光線投射出側面輪廓線經過處，光照邊際經過頸中央，由於髮髻影響頭顱上的頭髮較澎鬆，形成圓弧的反光帶，不過它的位置較側背交界處後移。頸背的光照邊際是標準的側面輪廓線經過處。

· 中欄上下兩張照片拍攝相隔兩年，上圖頭髮較亂，因此反光帶不明。下圖光照邊際下移至咬肌，頭髮在頂縱交界之下仍為暗面，這是因為之下頭 較短之故。

· 比較第一列左二、右圖之明暗分佈，光照邊際都是從後上斜向前下，但是左二光源位置較在頂端，右圖光源略前。光源的移動明暗分佈隨即改變，髮型澎鬆者光照邊際鬆散。

本節以「大解剖者角面像」、「農夫角面像」、「農夫像」、「農夫解剖像」、「烏東的人體解

∩圖 37　頭骨的縱向與橫向體塊串連

○圖 38　頭髮反應頭顱形
狀之情形

剖像」、自然人，是從簡單的大體分面進入解剖結構的體塊分
面，再以解剖結構的體塊分面觀念來探討造形，之後再由農夫
像、自然人的外觀檢視骨骼肌肉的表現。這種由簡而繁、由大體
而局部、環環相扣的研究一一呈現它們的共同規律，證明造形變
化有所本。「造形與解剖的結合－以體塊強化形體觀念」的內容
是因應塑造程序所設計，符合立體形塑之需求者，一定更能涵蓋
平面美術之需求，希望藉此為理論與實作鋪墊一塊踏板，同時也
提升實做課程的理論高度。

三、泥塑中的胸像成型

雕塑是藝術設計、立體思維、技術和工藝的結合。立於紐約，巴爾托迪（Frédéric Auguste Bartholdi, 1834-1904）的《自由女神》（Statue of Liberty,1886）像，其創作過程便是結合這些的典範：雕塑家歷時十年完成這件巨大的作品，一步步的從設計、模型、實物的木材構架、石膏直塑、翻模至組裝成型。（圖1）而技術之於工藝與藝術，就如單字與寫作的關係一樣，看似與藝術關係較遠的工藝與技術，在雕塑中卻是成功的要素之一；唯有掌握了立體造形技術與整體設計能力，才能有條不紊地安排造形、空間結構、體積、材料、支撐結構、成型步驟……等，這也顯示出雕塑所要求的能力是相當具挑戰性。

「雕塑」是一個綜合概念，約定俗成的習慣往往把「雕」和「塑」混合，但是，立體造像表現手段有「雕刻」與「塑造」兩種表現方法。「雕」是使用固體的材料以工具去除多餘部份，因此「雕刻」就是「減法」；在體積剔減的同時，去除與作者意想造形不相吻合的部份，以呈現所要的形體。相較之下「泥塑」就不相同，它是雕塑專業中最基礎的成型手段，利用可塑材料，通過手直接從無到有、從小到大、由裡向外逐步加添，以構築立體對象的形體。這種造型方法是與生俱來的：如果給孩子一大塊土，要他隨意做出造型，他必從大土塊中捏出泥塊來組成要表現的形體，而不是去挖除多餘部分。顯然，「加法」的最大特點是它允許重複比較、反覆「添加」或「削減」，有利人們對造型的調整。而「減法」是一去不復返的，它違背一般思維的製作模式，如果不具備相當的立體造型能力者，是無法將腦中的形體完整地表現出來，這也是作者以塑造作為與理論與實務銜接橋樑的原因。

↻圖1　1878 年法國巴黎的高塞爾工作室（Workshop of Gadget, Gauthier et Cie），製作勝利女神的片段，是藝術、技術和工藝結合的典範。[10]

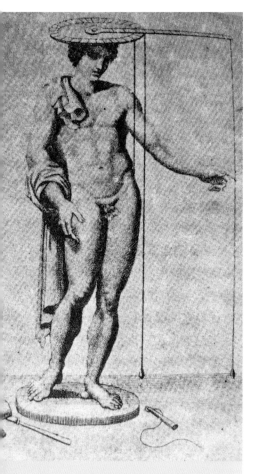

◐圖 2　阿爾貝蒂論文中的雕像複製法
之圖示。

凡藝術創作者都歷經精神面思考與物質性操作的拉鋸過
程，其中仰賴於技術的掌握與執行，這些手段往往可以化
為一定的普遍性、共通性與規律性，而塑造基本訓練就帶
有這樣的性質。筆者長期從事雕塑教學，常見創作者傾全
力欲將理想轉化成作品，卻由於方法的失當而拉大了與成
果的距離。立體人像的製作困難處甚多，如果不能有條不
紊的先形塑出正確的架構，人體的造形規律、解剖知識是
無法安放在適當的位置，反而因此而誤以為藝用解剖學是
無用的。文中所述是筆者在多年教學中以行動研究不斷實
驗、修正的結果。

本文是針對肖像藝術物質性的架構建立，不作表現技
法、美感與精神面之探討。人像立體形塑過程非常複雜，
因此臨摹石膏像是進入寫實塑造必經之路，要如何有效率
地達到寫實成果？以下就「石膏像仿作」、「胸像製作」說
明如何有系統的進行塑造，至於引用「造形規律」修正形
體與解剖結構的方法與第二章第二節「造形規律在 ZBrush
建模中的實踐」相同，在此不再重述，本文以學生作業代
替證明「頭部造形規律」已應用至塑造中。為了有效率的
說明，文中敘述程序與實作程序不全一致。

I　石膏像仿作

安海姆（R.Arnheim）在他的《藝術與視覺心理學》（Art
and Visual Perception）書中，談到文藝復興的建築家里昂·
巴蒂斯塔·阿爾貝蒂（ Leon Battista Alberti, 1404-1472 ）在
他的《雕塑論》（Della Statua）中歸納出最準確的雕像複製
法是利用鉛垂線、量角器、尺測出雕像的重要點（point）
之空間位置，就可以把整件雕像複製出。[11]（圖 2）然而安海
姆並不贊同這種複製法，他認為這種方法不足以表現原雕
像之造形特質。[12] 用工具丈量比例的歷史來源甚古，但是，
除了基本重要點的丈量外，更需配合人體的造形規律進行
丈量。舉例來說：

- 重心線：「重心線」的前後左右重量是相等的，它是人體和諧的根本。丈量時需找出正前、正側、正背角度確認「重心線」經過的位置。 例如：全正面角度丈量出「胸骨上窩」與雙足的垂直關係，全側角度丈量「大轉子」與頭部、足的垂直關係，正背則丈量第七頸椎與足部的垂直關係。
- 體中軸的弧度：體中軸是身體動態的表現，由於人體結構是左右對稱的，因此正面、背面角度的體中軸與兩側輪廓線形成漸進變化，丈量時注意「胸骨上窩」、肚臍、陰莖起始點的縱、橫關係。
- 左右對稱點的高低差距：塑造過程中，在泥型上畫出左右肩、乳頭、「大轉子」…之左右對稱點連接線，以強化動態表現。

　　所有的造形藝術都必須以整體的觀念去塑造形體，若只依賴丈量來複製雕像將陷於僵硬死板；相反的，恣意操控造形雖然是莫大的興奮，但是，學理的支持將賦予更敏銳的觀察力，造形更優美，有計劃地進行塑造才得以事半功倍。下文「石膏像仿作」以「廣東青年」搭配半身像「阿木魯」、「小杜爾蘇」石膏像進行說明，分「心棒製作」、「丈量棒製作」與「石膏像仿作及對照」三部分。[13] 之所以以「廣東青年」為例是因為市面上石膏像中以它結構最清楚、造形最簡潔，雖然它的頸部是被拉長了。而「阿木魯」、「小杜爾蘇」等石膏像將人體的造形規律表露無遺，很適宜做為自然人全身像的前導作業。有關於「人體造形規律」的解析刊於上一本書《頭部造形規律之解析》中的附件 3。

A. 心棒製做：泥型的骨架

　　心棒是支撐泥型的骨架，也是作品的雛型，泥塑前一要先確定心棒的形狀與心棒立點位置。心棒有主、副、支之分，主、副心棒通常是以木條、鐵條、鐵絲架起的骨架，支心棒是骨架之外附著的填充料，如：小瓶罐、保麗龍、繩子等，支心棒的目的是增加體積、減輕泥土重量。有關心棒製作說明如下；

1.「米」字座標的底座

　　承載泥型的木底座以方型為宜，先在板面繪上「米」字座標，以輔助人像角度、範圍之訂定。「米」字座標的八個視角分別為 12：00、1：30、3：00、4：30、6：00、7：30、9：00、10：30。塑造時，泥型臉正面、中軸正對著 6：00 座標線，泥型頭部背面正對著 12：00 座標線，耳前緣是 3：00 及 9：00 座標線。如果胸像的頭部是側轉的，臉正面仍舊保持 6：00 方向，而讓胸部另做座標線。

⊃圖3 右圖檯面上的直線是座標線。青年頭像的頭部副心棒需固定在主軸心棒之側，由口唇斜向腦後。口前方的木塊是附加的十字結心棒，是以鐵絲固定在頭頂，再纏住二段小木塊交叉成十字結的心棒。如果頭很大或人像是低頭者，都需要加上十字結心棒，堆土時把鐵絲拉直、塞入顴骨下方，以撐住土塊，圖4、圖5低頭之造形都必需加上一對十字結心棒。

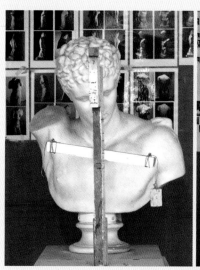

⋒圖4 以赫密斯這種造形為例，仍舊是將鼻樑對準6:00座標線，右圖木底座上的白線是另外畫的胸部座標，從圖中可以看到兩座標的中心點是錯開的；即使是立正的姿勢，胸部的座標亦較後於頭部。

由於肩及頭部方向不同，主心棒為了配合肩膀順時針的轉向，木條亦在原地順時針轉適成合肩膀木條固定的角度，此時頭部橫向心棒就必需固定在主心棒頂部，主心棒高度與眉齊高，上方再加上頭部橫向心棒。低頭時臉部除填充料外需再加上一對如圖3的十字結心棒。肩心棒高度在腋之上緣，斜度如石膏像肩之動態。

2. 鼻樑在 12：00 座標線、耳前緣在 3：00 座標線

以廣東青年為例，主軸心棒高度以低於頭頂三公分為宜，心棒最後是固定於「米」字座標的 12：00 與 9：00 交叉角，頭部副心棒固定在 3：00 側。若是形塑頭部前移的老人，耳朵隨之前移，心棒就要參考圖 4 了，圖 4 頭部副心棒要以頂面銜接方式處理，否則頸部會外露。（圖3、4、5）

3. 頭顱心棒由口斜向枕後突隆，肩心棒在背面腋之上緣

胸像除了縱向的主軸心棒外，需再釘上頭、肩的副心棒。頭部側面副心棒斜度是由口斜向後上的枕後突隆，前後長度比石膏像各短三公分。若是製作含肩部的大胸像，如圖 4、5，肩部的橫向心棒固定在主心棒背面，高度置於腋之上緣，寬度略窄於兩腋，此心棒目的是在支撐上面泥塊，故不宜太高，若肩上塑土太薄是無法拉住軀幹下部的土塊。主、副心棒完成後再綁上填充物料（支心棒），平均與成品外輪廓保持五公分距離。心棒的作法很多，有些造形變化較大的作品必須以焊接方式製作，或者加上十字結，以十字結間接拉住土塊，「廣東青年」頭很大、「阿木魯」低著頭，因此在頭部皆需加上十字結。

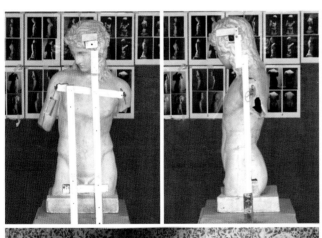

🎧圖5　半身像的臺座往往暗示著作品的主角度，從阿木魯半身像，可以看出藝術家認為臺座正前方這個角度是最美的。從俯視圖中可以看到頭部與身體的動態差異，這尊像的主軸心棒偏向一側，這是為了其中一隻心棒可以直接支撐頭部，此心棒在頸部做銜接，以支撐前移的頭部（左二），頭之外的鐵絲是預留給十字結心棒的。

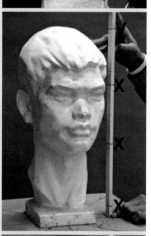
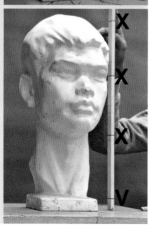

B. 丈量棒的製做

1. 畫出水平記號

製作丈量棒時為保持丈量棒正面與側面皆垂直，必須由兩個人一起進行製作，丈量棒的每一點都要以平視做出水平記號。（圖6）製作真人模特兒的丈量尺時，模特兒先站在「牆轉角」、以鼻尖對準「牆轉角」，再將頭頂、眉弓頭、鼻底、下巴、胸骨上窩等的水平位置一一引到牆角上，再轉畫至丈量棒上。

2. 丈量棒兩面記號

丈量棒需做兩相鄰面的記號，丈量時木條兩鄰面記號成一直線時，才是平視視角，才能將記號移至泥型。頭部最能彰顯個人特質，頭部像不像非常重要，人像因為有動態而更加生動，但是，頭部或仰或俯，不再平視前方時，除了整體高度的丈量棒外，需再附加臉部丈量棒，參考圖37。

3. 丈量時立足點一致

人體體表大多無明顯標誌，若離開原本製作丈量棒的立足點位置，原先記號就不一樣了，所以，丈量泥型時的立足點需以同一位置進行，因此應在木臺座上做標示原先製作丈量棒時的立足點位置，泥型臺座也要標出位置。

C. 石膏像的仿做及對照方法

以「廣東青年」為例，說明泥型塑造的對照方法。

1. 石膏像置於軸心上

泥型位置應與石膏像位置相同，因此兩者之木底座要等

⊃圖6　丈量棒的每一點都要以平視角做出水平記號，圖中可以看到做記號者隨著丈量位置而調整眼睛高度。上三圖廣東青年頭頂與丈量記號呈一直線，是以頭頂平視角拍攝，下圖是以石膏臺座平視角拍攝，此時頭頂記號就與頭頂差太多了。

大，同樣的畫上「米」字座標。石膏像的主體（頭部）盡量接近轉台的軸心，否則易變型。這就好比一個球體若放置在軸心上，轉台怎麼轉球體仍是球體，如果位置偏離軸心，轉台轉動時球體馬上變成橢圓體。

2.石膏像、泥型與塑造者的視點關係

上課時同學圍成一圈，石膏像放置於中央的轉台上，被仿製的石膏像高度取決於同學平均身高，因此同組同學的身高勿差距太大。開始堆土時，中央石膏像及泥型臺座可以降低些，以節省體力，之後再移高，塑造者的視線應落於廣東青年、泥型的中上方，盡量以同樣的視角進行塑造。（圖7、8）

3.底座的「米」字座標是對照的第一座標

「米」字座標的中心點就是整尊像的軸心位置，以「米」

7	
8	

⊃圖7　形塑時盡量以平視進行，但是，教室中的塑造臺需適應多種規格的塑造進行，當塑造臺無法移高時，至少將中央石膏像、泥型、塑造者眼睛三者先拉成一線，形塑造下半段時以微彎著腰進行。由於泥型較暗色，為了突顯拍照主題，故皆以兩尊石膏像示意，以下皆同。

⊃圖8　仿製大型石膏像在初步堆土時，遠端石膏像高度盡量介於近端泥型中段（上），堆完土後塑造頭部時，兩者頭部之水平高度盡量拉近（中），塑造下部時，下部之水平高度亦拉近（下），盡量以同視角進行。體中軸與左右對稱點連接線反應出人體的動態，而左右對稱點連接線與體中軸呈垂直關係，因此要盡早在泥型上繪出體中軸的弧度。方法如下：

‧以丈量棒定出體中軸上的陰莖起始處、肚臍、「胸骨上窩」之高度位置。
‧形塑者確定自己的觀看泥型與觀看仿製石膏像的角度是一樣的，例如：都是以6：00座標線的角度觀察。

‧從6：00座標線的垂直線來確定體中軸上的陰莖起始處、肚臍、「胸骨上窩」之橫向位置。
‧連接「胸骨上窩」、肚臍、陰莖起始處三點後體中軸線完成，接著再畫出左右對稱點連接線的斜度，如：左右肩、胸肌下緣、腸骨前上棘、大轉子，中軸線與左右對稱點連接線是輔助動態表現的要點。

字座標為對照角度基準，就是整體塑造是以軸心為基準。塑造堆土時整體平均進行，底座「米」字座標的八個角度，都是形體對照的依據，如果石膏像正面向著你時，盡量找到石膏像底座上的 6：00 座標線垂直於你的視角，將自己的泥台也轉到 6：00 線垂直於你，為了確保角度的一致，塑造者可以垂直舉直手中的木條，對著兩邊的 6：00 座標線做確認，之後再沿者 6：00 座標線垂直向上在泥型畫出臉中軸，並以此為左右對稱的基準線。側面、其它角度都以此種方式對照，定出與石膏像一致的耳朵位置、腦顱正後方位置。（圖 9、10）

➲圖 9 「米」字座標的八個角度是形體對照的依據，舉例說明：

‧當遠端石膏像與近端泥型臺座的 6：00 座標線與塑造者成垂直關係時，在泥型上畫出 6：00 的垂直線，即臉中軸的位置，它可以幫助左右兩側的體積一致。以同樣方法在 3：00、9：00 定出耳前緣位置

‧塑造者往往太注重正面，導致深度位置不對，因此要盡早進行側面的塑造，例如：3：00 座標線與塑造者成垂直關係時，耳前緣的體塊是否足夠？頸部的動勢、頸顎交角深度是正確？外眼角、眉峰、口角位置的正確有助於額頭、眼睛、口唇立體弧面的表現。

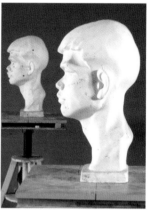

🎧圖 10 以「米」字座標為對照基準時，圖中筆者拍攝的石膏像照片中的明暗交界由左至右分別為：左側視點外圍輪廓線經過前面的位置、左側視點外圍輪廓線經過後面的位置、正面視點外圍輪廓線經過右側的位置。由於塑造時無法如此打光，因此藉檔案資料建立學生立體觀念、幫助學生之立體形塑，例如：

‧從左側視角形塑時，最大範圍的土塊要放在左一、二的光照邊際處。
‧從正面視角形塑時，最大範圍的土塊要放在右圖的光照邊際處。

圖 11　摹做作時在泥型木底座上繪出與石膏底座一致的位置、範圍、形狀，以便泥型在同一基礎位置進行塑造：

1. 報紙對摺、厚邊對齊石膏方型底座，用力地摺出木底座的三邊線摺痕。再在報紙上畫出石膏像臺座的左右範圍及座標線位置。

2. 石膏像及泥型底板規格是一樣的，所以，將報紙移到泥型底板、三邊摺痕套在底板上，對好座標線記號位置，畫出石膏像臺座範圍。

3. 每個邊的做法一致，並且寫上「6」代表 6：00 座標線位置，以避免堆土時弄錯方向。

　　以座標線對照泥型時，遠處的石膏像與近處泥型的座標線兩者不是呈平行關係，而是共同交集到塑造者眼睛。遠端之石膏像的高度應介於泥型高度中段處，但是，為了讓讀者清楚地看到座標線，筆者採高視點拍照。

4.石膏像本身的石膏座是第二座標

　　除了米字座標八個角度之外，可以再利用石膏像之方形石膏座作為第二座標，石膏座四個邊的垂直面更接近頭部的外圍，更可以直接的界定出泥型的大範圍。由於石膏像擺放的位置是以頭部為準，因此方形石膏座與木底座的四個邊不等距離，所以，先要將石膏座的位置轉繪於泥台上、塑造一致的底座，再以底座做為基準界定出泥型的範圍，詳見圖片說明。（圖 11、12、13）

5.石膏座的四個角與「米」字座標的八個邊點形成第三座標

　　方形石膏座的任一個角與「米」字座標的八個點的任一點呈垂直關係時，又是另一種對照的方法。照片中筆者在對照的「點」上放置一個綠色瓶蓋，以方便讀者觀察到「角」與「點」的垂直關係。（圖 14）

◗圖 12　以方形石膏臺座的四個邊、前後左右計八個角度為第二座標，是進一步把石膏像的大範圍界定出來的方法。筆者在石膏臺座旁邊放置木條以突顯文中所說明位置，舉例說明：

1. 當石膏像與泥型臺座的左側邊與塑造者成垂直關係時，以左側邊的垂直面對照出顴骨弓、頭顱的範圍。

2. 臺座的前邊與塑造者成垂直關係時，從前邊的垂直面對照頸顎交角、外眼角、眉峰的位置。在立體形塑時，「眶外角」的深度不足，則眼睛的立體感不夠，眉峰的深度不足，則無法表現出額之圓弧度。

◗圖 13　以方形石膏座四邊八角度的垂直線界定範圍，可以看到角度稍有不同造形差異極大。左圖是與石膏座右側垂直的視角、右圖是與石膏座左側垂直的視角，左圖的重心腳側的骨盆上推、肩膀下壓，體側輪廓線的「N」字清楚，大轉子明顯突出。

◗圖 14　石膏像臺座的任一角與木底座「米」字座標的一個點（綠瓶蓋處）呈垂直關係時，又是一種對照法，舉例說明：

1. 木底座「米」字座標的 10：30 的邊點與石膏臺座的一角呈垂直關係，藉此定出此角度的最大範圍，此角度遠端的輪廓線也是正側交界的位置，因此是形塑臉部立體感的重點。

2. 也可以以木底座「米」字座標的 6：00 的邊點與石膏臺座的一角呈垂直關係做對照。

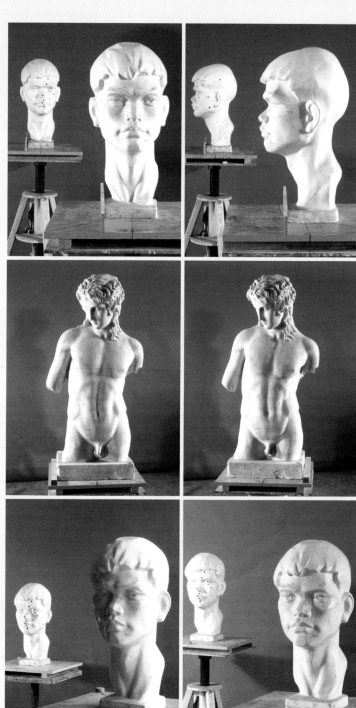

6. 轉臺立軸也是對照角度的指標

除了以上三個方法外，塑造金屬台座的立軸也是對照的指標，木底座的每一「邊」已被「米」字座標平均分成兩段，立軸是在左段還是右段？是幾分之幾的位置？這些都可以做為泥型對照的角度參考。（圖15）

7. 從仰角、俯角檢查對稱關係

就「廣東青年」來說，檢查方法如下：

· 由6：00座標線垂直向上，在泥型畫出臉中軸。由6：00座標線垂直向下延伸到木底座縱面（木底座厚度的地方），畫上縱面線，縱面線是仰角對照的基準。

· 對照時蹲下身由6：00座標線位置仰頭上看，讓木底座厚度的縱面線貼在臉中軸上，檢查者頭部逐次移前、移後分段觀察，從不同的仰視角對照對稱關係。

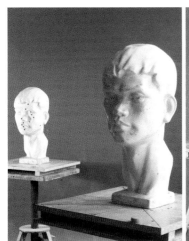
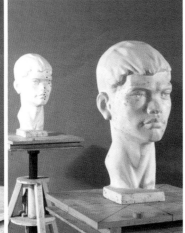

◯圖15　金屬立軸切入木底座的「邊」的位置比例相同時，也是對照角度的參考。如：右圖兩者的綠瓶蓋代表金屬立軸位置，正好在左線二分之一處；左圖在右線三分之一。

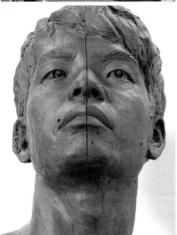

◯圖16　無論任何動態，從俯角或仰角檢查頭部的對稱關係時，必以中軸線呈直線的角度進行。右圖木底座縱面的線是「米」字座標6:00線向下的延伸線，將它對到泥型的中軸位置，以檢查對稱情形，此種方法僅限於頭向正前方、塑造無動態時。此為一年級彭瑋晴「同學對做」作業。

· 俯視檢查時，在頂上臉中軸呈一直線的角度，將一直線對到木檯座上的 6：00 座標線
上，檢查者頭部逐次移前、移後分段觀察，從不同的俯視角對照對稱關係。別忘了順
便看看頭頂的「型」是不是五邊型。（圖 16）
· 在阿木魯像、小杜爾蘇像的俯、仰視角檢查中，主要是對照體塊的方位差異，以幫助
泥型的動態表現。（圖 17、18）

8. 以體塊觀念引導解剖結構的納入

「魯東大解剖者頭部角面像」是解剖結構最簡單的分面像，「農夫角面像」是解剖結構表

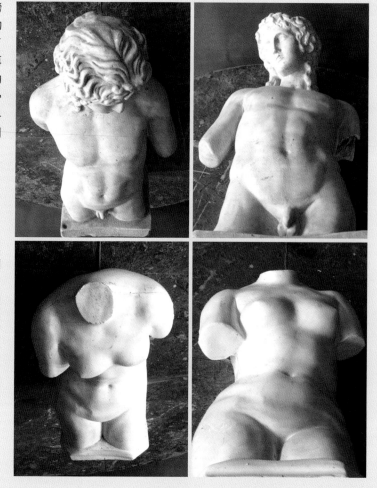

◑圖 17 從俯仰角更能比較出骨盆與肩膀
交錯的情形，照片中可以看出石膏台座的
前緣與照片下緣是平行的，這也就說明了
視角是以台座的正面為基準，以此基準再
以俯、仰視角來觀察骨盆、胸廓、頭部的
方位，從俯視圖中可以看到阿木魯像的骨
盆呈逆時針轉，俯仰圖中可以看到阿木魯
像的大胸肌、胸廓也是逆時針轉，頭部則
是順時針轉向。

◑圖 18 可以看出小杜爾蘇也是以台座正
面為基準拍照片，從俯仰視圖中可以看到
小杜爾蘇的骨盆、胸廓皆呈順逆時針轉，
胸廓轉的角度更大，手臂一前一後。人像
形塑時一般皆以平視角進行，以俯仰視角
更能修正動態。

現最完整的分面石膏像，兩者都是人像立體雕塑的重要參考，以光投射在這些石膏像上更能看出它的立體感與體積感。（圖19）的第一、二欄「廣東青年」、第三欄「魯東大解剖者頭部角面像」、第四欄「農夫角面像」的全套資料照片皆張貼於塑造教室，並依階段將角面像置於教室。第二欄是塑造課現場講解的重點黏貼記錄。第一列的光照邊際為側面視點外圍輪廓線經過處、第二列為正側交界處、第三列為正面視點外圍輪廓線經過處。廣東　年是市售中結構最清楚、造形簡潔的石膏像，因此以他為基礎塑造入門的第一件作業，從中練習塑造方法與造形規律。阿木魯、小杜爾蘇造形優美，因此也藉著仿做記憶重心偏移時人體的造形規律。（圖20-25）

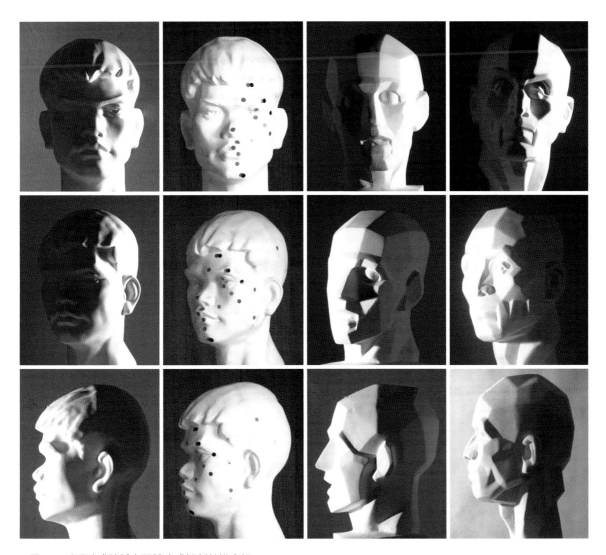

⊙圖19　以明暗或貼紙突顯體塊或解剖結構穿插

◐圖 20 塑造課現場講解的重點黏貼記錄，小杜爾蘇的兩肩斜度較大，因此體中軸弧度較大、

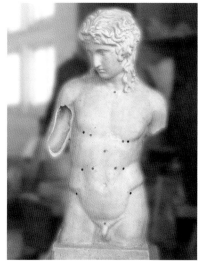

◐圖 21 塑造課時是無法如此打光，因此藉檔案資料建立造形觀念。左圖頂光中石膏像清楚地呈現重力側、游離側的造形差異。重力側骨盆上推、肩膀下壓，左右兩側對稱點連接線呈放射狀。右圖的光照邊際是石膏像左側視點的外圍輪廓線經過處，也是重心側的體塊分面處。

◐圖 22 阿木魯石膏像的重力偏左側，小杜爾蘇偏右，雖是不同藝術家所為，男女又有別，但是它們展現出完全同樣的造形規律。從小杜爾蘇的明暗分佈中可以看到左圖重心側和右圖游離側體塊分面的差異，重心側肩部下壓、光照邊際由腰部向外下轉，游離側則直接向內下延伸。圖 22 阿木魯的重心側光照邊際也是由腰部向外下轉。

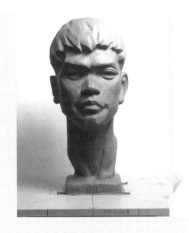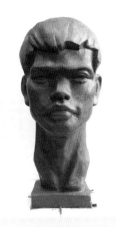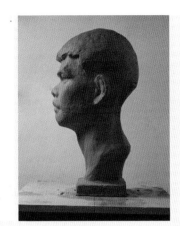

◐圖23 以科學的方法提升了學習成果，由左至右作者分別為一年級生賴俞靜、林芷安、謝懷賢。這是他們的第一件塑造作業，每週一次上課，在第五週完成之泥型。

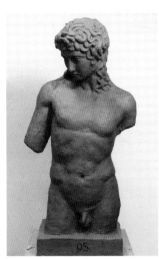

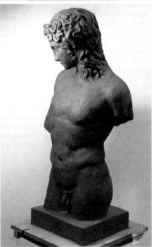

◐圖24 以科學的方法提升了學習成果，由左欄至右欄作者分別為大一生鍾雅婷、林孟萱、葉育如。這是他們下學期的第一件塑造作業，每週一次上課，在第五週完成之泥型。泥土是深灰色，教室環境無法打光時所拍攝，但仍可見身體的動態。

○圖 25　上列為一年級生賴詩蓓、下列為陳怡庭作業。木板底座中隱約可見的線條是泥塑時的座標線，泥型反應出動態中身體兩側的差異，重心邊肩膀、乳房下壓，非重心邊上提。

　　立體人像的製作有多重的困難，如果無法有系統的進行，在無法塑造出寫實人像中，反而產生藝用解剖學無用的疑點，因此興起以「石膏像仿作」之文銜接理論與實作。文中很大的篇幅在闡述了塑造對照方法，看似與造形規律的應用無關，然而沒有了這些是無法塑造出正確的型，即使知道了再多的造形規律、藝剖知識，都無法有效的應用。立體塑造即使是現場指導也有多重的困難，因此在論述中常顧此失彼，但是，從所附作業中應可證明：

- 文中塑造方法是具實用價值的。
- 雖然未集中說明藝剖知識的應用，但從作業可以證明學理與實作已實際結合。

　　以一個靜止、白色、造形單純的石膏像做說明，既可以瞭解摹倣方法，也兼顧了人像塑造的前導。

II　胸像製作

　　本文是筆者在多年教學與行動研究中不斷實驗與修正的結果，在班級人數 45 位而其中九成五以上對立體塑造完全未接觸過，素描寫實能力不足者四成以上，而有天份者不到一成，如果未能有系統的以科學方法進行教學，是無法有如此成果的。

　　本文分為模特兒的拍照與照片的使用法、心棒製做、胸像實做三單元，至於引用「造形規律」修正人像的方法與第二章第二節「造形規律在 ZBrush 建模中的實踐」相似，因此僅以學生作業證明「造形規律」已融入塑造中。

∩圖 26　模特兒身上的膠帶是泥像預定之裁切處，它也暗示著泥型下緣與木底座交會的斜度，因此參考此照片做塑造時要特別注意裁切線與泥型的一致。照片上的交叉線是照片未裁切、放大前的對角線，交叉點是此張照片的焦點，參考此照片塑造前，要先在泥型上找到與照片焦點一致的視角，參考圖 38。

A. 模特兒拍照與照片用法

　　真人實作中一般都會搭配照片進行，使用照片雖然難免有些缺失，但是，亦可以藉照片仔細觀察、理性地研究，在面對模特兒時不致慌亂。至於如何拍出實用的照片？照片的使用方法為何？拍照要注意什麼？分析於下：

1. 以膠帶明示胸像裁切處

　　動態、衣飾、髮型、胸像裁切處、台座形狀⋯⋯等造形確定後，拍照前在模特兒身上依造形的裁切處貼以膠帶，目的有二：（圖 26）

- 明確的範圍可以正確的掌握比例關係，心棒、丈量棒製作時也有清楚的範圍。
- 裁切線在不同觀察點有著不同的傾斜度，這可以延伸至泥塑視角的參考。

2. 善用觀景窗中的焦點

　　拍照時以自然光為宜，模特兒盡量保持同一姿態，以相機移動為主。相機觀景窗上的對角線交叉點是照片的焦

∩圖 27　相機觀景窗的交叉點是照片的焦點，塑造時也要以一樣的視角、焦點進行。

點，拍照時盡量讓主體不要離開焦點太遠。拍完之照片要先做好焦點記號，才能裁切掉多餘背景或局部放大。（圖 27）

3. 配合座標線訂出臉中軸、耳前緣位置

「真人胸像」的主題是在臉部，因此一定要準確拍攝頭部全正、全側角度，泥塑時先以這兩個最易確認的角度形塑出泥型；全正面拍照時注意左右耳朵、臉頰面積的一致，全側面時是剛好看不到的另側的眉弓隆起；相機位置至少距離二人身高處，正、側照片也關係到身體方位的訂定，說明如下：

■ 頭部全正面照片是訂定臉部動勢的基準，製作胸像之初即將臉中軸設在 6：00 座標線的垂直線上。泥塑時由 6：00 座標線垂直向上，至臉 1/2 處轉為照片中臉中軸的動勢，再訂出臉 五官位置、身體胸骨上窩位置。（圖 28 左一）

■ 臉中軸的動勢畫好後，再將五官的傾斜度畫上，從 6：00 座標線觀看，臉正面角度的五官左右對稱點連接線必與臉中軸呈垂直關係，12：00 座標線觀看，是腦顱正後面。從頂面俯視角，臉部正面體塊的左右對稱點連接線一定要與 6：00 座標線呈垂直關係，如此才能塑造出工整的頭部。

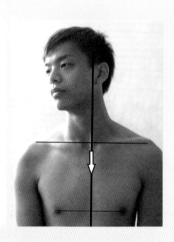

●圖 28　以照片中的動態為例，說明在泥型上的應用方法：

．臉中軸動勢訂定法：（左圖）從底板座標線 6：00 垂直向上，至臉 1/2 處轉為臉中軸的動勢。再由泥型上眼尾位置垂直向下此訂出「胸骨上窩」位置，參考圖36。

．側面耳朵的訂定法：（左二）從底板座標 3：00 向上垂直定出耳前緣位置，再在泥型上定出「胸骨上窩」位置。

．身體側面的訂定法：（左三）以胸部側面角度的照片為準，將泥型的頭部轉至與照片一樣的角度，由泥型近外眼角處垂直向下調整肩膀與耳朵係關係，再由肩膀向下在木底板上定出身體側面的座標線。

．身體正面的訂定法：（右圖）以胸部正面角度的照片為準，將泥型的頭部轉至與照片一樣的角度，在泥型定出「胸骨上窩」位置，再由「胸骨上窩」垂直向下在木底板上畫出身體正面座標線。

- 以頭部全正面照片輔助身體方位的訂定，方法是先在照片上畫出「胸骨上窩」的垂直線，確認「胸骨上窩」與五官的垂直關係後，再將一樣的關係反應至泥型，在 6：00 視角找出「胸骨上窩」位置，這是確立「胸骨上窩」的第一步。

- 頭部全側面照片也是可輔助身體方位的訂定、側面動勢的參考，初時已將泥型的耳前緣設定在座標 3：00 及 9：00 的視點上，因此在泥型上繪出 3：00 及 9：00 座標垂直線後，依照片堆出耳前與後的體塊，並做出頸、肩動勢，在 3：00 視角找出「胸骨上窩」位置。（圖 28 左二）

- 頭部全側面照片是五官深度位置的指標，體塊範圍、五官位置確定後，進一步的定出眉峰、眼外角、鼻翼、口角、「胸骨上窩」的深度位置，五官的深度不足臉就平了。6 此時視點務必保持在座標 3：00 進行，也就是側頭部全側部面角度進行。座標 9：00 形塑方法同。

- 頭部全正面、全側面視角的整體造形初部完成後，再以頭部之造形訂出身體全正面、全側面的方位，並在木底座上畫出身體座標，以幫助基本型之縝密。

4. 身體全正、全側座標線的訂定

人體側面的頭、頸、肩…的動勢變化很大，如果體塊的深度位置未好好安排必影響到整體造形。為了改掉過度偏重形塑正面、忽略側面的習慣，筆者常要求學生在初推土時側面做七、正面做三，再逐步調整法六四、五五、四六。說明如下：

- 以身體全側面照片來幫助泥型訂定身體側面座標線，（圖 28 左三）首先將泥型頭部轉成照片中的角度，此時也是泥型身體全側面的角度，再將頭、頸、肩的動勢及造形做出。由照片中可以看到胸骨上窩的垂直線幾乎接近外眼角，因此由泥型近外眼角處垂直向下，在泥型定出「胸骨上窩」位置，接著修正頸部、軀幹的體積、動勢。調整肩膀與耳朵係關係，再由全側面的肩部垂直向下，在木底板上定出身體全側面的座標線，延伸至另側後左右身體側面座標線完成。

- 身體全側面是訂定「胸骨上窩」深度位置的角度，在側面照片上畫出「胸骨上窩」的垂直線，確認照片中「胸骨上窩」與五官的垂直關係，再由同角度泥型的五官同一位置垂直向下，反追出「胸骨上窩」深度位置。深度位置止確頭、頸、肩的動勢才能呈現。

- 由身體全正面訂定「胸骨上窩」位置（圖 28 右）先從照片中確認「胸骨上窩」與五官的垂直關係後，再由同角度泥型的五官同一位置垂直向下反向追出「胸骨上窩」位置。接著從「胸骨上窩」向下畫出中胸溝動勢，以及左右乳頭、肩膀的對稱點連接線，此為胸部動態的基準。

- 由「胸骨上窩」垂直向下，在木板底座上畫出身體全正面的座標線，再向後延伸畫出背面座標線，前後座標線必與身體側面座標線呈垂直關係。身體正面體塊一定要與座標線呈垂直，例如：俯視時左右乳頭連接線必垂直座標線。[7]

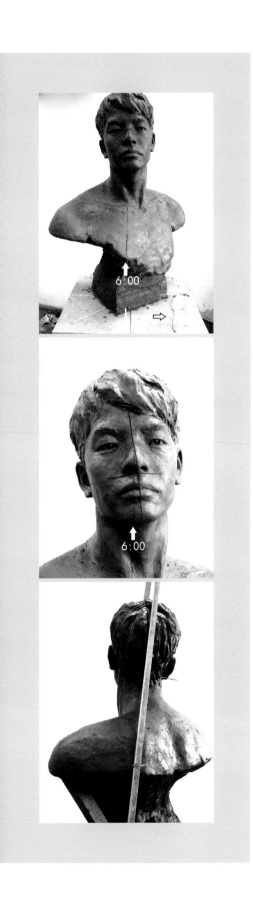

5. 正面的動勢導引到背面的方法

臉部前後、胸部前後動勢需一致，如何將正面的動勢引到背面？方法如下：（圖29）

- 一人持長木條站在臉正前6:00座標線之視角處，木條順著臉中軸斜度，下端貼著木底座以穩住木條，木條經過位置的左右臉頰面積要一致處，然後木條定住不動。
- 另一人持長木條在頭部正後方12:00座標線位置，將木條移成與前面木條重疊後，木條下端亦貼著木底座以穩住木條，後然後在腦後畫上頭顱的動勢線。

6. 提升立體感的角度

面與面交界處是立體感提升的位置，拍照片如何取得這個位置，舉例說明：

- 臉部的正面與側面交界處約在臉中軸外30°-35°的側前角度，也就是遠端的眉骨、眶外角、顴骨轉折最強烈的位置，它是拍照取景角度，照片中的外圍輪廓線是正側與側背交界線，此為立體感提升的重要位置，塑造此角度時要再將輪廓與內部結構銜接。
- 身體正面與側前交界處，取景在遠端的乳頭外緣位置，前後輪廓線亦為身體正與側、側與背交界線。

7. 以俯仰視角調整造型

正面與背面的俯仰視角是檢查對稱關係的重要角度，檢查時先將臉中軸、頭中軸的動勢線畫出，以不同程度的俯視角檢查時，中軸動勢線必保持直線狀，若偏離正中位置，動勢線必隨形體起伏而呈轉折。（圖30）

◖圖29　左圖木底板上面白線是座標線，白箭頭指示的是6：00的垂直線，泥型上的箭頭指示的是6：00的垂直線，無論頭部如何的傾斜，6：00視角看到的耳朵、臉頰都要一樣多。木底板上面黑箭頭指示的是此胸部正面的座標線是以4:30為準。仔細看中圖，臉中軸旁還有一條垂直線（白箭頭指示處），它是由6：00座標線垂直向上的線，垂直線至鼻樑中段（臉1/2處）轉成頭部動勢線。右圖前面木條是臉中軸動勢，背面應對出頭顱動勢，若不是為了拍照兩者應 成一體。身體部做法與臉部相同。圖為一年級彭瑋晴塑造。

B. 心棒製做

模特兒無法重覆準確的擺出同一樣動態，因此就得參考照片製做心棒了。心棒製作需注意以下各點：

1. 模特兒面對柱角以採集尺寸

依據造形在模特兒身體下端裁切處貼上膠帶後，模特兒鼻尖對著柱角，丈量者依丈量點之高低而站高、彎身，將每一個重要點水平地畫在柱子上，再移到丈量尺上；胸像台座若是另加的，丈量尺要再加上台座高度。（圖31、32）

2. 依丈量棒的尺寸來製作心棒

心棒完成未固定在木底座前，先在心棒上畫出下巴位置記號，然後將心棒貼緊模特兒，下巴對準記號，檢查木條頂部橫向心棒是否在眉上緣？肩心棒是否在腋之上緣？若有差距則重新調整。

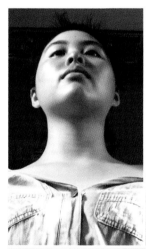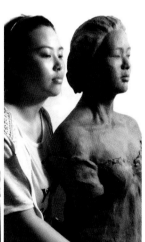

◖圖30 從仰視角調整對稱關係，圖中泥塑之眉、眼、鼻、口唇弧度做得很立體、非常漂亮，此為一年級黃靖斐作業。

◗圖31 右圖，主心棒已加入台座高度，固定在木底座前，先貼著模特兒比對頭部心棒、下巴、肩心棒位置正確與否。中圖，箭頭下方膠帶是胸像裁切位置。

◖圖 32 背景紙板上的白線是側面心棒圖，此件塑像是沒有手臂、向前弓的人體，動態大的造型為了避免推土後不知道心棒轉彎處在哪?因此將心棒 1:1 的畫在厚紙板上，以方便隨時對照。

◖圖 33 在木底座畫上座標線對形塑時角度之準確具極大的提醒作用，若將座標線秉直往上畫在泥型上，角度稍錯開，原本的垂直線即刻隨著形體起伏而轉折。此作業的身體正面在 6:00 座標線位置，頭部另做座標線。左圖泥型上之垂直線是由 6:00 座標線往上畫，以定出體中軸位置。中圖之垂直線是頭部正面角度座標線往上畫之垂直線。此為一年級吳瑋庭作業。

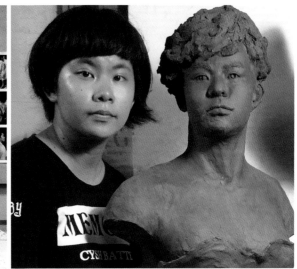

3. 在木底座邊上標記心棒位置

將心棒固定的位置做記號在木底座邊緣，以避免堆土時泥土偏位或前後、左右弄錯。動態特殊者，要將心棒圖型描在紙板上，堆土時拿近比對，以了解藏在泥土裡的心棒位置。

4. 以雙座標標示頭部、身體的方位

心棒釘在本底板時，在木底座上做雙十座標記號。第一個雙十座標的 6：00 位置代表頭部

的全正面、12：00 全背面、3：00、及 9：00 及是左、右耳前緣位置。第二個雙十座標是身體的全正面、全背角及左右肩膀的位置線。（圖 33）的身體安排在第一座標，頭部在第二座標。

5. 大動態之丈量棒製作

動態大的胸像除了主丈量棒外還需附加支丈量棒。（圖 34）

- 主棒、支棒都畫上双面記號，無論動態多大都得以平視點標記在泥型上。
- 主棒上依頭部之動勢畫出斜度記號，支棒以一根釘子釘在主棒上，一般時候將兩者重疊成一體，丈量頭部時再依所畫斜度記號移出。

⋒圖 34-1　長的是主丈量棒、短的是支丈量棒，主丈量棒是垂直立於木底座檯面，在泥型上由下往上水平標示每一個表標誌高度位置，34-2 是長的丈量棒使用的情形。短的丈量棒是頭部實際尺寸記號，長棒上的斜線是臉的動勢，也是丈量頭部時短棒斜度的表示，34-3 是短的支丈量棒使用的情形。

⋒圖 34-2　棒上兩面記號連成一直線時，才是平視、正確位置，例如:圖中長棒雙面線呈一直線處是在頭頂處，依此訂出這尊組造總高度。

⋒圖 34-3　棒上兩面記號連成一直線時，才是正確位置，例如:圖中短棒双面線呈一直線處是在下巴位置。泥型為一年級謝易晟作業。

🎧圖 35 此件作業頭部與軀幹都向著前方、左右對稱、頭微仰的姿勢，上列左圖的臉中軸在底板 6：00 垂直線上，中圖頭部微仰時，耳朵較後於底板 3：00 垂直線，右圖底板 12：00 垂直線角度是正背面，此為一年級邱俊維作業。

C.胸像實做

　　本文「胸像製做」從「模特兒拍照與照片用途」到「心棒製作」，本單元為了完整的交待製作過程，有的地方與前面　述重疊，所以，在單元中配上泥像圖片以增進瞭解。

1.定出頭部、胸部的方向與動勢

　　塑造之初要先定出頭、頸、身體的動勢。方法見「A.模特兒拍照與照片用法」中之「3.以頭部為基準，在木底座上畫出胸部全正、全側的座標線 」、「4.身體全正、全側角度座標線的訂定」所述。（圖 35）

2.以「胸骨上窩」為基準點校正頭部、身體的角度

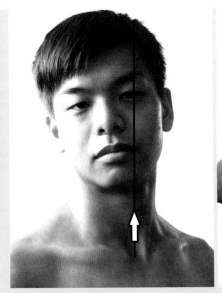

◐圖36 頭部、身體的角度確定後，進一步調整「胸骨上窩」與頭部、五官的關係，例如：照片中「胸骨上窩」的垂直線經過正面臉部左眼二分一處，泥型亦當如此。右圖為臉中軸訂定法，參考圖28左圖。此為一年級彭瑋晴塑造，肩膀是刻意加寬的。

◑圖37 找到泥型的雙眼斜度、耳垂與口鼻的關係與照片一致時，才開始參考照片形塑。由於受限於教室空間，右圖照片僅做局部拍攝。此為一年級葉育如自塑像作業。

6:00

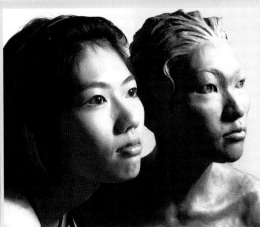

在木底座的雙十座標訂定後，頭身的確切動態要藉頭部、五官與「胸骨上窩」的垂直關係再做修正（圖36）。頸正下方的「胸骨上窩」形狀明顯，身體的動勢線由此開始向下延伸，因此以「胸骨上窩」來確定頭部、身體動態，角度正確後，再調整頭、頸、肩動勢，以及體塊……等。

3. 泥型與照片的雙眼斜度要一致

雙眼的斜度往往也代表著拍照的視角，模特兒臉正對前方時正面的俯仰視角，雙眼皆呈水平；離開正面角度而雙眼仍是水平，則是平視角拍照；近側眼睛的位置較高是仰角拍照，近側眼睛較低是俯角拍照。因此眼睛的定位非常重，要盡快在泥型上做好黑眼珠的橫向、縱向、深度定位。定位的程序如下：（圖37）

○圖 38 參考照片塑造前，先在泥型上找到與照片一致的焦點，泥型上的白點是以棉花棒定出的焦點位置，棉花棒呈一點時左右上下的造形要一致，眼睛的斜度、耳垂與鼻底之水平關係亦同。臉之表情後來改成蹙眉。此為一年級張源芳作業。

■ 黑眼珠的對稱點連接線：畫上與中軸垂直的眉、眼、鼻、口的對稱點連接線，線條拉長一些，因為塑造進行中連接線若被抹掉，可以藉由旁邊殘留痕跡，把線補畫回來。

■ 黑眼珠的十字線：離中軸三點五公分處，在黑眼珠的對稱點連接線畫上 2 公分的垂直線，形成左右各一的雙十字。

■ 黑眼珠的的深度調整：從臉正下方以仰角檢查十字線的基底凸度，將它調成一致後重新把線畫清楚，黑眼珠的定位才是完成。黑眼珠基底凸度稍有差異，對雙眼斜度影響至大。

4. 以牙籤在泥型上標示照片的焦點

■ 照片的焦點位置：相機觀景窗上的對角線交叉點為此張照片的焦點，因此參考照片做塑造時，照片若要局部放大，一定要先畫出焦點、保留焦點再裁切、放大。由於照片是平面的，泥型是立體的，所以僅找到泥型上的焦點位置是不夠的，還需要知道鏡頭是以什麼角度切入此「點」，因此，筆者以牙籤的長度代表拍照時切入角度。（圖 38）

■ 照片焦點的切入角度度：在泥型上找到照片的焦點位置，插入牙籤長度度六分之一，從牙籤成一小「點」的角度觀看泥型的左右臉比例是否與照片一致（只看到牙籤的頂端點、看不到牙籤周身的視角），如果臉的左邊太少，就以指尖將牙籤頭向左水平輕撥，直到左右比例與照片相同時，再插入牙籤長度度六分之一，橫向視角就此定位。縱向定位方法一樣，從牙籤成一小「點」的角度觀看泥型的兩眼斜度、鼻底與耳垂水平關係與照片一致時，再插入牙籤長度度六分之一。露出來的二分之一代表鏡頭切入焦點的角度，牙籤成一小「點」的位置，也就是使用這張照片塑造、檢視泥型的唯一角度。

■ 泥型是立體的、照片是平面的，因此易產生錯覺，所以，一定要重覆對照焦點的垂直、水平關係，才能正確定正確的視角。如果你的牙籤頭怎麼撥都對照不到契合的角度，那麼，就要重新檢查最初在泥型上的眼睛定位點是否正確，或者耳朵與五官的位置是否正確。

5. 以耳垂水平高度判定視角

　　根據達文西的比例圖，平視時耳垂與鼻底呈水平關係。　頭、低頭或俯視仰視頭部時，耳垂與鼻底的水平關係跟著改變（參考第二章第一節「視角的判讀與分析」），因此耳朵定位也是非常重要。耳朵定位的程序如下：（圖39、40）

■　由於釘心棒時已將耳前緣設定在 3:00 及 9:00 座標線上，耳朵介於眉頭與鼻底間，而耳垂與鼻底關係明確，因此耳朵的定位是先定耳垂的位置，方法如下：

　　·在 3:00 座標線垂直線上畫出耳前緣位置，此為耳前緣的深度位置，然後檢查耳前緣前與後的頭部體塊是否一致?並調整形狀。

　　·取出側前角度照片，對者泥型蹲低或踮高，找出雙眼斜度一致的角度，然後將牙籤插

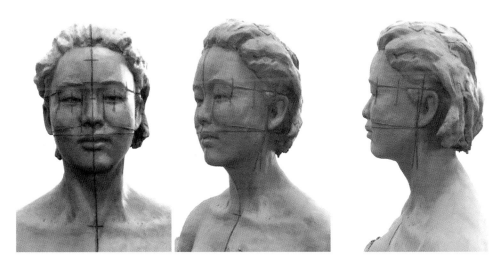

🎧圖 39　耳垂與鼻底的高度差距是視角判斷的依據，因此要盡早訂出耳垂位置，方法如下，此為一年級黃靖斐作業。

·眼眉口鼻縱向高度確定了，畫出黑眼珠的十字位置、調整兩眼十字的深度位置成一致後。
·原先已將耳前緣 定在 3：00 處，貼上耳之基本型。
·取張露出兩眼但不是正面視角的照片，找到雙眼斜度與照片一致的視角。
·找出照片中耳垂水平線落在鼻口的位置（照片中耳垂水平位置在唇上緣），依此由泥型之唇上緣向後水平至 3：00 處，定出耳垂位置了
·由於泥型頭部未傾斜，因此唇上緣水平線向另側延伸，另側耳垂位置也確定了。

🔄圖 40　全正面、全側面角度最難判斷視角，當耳朵位置確定後，就可以依賴耳垂與口鼻的水平關係來判定。左圖口中牙籤呈一點時，口角之橫線是耳垂的高度，右圖口中同一牙籤呈一線時，耳垂降低至唇之下。耳下之牙籤是某側面照片視角對照的依據。此為一年級邱俊維作業。

在臉上。由於拍照時是全景入鏡，如果焦點離頭部較遠時，可以另外增加訂定臉部視角的牙籤，但是在整體塑造時仍需以原本全景照片的焦點為準。

· 以照片中鼻口與耳垂的水平線關係為準，在泥型定出耳垂位置，例如：照片中耳垂水平線經過鼻樑二分之一處，由泥型鼻樑二分之一處水平向後即可定出耳垂高度位置；在進行中眼睛餘光要瞄著牙籤點，以保持與雙眼同視角時定出的耳垂高度位置。

■ 一側耳垂位置確定後，另側位置可以以同樣方法訂定。也可以以下方法訂出：

· 畫出另側耳前緣的深度位置。

· 無論臉端正的向正前方向或臉部傾斜，都要在全正面角度，也就是兩頰、兩耳一樣多的角度進行，從已定好的耳垂下緣，拉出一條垂直於臉中軸的線，另側耳垂位置在此延伸線上，此線必平行於雙眼的連接線。

· 全正、全側面是最難判斷是俯角或仰角，在泥型未確定耳朵位置時是不能以照片中耳垂與口、鼻水平關係來取角度，只要視角不對，照片中的影像一定與泥型位置錯位，越做越亂，無法形塑出與模特兒一樣的塑像，因此要盡早定位耳朵、塑出全朵基本型。

6. 頭部最大範圍的界定

當塑土體積相當時，最大範圍的界限、最外圍輪廓線經過哪？在《頭部造形規律之解析》的「頭部大範圍的確立」中已一一印證了外圍輪廓線對應在深度空間位置的造形規律，因此將此規律與眼前模特兒對照、做個別調整後，或者以同樣的光源投射在模特兒身上，應用於塑形、拍照中。眼、眉、鼻、口、耳等輪廓線明顯處容易形塑，而臉頰、額頭…沒有輪廓線、由不同弧面組成之處，更需要藉助「頭部造形規律」的幫助。（圖41）

🎧圖 41　以正前面的光投射在泥型上，可以看到泥型的光照邊際與模特兒的光照邊際吻合，它們都是經過「正面視點頭部最大範圍經過的位置」。塑造時可以將造形規律線畫在泥型上，從全正面視角觀看，所畫的「正面視點頭部最大範圍經過的位置」，應與正面視點外圍輪廓合而為一。右圖，「正面視點頭部最大範圍經過的位置」已成為輪廓線。圖 44、45、46、47 為同件塑造、一年級彭瑋晴所作。

7. 從大面交界處突顯立體感

　　繪畫課中老師常告誡學生:「畫出立體感,把它當做一個立方體來看。」塑造亦是如此,人體表面起伏柔和並沒有明顯的分面處,因此以人造「光」逐一突顯出體面分界。在《頭部造形規律之解析》的「頭部立體感的提升」中,已一一印證了「頂面與縱面」、「底面與縱面」、「正面與側面」、「側面與背面」交界處的造形規律,應用方法是與 ZBrush 建模一樣。(圖42)「正面與側面」共存的角度是最常被描繪的,因此是最重要的立體感提升的位置,所以,以它為例,其它的面交界處也是以同樣方法檢查、修正。

8. 以底光、頂光檢查解剖結構

　　無論是最大範圍經過處或面和面的交界處,幾乎都是以橫向光來檢查造形。但是,人體結構是左右對稱的,必須加上不同角度的頂光或底光檢查對稱關係,以及縱向形體與解剖結構的表現。(圖43)

- 右圖:頂光中除外突出臉部本體的鼻樑外,可以看到額最亮、口蓋次亮、頰前呈灰調,代表著額最斜、口蓋次之、頰前形體較垂直,而鼻唇溝是頰前與口蓋的分面線。額側的暗調是顳窩的凹陷,眼眶骨之下的暗調是受眼窩凹陷,眼皮上的亮點是黑眼珠的位置。

- 左圖:底光的中明暗分佈幾乎與右圖完全相反,原本藏於右圖暗調中的形體一一展現,兩圖互相比較更完整瞭解造形起伏。

- 中圖:光源較左圖前移,照片中非常難得的呈現「眉弓隆起」、「眉間三角」的形狀,也證明了下巴的「頦突隆」似三角形。以光認識形體、檢查解剖結構是幫助塑形的好方法。

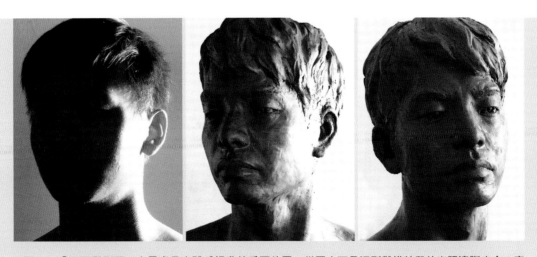

◑圖42　「正面與側面」交界處是立體感提升的重要位置,從圖中可見泥型與模特兒的光照邊際吻合;寫實作品中無論以順時針、逆時針轉,泥型上所畫之交界線必成為外圍輪廓線(右圖)。

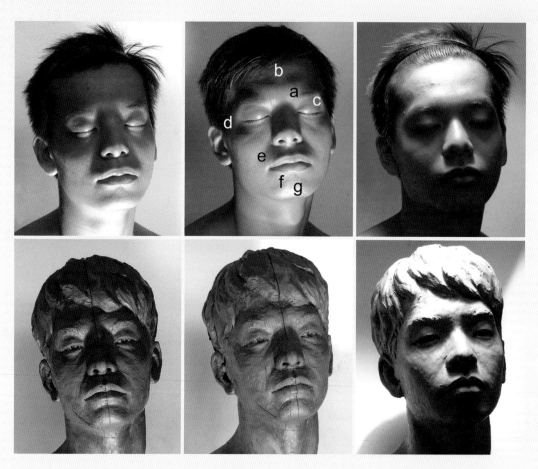

🎧圖43　以縱向的光檢查形體的對稱與解剖結構的表現，幫助人像塑造。底光投射時暗調處是形體向後上收，亮面是形體向前下收，呈現的解剖結構有：

‧左圖的「眉弓隆起」微現，S形的鎖骨左右合成弓形，頸部的縱面與肩之橫面分界呈現，頸中央下方、在鎖骨頭之間是「胸骨上窩」。

‧中圖眉頭上方的「眉弓隆起」a、「眉間三角」b、瞼眉溝c、眶外角d、鼻唇溝e、唇頦溝f、三角形的頦突隆g都非常清楚。上唇全面受光、下唇中段受光，它代表上底尖、下唇方。

‧頂光投射時暗調處是形體向後下收，亮面是形體向前上收，右圖顴骨至唇側的是頰凹內緣的「大彎角」明顯。

9. 一年級作業:泥型與模特兒對照

　　雖然是在 45 人狹窄的教室中，無法打光、距離不足的拍照，但是，從以下作業可證明一年級生的胸像塑造已將造形規律應用至作業中。（圖44）

圖 44

管紹宇•同學對做作業

謝易晟•自塑像作業

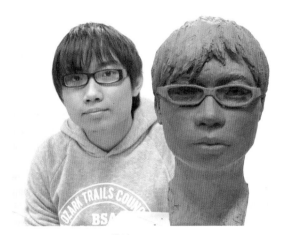

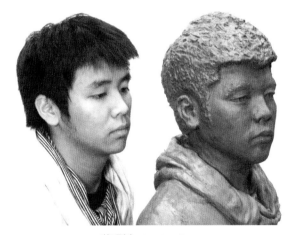

施皓•同學對做作業

黃琨誠•自塑像作業

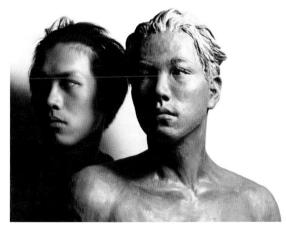

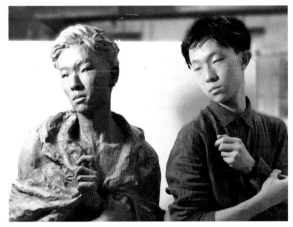

張証筌•自塑像作業

楊雅晴•同學對做作業

⋒圖 45-1 全身像對位法，人像塑造之初先確定雙足的位置、方向，並做出足之基本型。由於膝關節的功能僅限於屈伸，因此足方向定了就等於臏骨、大小腿方向定了。左圖人像的左足朝前、右圖人像右足朝前，從照片中可以看出，雖左右有別、一直一屈，但造形非常相似。

⋒圖 45-2 在全身像的體積逐漸擴大後，進一步做「胸骨上窩」座標，因為「胸骨上窩」是胸廓體塊動勢的開始。先站在模特兒胸廓正前方，取「胸骨上窩」位置垂直向下在底板畫上一點、在底板上拉出垂直線，如左圖的綠色線。胸正面塑造時要站在綠線呈乘直的視角，同時也要注意雙足的位置、角度要與模特兒一致。中圖，原有綠色的垂直線在背面角度垂直於第七頸椎，因此這條重直線相等於這個體態的重心線。右圖是肩膀側面的座標線，板面上綠色線為肩膀座標線，它與胸廓線重直，綠色十字線為胸部座標線。

45-3	45-4

⋒圖 45-3 肚臍為下腹部動勢的開始，因此站在肚臍與左右輪廓線等距離的位置，從肚臍垂直向下，在底板上畫出垂直線，如左圖底板的黃線。右圖，從底板向上的重直線必經過第五腰椎，座標線前面經過肚臍，後面經過腰椎，這代表前後造形是扣在一起的，沒有錯位。板面上黃色十字線為骨盆正面與側面的座標線。

⋒圖 45-4 最後是體塊最小的頭部座標製作，站在眉心與左右輪廓線等距離的位置（也就是臉正前方眉心的位置，由於她的臉是傾斜的，所以猛然一看以為不是臉正前方），從眉心垂直向下，在底板上畫出垂直線，如左圖的紅色線，。右圖是頭部側面的座標線，是從耳孔前向下的垂直線，它必與前後座標線呈重直關係，板面上紅色十字線為頭部座標線。此為鄧聖蕎三上人體塑造作業。

10. 全身像對位法

　　人像塑造比胸像複雜多了，而模特兒每次站在台上時姿勢總有差異，因此全身像座標更顯得重要，首先在模特兒站立位置畫出與泥塑底板同大小的範圍，決定好姿勢、模特兒站好後馬上把足型畫上，之後模特兒就依此足型站立。塑造者在泥塑底板上依此位置塑出足之基本型，之後依模特兒造形將胸廓、骨盆、頭部這三大體塊的全正面、全側面定出座標，依此座標進行塑造可避免人像的前後左右錯位。如果想要加強人像的動態，可以將座標與座標的角度差距拉大，例如:胸廓與骨盆的角度拉大時，形塑胸廓、骨盆時仍舊以各自的座標為基準，在腰部時再加以銜接。這是初階塑造時的基本做法。（圖 45）以一件作業說明。

　　藝用解剖學知識、科學的塑造方法，可以提升寫實水準，但是，為了避免誤導「寫實」就是藝術品，而增加了「造形探索」這一章。構形階段的完成才是創作的開始，下一章是從「藝用解剖學」、人體造形的角度揭開名作中隱藏的藝術手法，而唯有具備「藝用解剖學」觀念者才能看透其中的藝術手法，進而吸納養份、創作出優秀的作品。

註釋

1　這些石膏像皆為經典之作，如其中一組是伊頓・烏東（Eaton-Houdon,1741-1828）的「人體解剖像」及其「頭部角面像」，另一組是「農夫像」、「農夫解剖像」、「農夫角面像」，經筆者有計劃的打光後，分別呈現人體造形的共同規律。

2　肯尼斯・克拉克（Kenneth Clark）著，吳玫、宵延明譯，《裸藝術：探究完美形式》，（臺北：先覺出版社，2004），39。

3　魏道慧，〈從單腳重心站立時人體的變化規律探討阿木魯半身像的動態〉，《藝術學報》，第六卷第 1 期，（臺北：國立臺灣藝術大學，2010），74

4　此書少了整體關係的探討，因此有所疏漏，如圖中標示「額隆起」但未說明它的位置。（見上一本書《頭部造形規律之解析》）。筆者以 300 位青年學生統計了頭部各個重要解剖點的位置，例如「額結節」的縱向高度在眉頭至顱頂結節二分之一處、橫向位置在正面瞳孔內半部的垂直上方）。也未標示與說明顱頂結節（頭顱最高點，在中心線上、側面耳前緣垂直線上）、未標明顱側結節（頭顱正面與背面最寬點，在側面耳後緣垂直線上）位置。

5　健生（Janson, H. W.）著，曾堉譯，《西洋藝術史 3 文藝復興藝術》，（台北：幼獅文化，1980），79。

6　羅丹（August Rodin）口述，葛賽爾（Paul Gsell）著，傅雷譯，《羅丹論藝術》（Rodin On Art and Artists），（北京：團結出版社，2006），27。

7　錢為男，〈契斯恰科夫素描教學體系的再認識〉，南京藝術學院工藝美術系博士論文，未出版，（南京市：南京藝術學院，2008）。

8　在胡國強著、廣西美術出版社的《藝用人體結構教學》書中見到「農夫解剖像」後，請託在中央美院進修的學生梁世偉購買，得知它是三件一組，趁寒暑假分三次攜回。其間學生劉侑珣、施奕璇、陳盈志，同學陳景昌亦陸續攜回，千里迢迢之中破了二件，非常感激他們。石膏像作者為何人？雖多方探詢卻始終無從得知。非常珍貴的三尊作品，因此筆者在書中廣為引用，感謝胡國強教授、為我回石膏像者以及協助拍照的學生。

9　烏東「人體解剖像」是吳俊學老師從俄羅斯運回的，筆者自行打光、拍照；角面像是學生黃啟峻由列賓美院攜回，角面像作者亦無法得知。非常非常感謝他們！

10　Nash, Margo,Statue of Liberty,（ New York: Manhattan Post Card Publishing, 1983. ）

11　李長俊譯，安海姆（R.Arnheim）著，《藝術與視覺心理學》，（臺北市：雄獅圖書公司 1976），頁 54。

12　李長俊譯，安海姆（R.Arnheim）著，《藝術與視覺心理學》，（臺北市：雄獅圖書公司 1976），頁 53。

13　「廣東青年」又名「青年頭像」，原為中國大陸製，作者不明。阿木魯原名愛神（Eros of Centocelle），與小杜爾蘇皆為台灣翻製之石膏像。

肆

名作中的造形探索

IV. An Exploration of Modeling in Masterpiece

○ 羅丹（Augeuste Rodin）作品《地獄之門》

◡ 米開朗基羅（Michelangelo）作品《摩西像》

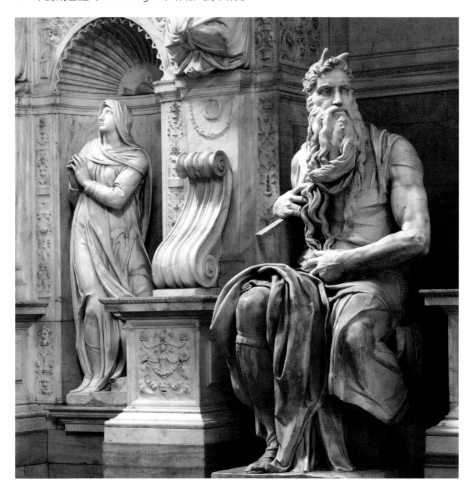

🎧圖1 羅丹（Auguste Rodin）作品2，他三次投考巴黎藝術學院雕塑組，三次被拒於門外，加上妹妹去世，在憂傷之餘，像修士般進入教會。23 歲時為耶馬德神父雕了半身像，神父發現他的才華，鼓勵他離開教會繼續做個雕塑家。耶馬德神父像不強調筆觸肌理的表現，除了塑造自然人體的起伏外，沒有多的立體起伏，這種人體的起伏稱為「視覺質感肌理」。

　　從「因應雕塑訓練的觀察力培養」到「造形與解剖的結合」、「胸像製做」，藉「觀察」培養人體整體造形的觀念、以不同的頭部角面像建立形體造形與解剖結構觀念、從石膏像到自然人有系統的闡述實作方法，將寫實人像複雜的實作過程總結、歸納到理論高度。藝用解剖學知識、科學的塑造方法，可以提升寫實水準，但是，完全依賴「寫實」並不就能成為藝術品，因此，最後一章以「造形探索」做是為本書之結束。

　　一般學生認為人像製作最重要的是動態設計，但是，立體作品首先吸引目光的是「造形」，其次是「肌理」。作品若僅注意動態而其它未予適當的造形搭配，整個形狀必流於雜亂，也就談不上造形了，胸像造形包含了動態、胸部的裁切形式、台座的安排、衣飾、髮型……等等。「肌理」雖然它只是依附在表面，卻是感情的物化形態，隱含著人類的心理感情，在現代雕塑中，肌理的體現更為充分，凹凸或滑動的肌理使雕塑品在靜態素材中跨越視覺藝術，也訴諸於觸覺。

　　「肌理」的存在是必然的， 沃爾夫林（Heinrich Wolfflin）在《藝術風格學》中將形式的表現分為「線性與繪畫性」，它們的差異在於一個是「潛筆觸」一個是「顯筆觸」，也就是一種是不強調筆觸肌理的表現，而另一種是強調筆觸肌理的表現。「潛筆觸」即平面肌理，也就是除了塑造自然人體的起伏外，沒有多的立體起伏，這種人體的起伏稱為「視覺質感肌理」，絕大多數雕塑家的初期作品都是屬於「視覺質感肌理」的表現，例如被譽為繼米開朗基羅之後最偉大的雕塑家羅丹，他既是古典主義時期的最後一位雕塑家，又是現代主義時期的第一位雕塑家，他的早期作品「耶馬德神父」、「青銅時代」就是屬於「視覺質感肌理」的表現。（圖1、2）「顯筆觸」是除了自然人體的起伏外，也表現了立體凹凸的肌理，這種起伏稱為「觸覺質感的肌理」。羅丹的「加萊義民」、「行走的人」、「雨果紀念碑」、「亞當」作品，已從早期的「視覺質感肌理」逐漸進入「觸覺質感的肌理」。（圖3、4、5）

　　在寫實人像塑造中除了自然造形的表現，「觸覺質感的肌理」在某種意味上加強了表面的效果，這些「肌理」豐富了作品本身，提高了審美價值。對於人像塑造來說，形式的表現主要是由形體與結構支撐起來的，這是人像塑造的第一前提，之後的「造形」與「肌理」則是作品豐富度的關鍵。「造形」是營造整體框架下的宏觀形式，而「肌理」則是承擔著局部範圍或微觀的形式，「肌理」可以

2	3

ᐁ圖 2　羅丹作品—青銅時代，這是羅丹的第一件重要作品，這件人像已經展現了羅丹精湛的雕塑技藝，雕像的姿勢和塑造表達了羅丹對真實本性的注重。當雕塑在巴黎展出時，有人甚至斷言這是用真實人體翻製而成的，最後他的批評者終於承認是羅丹親手塑造而成，這個事件反而使得羅丹獲得了關注，並於 1880 年獲得了《地獄之門》的訂單。青銅時代也是塑造自然人體的起伏外，這種肌理稱為「視覺質感肌理」。

ᐁ圖 3　羅丹作品—加來義民，1884 年應加來市的委託，製作了雕像「加來義民」，紀念在英法百年戰爭期間，為了防止英軍屠城，而將自己作為人質交給英王愛德華三世的六位加來市民。在他的雕刻藝術中，印象派和象徵主義的要素同時並存，但在美術史上，羅丹的藝術被評為印象主義，造型表現流動著光影。作品中除了自然人的形體的起伏外，也表現了立體凹凸的肌理，這種起伏稱為「觸覺質感的肌理」。

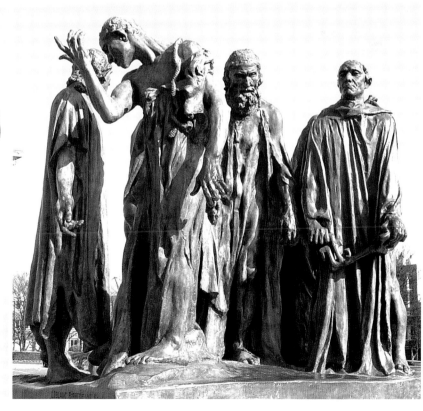

在不描繪任何形體的情況下，單純地以自身疏密和起伏的變化節奏去豐富形體表面。但是，「肌理」的形態很難定義，因為它過於複雜，而且完全以抽象的狀態存在，好的「肌理」筆觸會與形體融合在一起，自然而又協調地支援整體，甚至讓人忘記它的存在。而形態不好的「肌理」則會過度彰顯本身，矯情造作、喧賓奪主。

每一件塑造作品的「肌理」形態都有所差異，「肌理」運筆的過程並不是一種程式化的過程，它充滿了偶然和隨機性，很多激情澎湃的筆觸交織在一起，相互融匯、碰撞，只有在完成的作品裡才能看見凝固筆觸的「肌理」，這正是「肌理」的一種特性，也是造成「肌理」的形態充滿了不穩定動感的原因。在泥塑中可以看到形態各異又是難以名狀的「肌理」，以各種不同的形態交織在一起，營造了一種綜合的視覺節奏，是其它塑造因素無法替代的視覺效果。「肌理」的形態組織具有不可逆性與不可複製性，沒有可供使用的一般方法。（圖 6、7、8）因此應該以專文加以論述，本文僅以幾件作品點出它的重要性，而將重點放在寫實胸像的「造形探索」。

◑圖 4　羅丹作品一闊步走的人，作品中除了自然人的形體的起伏外，也表現了立體凹凸的肌理，這種起伏稱為「觸覺質感的肌理」。羅丹也通過在作品中引入自己美學中最重要的的技術手段和塑形方式，在雕塑領域打開了一塊新天地，開創了一條通向二十世紀藝術的道路。

◑圖 5　羅丹作品，羅丹對人的形象鍥而不捨的創作，創作主題傾向於表現熱烈的感情、強烈而誇張的動作，往往利用類似速寫的技巧來表達，豐富多樣的繪畫性手法塑造出神態生動富有力量的藝術形象。他的塑造常有許多小面的處理，使光線能以不同的角度作各種不同的反射，因此雕像的表面看來如印象派畫般，具有光和顫動的效果。左為胸像作品，右為「加來義民」群像作品，六義士之一的頭部。作品中除了自然人的形體的起伏外，也表現了立體凹凸的肌理，這種起伏稱為「觸覺質感的肌理」。

○圖6 竇加（Edgar Degas）作品，他是一位全方位的藝術家，晚年因近於失明而不能畫畫，於是他摸索著開始做起了塑造。竇加一直在不停探索表現人體和動物運動的新方法。他把黏土一點一點的加上去，這些黏土的指痕就像繪畫所呈現的「筆觸」般，這種肌理為「觸覺質感的肌理」。

○圖8 柳原義達作品，同樣是鴿子却依兩種不同情境做肌理處理。一件是肌理滑順、休息中的樣子，一件是抖動身體、羽毛澎鬆，似欲振翼而飛，這種肌理為「觸覺質感的肌理」。

6
7 8

○圖7 艾迪·魯斯3（Eddy Roos）作品，充分顯示出泥土塑造的質感，被手指滑過的肌理，使觀看者的眼和手產生跟著實體表面移動的欲望。表面的小塊面，粉碎了光線的投射，強弱的光點創造出人體躍躍欲動的生命感，這種肌理為「觸覺質感的肌理」。

　　立體作品的基本要素在空間感、均衡感、質感、體量感、動勢、結構感等，運用對稱、均衡、對比、協調、韻律、節奏、統一等形式組織造形，發揮藝術想像力，突破自然形態的束縛，創造理想美。名作中蘊藏著珍貴資料，具無限的參考價值，因此極具研究價值。本文分三單元，前二單元是從造形與動態切入，第三單元是以形體結構的觀點解析作品，說明如下：

　　1. 習作中的造形安排：以二件學生的作業談造形設計。

　　2. 石膏像的造形探索：以二件常見名作翻製的石膏像解析造形。

　　3. 名作的造形探索：以四件雕像、一件素描，觀摩藝術家如何將想表現的情境納入靜態作品中。選擇素描目的在彰顯這種藝術手法不分平面或立體。

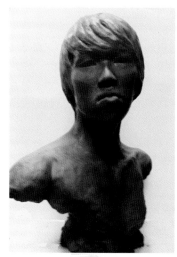

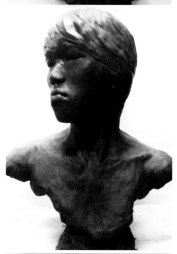

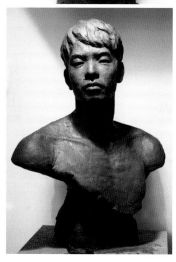

一、習作中的造形安排

胸像中的常藉由身體的裁切、衣飾的變化、底座的安排來達到平衡並保持張力。以二件一年級學生作業作說明：

A.胸像的造形安排

以作品（圖9）來說，作者詹惠如生動表現出班上男同學的容貌、氣質與肌理的彈性，得到同儕的稱許。而學妹彭瑋晴在選定模特兒、找參考資料時，看到學姐作業資料，決定要仿效學姐之作。由於這是詹惠如的第一件真人塑造，目標是在「像」，而瑋晴已是第二件，筆者在造形上對她做了以下的指導：

■ 胸像之體塊安排若有大有小，更能表現出空間感、體量感，這種造形在較遠的距離即可吸引人，而以詹惠如的第一件人像塑造來說，她質感、氣氛經營塑造得非常好，但是，體量感較弱，在近距離時才會被它吸引。因此筆者建議彭瑋晴將肩部加寬、臺座加大，改掉肩膀過窄、臺座太小無法襯托主體的問題，將整尊像頭、頸、肩大小差距拉開，主體向上提升，使得造形變化較豐富。

■ 在造形上彭瑋晴新作的頭部是向右轉的，而模特兒額頭上的頭髮原本也是斜向右側，筆者改成向左，以減低它更向右的動勢（以胸像方位為準）。

■ 讓中胸溝微斜向左下，將肩部的斜度與它配合，以便動態加大一點。

■ 由於頭部是向右轉的，胸部裁切後的最低點安排在偏左處，底座正面方位與胸部一致，目的是在與臉部的右轉動勢對抗，以達到安定與平衡。

兩位學生針對不同模特兒，以類似的動態展現顯著的差異，都非常像模特兒本人，也恰如其分的表現各人性格，一位是感性而富藝術家氣質，一位是理性而大方。

B. 半身像的造形安排

施依璇以班上同學為模特兒（圖10），欲表現悠閑、瀟灑的男孩。拍攝時模特兒手倚著欄杆、重心偏向一側的立姿，筆者在造形上對她做了以下的指導：

■ 半身像的造形不宜直接截取全身之部分來表現，腰椎是人體平衡的樞紐，從模特兒側面照片中可以看到腰椎之上的軀幹向後上方挺起，至頸椎時轉向前上承接頭部，而骨盆是由腰椎向後下斜。上半身體態固然優美，但是，如果以僅止於塑造上半身像的局部，它的造形不夠穩定。修正方法如下：

　·塑造時先把衣服蓋過骨盆、直接加長至臺面，不做衣褲的劃分，也不做台座的安排；因為手以下空間很短，要儘可能單純化，以避免干擾到視線的流暢；正面動線的安排由臉到右臂、右手、左手、左臂再回到臉部（泥像左三）。

　·保留頭、頸、胸優美的動勢，腰至臀的動勢要減弱，骨盆側前方衣服的量感要加重，讓頸部與軀幹形成一個圓弧，以牽制頭部的前傾（泥像側面）。

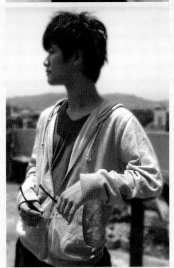

　·上臂衣袖的寬度加寬、減弱身體斜度，讓半身像更為穩定（泥型側面）。

■ 以身體正面來看，照片中模特兒左手倚物，身體自然左傾、左肩下落、重心腳亦在左腳；在這種立姿時左腳在正面的胸骨上窩正下方（重心偏移時人體之自然規律）；而右腳會向右前方開展，右腳與左下傾的肩部互相牽制、維持平衡。但是，如果以沒有下肢制衡的半身像的造形論，身體的傾斜太大整體必失去平衡，產生不舒服的感覺。修正方法如下：

　·將身體的斜度拉正一些、頭挺一些（泥型止面）。

　·將下落的左肩上提改成左手臂上提（從泥型背面可以看到），以近似行進間的動作搭配頭的挺起。

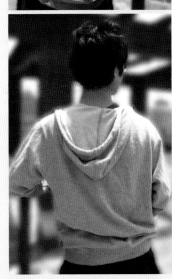

　·左手肘放下一些、減緩斜度，否則向外的手肘有如箭頭般，將觀者的視線做不必要的引導。

　·骨盆左側前方衣服的量感加重後，可以牽制頭部的右轉向外的動勢。

○圖 10-1　**模特兒照片。**

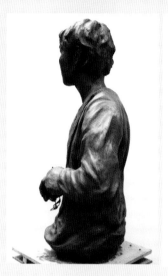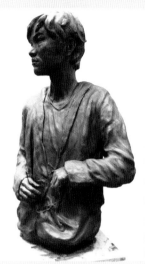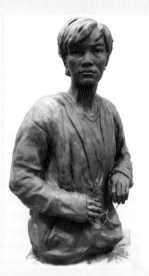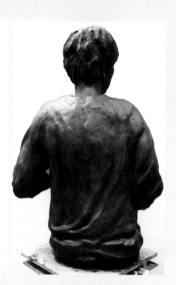

圖 10-2　一年級學生施依璇作業。

■ 當肩膀向右轉時，模特兒身體背面的衣紋被由右下往左上走，它是動態的表現，但是少了下半身造形的抗衝。而這麼明顯又具視線引導的衣紋，是助長了作品的張力？還是不必要的拉扯？修正方法如下：

　　・泥型背面取消外衣在腰部的內陷，讓衣服從腋下向下順。

　　・背面衣紋改為由左下拉到右上走，並且在下擺收成深淺的橫向衣紋，讓衣紋再迴向自身。

　　・取消肩後方的帽子，不要讓帽子把背面分成一段段的，影響視覺的流暢性。

　　施依璇將塑像的衣紋表現得非常柔和，但是，在這麼大的半身像中反而顯得太弱，應再加強中央帶的領子、拉鍊的立體感，裡層衣服應以不同的筆觸突顯更多的層次一些，領子拉高以避免頸部形成斷層，讓整尊像上下氣勢銜接……。尚有多處待修改，它只是一年級、六週、每週四小時的上課作業。

C.作業集錦

　　雖然是在 45 人狹窄的教室中，無法打光、距離不足的拍照，但是，從以下作業可證明一年級生的胸像塑造已將造形規律應用至作業中，也做了造形的安排。（圖11）

◔圖11 大一自塑像（或同學對做）作業。

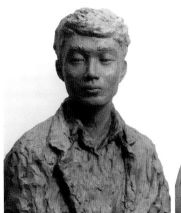

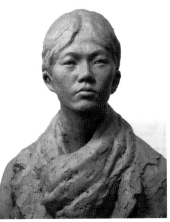

江慧琳・同學對做作業　　　　黃軒宇・同學對做作業　　　　林芷安・基礎塑造作業　　　　游雯青・自塑像作業

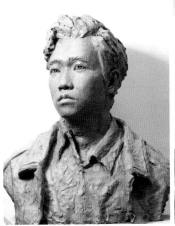

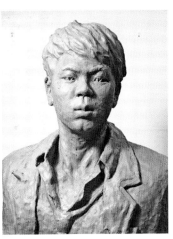

周軒萱・自塑像作業　　　　張馨予・自塑像作業　　　　陳品汎・自塑像作業　　　　黃益均・自塑像作業

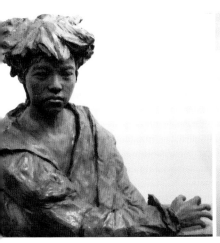

柯雅詩・同學對做作業　　　　高有薇・自塑像作業　　　　林孟萱・同學對做作業　　　　謝易晟・同學對做作業

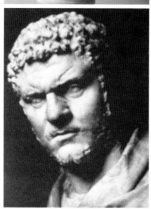

二、石膏像的造形探索

在我們身邊不乏優秀的石膏像作品，以下就羅馬暴君《卡拉卡拉胸像》、法國雕塑家烏東作品《莫里埃胸像》做造形探索。

A. 羅馬暴君《卡拉卡拉胸像》——
義大利雕塑家卡瓦瑟皮復刻作品 [4]

《卡拉卡拉》（Caracalla）是古羅馬時期帝王胸像的代表之一，由不知名的藝術家以高度現實主義手法創作，處心積慮的經營著每一處的點、線、面，作品充滿張力與氣勢，現存的是十八世紀義大利雕塑家卡瓦瑟皮（Bartolomeo cavaceppi,1716-1799）以大理石復刻之作。《卡拉卡拉》的頭顱劇烈的扭向左側，動態、衣紋、台座逐步地做了配合造形之安排。（以胸像方位為準，圖12）

■《卡拉卡拉》胸像底座的造形似建築中的圓柱柱基，是不具方向性的；但是，柱基上面、胸部正下端的一小段弧面，證明胸像的主要角度是在胸部正面，雖然臉部是胸像的主題，但是，《卡拉卡拉》胸正面角度的造形均衡而穩定，側轉的頭部將空間延伸。

■《卡拉卡拉》的頭顱劇烈的扭向一側，似乎在緊張地注視著什麼。雖然胸正面角度的整體外輪廓幾乎是對稱的，但是，頭部的扭轉，將觀者的視線已由本身的實體向外擴張至虛空間，藝術家又如何讓觀者視線拉回本體？說明如下：

　·胸部正面裁切得非常對稱，但衣紋以斜線明朗的由左下射向右肩，觀者視線隨著《卡拉卡拉》臉部左移後，再沿衣紋的動向回拉向右。

◯圖12 藝術家在身體正面角度將造形安排成對稱平衡，而臉正面角度體塊呈「〉」形，臉正面角度的底座亦直接支撐著頭部主體，右側體塊大而和緩隆起，左側體塊小而尖銳，是經過設計的不對稱平衡造形。自然人頭部左轉時臉中軸的斜度斜如米希奇般向右下，他顯得較斯文，而《卡拉卡拉》是斜向左下，顯得相當的霸氣。

- 圓型別針上下方的衣紋細碎有力，反之左側衣紋較粗大圓鈍，它一股股由胸前繞向頸側、肩後，因此阻撓了觀者目光再隨著《卡拉卡拉》臉部視線左移，而將觀者視線導入臉部。

- 胸部正面的左側衣紋較垂直粗大，衣緣較接近頸部；右側衣緣較離頸部，衣紋細碎地聚集向別針；兩側衣緣圍成三角狀，三角形尖在《卡拉卡拉》右臉下方，觀者視線隨著三角尖向右，意在導正《卡拉卡拉》頭顱劇烈的左轉。

- 裡層衣領是唯一有縱向紋路的，它安定了外層放射狀的紋路，也導引觀者視線循著縱向衣紋指向頭部，一階階穿梭左右，圍繞向頭頸。

■ 從胸正面角度觀看，總覺得右肩似在下壓、又復位，這種潛在的動勢變化，如何形成？

- 胸正面角度右肩上方之衣褶有如箭頭般指向圓形別針，又由圓形別針向下放射，形成肩部上升又下壓復位的感覺。

- 左肩衣紋呈縱向，較大股的衣褶貼近下巴與頸部，阻隔了頭部向左的延伸感；內緣的衣褶將觀者視線上推至臉部後又繞到頸後，次緣的衣褶較長並它轉向別針、上推右肩；衣紋的反向對比，形成肩部下壓後又提升的動感。

■ 從臉部正面圖觀看，繞於頸下的衣紋好像畫出一道道由左到右的弧線；尤其是左肩上粗粗厚厚的衣紋，似乎不斷呼喊著：到此為止! 到此為止!

■ 氣勢強烈之成因：

- 從臉正面圖觀看，可以看到《米希奇》頭轉的角度更大，但是何以《卡拉卡拉》的動勢較強？《米希奇》是全身像的局部，頭部左轉時臉中軸下端向右，是自然轉頭的情形。而《卡拉卡拉》是左轉後額頭又右傾，似乎在說：你想怎樣？相當地挑釁。這個動作使得頭部與胸部的體塊形成強烈的「＞」形，強悍的氣勢、豐富的動態使得作品更具張力，細緻地傳達暴君的氣勢。

- 《卡拉卡拉》眉低沈，雙眼凝視，炯炯有神，眼下臥蠶是凝神注目時，眼輪匝肌緊張隆起的表現。

- 肌纖維隨著表情收縮而在體表呈現皺紋，表情消失皺紋消失者為動態皺紋；但是，長年慣有的表情逐漸累積成靜態皺紋，即使是面無表情也呈現在臉部。《卡拉卡拉》眉上的倒八字溝紋是靜態皺紋，皺眉肌收縮時眉頭下壓，但《卡拉卡拉》的眉頭未下移，因此可以判定緊蹙著眉是他慣有表情，是快快不樂也是憤怒不滿的表現。

- 左右眉眼間的橫紋是鼻纖肌收縮的表現，鼻纖肌收縮時眉頭亦被下拉，由《卡拉卡拉》是橫眉，再次確定山根處的橫紋亦是靜態皺紋，是痛恨、憤怒表情的累積。

- 靜態皺紋也是歲月的痕跡，但是，《卡拉卡拉》除了深刻的皺眉肌紋、鼻纖肌紋外，法令紋很淺，更不見魚尾紋，它是不合常理的，有可能是藝術家不想分散觀者的注意力，而將表現重點保留在眼眉。

　　《卡拉卡拉》是第三世紀羅馬的獨裁皇帝，是羅馬歷史上的嗜血成性的暴君之一。一位不知名的羅馬雕刻家，以敏銳的觀察力、高度的客觀精神，既表現燥動不安的靈魂，又處心積慮的經營著造型中的張力、氣勢與均衡，堪為羅馬肖像的代表作。

B.喜劇作家《莫里埃胸像》── 法國雕塑家烏東作品[5]

　　十七世紀最偉大的法國劇作家莫里埃（Jean-Baptiste Poquelin Moliére,1622-1673）的胸像是法國雕塑家烏東（Jean-Antoine Houdon,1741-1828）完成於 1869 年的作品。他的臉部向右做了大角度的扭轉，動態鮮明但造形平穩，分析如下：（以胸像方位為準，圖 13）

■ 從底座可知藝術家以身體正面的角度規劃整體造形，因此主面在身體正面。主面從頭頂到底座的輪廓幾乎是完全對稱，但是，其間烏東藉著多重的圓弧線與直線，不斷將觀者視線引導至臉部主體：

　　．首先映入眼簾的是胸前的大體塊，體塊下緣的造形是寬闊而向上包的大圓弧，頭髮是向下包的中圓弧，觀者視線被凝聚在兩圓弧間。進一步的又以領巾的小圓弧層層圍向頭部，穿過胸前的長巾形成縱軸，將觀者視線導向臉部，也串連起底座與臉部、穩定了整體，達到造形的和諧。

　　．頭部大幅度右轉，將張力由本身的實體向外擴張至虛空間，肩部被加大，增加了氣勢，微展手臂的斜度將觀者視線引向頭部，右側的手臂斜度較大，指向右轉的臉，左側斜度較小，似乎在穩定、終止再向外擴展之勢。

　　．臉部與胸部的方向有很大的差異，除了向右大轉外，還可以從照片中看到：雖然底座體積很小，但是，每一角度都直撐頭部，它穩定地支撐整尊像，胸像體塊有大、有中、有小，造形活潑，將《莫里矣》的張力拉到最大。

■ 進一步研究這件作品，頭轉向右側，動勢強烈，眼神向右方凝視，造形由雕像的「實」體延伸到「虛」空間，整件作品的頭髮、圍巾、衣褶等等都經過細密的安排，層次交錯，有效地達到連續感，讓觀賞者的視覺，隨著造形安排，逐一導向臉部主體，說明如下：

　　．長而捲曲的頭髮隨著頭部的右轉而披在肩上，右側的頭髮較長、垂在肩上，左側頭髮特別後傾，好像頭部剛向右轉而髮尚在後、尚未過來，它暗示著動作的接續。右側頭髮較長、外輪廓斜度略小，似乎是要截斷臉部向右的動勢，右臂、頭髮、臉側形成漸層，好像要將觀者外放的視線逐步導回左。左側頭髮以圓弧線包向圍巾的，沿著圍巾向下至突起的圍巾結，再藉著縱垂的圍巾指向《莫里埃》臉部與底座。

　　．圍巾打結的地方較重，它本來應該是下垂點，但是烏東將下垂點偏向在左側，似乎也是要把頭部右轉的動勢拉回來。

🎧圖 13 從底座可以判定烏東將主面安排在身體正面角度，以對稱平衡的造形展現《莫里埃》的氣質與崇高地位。當臉部向右大轉時，自然人的臉中軸應是斜向左下，而烏東將它拉直並與領巾、底座拉成垂直關係，烏東在臉部正面角度的造形是以領巾為中軸安排成不對稱的平衡。頭部側面角度的底座亦直撐頭部體塊，胸前突起的領巾平衡了左臂的後突。整件作品體塊大小鮮明，塑造出活潑的氣勢。

・圍巾打結後下垂成兩股，上股較突起、偏右、直接承接臉中線。下股較隱藏、微左。觀者的目光在臉部後，被右側圍巾銳利的褶紋引導向下，再落到圍巾的上股、下股，視線再沿著衣褶的縱紋逐漸拉向左側，再由斜向的衣袖褶紋導回中線。烏東將圍巾右側的面積安排得比較窄、縱的衣紋較不明顯，這是要減弱對身體右側的注意。

■ 氣宇軒昂，是那些安排形成？

・整尊胸像體塊大小鮮明，長巾形成縱軸，將臉正面、底座氣勢銜接成一線，穩定地支撐起大型胸像，又變化豐富。縱軸在臉正面角度將胸像分成左右兩半，右半從頭頂至胸下呈三角形，左側是兩個接續的圓弧；右側三角形的底邊是胸像縱軸，它引導觀者視線在中央軸、臉部、側邊、底邊之間循環；左側，觀者視線沿著雙圓弧後又回到縱軸、指向臉部。整尊像儀表堂堂，神態輕鬆自然，處處顯露出作者精心的安排。

・《莫里埃》的臉部端正，中軸垂直，口角微揚、眼神微向右視，作品張力隨著眼神而外放，神態輕鬆而儀表堂堂。整尊像神態輕鬆自然，處處顯露出作者精心的安排。

　　烏東是法國啟蒙運動時期的藝術家，在 1764-1768 年以公費到羅馬深造，《施洗者約翰》（Saint John the baptist, 1767）和《舉手的人體解剖像》（Ecorché au bras tendu, 1767）是當時代表作品，它表明烏東像文藝復興時期的大師那樣把科學和藝術緊密結合。他一生創作了一系列的人物像，包括伏爾泰（Voltaire, 1694-1778）、華盛頓（George Washington,1732-1799）、富蘭克林（Benjamin Franklin, 1706-1790）、俄國女皇葉卡捷琳娜（Екатерина II Алексеевна,1729-1796）及《莫里埃》等。

三、名作中的造形探索

　　由於本書內容範圍設定在「頭部」，因此在「名作中的造形探索」僅以三件胸像、一件頭像、一件是素描來探索藝術家如何將情境延續納入靜態作品中，目的在證明藉著不同動作、視角與表情的藝術手法，不分立體作品或平面作品皆存在。

A.《著婚紗的卡爾波夫人像》——法國雕塑家卡爾波作品

　　《著婚紗的卡爾波夫人》（Madame Jean-Baptiste Carpeaux en toilette de mariée, 1869）是法國雕塑家卡爾波（Jean-Baptiste Carpeaux,1827-1875）完成於 1869 年的作品，從底座安排可以知道藝術家將臺座正面、身體正面規劃為造形的主角度。她臉部向右大幅度扭轉，整尊像充滿動感，既優雅賢淑又和諧高貴，此角度也是最廣為流傳，因此以它做分析。（圖 14-1）

■ 造形分析

　　1.卡爾波除了將夫人的臉部向右做了很大的扭轉外，底座與胸部（最大的體塊）完全在同一方向，底座以砥柱之勢支撐著整尊胸像，在頭部扭轉的不對稱造形中，卡爾波以枝葉的鋪排引導著觀者的視線環繞整件作品，以達到視覺平衡，作品品中的枝葉已跳脫狹隘的裝飾趣味。

⊃圖 14-1 從底座可以判定藝術家將身體正面的角度安排為主角度，因此以此角度進行作品解析。右圖模特兒盡力擺出與《卡波夫人》胸像最接近的動態，拍攝也盡量接近圖片中視角。從作品與模特兒對照中，可以看出《卡波夫人》的肩膀一高一低，隱約中似乎將要以逆時針方向轉過來。模特兒的肩部高聳，頭、肩、頸之間顯得過於緊迫，雖然胸部朝向正前方，但是轉向右前方的頭部，將觀看者的視線引導到右外方，使得觀者的視線脫離了作品本體，落在實體之外的空間，與原作相去甚遠。[7]

2.卡爾波在胸像的左下方安排了最大簇的枝葉，並向下漫延至臺座，推測他估量觀者的注意力首先會聚焦在右上方的臉部，於是他以大簇的枝葉將視線向左下方移，上下斜跨的兩個焦點相互抗衡，在不對稱中達到穩定平衡，這種安排增加了作品的活潑性，亦不干擾到基本的直立、穩定。說明如下：

· 左下方大簇的枝葉是從上方側轉的臉龐、頸側、右肩延伸到底座的左下角，觀者的視線亦由臉龐、頸側再順著枝葉延伸到底座的左下角。

· 左下方大簇的枝葉再向上沿著左肩的彩帶、頸側、髮上再回到臉龐。枝葉引導著觀者視線穿梭全身，上下連貫整尊像，安定了整個造形。

· 最繁茂的枝葉安排在左下角，它與右轉頭部的扣體塊呈相反的方向，形成對立、抗衡，頭部與大簇枝葉以錯開的斜度將觀者外放的目光收回，整尊像在活潑中不失衡。

· 右頸側細碎的枝葉填補了臉龐與肩的斷層，頸肩形成緊密的銜接，整尊像在大動態中又氣勢得以上下貫穿。左側則柔順的線條呈舒展狀況，兩側的差異在對比中豐富了造形。而右頸側與右臂的枝葉向下延伸成為胸前的裝飾，整簇的枝葉成三角形般指向左下角，再次的將頭部向右外展的動勢拉回。

· 右臂向左橫走的枝葉與薄紗衣領共同貫穿兩肩，增添了水平方向的力量，形成穩定的橫軸。

■ 形體結構分析

照片中的模特兒已盡力摹倣胸像的姿態，拍攝也取景最接近的視角，但是，仍顯示出胸像的頭、頸、肩分別是不同動態的組合，可說是行進間情境的組合。(圖 14-2) 由左至右照片中視點分別是由俯視、平視、擡頭、挺胸，這又好像是夫人含羞低頭、微仰起又挺身端坐；藉由圖片可以幫助我們一窺藝術家如何將多重動態綜合一體分析如下：

➲圖 14-2 卡爾波似乎將夫人含羞低頭、隨著視線擡起下巴、偏頭側望的情境——表現在《卡爾波夫人》在胸像中，他以較大的頭頂面積加強她含羞低頭的意境，臉部主體保持較平視視角 不因低頭而縮減臉部面積，以微擡的下巴拉出頭、頸、肩的空間，以仰角度呈現頸肩的優美線條與高貴氣質。14-3 圖為四個動態的合成圖。

○圖 14-3 為圖 14-2 連續動作的合成圖，請與胸像對照。

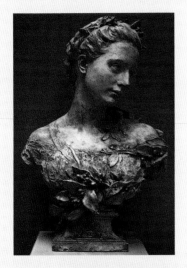

○圖 14-4 如果將原作造形水平翻轉，整件胸像呈欲墜的感覺，也呼應了安海姆在《藝術與視覺心理學》書中引用葛夫龍（Mercedes Gaffrom）的說法，認為我們首先看的是左邊，故右端較能負荷較重的份量。

・卡爾波以下壓的頭頂減弱觀者視線外移：卡爾波以俯視角的頭頂加強夫人低頭嬌羞的氣氛，而頂部之下壓趨勢將著觀看者的視線引向下，以減弱了觀者隨著夫人視線被引導至外。

・卡爾波將雙眼斜度、衣領、花簇形成放射線：頭部微仰時眼窩微現，臉部中段的眉、眼、鼻、耳最接近原作。作品中眼眉眼口鼻的左右對稱連接線、橫走的枝葉與薄紗似的衣領、斜向的花簇三者形成放射狀，似乎在引領著夫人將頭部回轉過來。

・略為正面的口唇增加回顧感：下巴微仰，作品中俯視的頭頂（左一）與微現下顎底（左三）共同圍向臉部，將觀看者視線凝聚至臉部；而口唇以略為正面（右圖，較頭頂、眼睛呈現更多的唇右側），加強了頭部將回轉的趨勢。

・卡爾波將右肩加長以減弱左右負空間差距：視點再下移，頸、肩、胸是平視狀態的形體，頭部優雅的右轉、頸部修長，左肩較低、短、斜度大、臂向後，它隱藏了下一動作。從左右鎖骨中間的胸骨上窩位置，可以看出右肩被加長了，因此兩肩上方的負空間差距減弱，再以微聳的右肩撐起頭部下壓的動勢，略高的右側肩亦暗示著前移、轉身的動作。（圖 14-3、14-4）

卡爾波在 1854 年得到「羅馬獎」後，在羅馬五年中孜孜不倦的吸

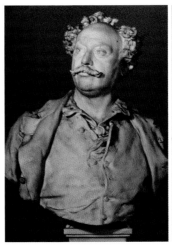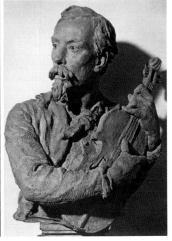

⊃圖 15 卡爾波的《大仲馬頭像》（Buste d'Alexandre Dumas，1874），半身像台座與臉、胸安排朝向不同方向以增強張力。[8]

⊃圖 16 卡爾波的《雕塑家的兄弟查爾斯・卡爾波像》（Portrait of Charles Carpeaux,1874），同樣的半身像的台座正面是主角度，與臉、身體也安排在不同方向。[9]

取古羅馬雕塑的精華、研究米開朗基羅作品。而他的作品突破傳統規範的局限，以奔放、充滿運動感的藝術思維，成為浪漫主義風格的典範。小尺幅的胸像作品構圖大膽、節奏流暢而鋪陳綿密、生動活潑又不失穩定。（圖15、16）

B.《莫拉・維克那夫人》——羅丹雕塑作品

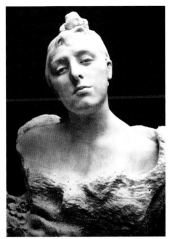

法國雕塑家羅丹（Augeuste Rodin，1840-1917）認為自然萬物在其平靜的外表之內實則 藏一股動感,所以必須在靜止的雕像上刻劃出這種動感,關鍵就是雕像的「運動性」：這是要透過同一雕像上表現出不同時間的連續動態,意即此姿態到彼姿態的改變過程…無論如何其目的是要表達靈魂內在的真實情感。[10]《莫拉・維克那夫人》（Madame Vicuna, 1884）是他完成於1888年的大理石雕刻,胸像、半身像作品通常是面積最大的角度為主角度,而作品中的此角度幾乎是臉龐正面,因此以它為分析。羅丹以綿密鑿痕雕琢環繞身軀的披肩,以細緻的磨刻法表現出肌膚與頭髮的柔潤細膩。臉部若有所思的神情非常迷人,裸露的肩膀、昂揚的頭部加強了貴夫人典雅與傲慢的風度。經由以下造形的安排,整尊像顯得生動優雅。（圖17-1）

■ 造形分析

1.羅丹在《莫拉・維克那夫人》中是以多重動態、多重視點集於一作品,圖片中可以看到的頭部、頸部、右肩較面對著觀眾,左肩以左後方的角度呈現。它除了增加動感,也因為左肩較大的斜度而將右傾的頭部回拉。

⊃圖17-1 中圖模特兒盡力擺出與《莫拉・維克那夫人》胸像最接近的動態,拍攝也盡量接近圖片中視角。從作品與模特兒對照中,可以看出《莫拉・維克那夫人》的肩膀比上一件作品《卡波夫人》更強烈的一高一低,下圖是左後方的視角,左肩的造形較接近貴夫人,它似乎在暗示著夫人將轉身過去剛轉身過來。羅丹如此的安排—頭部正面、頸部正面、肩部側後視角、胸部隱藏在鑿痕內方向不明—他加大了頭部與胸部扭轉的角度,因此增強了作品的動感。對照中又可以看到五官分別是不同角度的姿態組合,尤其是鼻子也是以側後視角呈現,它搭配了肩膀的轉身,整件作品在表現一種情境的延續。雕像右側的花飾讓右傾的頭部在整體造形不對稱中達到平衡 ,參考圖17-4；肌膚、頭髮、披肩的質感豐富了作品的深度,而披肩的肌理除了是穩定整體造形的底座,同時也襯托出夫人細緻的肌膚與高貴氣質。

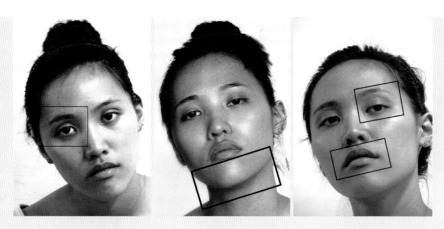

🔈圖 17-2 貴婦人斜看著你後又面向你，推測她的左半臉是以左前下微仰視角、右半臉是較正面、微俯視角的結合，似乎是以上三圖的連續動作。從作品與模特兒對照中，可以看出《莫拉・維克那夫人》的眼、鼻、口、下巴分別由不同動態、視角組合而成，她凝視著你後又仰起下巴面向你、再向下斜看著你，推測她的右半臉是較正面微俯的視角、左半臉是以左前下微仰視角，似乎是以上三圖的連續動作。

　　2.從臉部正前方角度來看，貴夫人頸部向右上伸、頭部側傾而昂揚，底座的右邊安排了一大簇雕花，花飾的安排與造形的影響分析如下：（圖 17-4）

- ・羅丹以這簇花飾阻擋了頭部、頸部向右傾，既保留活潑的動勢也維持整體的平衡。
- ・羅丹在較平的右肩上安排了突起披肩，意在將右傾的頭部推回。
- ・左肩的斜度很大，羅丹將披肩安排成水市向的，將傾斜的肩線拉平。
- ・觀者視線隨者雕像右傾的頭部向下、順著向上翻轉的披肩延伸胸前，再一層層的延伸至左下、左上，回到臉部；羅丹在靜中表現出動感，也 情境的延伸納入靜態的作品中。
- ・頭頂的髮髻偏向臉中線之左，而左側的頭顱也較飽滿，這種加重左邊、削減右邊，意圖在平衡頭部的右傾。

■ 形體結構分析

《莫拉・維克那夫人》若有所思的神情非常迷人，臉部是集多重動態而成。如：

- ・昂頭的左半臉是左前下微仰視角、右半臉是較正面、微俯視角的結合，好像貴婦人斜看著你後又面向你；臉部的這種結合仍舊是可以看到兩個完整的鼻孔，但是，雕像的這個角度，幾乎不見右側的鼻孔，這種表現法（一側鼻子配合頭部昂起的仰角呈現，

另側以右 45 度呈現），它加強了頭部向右轉的動勢，並且與左側臉呈良好的銜接。（圖 17-2）

‧不管在任何角度，雕像的眼睛都看著你；不妨用手指先遮住她一隻眼睛，再遮住另一眼，將發現它們並不對焦，這種反自然的安排却促成貴夫人的雙眼睛追隨著觀者、隨時與觀者呼應。

‧雕像的口唇亦配合著動態，以微側、微仰表現，既直接承接著鼻樑，又暗示著頭的動向。

羅丹即使在某些動態不顯著的作品中，也總是找出一種姿態來表達，即使是胸像也做得斜一些、偏一些、帶一些表情。在他眾多作品中，可以認定那不是偶然的失誤，而是在加強動感與情境的延續，增加生命的意義。

C.《哭喊》—法國雕塑家羅丹作品

羅丹的影響力從法國遍及全歐洲、全世界，在他遊歷羅馬期間，深受文藝復興時期作品的感動，深入鑽研米開朗基羅作品，雖然羅丹的作品強調表現性，但仍舊是忠於自然。《哭喊》 （Le Cri, 1886）整尊像極具動感又不失穩定。羅丹的雕刻常有許多小面的處理，使光線能以不同的角度作各種不同的反射，具有光和顫動的效果，也暗示著肌理之下血液與脈動。因此雕像的表面看來如印象派畫般具有光和顫動的效果。（圖 18-1）

■ 主角度採五角形構圖，雕像縱軸連貫，氣勢衝天，雙眼、雙肩與底座的橫軸斜度相似，有節奏地導引觀者視線一層層穿梭於作品。

■ 伸長脖子仰頭嚎哭，作品的頭、頸、肩分別是不同動態中的組合，是表現正在行進的情境。向上伸出的頸如右圖，但是頸根、胸骨上窩却深深延伸入軀幹，牢牢地與軀幹結合，因此頸的下半部是取其俯身的動作，而頸的上半部是向上仰起時的角度。如果全採俯身則頭部衝不

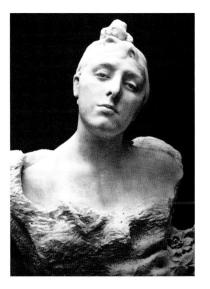

◑圖 17-3 原作的水平翻轉，在造形上顯得右邊太重了（觀者的右邊），雖然右邊有一簇花飾，但仍不足以抵消傾倒之勢。

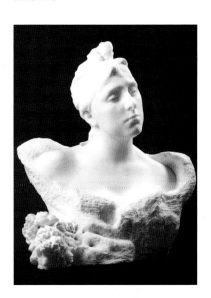

◑圖 17-4 莫拉‧維克那夫人的另一角度，此角度可以完整的看到底座的右下方安排了一大簇雕花。[11]

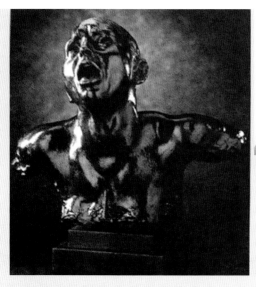

 圖 18-1 中圖模特兒盡力擺出與作品最接近的動態，拍攝也盡量接近圖片中視角。從作品與模特兒對照中，可以看出胸像的頭、頸、肩分別是不同視角的組合，右圖是以俯視角拍攝模特兒，胸骨上窩、鎖骨位置較低，肩部造形較接近作品，但是，俯視的頸部不明，無法表現哭喊者的仰頭嚎哭，因此羅丹在頭、頸、肩三大體體塊中縱合了平視、俯視角的造形，以表現仰頭嚎哭、偎身喘氣，再挺起…的連續動作於一件作品中。

出來，全部採仰起視角度，頭、肩距離太遠，頸部形成斷層，氣勢無法連貫。如果以連續動作來看，哭喊者仰頭嚎哭、偎身喘氣，再挺起、仰頭嚎哭……。

- 胸像手臂末端收小，以相異的斜度將觀者視線導向頭部、頸部；胸像右臂短而斜指向頭部，左臂長而平指向頸部、再由頸導向頭，伸長的左臂平衡了頭部的右傾，也助長了動態。不妨試想：左右長度交換、或左右水平翻轉，會成為怎樣的造形？（圖 18-2）

- 羅丹在臉部也採用多重動態的組合。如果以胸像的下半臉為準時，雙眼至額頂的範圍縮短，它減弱了眼睛與觀者的交流。如

 圖 18-2 比較 18-1 中圖與 18-2 上圖的頭部，可以看見作品中臉部的團塊較圓、較接近 18-1 中圖，但是，作品的眼睛位置較低，因此可以推斷羅丹在造形上幾乎採用了兩種動作的組合，他以 18-2 上圖較大面積的臉部來面向觀眾、與觀者呼應，又以 18-1 中圖上仰的造形加強仰頭嚎哭之勢。羅丹除了將手臂末端收小外，並以相異的大小、相異的斜度將觀者視線導向頭部、頸部，右手臂向前下壓、斜度較大，除了直指頭部主體外並阻止了他的傾倒。左手斜度較小並橫貫右側，形成作品微微上升的橫軸。至於口唇，羅丹強調了口唇的轉角，以增加口哭喊時的開合感。

🔊圖 18-3 合成後之圖片。
🔊圖 18-4 原作在水平翻轉後已失去上衝的力量,這是因為整件作品主體太偏向觀者的右邊,加上双眼、兩肩線都是下墜的動勢。

果以胸像雙眼至額頂範圍為準時,雙眼至下巴的範圍也跟著增大,它失去了頭部的上仰、無法上衝。

- 雕像誇張了臉部的肌肉,像是捕捉痛楚至極的表情,挖空的雙眼,雖然沒有可讓觀者依循的視線,但仍可以從眼眶的形狀看出視線是分散的,無助地四處張望。嚎哭的口角是較側面的銳角,以加強吶喊的張合。軀幹下端右側的反光面,不是人體的自然突出,此處的向前突起是在穩住整尊像。

羅丹和他的兩個學生馬約爾(Aristide Maillol, 1861-1944)和布德爾勒(Antoine Bourdelle, 1862-1929),被譽為歐洲雕刻的「三大支柱」。對於現代人來說,它是舊時代(古典主義時期)的最後一位雕刻家,又是新時代(現代主義時期)的最初一位雕刻家。他的一隻腳留在古典派的庭院內,另一隻腳卻已穿過現代的門檻。可以說,羅丹用古典主義時期鍛鍊得成熟有力的雙手、不為傳統束縛的創造精神,為新時代的現代雕塑打開大門。

D.《加來義民》之一的頭像——法國雕塑家羅丹作品

羅丹絕不命令模特兒做特定姿勢,而僅是深深觀察他們各種情緒如何透過骨骼、肌肉牽動,如實地反應在外在的面容及軀幹上,這便涉及解剖學以及雕塑技法之應用,他的每個雕像的表皮下方似有無數的筋骨緊貼著並向內延伸進去。這是紀念在英法百年戰爭期間,為了

防止英軍屠城，而將自己作為人質交給英王愛德華三世的六位加來市民——《加來義民》六位之一的頭像，羅丹亦將不同的情緒納入同一張臉中，說明如下：（圖19）

■ 閉目、蹙眉似乎是陷入哀傷與苦思中，就臉部肌肉收縮與體表變化的關係有：（圖19-1）
　・眉間的縱向溝紋是皺眉肌收縮時，將眉頭向內下擠壓出來的。
　・額中央的橫向溝紋是額肌中段收縮時，將眉頭往上拉所擠壓出來的。隨著眉頭的提高，眼皮上留下一道道由眼尾導向眉頭的拉紋。

■ 眉間的縱向與額中央的橫向溝紋不可能同時並存，因此得知它是不同表情之組合：
　・羅丹以閉目蹙眉來表現將陷入哀傷、苦思的神情。但是，當額肌收縮、眉頭提高呈八字眉時，眼睛是無法輕易閉上的。眼輪匝肌是以眼裂為中心的環走向肌纖維，額肌是縱向的肌纖維，因此它們是相互抗拮的，是不可能同時收縮或拉長的，是一邊收縮則另一邊就被拉長的。
　・皺眉肌肌纖維是敘向內下的，收縮時眉頭向內下擠壓，是無法呈「八字眉」的，唯有在額肌中段收縮時，眉頭被拉起，才能夠成「八字」，眉頭被拉起呈「八字」時，上眼皮也會被向上拉，眼睛是難以閉上的。「八字眉」是哀怨、哀痛的表情。

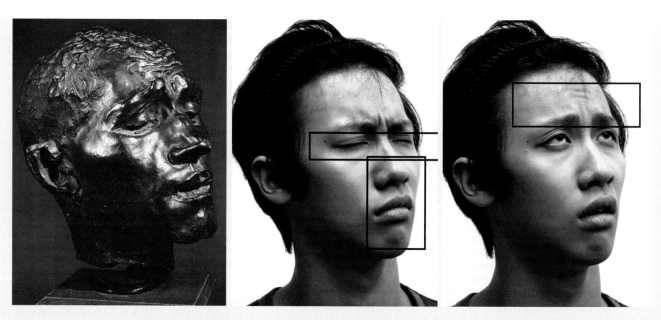

🔊圖 19-1 從對照中可以發現羅丹作品中隱藏著一個極大的祕密，羅丹以八字眉表達哀戚的心情以及乞求上天的憐憫，以閉上的雙眼表達無以求助的心境，但是，八字眉時是因為額肌中段收縮所形成，此時雙眼是難以閉上的，羅丹在三維空間中引入了時間因素，選取情緒流程中最代表性的片斷，天衣無縫的聚集在作品中，以多重表情將情境延伸。[12]

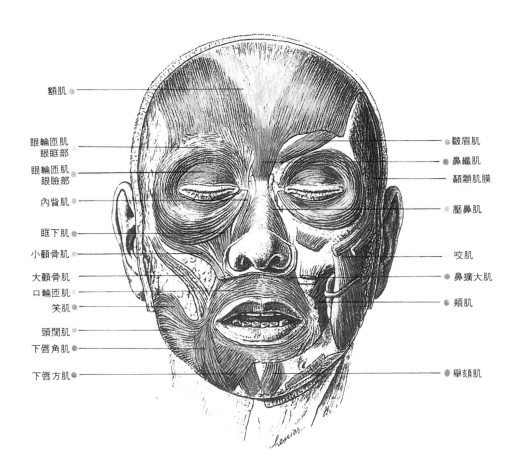

額肌

眼輪匝肌
眼眶部

眼輪匝肌
眼瞼部

內眥肌

眶下肌

小顴骨肌

大顴骨肌
口輪匝肌
笑肌

頸闊肌
下唇角肌

下唇方肌

皺眉肌

鼻纖肌

顳顬肌膜

壓鼻肌

咬肌

鼻擴大肌

頰肌

舉頦肌

・張開眼睛是一種對外界的探索或呼應，它會減弱感情內斂的氛圍，也會蓋過哀傷、苦惱的顯露，於是羅丹選擇讓他閉上眼睛，加深他哀痛的情緒。

・羅丹在上眼瞼與下眼瞼的接觸面做了深刻的表現，在光影中隱約帶著波動感，傳遞出更濃、更強的傷痛。

　整件作品解剖結構嚴謹，眉弓骨、顳線、額骨、觀骨弓、顎突等，在光影中逐一伏現；肌理流暢、泥塑感強烈，口唇、鼻子、眼眉、溝紋瀟灑的相互交融。然而它隱藏著一個極大的祕密，這個祕密正是作品內斂而生動的原因—羅丹將生死交關之際苦惱的、堅毅的、訣別的多重表情隱藏在眼眉之中。他的雕塑每一件都把人類共同的情感，真誠的展現給人們，上每一個細節都被他獨特的表現出來，感動了無數世人，他的藝術思想對後人有重大影響。

🎧圖 19-2　額部淺橘色的是額肌，它分左、右及中段三部分，三者可以一起收縮、將左、右眉一起上提，在額部產生橫向皺紋，也可以各自收縮，而額肌中段收縮時是把眉頭上提，形成八字眉，額中失產生橫紋。兩眉之間深橘色處是鼻纖肌，是額肌甲段的抗拮肌，收縮時是將眉頭下拉，在兩眼間形成橫向皺紋。眼窩內上方斜向內下的粉橘色肌是皺眉肌，收縮時是將眉、眼壓向內下，是眉纖肌的協力肌，它們都是與額肌拉拮，因此當額肌收縮、額部產生橫紋時，鼻纖肌、皺眉肌無法收縮，眼睛無法閉上;當眼睛閉上時，額加無法收縮，額部無法產生橫紋。

皺紋分成動態與靜態兩種，年輕人的皺紋是動態皺紋，肌肉收縮時皺紋產生，放鬆時皺紋消失。年長者是靜態皺紋，長年的慣性表惜已在臉上刻劃出不可磨滅的皺褶，而肌肉收縮時皺褶加深，放鬆時回復原來的褶紋。

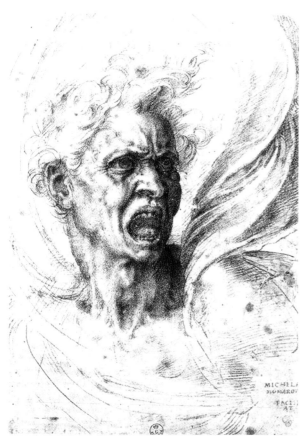

🎧圖 20-1 模特兒盡力擺出與作品最相似的動態，拍攝的視角也盡量符合原作，但是，從對照中可以看出復仇者頸部更粗壯，比模特兒更強而有力地支撐起憤怒的頭顱；米開蘭基羅融合了右圖中模特兒擺出的頸部動態，以及頸部較正面的造形（圖 20-2 上圖），將空間拉大表現出復仇者轉頭堅定的對抗挑釁者。至於頭部，可以看出米開蘭基羅加大了側面的面積（圖 20-2 下圖），從對照中可以看到他既保留了臉正面的面向挑釁者，又以較大的側面降低頭部的方向性，轉而兼顧了對觀眾的呼應。

E.《復仇女神》—米開蘭基羅素描作品

羅丹在立體作品中引入了時間因素，將情境的延伸聚集在單一靜態作品中。而許多平面作品中也因多重動態、多重視點的納入而有更具張力，僅以米開蘭基羅（Michelangelo，1475-1564）的素描—《復仇女神》（The damned soul, 1525）做說明。

米開蘭基羅除了表達復仇女神的憤怒與挑戰的神情外，復仇者的衣紋與週圍一捲捲的頭絲、一波波憤怒的焰熄，將觀者的視線聚焦在臉部後，再隨著暴怒的眼神投向挑戰者。米開蘭基羅在復仇者的臉龐上、頸部一一隱藏了多種藝術手法，分析如下：（圖 20-1）

- 從對照中可以發現，照片中模特兒頭部是平視、頸部較俯視的，而素描中頸部較粗大，米開蘭基羅以平視、較正面視角以有力的頸撐起頭部，以增加挑戰者強烈的氣勢。
- 從對照中可以發現，米開蘭基羅將臉中軸、頸中軸安排成弧線，中軸由髮際中央、眉心、人中、下巴、胸骨上窩共同連成前突的彎弧，彎弧加強了復仇女神的轉頭動態，似乎也是暗示著復仇者的攻擊性；為了加強中軸線動勢，米開蘭基羅將自然結構做了以下的改變：

‧拉長皺眉肌收縮時的縱紋，皺眉肌收縮時將眉頭向內下擠壓，參考圖 19-2 解剖圖，在眉心擠出縱向的溝紋，米開蘭基羅將溝紋向上延伸，誇張的跨過大半的額部，在一片空白的額頭上以縱向溝紋代表著臉中軸，將額部劃分出左右兩側的差異，以加強臉部的動向。

‧鼻纖肌收縮時是下掣眉頭，在兩眼間擠出橫紋時，參考圖 19-2 解剖圖，此時雙眼是無法如此怒張的，而畫中挑戰者的雙眼卻暴張的，因此它是豎眉、瞪眼兩種表情的連續表現，米開蘭基羅以兩眼間的橫紋銜接皺眉肌的縱紋，以延續臉中軸的動勢。

‧口角向外橫拉時鼻唇溝呈現，而口鼻間的人中隨之變淺，而米開蘭基羅卻加強了人中的描繪，一方面延續臉中軸的動勢，另一方面似乎表現復仇者張口怒吼、收口喘息的兩種動作。

‧從 20-2 左圖的對照中，可知米開蘭基羅除了頸部以平視角表現外，他還將頸部胸骨上窩的位置挪移向右，以拉大臉中軸與頸中軸的弧線，加強頭部與身體的轉向。

■ 從照片對照中可以發現，模特兒臉部完全的面對挑釁者，但是，米開蘭基羅素描中除了復仇者怒視挑釁者外，將五官也各別再以更左或更右、更高、更低的視角呈現。可以看出鼻子與雙眼是不同視角，他讓鼻子更側一點，以加強了指向挑釁者的力度，仰角的鼻子露出怒張的鼻孔增強挑釁意味。口唇的視度較正面一點，一方面似乎暗示著在雙眼怒視敵者後又轉回頭來或轉過頭去怒視敵者，另一方面似乎又是對觀者的呼應，米開蘭基羅以不同視角的五官暗示著上一個動作或下一個動作、頭將轉過去或將轉過來的情境。米開蘭基羅以多重動態、時間延續將復仇的情境納入素描作品中。

◔圖 20-2 上圖眉間的縱紋是皺眉肌收縮的表現，中圖鼻纖肌收縮時下拉眉間肌膚，皺眉肌與鼻纖肌是拮抗肌，是無法一起收縮的，因此鼻纖肌收縮時兩眼間產生橫紋時，眼睛是無法怒張的，而米開蘭基羅則以眉間縱紋、下壓的橫紋、瞪大的雙眼表達了饋怒、反抗的連續情境。上唇方肌收縮時犬齒露出，裂牙張口是嘶吼的表現（中圖），米開蘭基羅以明顯的口角暗示怒吼時口部的動作（下圖）。

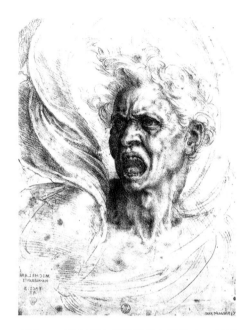

○圖 20-3　舞臺劇中演員都從左邊出來，是順應閱讀書寫由左向右的方向；原作水平翻轉後，頗有後退、逃跑感，有別於原作的堅定、向前抵抗。

　　米開朗基羅是文藝復興時期傑出的通才、雕塑家、建築師、畫家和詩人，與李奧納多·達文西和拉斐爾並稱「文藝復興藝術三傑」。米開朗基羅先是以雕刻家的身份穩定了自己藝術家的地位，他的雕刻作品「哀悼基督」、「大衛像」、「奴隸」、「摩西像」舉世聞名，此外著他最著名的繪畫作品是梵蒂岡西斯廷禮拜堂的《創世紀》天頂畫和壁畫《最後的審判》。他以人體作為表達感情的主要手段，一生追求藝術的完美，堅持自己的藝術思路，其雕刻作品剛勁有力、氣魄宏大，充分體現了文藝復興時期生機勃勃的人文主義精神。他以解剖學科的藝術實踐和細緻入微的匠心獨運吻合了、甚至超出了人們可以理喻的「鬼斧神工」，唯有藉「藝用解剖學」的鍛鍊、在熟悉自然人人體造形規律之後，重新審視米開朗基羅作品，才得以解開作品中「英雄向度的藝術氣魄」之迷，進而引為創作之參考。由於本書內容範圍設定在「頭部」，因此在「名作中的造形探索」僅以他的「復仇女神」為例。

　　上一本書《頭部造形規律之解析》，是由外而裡、整體先於細部的認識解剖結構，並歸納出頭部造形規律。本書《頭部造形規律之立體形塑應用》，是以科學的方法，有系統的呈現造形規律與實作的結合過程，將複雜的寫實人像製作提升到理論高度。藝用解剖學知識、科學的塑造方法，得以提升實作水準，但是，科技的發達逐漸可取代人為的寫實表現，雖然完全的「寫實」並不就能成為藝術品，不過沒有經過寫實的訓練是無法累積人體造形觀念，無法看透名作中的藝術手法，更無法引用前人的智慧寶藏，因此，本書在最後一章以「名作中的造形探索」作為結束，些藉由藝用解剖學的角度，可以證明無論是肢體的安排或表情的設計，皆是多重、動態、多重視點重，將想表達的情境納入靜態作品之中的。本研究僅是滄海一粟，無論是藝用解剖學、寫實人像塑造法或造形探索，都尚有極大待研究之處，他日再撰文《藝用解剖學的最後一堂課—名作解析》，再為藝術教育盡棉帛之力，期待藝術界的朋友共襄盛舉，也望同好惠予賜教！

註釋

1　圖片取自：梅原龍三郎、谷川徹三、富永惣監修，《現代世界美術全集》，第 5 冊，（東京：集英社，1971）。

2　艾迪‧魯斯（Eddy Roos, 1949- ）為荷蘭藝術家、雕塑家，任教於格羅寧根（Groningen） 的 古 典 雕 塑 學 院（De Klassieke Academie voor beeldhouwkunst），風格受米開蘭基羅、羅丹、麥約等藝術家影響。

3　圖片取自：柳屈義達，《柳屈義達展》，（東京：東京國立近代美術館，1993）。

4　《卡拉卡拉胸像》（Caracalla Bust）：本名安東尼努斯（Marcus Aurelius Severus Antoninus Augustus），公元 211-217 年繼位的羅馬皇帝，Caracalla 是他的長上衣之名稱，想不到竟因而得名。義大利雕刻家卡瓦瑟皮於 1750—1770 年間根據古羅馬石雕原作雕刻的，高 50 公分，現藏於巴黎盧浮宮。胸像照片為作者以石膏像拍攝，頭部照片取自王家斌、王鶴（2007）。《世界雕塑名作 100 講》，河北：百花文藝出版社。

5　法國雕塑家烏東（Jean-Antoine Houdon,1741-1828）完成於 1869 年的莫里埃（Jean-Baptiste Poquelin Moliéoliilin Moliil 胸像。

6　作品圖取自：遠山一行（1973），《世界雕刻集 4》，（東京：平凡社，1973）。

7　李長俊譯，安海姆（Rudolf Arnheim）著，《藝術與視覺心理學》，（臺北市：雄獅圖書公司，1976），35-36。

8　圖片取自：遠山一行，《世界雕刻集 4》，（東京：平凡社，1973）。

9　圖片取自：遠山一行，《世界雕刻集 4》，（東京：平凡社，1973）。

10 取自《羅丹藝術論》,羅丹口述、葛塞爾（Paul Gsell）記錄。

11 圖片取自：後藤茂樹，《現代世界美術全集 5》，（東京：集英社，1971）。

12 圖片取自：後藤茂樹（1971），《現代世界美術全集 5》，東京：集英社。

李奎壁・大一基礎塑造作業

結論

Conclusion

　　號稱「解剖學世紀」的十六世紀，當時科學與藝術不但緊密結合，也使原本探索生理的解剖學逐漸發展至「藝用解剖學」；十七世紀後西方美術學院繼續肩負解剖學研究之傳統，而教學系統——先從剖開、支解的人體學習，再從古希臘羅馬雕像中認識理想化的造形，最後才是人體寫生。國人早期對藝用解剖學的認識管道是西方的著作，近年來自中國的翻譯或個人著述書籍密集出版，可見美術學習者對於這門古老學科的需求仍是歷久不衰。四十年前的藝用解剖學幾乎仍是延用醫學解剖教學模式，從內部的骨骼、肌肉開始，大量精密解剖圖譜往往嚇壞了學生，而近年出版的書籍逐漸將解剖圖、名作、模特兒照片並列，但是，解剖結構在體表的顯示以及解剖位置在整體中的定位仍待研究。筆者多年來念茲在茲以行動研究提升教學成果，致力於人體外觀與內部解剖結構結合之研究，冀求藝用解剖學的知識能夠落實於造型美術的應用層面。

　　在此專題研究之始，筆者曾以名作中的光線——常見的斜上方光源——投射於模特兒，並拍攝各角度以觀察明暗與立體之關係，雖然它同時呈現出縱向與橫向的局部起伏，但是，形體的立體表現卻不夠完整，對整體造形觀念的建立仍是不夠的。之後有鑑於實作中「先整體後局部」，轉而思考如何以光突顯人體的「最大框架」？如何以光突顯「大面與大面的交界處」？逐步的探索「外圍輪廓線對應在深度空間的造形規律」、「大面交界處的造形規律」、「大面中解剖結構的造形規律」、「五官的造形規律」。其間因為模特兒的個別差異，而對於造形規律線之定位點猶豫不決，蹉跎了好些時光，最後才決定以「骨點」為準，將軟組織定位點減至最低，因此造形規律才得以通用於胖與瘦。

　　拜數位攝影之賜，本研究得以反覆拍照，不斷地調整光源、光照邊際位置、尋找不同臉型的模特兒，以歸納出共同的造形規律。本書的主模特兒都是在大量資料中篩選出接近理想比例者，而每次拍照皆親自掌鏡，且幾乎動用七位助手，因為光源點都是依主題定位在模特兒身上，模特兒與光源位置是一點都不能移動的，相機要圍著模特兒拍出全正、全側、側前等角度，因此需兩位助手隨著相機角度來移動背景布幕，另兩位助手負責操作 650W 的聚光燈，一位負責反光板，又因為不是專業攝影教室，故需要一位助手控制窗簾，以室外光做補光，還有一位負責教室燈光的開關……，研究者與團隊都是在克難中進行。

　　人體頭部最能體現個別的特徵，無論人種、性別與老少，每個人的臉都是獨一無二，因此以它為研究主題。頭部的研究不但有助於寫實、寫神，亦臻至藝術表現的層面。本研究的兩個重點包括：

■ 為了配合美術實作，極力地擺脫從醫用解剖學繼承而來的包袱—由裡而外細分的解剖知識，回歸到藝用解剖學應有的認識模式—整體先於細節，由外而內的認識解剖結構的表現。以計畫性的「光」探索影響體表的解剖結構，有系統地證明「頭部的造形規律」。

■ 將「頭部造形規律」的研究成果，應用至 3D 建模與立體塑造中。詳細地呈現造形規律的應用過程，目的在證明它可以有效地與實作結合，立體造形方法在數位虛擬與實體雕塑皆相通，重在觀念而不限於媒材、技法，更不限於立體或平面之應用。

《頭部造形規律之解析》在統合人體外觀與內在的解剖事實之造形規律，本書《頭部造形規律之立體形塑應用》在驗證此規律在實作中的應用價值，以證明筆者所研究之藝用解剖學理論能夠落實於美術的應用層面。在研究方法上，正因為本研究所針對的「頭部造形規律」屬於可歸納的普世性問題，目的在尋找「形體與結構的造型規律」，而《頭部造形規律之立體形塑應用》是重新再現人體造形。因此兩者在認識上有先後次序：首先以相對客觀的研究途徑來觀察、分析並歸納出原則，其次再從相對主觀的藝術實踐來印證上述原則。因應以上「實證研究」成為方法論，採用樣本用觀察法及文件分析；第二階段主要是「行動研究」，呈現筆者多年來對「藝用解剖學」認識方法的深度思考，本於「經驗主義」，並將其中的原則應用於立體形塑的實踐。

本研究藉由收集被觀察者、人類共相中的形體變化資料，而模特兒經特定打光的攝影文件是本研究重要的分析對象。在人類共同規律的學科中，用邏輯方法解開奧秘，需要仰賴數學概念；而內部因素之間互相作用的結構關係也是人文學科的思考出發點。[1] 其中，本研究在人體認識的順序上有重要的變革，不同於醫用解剖學以分離人體、精細畫分成各個子系統來研究，本研究主張藝用解剖學應以外在造形揭示內部解剖，以支援美術實作中人體的描繪，因此更加注重影響人體形態的觀察，著重整體造形的構成。也就是說，「藝用解剖學」建立在人體解剖的基礎上，最根本的原則是「要求整體」，但沒有局部的整體將流於空泛、形而上，所以，最終整體與局部都需要關照。

1. 研究結果與發現

本研究基於實證資料的佐證、美術創作與教育之需求，努力地將「藝用解剖學」研究方向與實作過程結合，因此《頭部造形規律之解析》從以下幾點著手：第一，頭部大範圍的確立，研究外圍輪廓線對應在深度空間的造形規律。第二，大面交界處的造形規律的研究，以提升頭部立體感。第三，進一步的探索大面中解剖結構的造形規律。第四則聚焦於面部，分析五官的體表變化。上述四點分析是因應美術實作的順序，由大而小、由簡而繁、由整體而局部的研究。本研究把握人體起伏轉折的多方面分析，不但重視體表各轉折處（即解剖點、骨點），也用數學座標的概念來訂定出它們在空間中的相對位置。上本書《頭部造形規律之解析》重點與實作應用結果如下：

■ 頭部大範圍的確立：與觀察者的視點同位置的光源所呈現的「光照邊際」，是該視點最大範圍經過的位置，亦即該視點外圍輪廓線對應在深度空間的位置，因此解開了外圍輪廓線在深度空間的不確定感。舉例來說，在正面角度形塑模特兒時，塑造者可以將手中的泥土放置在頭部大範圍經過的位置、外圍輪廓線經過處，即「顱頂結節」、「顱側結節」、「顴骨弓隆起」、咬肌、下顎骨「頦結節」連接線位置，完成頭部的大框架。

■ 頭部立體感的提升：「大面的交界」是立體轉換的關鍵處，將「光照邊際」控制在大面邊緣的轉彎點處即可得到「大面的交界處」，基於形體永不變的原則，在繪畫時無論光源來自任何方向，「大面的交界」位置一定是明暗轉換處。因此可以理性、有意識的提升立體感。[2]

■ 大面中解剖結構的造形規律：舉例來說，正面視點外圍輪廓線上的轉折處，也是側面範圍內的解剖結構隆起處，因此「顱側結節」、顴骨弓隆起、咬肌、下顎底，也是側面這個大面範圍的體塊分面處。因此將光照邊際分段控制在這些解剖點位置，可以完整的呈現這四個區域的縱向形體變化並展現這四個區域的解剖形態，它們也是側面範圍內的局部分面處。

■ 五官的體表變化：「五官」皆有具清晰的輪廓線，反而易疏忽「體」的變化。因此實作時易迷失在表面的輪廓線中，本章之重點立基於外觀與解剖結構的結合並展現體塊的分面處。

《頭部造形規律之立體形塑應用》是以行動研究驗證「頭部的造形規律」能夠有效提升立體實作成果，試圖將理論與實務密切結合。「藝用解剖學」是輔助實作的理論課程，但是當每年面對學生超過四十五人，其中九成五完全沒有接觸過人像塑造，素描基本能力尚可者僅有三成，這種情況下，基礎塑造課程中更是需要一套可以依循的方法，否則學生在基本雛型都有困難之下，又如何以藝術解剖學知識提升實作成果呢？因此「立體形塑之應用」是筆者經過多年不斷實驗、研究的教學系統，亦不曾見於其它塑造相關書籍，論述範圍包括對皮薩烈夫斯基的《雕塑頭像技法》的探討、數位建模應用、泥塑中胸像成型與名作造形探索。各單元重點包括：

■ 皮薩烈夫斯基的《雕塑頭像技法》的探討：解剖點確立使得造形規律更明確，1956 年皮薩烈夫斯基提出的解剖點與筆者之研究對照並校正後，可以發現頭部轉折點多達二十八處，其定義、相對比例位置的水平、垂直與深度位置是筆者以統計資料清楚定位。另外，皮薩烈夫斯提出了頭部基本體面的六個解剖點，但是，體面的劃分甚為含糊，筆者認為頭部基本體面應以立方體六大面的模式來思考，再從六大面中劃分小面，因此在本章中另製作 3D 幾何圖形化模型以增強、示意其體面關係。

■ 數位建模應用：市售的 3D 建模書籍中，僅以幾張解剖圖呈現終究藝用解剖學是另一個龐大的領域需藉重於其它專書。文中展現藝用解剖學理論與實作的結合得以提升建模成果，首先，將「形體與結構的造形規律」全面引入 ZBrush 建模中，實際建出一尊「青年頭像」。其次，試圖勾勒容貌的多樣，也為了凝聚出不同角色建模的方向，將「青年頭像」與其它六個 3D 模型做比較，依序從橫向至縱向、輪廓到體塊等分析，同時也增進了對不同模型鑑賞的眼光。

■ 泥塑中的胸像成型：本章將複雜的人像製作以科學的方法，有系統的呈現造形規律與實作的結合過程。塑造方法包括觀察力培養、心棒、泥型與照片焦點的確立、實作等繁瑣步驟，是筆者在多年行動研究的詳實記綠，也是立體形塑的捷徑。「立體形塑」應用方法與 ZBrush 建模完全一致，不再重述，不過從人像作業中可以證明「頭部造形規律」的應用，能夠提升塑形水準。

■ 本書最後一章以「名作中的造形探索」做為結束，是為了避免讀者誤認為「寫實」就是藝術品，目的在表達構形階段的結束才是創作的開始。科技的發達逐漸可取代人為的寫實表現，不過沒有經過寫實的訓練是無法累積人體造形觀念，無法看透名作中的藝術手法，更無法引用前人的智慧寶藏，因此，以「造形探索」作為結束。

　　綜觀本研究處理兩個主體：第一，在認識上，將人體外觀與內部解剖結構徹底結合；第二，將藝用解剖學知識落實於造形美術的應用層面。從「頭部造形規律」與『立體形塑』的應用」，探索了人體外觀與內在的解剖學事實與整體的規律，也驗證了此規律作為造型藝術品的應用價值。藉由深入研究頭部造型規律，本研究又發現以下二點學理與造形創作的事實。

1. 數位建模中最常忽略的「深度」位置，在「光」的輔助下有效的解決。

　　無論是立體形塑或平面繪畫時，一般只注意各點、線的水平與垂直關係，唯獨忽略了深度位置，而誤將每一點的 Z 值都停留在同樣的深度空間裡，因此無法提高模型水準。在《頭部造形規律》中，藉由「光」證明相關解剖點在深度空間的位置，以及不同角度的「外圍輪廓線對應在深度空間的造形規律」、「大面交界處的造形規律」、「大面中的解剖結構的造形規律」……等，因此引用這些研究成果或以同樣的打「光」方式輔助建模，亦能夠有效的解決立體形塑時的盲點。

　　以「光」突顯形體變化、有系統的由外在形態向內步步深入研究解剖結構，徹底的內外結合才是「實用的藝用解剖學」。藉由「光」檢視模型，讓不可見的解剖形體轉為可視。研究程序呼應美術實作中的由大而小、由簡而繁、由整體而局部，才能夠提高實用價值。

2. 有正確的基本型，解剖點、造形規律才能安置在確切的相對位置。

根據研究結果，造形規律能有效地提升實作成果，但是，先要有正確的基本型，解剖點、造形規律才得以找到確切的相對位置。因此如果沒有一套科學、有系統的塑造方法，縱有再多的藝剖知識也無法發揮效用，所以，筆者以相當的篇幅書寫塑造方法，這種有系統的方法也是從未出現在其它書籍中。

人像的「頭部造形規律」之應用，如同「造形規律在 ZBrush 建模中的實踐」的應用方法，以「正面視點頭像最大範圍」為例：在座標線 6：00 位置把模特兒正面體積、外圍輪廓做得一致，然後依照如 3D 建模中的應用程序，在 6：00 位置依模特兒狀況將正面角度外圍輪廓線上重要轉折點位置（如「顱頂結節」、「顱側結節」、「顴骨弓隆起」、「頰轉角」、「頦結節」等）標上記號，再轉至側面角度 3：00 位置，將點出的解剖點位置調整至正確的深度位置；之後各點的連線就是正面視點外圍輪廓線經過處對應在深度空間的造形規律線，連線之前與之後形體必內收，因此在 6：00 位置、形塑「正面視點頭像最大範圍」時，最外圍的土塊一定是在連線上。[3]

2. 研究限制

回顧本研究有三個困難處：缺乏不同臉型的頭骨模型以便與不同模特兒對照、每一處的造形規律無一模特兒能夠全部顯現、模特兒幾乎限於在校大學生。說明如下：

1. 缺乏不同臉型的頭骨模型可以與不同模特兒對照

首先是光頭模特兒難尋，本研究主要是藉由「光」突顯解剖結構在體表的表現，當燈光投射在模特兒頭上時，光線被一絲絲的髮向打亂了形體的呈現，唯有在頭髮一分不留時，才能呈現清晰的光照邊際，但是模特兒皆是自願、無償的贊助者，不便要求理成大光頭，於是只能以頭骨模型示意。此模型是真人頭骨翻製的，出自專門從事醫學及教育研發的德國 Somso Parent 公司，但是，此模型屬於「申」字臉的頭骨，而筆者認為「目」字臉的造形規律最為簡潔，最宜當做造形規律之範例。由於解剖模型都是針對醫療研究而生產，並不重視外觀。所幸這兩種臉型的差異主要是在額結節位置，「申」字臉的額部較窄、額結節位置較內。「目」字臉額結節較外。

2. 無一模特兒能完全顯現全部的造形規律

未以同一模特示範造形規律，這是因為每個人的每道造形規律線並不全是清晰呈現，因此在大量比較後，只能選擇「造形規律線」較明顯、單純的模特兒為範例。在各單元之末再以不同典型者做比較，一方面補充前面之不足，一方面展現相貌之多樣。

3. 模特兒僅限於在校大學生

「藝用解剖學」原本是西方人研究的學科，昔日在認識方法上大量仰賴西方人文獻，但是筆者在研究頭部造形規律時，未以其他人種為對象，在表面上看來有些可惜，但是，就本研究所拍攝的模特兒在容貌上亦有極大差異，在共相的描述與歸納上，筆者以實證研究為基礎，以歷年來大學生之統計歸納出解剖點的相對位置。這種以「比例上的相對關係」來定位，因此東方人與西方人頭部的造形規律只是在某處長一點、短一點、斜一點之差異其實在所有模特兒中亦存在此現象因此這個造形規律亦適用於西方人。這種解剖點位置及造形規律的研究不曾出現在其它藝用解剖學書籍中，本書中詳細定義解剖點的造形意義，而解剖點的位置是實際統計 300 位學生的結果。

3. 研究貢獻

■ 學術價值

在學術方面，重新評估當代藝用解剖學的認識論價值，極力擺脫從醫用解剖學繼承而來的包袱——由裡而外細分的解剖知識的認識模式，提出配合美術實作的整體先於細節、由外而內的認識模式。研究方法上以採用計畫性的「光」探索影響體表的解剖結構，以「光」化不可見為可見。在立體實作中借鏡數位建模的空間定位概念來改良泥塑實作的輔具——「米」字座標，將實作課程提升至理論高度。

1. 對現有文獻的理論貢獻：

在學術方面，重新評估現有藝用解剖學的認識論價值，有些藝用解剖學書籍太藝術化、因而失去系統；有些是醫用解剖的延伸，由內部骨骼、肌肉開始的認識模式，不但未與外在形體直接銜接，也誤導學生精密、片斷的解剖結構認識是他們的責任。近年藝用解剖學書籍已將解剖圖、名作、照片並列，有意將內部結構、體表狀況、名作表現連結，但是，照片的立體感往往不足，往往無法與內部解剖關係薄弱，也未明確地傳達它與整體造形之關係。

筆者為了配合美術實作，回歸到藝用解剖學應有的認識模式，進行方式為：
- 第一步是認識「頭部的大範圍」經過的位置，同時也認識「外圍輪廓線對應在深度空間的造形規律」。
- 每個大範圍內包含了主面及相鄰面，因此第二步是認識大範圍內的「大面交界處」，也就是認識「大面交界處的造形規律」，它也是「提升了頭部立體感」的位置。
- 「大面交界處」位置的確立，也就是大面範圍的確定，因此第三步是進一步認識每一「大面中的解剖結構的造形規律」。

■ 第四步是認識「五官的體表變化」。

　　至於由外而內的認識頭部造形，就是以「光」突顯解剖形態在體表的表現，再反追內部解剖結構。並且以 300 多名大學生統計解剖點在體表的比例上相對關係位置，這些都是因應造形美術之須。

2. 研究方法上的貢獻：化不可見為可見，採計畫性的「光」探索體表的解剖結構。

　　研究人體造型的主題雖然古老，但是，站立在數位時代的二十一世紀，採用了可量化、可複製的攝影與光影分析來更新研究途徑。筆者為了化不可見為可見，以科學的方法採用計畫性的「光」探索影響體表的解剖結構，以突破一般的觀察無法確切得知的限制，有系統地證明頭部的造形規律。基於「光」與視線的行徑是一致的—遇阻礙即終止，因此以橫向光證明頭部最大範圍經過深度空間的位置，例如：以正面視點位置的光源投射向模特兒，「光照邊際」處即為最大範圍經過處，亦為正面視點外圍輪廓線經過的位置。以「光」證明最大範圍經過處，是化不可見為可見，也是從整體造形的角度切入，除了可見到外圍輪廓線經過處在深度空間的位置，也可見到它在整體造形上相對關係位置，是切合造形美術的研究方法。

　　在「頭部造形規律之解析」中：

■ 以「光」突顯解剖結構在體表的表現，再追究其內部形態。

■ 以「光」證明「外圍輪廓線對應在深度空間的造形規律」、「大面交界處的造形規律」、「大面中解剖結構的造形規律」、「五官的體表變化」，在圖片中亦可見它在整體造形上的相對關係位置。

　　這種研究方法尚不見於其它藝用解剖相關書籍，至於「立體形塑之應用」中，除了將研究結果應用至實作中，亦以「光」檢視、調整所做模型，這種藉由「光」調整人體造形，亦不見於相關文獻中。

3. 對現有文獻的實務上貢獻：借鏡數位建模的空間定位概念來改良泥塑實作的輔具——「米」字座標對位法、焦點對照法。

　　人像塑造的製作過程和 ZBrush 建模都是由軸心向外，因此可以借鏡數位建模的空間定位概念來改良泥塑實作的輔具，因此設計了「米」字座標對位法；並由「米」字座標對位法發展出多種對位法，以及照片焦點在泥型中確立的對照法等。

　　3D 建模內「Model 座標系統」存有可見的 X、Y、Z 軸，亦即橫向、縱向、深度空間位置，操作者可以輕易做任何角度的全景觀察；相對地，人像塑造也是圍繞著心棒向外添土，製作者卻很難精準的辦識泥型的角度，假若人像塑造有座標的輔助，將有效的提升塑造成

果。因此筆者在泥塑的木底座上，畫上「米」字座標，中心點的垂直線就是軸心，而「米」字座標的八個邊點分別定為 12：00、1：30、3：00、4：30、6：00、7：30、9：00、10：30 位置。

為了在實作中建立橫向、縱向、深度——同樣 X、Y、Z 軸的概念，「米」字座標 6：00 的垂直線設定與人像臉中軸重疊，也就是劃過鼻樑位置； 12：00 線垂直是正背面角度，3：00、9：00 是左右耳前緣經過位置。有了這些規範才能由裡至外明確的定出大範圍的界限，例如：塑造正面角度時，站立在座標 6：00 座標線的垂直角度，由臉中軸向兩側做對稱擴展至體積相等時，最大範圍的黏土應放置在顱頂結節、顱側結節、顴骨弓隆起、頰轉角、頦結節的 X、Y、Z 位置上，即「外圍輪廓線對應在深度空間的造形規律」所證明的位置，其它角度應用方法亦同。[4]「米」字座標提供了系統化而有效的泥塑方法。

參考照片做人像塑造時，一定要注意面對泥型的視角與照片焦點配合，如果相互錯位，一定塑造不出與模特兒一致的造形。方法如下：

- 在泥型上先塑出與模特兒一致位置的五官，因為形狀及高度、寬度、深度位置正確的五官是焦點對照的基準。
- 原始照片的對角線交點是焦點位置。
- 在泥型上找出照片中焦點位置，並插上牙籤，對照牙籤成一點的角度是否如同照片中的影像，如果不是，再左右、上下調整出拍照時相機切入的角度，這個牙籤成一點的角度是參考此照片塑造的唯一角度。這種方法亦不見於其它書籍。

■ 現實意義

本研究除了應用至美術實作中，亦可延用至醫學美容、顏面重建、化妝、醫療輔具及切身的生活物件設計上，舉例如下：

1 在整形及顏面重建、化妝及修圖之應用

以顏面整型來說，五官有明確可依循的輪廓線，額、頰、下巴等部位卻是由不同的弧面會合而成，是難以掌握的，而本《頭部的造形規律之解析》已證明「頭部造形規律」以及各解剖點的橫向、縱向與深度位置，有如可以依循的指標，而《頭部的造形規律之立體形塑應用》對立體的顏面重建、整形或化妝、修飾臉型及平面的人像修圖定有莫大助益。

以整形的臉型調整來說，「顴骨弓隆起」、「頰轉角」、「頦結節」是正面臉部最大範圍經過的位置，也是「正面視點外圍輪廓線對應在深度空間的位置」，無論是豐頰或收窄為瓜子臉，一般應從「頰轉角」、「顴骨弓隆起」寬度位置調整著手。因此整型時可以在先在臉頰

上畫出「顴骨弓隆起」、「頰轉角」、「頦結節」位置，並連接成線，整型後應保持此線為最大範圍經過的位置。[5]（圖1、2）

　　隨著年齡的增長、細胞間膠原蛋白的流失、眼袋浮出淚溝呈現、肌膚下垂擠出法令紋，眼睛下方的臉頰不若年輕時如蘋果般的圓潤，看起來憔悴、蒼老、疲憊，於是興起了利用手術製造蘋果肌，以捉住青春的氣息。無論是 3D 建模、立體形塑或整型都應由大而小，先將最大範圍經過的位置界定出來，再修飾形狀。所謂蘋果肌整型，主要的範圍在眼睛下方至法令紋之間，它也是「側面視點外圍輪廓線」經過的支線位置，因此可以藉助此造形規律將最大範圍經過的位置界定出來。（圖3中）從圖片中可以看到「側面視點外圍輪廓線」經過頰前的部分，是從顴骨前面向內下斜、止於法令紋，也就是說這條線是蘋果肌最向前突的位置，之內、之外的形體皆向後收。

　　除此之外「形體與結構的造形規律」尚可用於下巴、額頭、太陽穴、五官……等之整型、顏面重建或化妝中之參考，但是，不同領域皆有它專業之處，需再做跨領域的結合。

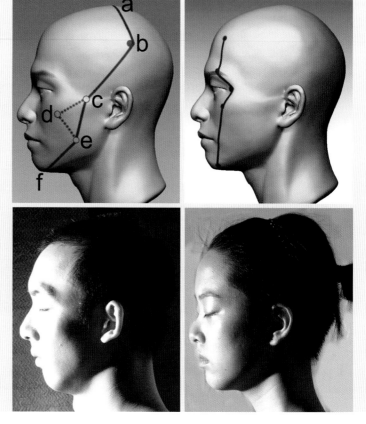

⊃圖1　左圖「正面視點外圍輪廓線經過處」為a、b、c、e、f，d 為顴骨下端，是外圍輪廓線內的局部隆起，光源在正面視 位置時，a、b、c、e、f，d 之後呈暗調，通常男性的c、e、d 亦呈暗調、女性呈灰調。右圖為「正面與側面交界處」，整型或舞臺劇時如果要強調臉部的立體感，彩妝可以將「正面視點外圍輪廓線」之後上得此較暗，外圍輪廓線與正側交界之間上成次暗。整型則要重視此處為正面和側面的轉換處，在第二章「數位建模中的頭部形塑」中有詳細說明。

a. 顱頂結節　b. 顱頂結節　c. 顴骨弓隆起
d. 顴骨　e. 頰轉角　f. 頦結節

⊃圖2　「正面視點外圍輪廓線經過處」，顴骨是外圍輪廓線內的局部隆點，通常顴骨較不明顯者，在c、e、d 呈灰調。

2. 貼身物件設計之應用

臉部之貼身物件最常被採用的是眼鏡,一般人最常注意到的是鏡型和臉部造形的搭配,在這兒所要談論的比較像人因工學部分,是眼鏡和臉形狀如何合理的結合,達到實用、舒適和健康的效能。眼境的設計分正面的鏡框和側面鏡腳兩部分,就正面鏡框來看,與它相關的設計幾個重點如下:

- 從《頭部造形規津之解析》「叁、大面中的解剖結構的造形規律」的研究,由頭頂向下的俯視照片中,清楚的呈現左右眉弓的弧度,由下顎向上的仰視照片中,亦的呈現眼睛自黑眼珠開始向後收的弧度,這也告訴我們鏡框、鏡片該以什麼樣的弧度才能合乎臉部形體,並且兼顧到微側的視野。(圖4)
- 至於側面的眼鏡腳要如何達到舒適而不輕易滑落?《頭部造形規律之解析》「壹、外圍輪廓線對應在深度空間的造形規律」的「正面視點外圍輪廓線對應在深度空間的規律」中,已證明「顴骨弓隆起」的位置在眼尾至耳孔距離二分之一處,因此可以得知,眼鏡鏡腳若在此處形成轉彎點,之後的鏡腳包向頭顱,眼鏡自然就較不易脫落。

除了眼鏡之外,帽子也是最常為人採用的貼身物件。一般人最常注竟到的是帽子和臉部造形搭配的美感,在這兒所要談論的是帽子如何合理的和頭顱形狀結合,達到服貼、美觀的效果。從《頭部造形規津之解析》「貳、頭部立體感的提升」的「頂面與縱面交界處的造形規律」中,與帽子設計相關的幾個重點如下:

- 俯觀的腦顱形狀略呈五邊形,前圓平、後尖、兩側最寬處在「顱側結節」,它的深度位置在側面耳後緣垂直線上,縱向高度在耳上緣至頭部最高點「顱頂結節」距離二分之一處。
- 腦顱前面較呈圓弧狀,中軸兩側的最突點在「額結節」,它的橫向位置在正面黑眼珠垂直線上,縱向高度在眉頭

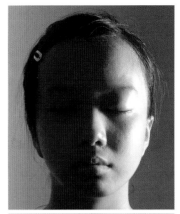

◑圖3　上一、上二是「側面視點外圍輪廓線經過處」,頰前範圍的光照邊際應可做蘋果肌整型時最前突位置之參考。下為「正面與側面交界處」,蘋果肌最大範圍在此光照邊際之內。

至頭部最高點「顱頂結節」距離二分之一處。

■ 腦頭顱最向後突的「枕後突隆」在背面中軸上，在耳上緣略高處；另外腦顱的後下緣在耳垂的水平線上。

■ 腦頭顱最高處「顱頂結節」在正面中軸上，深度位置在耳前緣垂直線上。「顱頂結節」之前是以和緩的弧線向前下斜，之後以較大弧度收向後下。

　　總之，功能性的帽型應蓋過左右「額結節」、左右「顱側結節」與「枕後突隆」，並以此五點處為最寬、「顱頂結節」為最高。如果將這些重點納入功能型帽子或安全頭盔設計中，必能生產出更契合頭型、更舒適與安全的產品。不同領域皆有它專業之處，本文僅以解剖形態學的角度提出意見，需再做跨領域的結合。

4. 研究建議

　　在學術上本書僅呈現頭部之研究，軀幹、四肢、下肢當然也應發展出符合美術應用之「藝用解剖學」，期待大家共同努力。生活上，本研究可以提高人體切身產品的價值，除了上述所說的整形、顏面重建、眼鏡、帽子外，相信任何與頭頸相關的產業，都值得以此為基本型，再依民族差異、男女差異、年齡不同、個別特色……予以調整。

　　長期以來「藝用解剖學」偏重解剖結構研究，卻未能積極地與體表形態結合，以致在美術應用上事倍功半、無法有效的結合。本研究解決了兩個問題，第一個是在研究方法上，突破了過去精細切割人體的認識方法，運用「光」證明形體起伏，讓不可見為可見，從體表特徵回溯內部解剖結構，這種由外而內的方法，可以說是顛覆了傳統。第二個是在專業知識上，筆者以美術實作者、美術教育者的眼光深究人體，以新視角歸納體表變化並予以系統與理論化，從外圍輪廓、大面交界處…等分析造形規律，由整體而局部的剖析造形規律、解剖點、體表標誌。系統化的攝影詳細記錄體面轉接處、體表特徵之空間位置，筆者極力整合並增添過去「藝用解剖學」文獻的不足。總而言之，在《頭部造形規律之解析》中，由外在形態向內步步深入解結構，徹底的內外結合。在《頭部造形規律之立體形塑應用》中，詳細地呈現造形規律的應用過程，並證明本研究可以有效的與實作結合，立體造形方法在數位虛擬與實體雕塑是相通的，重在觀念而不限於媒材、技法、立體或平面。本研究僅是滄海一粟，無論是藝用解剖學、寫實人像塑造法或造形探索，都尚有極大待研究之處，他日再撰文《藝用解剖學的最後一堂課—名作解析》，再為藝術教育盡棉帛之力，期待藝術界的朋友共襄盛舉，也望同好惠予賜教！

◐圖4　俯現中左右眉弓骨的弧度、仰視中眼睛外側的後收與頰側顳骨弓的後收，這些都提供了功能性眼鏡鏡框、鏡角的設計參考。

◑圖5　顱頂中心線上的明暗交界是「顱頂結節」、兩邊是「顱側結節」位置，也是正面腦顱的最高點、最寬點處。側面額頭的、腦後的轉彎點分別是「額結節」、「枕後突隆」。功能性的帽型應蓋過這五點，並以此五點處最寬處。

註釋

1　孫韜、葉南，《解構人體：藝術人體解剖》（北京：人民美術出版社，2005）：4。

2　從正面視點觀看頭部，它包括了全部的正面以及局部的相鄰面，在「大面的交界」解析中，是 光照邊際控制在全正面邊緣的轉彎點，而不是局部相鄰面的轉彎點。

3　在3D建模或人像塑造時，即預先設立座標，將臉中軸、鼻樑安排在6：00的垂直線位置上，左右耳前緣安排在6：00的垂直線位置上。

4　例如：顱頂結節在正面的中軸上最高點、深度位置在側面的耳前緣垂直線上。顱側結節的高度位置在耳上緣至頭頂的二分之一處、深度位置在耳後緣的垂直線上。

5　自然人的顴骨弓最隆起處的深度位置在眼尾至耳孔二分之一處，高度位置在眼尾與耳孔之間，骨相直接呈現於體表。頰轉角深度位置約與顴骨弓隆起齊，與口縫合齊高。頦結節在下巴底與側轉角處。

Appendix

附件 1

國立臺灣藝術大學雕塑系之「藝用解剖學」課程設計

- 大體觀念的建立：因應美術實作中最先面臨的問題，由全身造形規律開始
 - ・比例：立姿、坐姿的標準比例，各年齡層的比例
 - ・重心線：雙腳平攤身體重量時，正面、背面、側面角度重心線經過的位置，以及重力偏移時經過的位置
 - ・中軸與左右對稱點連接線反應人體動態的規律
 - ・動勢：人體正面、背面、側面，頭、胸、骨盆及四肢之動勢表現
 - ・男女老幼的外形差異：頭部、全身

- 基礎理論的建立：解剖結構學理的建立
 - ・骨骼結構與外在形象：骨點在體表的呈現、關節形狀、功能對體表的影響
 - ・肌肉與體表變化：標準體位時肌肉與體表標誌的表現，動態中的變化

- 學理的檢驗：期中考考試是學理的檢驗，也是教學修正之依據，期末報告為理論延伸至應用的探索

- 實際應用的探索：視學生狀況每學年有二至四個研究報告，每份報告都必需與老師討論，以避免天馬行空，與實用脫軌。期末報告也是全班研究成果的分享。
 - ・研究報告一：從名作探索明暗與形體之表現
 以班上 2-3 位學生為模特兒，老師現場以 650W 強光投射模特兒，以明暗證明造形規律。老師拍攝、製作成範本，學生依此範本重新研究名作，目的在鞏固造形規律觀念以及發掘名作的藝術手法。
 - ・研究報告二：臉部表情之探索

老師以「光」投射、拍攝模特兒之喜、怒、哀、樂表情之立體照片，學生再依此從新 探索漫畫、動畫中藝術手法，表情或角度不足處學生再補拍。

・研究報告三：體表標誌之探索
老師以強光投射、拍攝模特兒，以突顯體表標誌，再與名作對照，探索體表標誌之差異。

・研究報告四：我的創作歷程
XX 塑像的創作歷程——以半身像為例，如何表現解剖結構，以及如何引用名作中藝術手法。

・研究報告五：名作解析
從名作與自然人比較中除了加深人體造形觀念，並探索名作中的藝術手法。

★註：此為一年級上下學期各 2 學分課程，附件 2 為期末作業：「藝用解剖學」的最後 堂課——從「藝用解剖學」談名作中的藝術手法

⊃ 張繼元大一基礎塑造作業

附件 2-1

從「藝用解剖學」談名作中的藝術手法
——以米開朗基羅的《被束縛的奴隸》為例

吳彥煦

壹、前言

1. 研究動機

　　私以為，「長江後浪推前浪」。身為一名藝術大學的學生，我認為在以「藝術家」角度創作作品之前，若能夠先讀懂先人名家的名作——理解名家思路、剖析藝術手法，便相當於站在巨人的肩膀上。　在學習藝用解剖學時，我們並不僅僅是學習人體的肌肉骨骼等公式化的知識，更重要的是如何將生物肢體線條、動勢上的美最大化。雕塑或平面作品雖只得呈現靜止的畫面，因此如何將一個故事的情境、一個動作、一個視角的轉換表現在這樣的靜止作品中，對於就讀美術學門的我們是十分重要的課題。

2. 作者介紹

　　米開朗基羅・迪・洛多維科・布奧納羅蒂・西蒙尼（Michelangelo di Lodovico Buonarroti Simoni,1475-1564）生於佛羅倫斯共和國，1490 年進入羅綾索・麥第奇創辦的美術學校，因此得以出入其宮廷，受到最先進的人文主義思想的薰陶。（圖1）

　　米開朗基羅是文藝復興時期傑出的通才、雕塑家、建築師、畫家和詩人。與李奧納多・達文西和拉斐爾並稱「文藝復興藝術三傑」，以人物健美著稱，即使女性的身體肌肉也描繪得如男性般健碩。他刻有舉世聞名的雕刻作品《大衛像》，美第奇墓前的《晝》、《夜》、《晨》、《昏》四座雕像構思新奇。繪有著名的梵蒂岡西斯廷禮拜堂的《創世紀》天頂畫和壁畫《最後的審判》。他還設計和初步建

🎧圖 1　米開朗基羅胸像是他的姪子委託米開朗基羅的藝術家好友弗泰拉（Daniele Da Volterra））於1564-1566年塑的，現存於佛羅倫斯巴捷羅博物館。

造了羅馬聖伯多祿大殿，設計建造了教皇尤利烏斯二世的陵墓。

米開朗基羅認為雕刻就是將雕像從石頭的牢獄中解放出來，因此被認為是將肉體視為靈魂之牢獄，這也是反映了所謂的新柏拉圖主義思想，他的作品氣勢雄壯宏偉、充滿生命力。

米開朗基羅脾氣暴躁，不合群，和達文西、拉斐爾皆合不來，並經常向恩主頂撞。但他一生追求藝術的完美，堅持自己的藝術思路，風格影響了幾乎三個世紀的藝術家。

3. 作品說明——《被束縛的奴隸》

■ 創作背景

1505 年，米開朗基羅被教皇請到羅馬工作。朱理二世揚言要把義大利著名藝術家都集中到羅馬來，美其名曰「保護」他們，實質上是想利用他們來為他實現宏大的墓葬計劃，讓米開朗基羅來設計「世界最大的」陵墓，供教皇死後享用。可是這個喜怒無常的教皇在設計陵墓期間，一再更改，否定原先的計劃。米開朗基羅忍無可忍，只好毅然離開，逃回佛羅倫薩。教皇動用軍事武裝直搗中部義大利，使佛羅倫薩政府不得不強迫米開朗基羅回到教皇的身邊。忍辱負重的米開朗基羅從 1508 年起，第二次為教皇設計陵墓計劃，不僅作了大量他所不願意作的壁畫，還完成了全部雕像的任務。陵墓工程巨大，雕像頗多。藝術家把多年的抑鬱、憤懣和屈辱，全部寄托在這座陵墓的各個雕像上面。其中最有代表性的陵前雕塑，即是《垂死的奴隸》及《被束縛的奴隸》，這兩尊作於 1516 年的奴隸像。本文所分析的便是這兩尊雕像的其中之一——《被束縛的奴隸》。（圖 2、3）

■ 作品情境

《被縛的奴隸》的運動節奏強烈，他的壯實的軀體呈螺旋形擰起。他力圖掙脫身上的繩索，這種動勢的轉折，體現了巨大的內在激情，似乎這個奴隸將要迸發一股無比強大的反抗力，顯露出堅強不屈的意志。有人稱這尊雕像是「反抗的奴隸」，在這裡，人的尊嚴得到了高度體現。

↑圖 2　垂死的奴隸（1516）

二、研究內容—《被束縛的奴隸》

1. 名作造型與自然人的比較

　　本研究以作品最主要角度，也就是最動態轉折最強烈、面積最大的角度為研究。模特兒做出最相近的動態、以最接近的視角所拍攝的照片為基準圖。（圖 3、4）

　　從原作跟基準圖的比對中（為方便比對，特加入輔助線），我們可以看出原作的軀幹部分呈現了大幅度的螺旋狀扭轉，連帶下肢也因骨盆大幅度扭轉而呈現較正面角度。且從圖中角度便可清楚看見本屬後背的肩胛部分，這些都是現實中自然人所無法做出的姿勢。可見藝術家誇張了作品的動態，同時也使整件作品的氣勢與力道有了相當的提升。

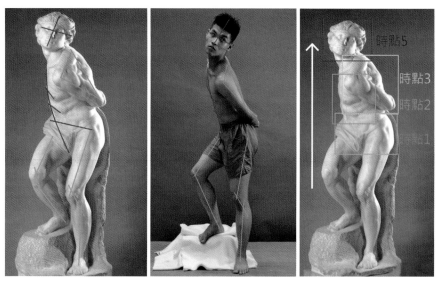

　🎧圖3　《被束縛的奴隸》　　🎧圖4　模特兒擺出最相近　　🎧圖5　時態變化
　中，各部位的輔助線示意　　動作（基準圖）

2. 時點變化

　　在一件作品上，無論是時點或視點的變化軌跡，都應有規律可循，否則作品也將支離破碎，難以帶動觀眾目光。

　　從時點下去分析，推測這件作品時點變化的軌跡應是由下方逐漸轉到上方，作品中人物的動作也大可分為兩部分：首先，（對照圖 5、6）奴隸應是先向他的右方扭轉身體（時點 1~3），待到軀幹全側面幾乎呈現向觀眾時，再將頭頸上揚，以看向後上方（時點 4~5）。

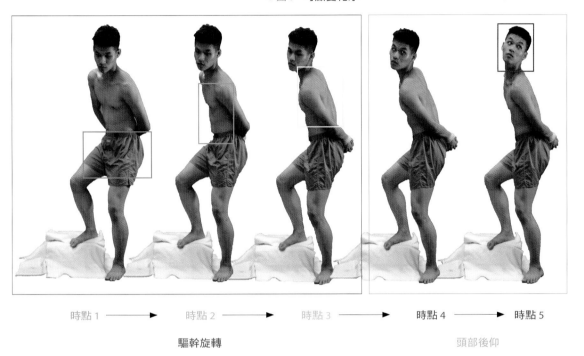

◑圖6　時點變化序

時點1 ⟶　　時點2 ⟶　　時點3 ⟶　　時點4 ⟶　時點5

驅幹旋轉　　　　　　　　　　　　　　　　頭部後仰

3. 視角變化

　　從視角上來分析，這件作品主要可拆為以兩種不同的視角下去組合而成。（圖7）一是上半身的俯角，二為下半身之平角，如上圖所示。其中奴隸的肩部至上半臂所連成的三角形地區以及頭、頸部為強烈的俯角；而胸腹則是較為緩和的過渡帶，以連接骨盆與肩胛骨不自然的劇烈扭轉，最後以下半身平視的視角做收。作品整體一氣呵成，強烈的角度變化更使奴隸激烈反抗的情境達到了更生動的效果。

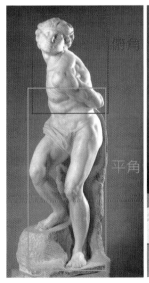

◑圖7　視角變化

4.時點對比

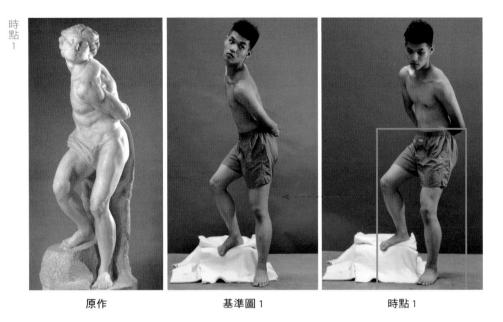

原作　　　　　　　　基準圖1　　　　　　　　時點1

時點 1：從三張圖片的比對中我們可以看出，原圖的骨盆方向是較朝向正面的，接近時點 1 綠框中的方向。較朝向正面的下半身在觀眾以主角度欣賞時，作品的下盤面積增加，作品的構造看起來更為穩固、鏗鏘有力。

若我們將時點 1 的骨盆至腿部部分裁切下來，貼至基準圖 1，便能得到下方基準圖 2 的效果。

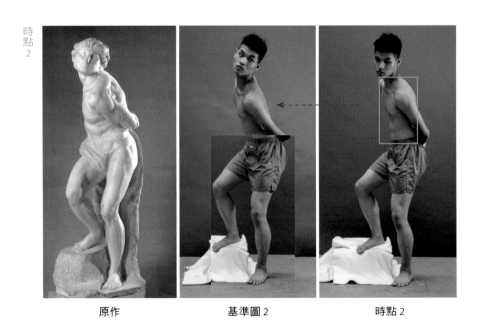

原作　　　　　　　　基準圖2　　　　　　　　時點2

時點 2：再對比三張圖，時點 2 的模特兒胸腹部角度較接近原作。米開朗基羅將作品的胸腹直接呈現了側面角度，這是自然人所難以作到的。私推測，此作法一是為了加大骨盆與胸廓的扭轉程度，以增強視覺效果；二是為了使上身看起來能夠更輕盈一些。

將時點 2 的胸腹部裁切貼至基準圖 2，我們便能得到基準圖 3。

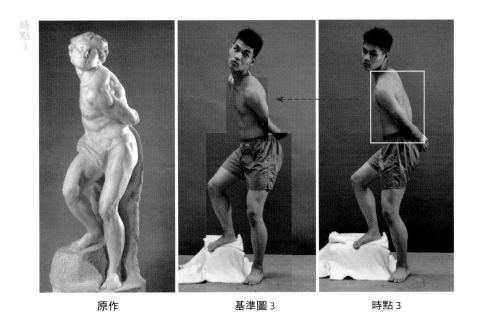

時
點
3

| 原作 | 基準圖 3 | 時點 3 |

時點 3：原作中的肩膀及上臂一帶的角度要更接近時點 3。從作品主角度中，我們能同時清楚的看見人物的胸腹及整塊下折的左肩胛，這是難以在自然人的身上出現的。作者對作品使用了如此直接而激烈的藝術手法，雖然明顯扭曲了人體應有的結構，但無疑也在這件靜態的雕塑作品上，將奴隸掙扎時劇烈扭動身軀的速度感及動態感表現得淋漓盡致。

我們將時點 3 的肩膀及上臂一帶裁切下來，轉貼至基準圖 3，便會得到基準圖 4 的狀態。

時點 4：模特照片目的在於銜接時點 3 及時點 5，使觀書者理解動態的過程，並無在原作中明顯表現該角度，故無採用。

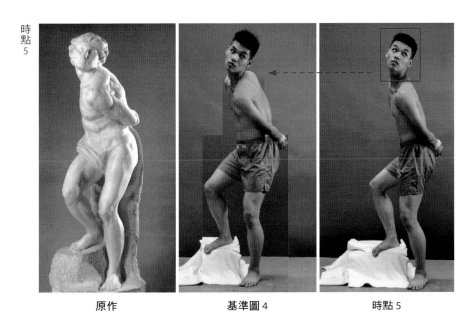

時
點
5

| 原作 | 基準圖 4 | 時點 5 |

時點 5：最後我們比對頭部。在模特兒的整個運動過程中，時點 1~3 的動作主要是扭轉身體，而時點 4~5 的目的則是在將頭部後仰，從而在主角度中看向觀眾的方向。頭頸與身軀部分，為何作者使用了不同的運動方向來表現？我推測，作品中奴隸的頸部以下幾乎皆是向

下方轉動，若是連頭部也效仿其他身體部位的方向，將使整件作品氣勢過於下沉，顯得太過於沉重。故將人物的頭向後扭轉，將人物的氣勢上提，也表現了奴隸不甘受俘的傲氣。將時點 5 的紅框部分裁切，轉貼至基準圖 4 上，便會得到基準圖 5 的狀態。

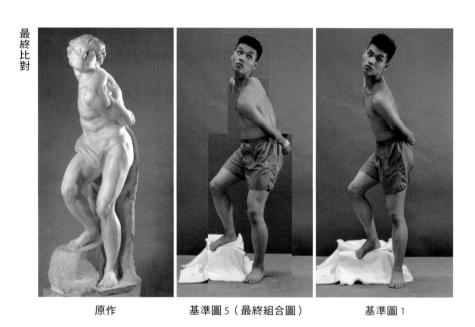

最終比對

| 原作 | 基準圖 5（最終組合圖） | 基準圖 1 |

　　最後比對：在將時點 1~5 的大體塊分別剪切並轉貼至基準圖上後，我們得到了最終組合圖——基準圖 5。

　　再次對比基準圖 1，我們會發現經過大肆修改所得的基準圖 5 在大體塊的方向及動勢上更加接近原作了。也更誇張的表現了奴隸的動勢及情境。在整件作品的「精神」，便是在經歷這些修改後，得到了大幅的提升。雖然自然人所無法直接以肢體表現這些動作，但無可辯駁的是，經過修改的造形，比起擺出相仿姿勢的自然人，還要「鮮活」得多。

三、結語

　　藝術的深奧，從來不是我們能以一己之身去探清的。以藝用解剖學的基礎知識，比對自然人造型與名作之異同，以及分析名家藝術手法的過程中，我們能清楚了解到名家何以為名家，他們如何將一個意境濃縮在靜止的畫面中。現代科學之父牛頓曾言：「如果說我看得比別人遠，那是因為我站在巨人的肩膀上。」若將來我們能將這些舊時名家的智慧技法活用於作品中，無疑便是站上了巨人的肩膀，更能讓自己擁有無法為現代科技取代的價值。

附件 2-2

從「藝用解剖學」談名作中的藝術手法
——以米開朗基羅的《聖普洛鳩魯》為例

秦翊誠

一、前言

曾有史學家說：「如果把達文西的藝術比作『不可知的海底深處』，米開朗基羅的作品就是『高山崇峻的峰頂』，拉斐爾的畫則是『廣闊開展的平原』。」這就是三位畫風的特點，也道出米開朗基羅的天才。眾人所知：

達文西和米開朗基羅，兩個超越人類智能極限的天才，生於同一時代，相差二十三歲。他們都深知，對方是歷史上唯一的勁敵。五百年過去了，的確，他們還沒有找到別的對手。時代的潮流早已翻了好多翻，達文西以全人全腦全才通貫過去未來，米開朗基羅純粹以無古人無來者的靈肉聖境藝術絕美，並列不朽。創世紀以來，只有一個米開朗基羅。[1]

米開朗基羅（Michelangelo Buonarroti，1475～1564）是文藝復興時期偉大的繪畫家、雕塑家、建築師和詩人，雕塑史上的一顆巨星。他經歷了人生坎坷和世態炎涼，作品流露出一種堅強意志與威嚴的震懾力量。他善於表現豐富的律動感，以人體作為表達感情的主要手段，其雕刻作品剛勁有力、氣魄宏大，帶有戲劇般的效果、磅礴的氣勢和人類的悲壯，充分體現了文藝復興時期生氣勃勃的人文主義精神。信仰虔誠的米開朗基羅創作泉源來自於神的啟發，宏觀的註譯了宗教的意涵。中年以後對於文藝復興太過均衡、和諧的古典風格並不滿意，轉而追求更多肢體動作上的變化，使人物的身體產生更多律動感。米開朗基羅這種對外在形式的誇張表現方式，使他的後期作品被指稱為有「矯飾主義」的傾向。[2]（圖1、2、3、4）

⋒圖1　米開朗基羅
與達文西和拉斐爾並稱「文藝復興三傑」。

⋒圖2　大衛（David, 1501-1504）

本文以米開朗基羅年輕時完成的作品《聖普洛鳩魯》做研究，《聖普洛鳩魯》是意大利的烈士，從人物的造形推測米開朗基羅在刻劃向前跑、準備達成任務的年輕烈士。又有一說，此作品是他的自雕像，有著少年的叛逆與活力，少了後期作品的沈著、莊嚴。這是他少數著衣作品之一，筆者以為有尋找模特兒比對之便，因此興起研究之興趣，然而後來發現衣物遮蔽太多者研究更難，《聖普洛鳩魯》立於義大利北方的聖道明教堂之內。（圖5、6、7、8）

🎧圖3　聖殤（Pieta, 1497-1498）

🎧圖4　聖家庭與聖約翰（Tondo Doni de Miguel Angel, 1503-1504）

🎧圖5　聖道明教堂（Basilica di San Domenico）位於義大利北方的城市波隆納（Bologna）

🎧圖6　聖道明教堂內部

🎧圖7　道明教堂石棺（Arca de San Domenico）

⋂圖9 聖普洛鳩魯是意大利的烈士,從人物的造形推測米開朗基羅在刻劃向前跑、準備達成任務的年輕烈士。

⋂圖8 聖道明教堂石棺的背面,《聖普洛鳩魯》(St. Proculus, 1494-1495)59cm,立於右方第二位。

貳、研究內容

(一)名作與自然人造型的比較

《聖普洛鳩魯》是件姿態優美的立像,米開朗基羅在作品中強烈地展現人體造形規律。例如:

1.站立時,重力腳的膝關節、髖關節、骨盆上撐、肩膀下落,肩膀的矯正反應使得人體達到大平衡。[3]

2.由於骨盆上撐、肩膀下落,體中軸形成折線,左右對稱點連接線成放射狀。

3.從頭部、胸、腹、膝、足成S形動勢。(圖9、10)

本研究先以模特兒模仿名作的動態,從認識作品與自然人造形的差異開始,再由差異中發掘名作的藝術手法。(圖11)從左圖的對照中發現米開朗基羅作品充滿律動感,而自然人就僵硬多了,似行進間的定格。這是為什麼呢?

名作　　　　　　　基本圖

10	11

◖圖 10　右圖人體呈「S」形動勢，後面的布巾以弧線包向《聖普洛鳩魯》頭部，布巾形成「S」形人體的支柱，整件作品活潑中不失穩定。

◖圖 11　作品與自然人的比較，這是模特兒的動作、視角最接近作品的照片。

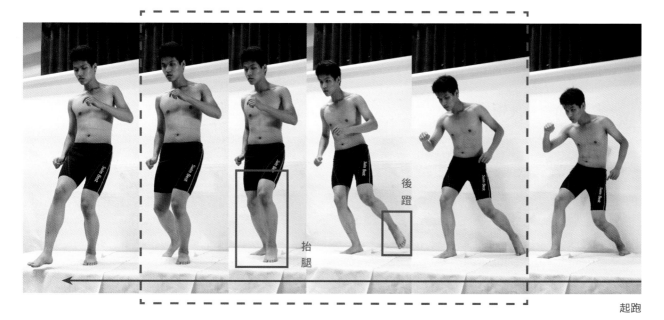

抬腿

後蹬

起跑

🎧 圖 12　左前視點拍攝的模擬圖

起跑時模特兒以後腳（左腳）為重力腳，壓低身體，向後蹬之後重力腳則轉移到了前腳（右腳），此時左腳繼續向前抬起，士兵的左腿取用此慢跑動作中的抬腿瞬間之造形（實線框區域）。足部則取自上個動作，前腿是連續動作的合成。

（二）動態的模擬

1、推測米開朗基羅似乎是以跑步動作詮釋這位波隆納的光榮士兵，因此透過模特兒的模仿，做出近似名作的動態。在逐格推敲後，發現士兵前腿是側前角度的造形，而腳板方向是前後動作的銜接。（圖12、13）

2、士兵的後腿是以較正面角度的造形呈現，他膝關節打直、髕骨、足尖朝前，是前進的姿勢。行走時足尖必朝方向前進，若行走時足尖朝外，則必左搖右擺，如同鴨子行走般。[4]

3、膝關節打直，髕骨、足尖朝前，既符合前進的姿勢，也是重力腳的造形，因此它和身體右側的骨盆上撐、肩膀下落造形順暢銜接。（圖14）

名作　　　抬腿向前

🔊圖13　足部方向與膝部方向不一，有違人體自然規律。

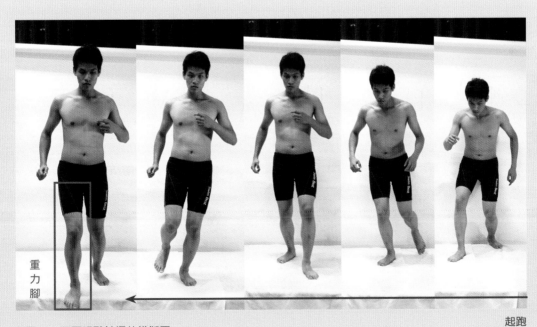

重力腳

起跑

🔊圖15　正面視點拍攝的模擬圖

左圖前腳的造形與《聖普洛鳩魯》重力腳造形相符，都是髕骨、足尖朝前。

（三）時點變化

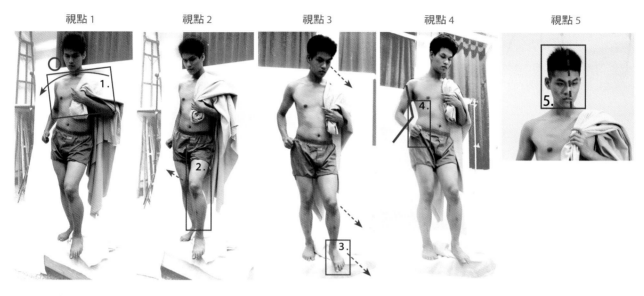

視點 1　　　　　視點 2　　　　　視點 3　　　　　視點 4　　　　　視點 5

🎧　圖中之紅色框線為造型之取景，虛線為動態示意。

·視點 1 是肩膀之斜度　　·視點 2 是膝之動向　　·視點 3 是足部動向　　·視點 4 是腰之夾角　　·視點 5 是頭的動向

（四）多重視點、多重動態的安排以表達作品的情境

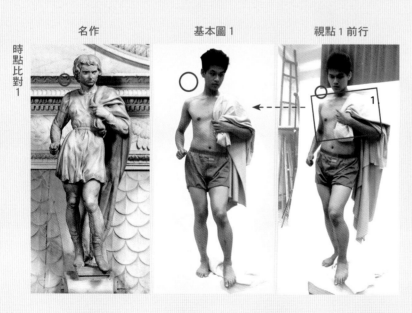

時點比對 1

名作　　　　　基本圖 1　　　　　視點 1 前行

1. 肩膀斜度以較左側的視角取造形：

 ·肩膀斜度加大了也增強重力邊與游離邊兩側的差異，增加縱向動感。

 ·加強胸部與骨盆方位的差異，增加橫向動感。

 ·中軸線弧度加大，S 形呈現。

2. 頸部也以較左側的視角取造形，以填補頭部前傾的後方多餘空間。將視點 1 的胸腔部分與脖子組合到基本圖中，得到基本圖 2。

名作　基本圖 2　視點 2 擡膝

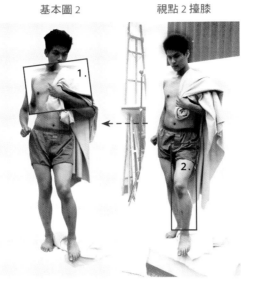

時點比對 2

名作　基本圖 3　視點 3 後蹬

時點比對 3

名作　基本圖 4　視點 4 右轉

時點比對 4

基本圖　視點 2

從跑步動態模擬中可以觀察到，作品是以較左側視角取造形，取用了抬腿前跨的動作。向內靠緊的膝部延伸出向前推的空間，多重動態凝聚一體，雖然有違人體造形，卻營造出向前抬腿的動作。透過左腳的改變，變成跨步的狀態。將視點 2 的抬腿動作組合到基本圖中，得到基本圖 3。

基本圖　視點 3　視點 2

自然人在足部著地時，膝關節與足部是同方向的。但是作品中的前腿的足部向外、髕骨卻朝內，這是為了加強腿部蹬腳抬高的動勢，透過足部的改變，變成蹬腳的狀態。也因此雙足合成三角形基座，參考基本圖 4。將視點 3的左足組合到基本圖中，得到基本圖 4。

基本圖　視點 4

腰部於模特兒右前方取造形，腰部的夾角加大，增加了左右兩側的差異，也強化了身體的擺動感。將視點 4 的腰部組合到基本圖中，得到基本圖 5。

名作　　　　　　　基本圖

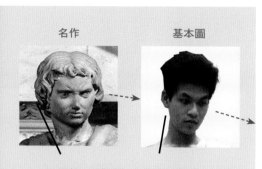

🎧 **頭部、頸部是兩個動作合成**

在「時點1」已證明《聖普洛鳩魯》頭部是
以較左側的視角取造形，此時臉是朝向右
邊。但是，作品中臉部是向左的，頸部與頭
部是兩個動作合成的，推測他是以臉部將觀
者視線引導至右側，視線再隨著布巾向下，
再順著重力腳、手部回到臉部，觀者視線再
環繞作品全身。將視點5的頭部組合到基本
圖中，得到基本圖6。

🔁 **時點比對6**

因為全身圖的覆蓋,右手被遮蔽，所以將基本
圖中原先的右手獨立擷取出來，再貼到其所在
位置。

組合到這裡基本圖已趨近於名作的體態。

時點比對5

名作　　　　　　基本圖5　　　　　視點5臉正

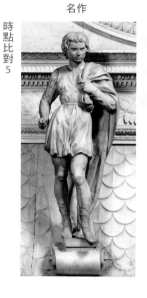 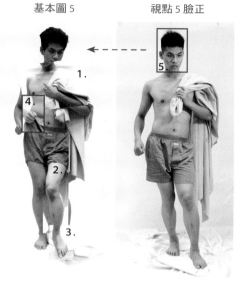

時點比對6

名作　　　　　　基本圖6　　　　基本圖中的右手

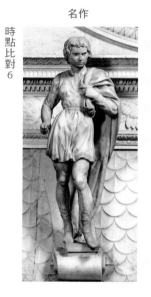 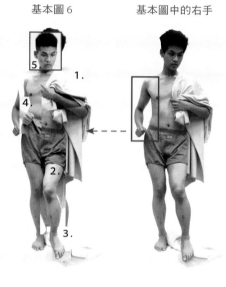

最後比對

名作　　　　組合並修飾完成圖　　　最初基本圖

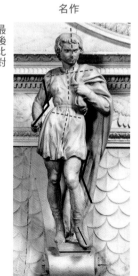 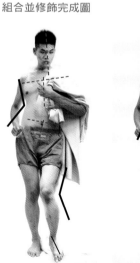 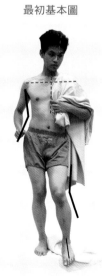

參、結語

　　從作品、基本圖、組合圖三者的比較中，基本圖中雖然是自然的體態，但是，姿勢是凝固的，組合圖中的人物與作品體態較相似。《聖普洛鳩魯》的造形造型飽滿、更富於張力與律動感，具強烈的形式美。[5]曾有一說：米開朗基羅在人物造型中加入自然的變形。因此本研究從人體造形、藝用解剖學的角度切入，以解析作品中的藝術手法。本文在研究中發現—有關人物造型中加入自然的變形—這種改變來自於多重視點與多重動態的組合，至於哪一區塊是多重視點？哪一區塊是多重作動態？卻難以分辨，所以，皆以「視點」標示，有關說明如下：（圖15）

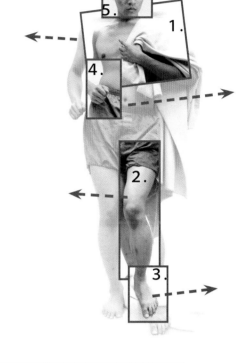

⊃圖 15　多重視點、多重動態的交錯應用, 從頭頂至足下透露出 S 形的曲線,在靜態作品中

	多重視點的交錯	多重動態的延續	效果
視點一 前行	肩膀以左前方角度取造形，肩膀上緣的斜度加大。	從正面（基本圖）→逐漸前進，肩膀由正面（基本圖）漸漸成左前視角。	重力邊與游離邊兩側的差異加大，增加動感。
視點二 擡膝	前腿的大小腿以前側視角取造形，大小腿的折角加大。	從正面→逐漸前進，大小腿的折角加大。	營造出抬腿、前跨的動作。
視點三 後蹬	視點三的前腿的大小腿以前側視角取造形，而足部是以內側視角取造形。	轉向右方，足部與小腿的夾角加大。	大腿、小腿、足部形成波浪狀動勢，因此形成腿部抬高、踏出的動作。
視點四 右轉	以右後方視角取右邊腰部造形，腰部的夾角加大。	轉向右方時，腰部的夾角加大。	夾角加大、兩側差異加，身體的擺動感增強。
視點五 臉正	臉部轉直	頭部轉直	臉中軸傾斜度減弱，增加勇往直前的氣勢。觀者的視線也經由臉部引導順著布巾向下，再經挺直的後腳、上肢回到臉部、布巾……

　　《聖普洛鳩魯》造形的左邊大部分是以左邊微側的視角取造形（肩膀、大小腿），右邊大部分是以右邊微側的視角取造形（腰部、前腳足部），也就是身體的左邊取景更左一點、身體的右邊取景更右一點，它已經超越了 180° 的視野。這種多重視點、多重動態的應用，使得造型更飽滿、張力更強、更富於運動感。米開朗基羅通過強烈的美學觀念與豐富的藝用解剖學知識，才得以天衣無縫的成就充滿生命力的作品，他超越了形體的寫實呈現最具體的真實。以藝用解剖學、人體造形的角度研究名作，提供一條新的解析名作之路，也為藝術創作者開啟新的創作思維。

註釋

1. 蔣勳（2006），《破解米開朗基羅》，台北：天下文化。
2. 「矯飾主義」（Mannerism 又譯為「風格主義」）一詞源出於義大利語「Maniera」，原意為『手法』，引申為藝術的『風格』。
3. 魏道慧，〈從單腳重心站立時人體的變化規律探討阿木魯半身像的動態〉，《藝術學報》，第六卷第 1 期，臺北：國立臺灣藝術大學，2010，p.69~p.91。
4. 魏道慧，〈從米開蘭基羅「最後的審判」看耶穌向前邁步的藝術手法〉，《藝術欣賞》，第七卷第一期，臺北：國立臺灣藝術大學，2010，p.36~p.41。
5. 形式美主要包括：對稱均衡、單純齊一、調和對比、比例、節奏韻律和多樣統一。掌握形式美的法則，能夠使人們更自覺地運用形式美的法則表現美的內容，達到美的形式與美的內容高度統一。

附件 2-3

從「藝用解剖學」談名作中的藝術手法
——以羅丹的《加萊義民之一》為例

王耀萱

壹、前言

在羅丹之前,很少有藝術家在作品中真正發揚「現實主義」理念,羅丹使雕塑從學院派掙脫出來,蛻變成新樣貌。(圖1)

1875 年羅丹前往義大利研究米開蘭基羅作品,大師作品中宏大的氣勢和深沈的人文主義精神賦予他無盡靈感,將他壓抑已久的激情、醞釀多年的理想傾注於第一件重要作品——《青銅時代》中,參考 214 頁。羅丹以開創性的現實主義手法塑造了一個裸體青年男子,那似乎有彈性的皮膚、微微起伏的胸膛……,逼真的作品引起轟動,甚至有人斷言這是由活人體翻製而成的。

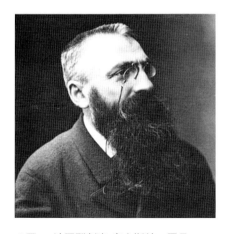

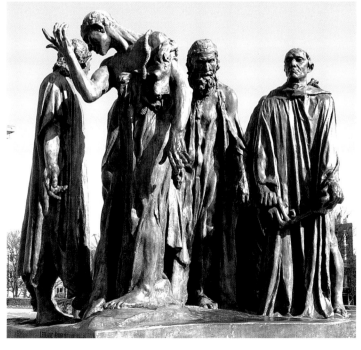

∩圖 1 法國雕刻家-奧古斯特‧羅丹
(Auguste Rodin, 1840-1917),享年 77 歲。

∩圖 2 加萊義民(The Monument to the Burghers of Calais, 1884-1889)。

⋒圖4　本文所解析之義民
的臉部特寫
⊂圖3　羅丹先塑出裸身像，
再為他們著上外衣。

　　羅丹慣於讓僱用的模特兒隨意走動、擺姿勢，他絕不命令模特兒做特定姿勢，僅是專注地觀察模特兒在各種動作、表情中骨骼與肌肉的活動如何反應在肢體、面容上。在作品中，羅丹總是透過肌肉的跳動或表情的變化將內在的情感傳達在作品上。

　　羅丹亦是印象派的一員大將，他的雕刻表面肌理常有許多「小面」的處理，光線從不同角度投射時，產生不同的光顫動，本文所分析的《加萊義民》的表面處理即屬於這類作品。

　　《加萊義民》是 1884 年羅丹接受加萊市長的委託製作，以紀念 1347 年英法百年戰爭期間，英軍包圍法國的加萊市時，捨身營救全體市民的英雄「聖皮埃爾」（Eustache de Saint-Pierre）。羅丹在研讀史料後，決定將當時捨身取義的六位英雄全部做出後，發展成六位義民的群像。（圖2）

　　六位市民身著長袍，緩緩向英軍營地走去，中間垂彎著腰的老者就是「聖皮埃爾」。由於他身處六人中央，本文並不以他為解析對象，而是以站在隊伍最前面的一位義民作解析。這位義民屈身向前、低頭並扭轉臂膀，似乎是正在摘下帽子、告別圍觀送行的市民。

　　在製作過程中，羅丹首先分別塑出六個人物的裸身像，之後讓他們著上麻布衣。每位義民分別擁有獨立的底座，如此六尊塑像就可隨意調整位置。（圖3、4）

貳、研究內容

（一）名作與自然人造型比較

　　本文以畫冊中最常見的角度作研究，在解析名作之初，先請模特兒模仿義民的動作、拍攝

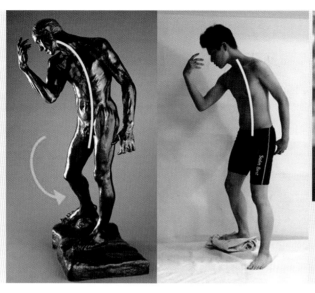

🔾圖 6　義民頭部向右後方拉長，右手往左邊延伸。

🔾圖 5　以模特兒模仿義民的動作、拍攝最接近的視角，作為名作造型與自然人比對的基本圖。

最接近的視角，作為名作造型與自然人比對的基本圖。再仔細推敲此動作之竟義，他的前後動作是什麼？是在表達什麼情境？

　　羅丹作品中的義民既屈身向前，而頭頸肩胸以及右側手、腳充滿行動感。而左側軀幹、下肢相反的安排以挺拔、穩定之勢了造形。模特兒模仿名作的動作，呈現的只是一個凝固的姿勢，既無行動力亦無挺拔之勢。（圖 5）

　　推測義民似乎是正在摘下帽子、告別圍觀送行的市民。原本脫帽動作是低下頭、手取下帽子，而羅丹在此將脫帽的右手往左邊延伸，並將頭部向右後方拉長，增加旋轉的動態，或者是以扭曲的體態以表達出義民心中的悲愴，也或者在向左右的鄉親告別。（圖 6）

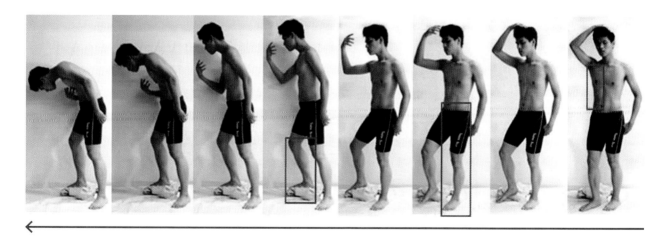

🔾圖 7　義民摘下帽子提至胸口，踏出右腳向前行禮，重心由左腳傳向右腳。框格內為作品取用之造形，在自然動態中是無法並存的。

（三）時點變化

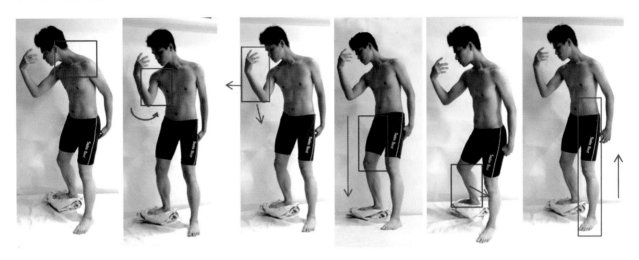

🎧 將全身由頭至腳，分析為六個動作，由左至右分別為：

時點 1：脫帽俯身向下　　時點 2：轉身向左　　時點 3：手臂轉右　　時點 4：右大腿往前提

時點 5：右小腿向後壓　　時點 6：左下肢取重心腳挺直之造形

（四）以多重視點、多重動態表達作品情境

名作　　　　　基礎圖 1　　　　時點 1

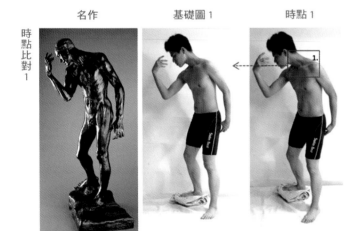

時點比對 1

1. 以俯視角取頸肩造形，兩肩斜度加強、脖子前伸、鎖骨位置降低、斜方肌面積加大，以加深皮埃爾摘帽彎身的情境。

2. 與基本圖相較，俯視角時下巴與肩膀間隙減少，去除了頭頸肩的斷層，全身的上下氣勢得以銜接。

將時點 1 肩頸部分裁切貼至基礎圖 1，便能得到基礎圖 2。

名作　　　　　基礎圖 2　　　　時點 2

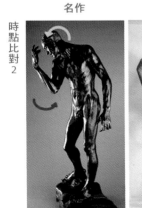
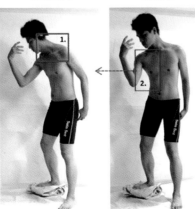

時點比對 2

1. 以模特兒逆時針轉的胸塊、上臂，加強了義民摘帽後的轉身動作。這也是動態模擬圖 7 動作中的角度。

2. 胸塊、上臂體塊加大造成向右傾欲墜的感覺，羅丹以時點6加長、拉直的左腳加以平衡。

將時點 2 胸臂部分裁切貼至基礎圖 2，便能得到基礎圖 3。

1. 前手臂（右臂）逆時針轉向較正面的位置（向左），把右傾欲墜的現象帶回來，而前臂大塊的屈肌群說明了是以手部外翻的姿勢來取造形。

2. 前臂大塊的屈肌群說明了是以手部外翻的姿勢來取造形。

將時點 3 右手前手臂部分裁切貼至基礎圖 3，便能得到基礎圖 4。

原作圖　　基礎圖 3　　時點 3

時點比對 3

1. 從右大腿的寬度、長度，可以判斷是以側前角度取造形，目的在加強腿部前跨的開度。

2. 比較左右大腿的長度、膝之高度可以判斷右大腿是以仰角度取造形，目的在加強膝部上提的動作。

將時點 4 右大腿裁切貼至基礎圖 4，便能得到基礎圖 5。

原作圖　　基礎圖 4　　時點 4

時點比對 4

1. 比較左右小腿的長度，可以判斷右小腿是以俯視、側前角度取造形，製造一種下沉、往後下推的感覺。

2. 右大腿是以仰角取造形，右小腿是以俯角造形，產生提腿、後踏連續動作的感覺。右小腿也是圖7動態模擬中的造形。

將時點5右小腿部分裁切貼至基礎圖5，便能得到基礎圖6。

原作圖　　基礎圖 5　　時點 5

時點比對 5

1. 提高骨盆、拉長左腿，從足底到肩上呈修長而優美的體態，與作品右側的造形呈強烈的對比，兩側的差異增加了造形的豐富。左腿也是動態模擬圖 7 動作中的體塊。

2. 左側從足底到肩上單純的造形形成整件人體的支柱，而左臂又加長、向後微彎，穩定中不失活潑。

將時點 6 左腿部分裁切貼至基礎圖 6，並將被覆蓋的圖片取出並貼回原位，整理後，便能得到最終組合圖。

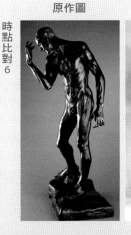

原作圖　　基礎圖 6　　時點 6

時點比對 6

叁、結語

<table>
<tr><td>最後比對</td><td>原作圖
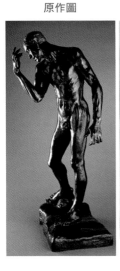</td><td>最終組合圖
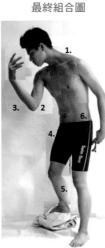</td><td>基礎圖
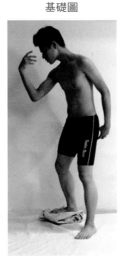</td><td>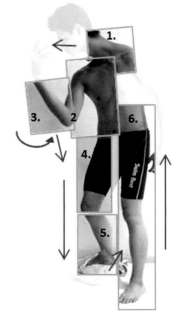</td></tr>
</table>

· 多重視點、多重動態的延伸將觀眾的視點由頭延伸至右手，再接續右腳、左腳、左胸臂，最終由肩頸回到頭部，完成一個循環。

· 由六部分不同時點的組合，我們得到一個與名作最為相近的造形。

　　從作品、基本圖和組合圖三者的比較中，基本圖中雖然是自然的體態，但是，姿勢是凝固的，組合圖中的人物與作品體態較相似。羅丹精心設計的每一個部位都有它特殊的涵義，使得《加萊義民》的造形更富於張力與動感。《羅丹藝術論》中說道：「羅丹認為自然人在其平靜的外表之內實則蘊藏一股動感，所以，必須在靜止的雕像上刻劃出這種動感。」（圖8）本研究是從人體造形、藝用解剖學的角度切入，以解析作品中的藝術手法。至於作品如何將多重動態、多重視點滙集成一體，總結於下。

	多重視點的交錯	多重動態的延續	效果
時點 1	頸肩以俯視角取造形	從站立逐漸取帽、彎身	加深義民彎身的行動感，減少頭部與肩部的斷層，上下氣勢得以銜接。
時點 2	軀幹後半取較側面角度，前半取略前面角度，加大了胸部面積。	前胸往外面轉（逆時針方向），頭往裡面轉。	胸部面積加大增加，加強了義民轉身的動作。
時點 3	前手臂（右）逆時針轉向較正面的位置（向左）	從時點 1 義民摘帽彎身到時點 2 義民轉身到時點 3 手部外翻，這是彎身、回轉、向外的連續動作的表現。	前手臂（右）逆時針轉向較正面的位置（向左），把右傾欲墜的視覺現象帶回來。
時點 4	以仰角、側前角度取右腿大腿造形	右大腿向前為提起	加強腿部前跨的開度
時點 5	以俯角、側前角度取小腿造形	小腿往後下推	從時點 4 的提大腿到時點 5 小腿後踏的連續動作產生。
時點 6	提高骨盆位置、拉長左腿	加長的腿部及骨盆，將視線向上帶，呈現腳奮力上踏之動態	作品兩側的造形呈強烈的對比，增加造形的豐富度。

附件 2-4

從「藝用解剖學」談名作中的藝術手法
——以哈塞伯的《青蛙》為例

<div align="right">許萱家</div>

壹、前言

　　當我們理解藝用解剖學、人體造形，我們也能從名作中發現那些被隱藏在作品中精彩的祕密。

　　哈塞伯（Per Hasselberg， 1850-1894），瑞典雕刻家，以精美的大理石裸體雕像聞名。他成長於瑞典南部的布萊金厄，青年時遷移至巴黎，跟隨法國著名的雕塑家弗朗索瓦・居富瓦（François Jouffroy， 1806-1882）學習。（圖1）哈塞伯第一個被關注的作品名為《雪花蓮》（Snöklockan， 圖2）。某個初春之際 ，他在塞納河畔瞥見一朵初綻的雪花蓮，那一刻，雪花蓮好似年輕姑娘從甜美的夢境中逐漸甦醒 ， 於是他創作了《雪花蓮》。哈塞伯藉女性軀體陸續創作《睡蓮》（Näckrosen， 圖3）、《青蛙》（Gordan）……等作品。

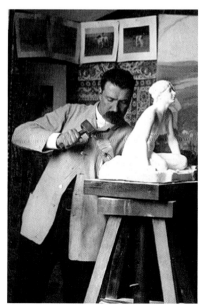

		3
1	2	

◖圖1　哈塞伯正在雕刻大理石 Grodan 小模型，也就是本文解析之作品《青蛙》。

◖圖2　雪花蓮（Snöklockan, 1881）

◖圖3　睡蓮（Näckrosen, 1892）

　　哈塞伯的《青蛙》描繪了少女以青蛙的姿態坐著，少女面前有隻小青蛙。有關作品情景的描繪有二說法，一為女孩在模擬身前青蛙的姿態；二為女孩與青蛙嬉戲。我的解析偏向於兩種說法的結合，少女欲與青蛙嬉戲的當兒，有模仿青蛙的趨向。

　　名作在造型的安排上，骨盆位置呈現右高左低，表示少女的重心落於左側。同時少女整體左傾，左側露出小部分的腹外斜肌，表示少女體態向順時針方向旋轉，這樣的安排推測是為了加強兩側的差異以增加造形的豐富，並且營造整體造形的律動感。（圖4）

貳、研究內容

一、名作與自然人造型的比較

　　在解析之初，先請模特兒模仿少女體態、拍攝最接近的視角，作為名作造型與自然人比對的基本圖。名作與基本圖最明顯差異處有兩點：一為肩膀的斜度，名作的肩膀斜度較大，有一種引導觀者視線向上持續延伸的作用；二為名作的骨盆位置較高、弧度較大，是骨盆擡高所形成的弧度，而模特兒則骨盆下沈，是坐下的姿勢。（圖5、6）

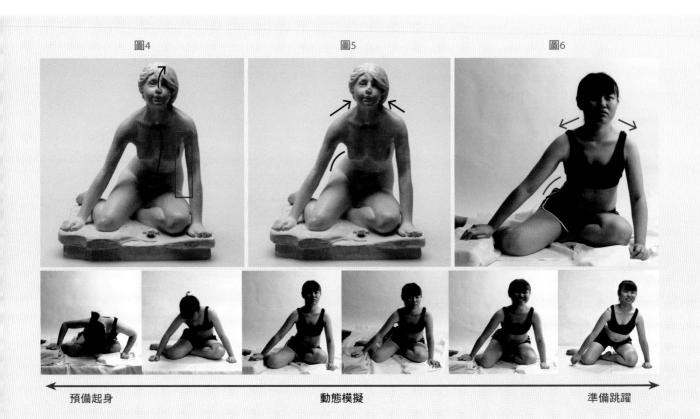

圖4　　　　　　　　圖5　　　　　　　　圖6

預備起身　　　　　　　　　　動態模擬　　　　　　　　　　準備跳躍

二、多重動態與多重視點的分析

紅色箭頭的標識為動態進行中的走向變化。

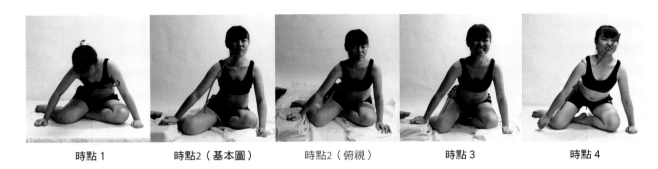

時點 1　　　　時點2（基本圖）　　　時點2（俯視）　　　時點 3　　　　　時點 4

三、多重動態與多重視點的引用

彩色方格框起來的部位為作品取用造形的幾個動作及區塊。

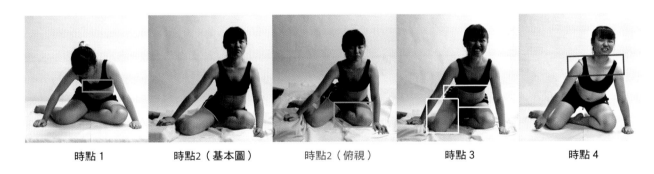

時點 1　　　　時點2（基本圖）　　　時點2（俯視）　　　時點 3　　　　　時點 4

四、多重視點、多重動態的安排以表達作品的情境

名作　　　　　　　　　　基本圖1　　　　　　　　時點 1（說明見下頁）

　　時點 1 為模特兒仿擬青蛙彎身將要起身預備跳躍的姿態。腹部明顯的內陷，乳房位置下降，是強調動勢向上迸發出去的預備動作。若我們將時點 1 的胸部裁切下來，貼至基本圖 1，便能得到基本圖 2 的造形。

名作　　　　　　　　　　　基本圖 2　　　　　　　　　時點 2（俯視）

　　時點 2 從名作左大腿朝下可以判斷左腿是由俯視角取造形。體塊較大的左腿，似乎在營造用力擡起骨盆，預備跳躍的姿態。若我們將時點 2 的左腿裁切下來，貼至基本圖 2，便能得到基本圖 3 的造形。

名作　　　　　　　　　　　基本圖 3　　　　　　　　　時點 3

　　時點 3 是模特兒起身的動作，骨盆提高，右腿露出與名作相似的體塊，腹部造形、骨盆弧度亦與名作相似，可以說是少女在左腿擡起過後緊接著的連帶動作，是跳躍過程中的某個瞬間畫面。若我們將時點 3 的骨盆至右腿部分裁切下來，貼至基本圖 3，便能得到基本圖 4 的造形。

名作 　　　　　　　　 基本圖 4 　　　　　　　　 時點 4

　　時點 4 是模特兒仿擬青蛙跳躍的動作，肩膀拱起，已經要跳躍出去的瞬間。若我們將時點 4 的雙肩部分裁切下來，貼至基本圖 4，便能得到最終組合圖的造形。

 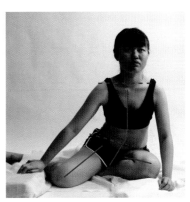

名作 　　　　　　　　 組合圖 　　　　　　　　 基本圖

　　從最後組合圖與基本圖的對照中，可以看出基本圖身體較為下沈，而組合圖動態較豐富，近 S 型的體中軸向上延伸，表示出名作中少女仿青蛙正蓄勢待發、預備起身跳躍的那一瞬間。

叁、結語

　　《青蛙》這件作品明顯採用了在連續動作中不同時間點及多重視點的造形所組合，使得原本自然人的呆板轉為輕巧活潑。

造形組合圖

多視點、時點的交錯組合，使原本貧乏的體態，變得更加生動。

　　在學習藝用解剖學之後，對於人體造形漸漸明瞭，使我們對藝術作品的鑑賞能力獲得了提升，在創作時也突破過往對形體的寫實觀念，而以更寫實的角度將作品的「情境」納入其中。至於作品如何將多重動態、多重視點滙集一身，總結於下。

	多重視點的組合	多重動態的延續	效果
時點 1	少女的胸部由平視角度取造形。	少女將要起身，仍舊下曲的腰部使得腹部內陷，乳房位置下降。	加強身體將要向上跳躍出去的預備動作。
時點 2	少女的左腿以俯視角取造形，使大腿呈現更大體塊。	少女從下曲的姿態演變至基本圖的坐姿，左大腿呈現更大體塊。	營造用力擡起骨盆，預備跳躍的姿態。
時點 3	少女臀部擡起，以平視角取少女的右腿、腹部、骨盆弧度造形。	從基本圖的坐姿漸漸擡起身軀，呈現腹部、骨盆弧度、右大腿的造形。	進一步的擡高骨盆，是跳躍過程中的某個瞬間。
時點 4	少女仿肩膀拱起，以平視角取少女的肩部造形。	少女的肩膀拱起，模擬青蛙的跳躍動作，是已經要跳躍出去的瞬間。	肩膀弧度增加，頭部與軀幹之間的斷層消失，全身上下的氣勢得以連貫，減弱了身體沈重感，助長了仿青蛙跳躍之姿。

附件 3

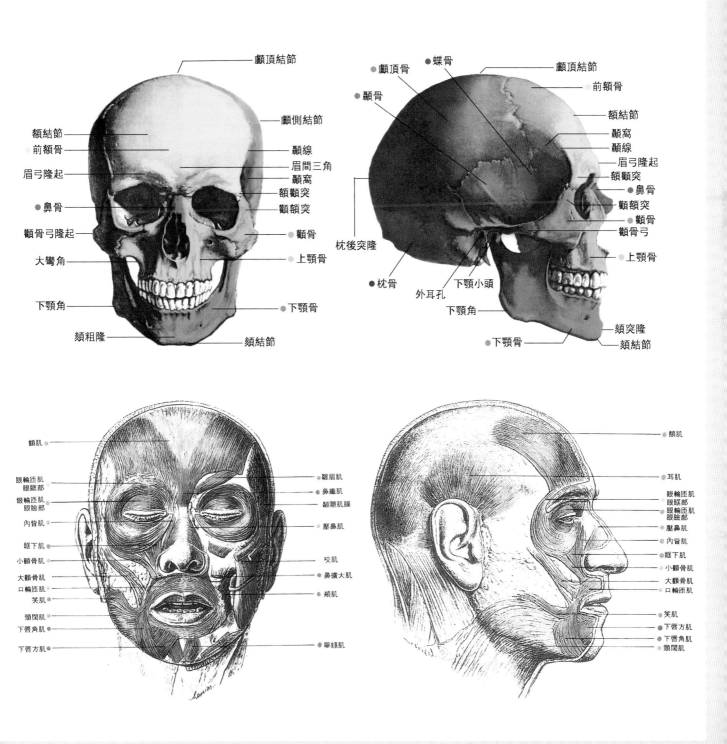

▶ 壹 · 臉部的肌肉

名稱	起始處	終止處	作用	輔助肌	對抗肌
I. 眼眉及周圍					
眼輪匝肌	眼瞼部：由內眼瞼韌帶開始沿上下眼瞼外行	上下會合於外眼瞼韌帶	和緩的閉眼		額肌
	眼眶部：由眼眶內側壁沿眼眶向外上行，繞至眶下緣再內行	眼瞼內側韌帶	眼之擴約肌，閉鎖眼瞼		
額肌	顱頂腱膜前端	上顎骨額突、鼻骨、眉弓外皮	上舉眉毛		鼻纖肌、皺眉肌、眼輪匝肌
鼻纖肌	鼻背	眉間皮膚	下掣眉間皮膚	皺眉肌	額肌中段
皺眉肌	前額骨之鼻部及眉間	斜向外上，止於眉中段上方外皮	引眉毛向內下	鼻纖肌	額肌
II.鼻部					
壓鼻肌	上顎骨額突	鼻背	下壓鼻樑	鼻纖肌	鼻擴大肌
鼻擴大肌	犬齒上之齒槽隆凸	鼻翼側緣	擴大鼻翼		壓鼻肌
III.口及周圍					
口輪匝肌	淺層起於外皮 深層起於黏膜	相互愈合於口角	閉鎖口裂	舉頦肌	上唇方肌、大顴骨肌、笑肌、下唇方肌、下唇角肌
上唇方肌	內眥肌：上顎骨額突	鼻翼與口輪匝肌及外皮	鼻翼牽向上	眶下肌	
	眶下肌：眶下緣內端	上唇部之口輪匝肌及外皮	上唇中牽向上	內眥肌	口輪匝肌
	小顴骨肌：顴骨內側	上唇部之口輪匝肌及外皮	上唇中外側牽向外上	大顴骨肌	
犬齒肌	犬齒凹	上唇部之口輪匝肌上緣	引上唇向上露出犬齒	小顴骨肌	口輪匝肌
大顴骨肌	顴骨外側	口輪匝肌外側及口角外皮	口角向外上拉	笑肌	下唇角肌

笑肌	耳孔下方的咬肌膜	口角外皮	引口角向後方	大顴骨肌	下唇角肌、上唇方肌
下唇方肌	下顎骨底緣	下唇部之口輪匝肌及外皮	下唇側向外下	下唇角肌	大顴骨肌
下唇角肌	下顎骨底緣	口角皮膚	口角向外下	下唇方肌	大顴骨肌
舉頦肌	下顎骨之頦粗隆	頦部皮膚	引下顎外皮向上	下唇角肌	大顴骨肌、下唇方肌

IV.其他

顳肌	顳線	下顎骨喙突、下顎枝前緣	提起及縮回下顎	咬肌	
咬肌	上顎骨顴突至顴骨弓前三分之二	下顎枝下三分之一、下顎角	提起及引下顎骨向前上	顳肌	
頸闊肌	大胸肌、三角肌上的筋膜	下顎底、下顎角、口角	引口角及臉部皮膚向下		舉頦肌

▶▶ 貳・頸部的肌肉

名稱	起始處	終止處	作用	輔助肌	對抗肌
胸鎖乳突肌	胸骨頭：胸骨柄前方 鎖骨頭：鎖骨內側三分之一處	會合後止於顳骨乳突	兩側同時收縮面向前低		斜方肌上部
			一側收縮面向對側	頸闊肌	對側胸鎖乳突肌
			兩側輪流收縮頭部迴轉		對側胸鎖乳突肌
斜方肌	枕骨下部、全部頸椎及胸椎棘突	上部止於鎖骨外三分之一	拉肩部向上方	提肩胛肌	斜方肌下部
		中部止於肩峰、肩胛岡上緣	拉肩部向後	菱形肌	大胸肌、前鋸肌
		下部止於肩胛岡後緣及下唇	拉肩部向下方	背闊肌	斜方肌上部、提肩胛肌

（註：斜方肌「一起收縮時肩部拉向後內」）

致謝／感謝十年來一屆又一屆充當模特兒、協助拍照的學生，因為你們，同學在課堂上看見造形規律、解剖結構逐一的呈現，也因為你們，藝用解剖學開了新的研究模式—整體先於細節、由外而內的研究模式。藝用解剖學與美術實作流程開始積極結合。

3D 人物建模／葉怡秀

3D 幾何圖形化建模／陳廷豪

封底一年級作業／黃美瑜、黃仲傑、許凱婷、張証筌、張繼元、管紹宇